LES
BEAUX-ARTS

À L'EXPOSITION UNIVERSELLE

ET

AUX SALONS DE 1863, 1864, 1865, 1866 & 1867

PAR

MAXIME DU CAMP

PARIS

V^e JULES RENOUARD, LIBRAIRE

Éditeur de l'Histoire des Peintres de toutes les Écoles

6, RUE DE TOURNON, 6

—

1867

LES
BEAUX-ARTS

A L'EXPOSITION UNIVERSELLE

ET

AUX SALONS DE 1863, 1864, 1865 1866 & 1867

Paris. — Imprimé chez A. PILLET fils aîné, rue des Grands-Augustins, 5.

LES
BEAUX-ARTS

A L'EXPOSITION UNIVERSELLE

ET

AUX SALONS DE 1863, 1864, 1865, 1866 & 1867

PAR

MAXIME DU CAMP

PARIS

Vᵉ JULES RENOUARD, LIBRAIRE

Éditeur de l'*Histoire des Peintres de toutes les Écoles*

6, RUE DE TOURNON, 6.

—

1867

A JULES DUPLAN

C'est en souvenir de notre vingtième année, du temps où tous deux nous nous sommes accidentellement essayés à la peinture, que je te dédie ce livre qui reproduit les Salons *publiés par moi dans la* Revue des Deux Mondes. *Mieux que personne tu sais que si ma critique a eu parfois quelque sévérité, elle a toujours été sincère, et je puis l'affirmer à l'heure où je renonce à ce genre de travail. Je voudrais que les artistes français eussent un idéal très-élevé et j'ai souvent regretté qu'ils l'aient imprudemment négligé pour des préoccupations d'un ordre secondaire. Je serais heureux de les voir libres, absolument débarrassés des*

liens administratifs qui les retiennent et les affaiblissent. L'administration fait ce qu'elle peut, j'en suis convaincu; mais que peut-elle? — Récompenser, médailler, décorer, enrichir, protéger les artistes, — soit! mais est-ce donc là encourager les arts, et ne vaut-il pas mieux payer un bon tableau cinq cent mille francs que d'en avoir deux cents médiocres pour le même prix?

Dernièrement le souverain d'un très-grand pays disait à une femme intelligente : « Que faut-il donc faire pour donner aux arts une vive et sérieuse impulsion? » La femme fit une belle révérence et répondit : « Il faut les aimer! »

<div align="right">M. D.</div>

SALON DE 1863

L'exposition des beaux-arts a été ouverte au public le 1ᵉʳ mai dernier, selon l'usage récemment consacré. Elle est un sujet de chagrin et de tristes appréhensions pour les hommes qui aiment l'art et ne s'occupent point des questions secondaires relatives aux artistes, à leur bien-être et à leur réputation d'un jour. Au-dessus de ces considérations, qui, par cela même qu'elles sont personnelles, restent soumises à des lois inférieures, il y a le souci abstrait de l'art, qui seul peut et doit relever de la critique, préoccupée de l'œuvre et volontairement oublieuse des auteurs. La décadence n'est que trop manifeste, et chaque exposition en constate les progrès. A première vue, rien ne choque, rien n'attire; une médiocrité implacable semble avoir passé son niveau sur les

œuvres exposées et les avoir réduites à un *à peu près* général. Les exceptions sont rares, et elles appartiennent à un petit nombre de vieux lutteurs que les fortes influences libérales d'une autre époque ont conservés jeunes au milieu d'une génération sans vigueur. On chercherait en vain une œuvre qui fût un point de départ pour une voie nouvelle ; les meilleurs tableaux ne sont encore que des souvenirs. En était-il ainsi autrefois? Je ne le crois pas. Au salon qui s'ouvrit le 15 mars 1843, il y a vingt ans, je me rappelle le *Charles-Quint ramassant le pinceau de Titien,* par Robert Fleury, la *Cassandre* de Pradier, le portrait de *Théodose Burette,* par Guignet, *le Ravin* de Charlet, *le Soir* de Gleyre, *le Peintre* de Meissonier, l'*Hélène Adelsfreit* de Lemud, le *Juda et Thamar* d'Horace Vernet, qui du moins, malgré les faiblesses souvent trop apparentes de l'exécution, essayait dans ce tableau d'échapper à la fausse tradition antique de l'école de David, et ramenait la peinture biblique à l'étude vraie des types et des costumes orientaux. Je me rappelle *le Port de Boulogne,* une des meilleures *marines* d'Isabey, et le *Rêve de bonheur* de Papety, belle et sérieuse espérance que la mort devait si rapidement démentir ; je me rappelle même *le Campo-Vaccino* de Buttura, que la volonté de devenir le Meissonier du paysage n'avait point encore perdu. Où sont aujourd'hui les œuvres comparables à celles que je viens d'indiquer?

Les artistes sont-ils responsables de cette décadence qui les atteint si cruellement depuis quelques années ? Oui et non : oui, si l'on réfléchit qu'ils n'ont point su trouver en eux la force qui réagit, qui s'isole, et qui

maintient l'esprit hors des courants mauvais qui le sollicitent et l'entraînent; non, si l'on tient compte de notre milieu, de cette société française qui ne semble plus obéir, hélas ! qu'à l'intérêt spécial et rapide du moment. Les artistes sont comme la société, ils vivent au jour le jour, oublieux de la veille, dédaigneux du lendemain, satisfaits du succès éphémère qui naît le matin pour mourir le soir, contents s'ils ont gagné le pain quotidien, s'inquiétant moins du talent que des bénéfices, et cherchant ce que chacun cherche aujourd'hui, à réussir vite et quand même. Pour eux, la raison du plus fort, c'est-à-dire de la vogue, est toujours la meilleure; ils acceptent le fait accompli, sans le discuter, par cela seul qu'il est un fait. L'art efféminé et bassement sensuel semble être devenu l'art national; de la grâce, on est vite descendu à la mignardise; on tombe aujourd'hui dans l'érotisme. Boucher est surpassé, on en arrive à Clingstet. Est-ce donc là vraiment la pente fatale de l'esprit français? Sous prétexte de galanterie, faut-il toujours quitter les hautes régions et descendre à un terre-à-terre grossier qui s'adresse uniquement aux sensations les plus matérielles de l'homme? Faut-il donc partir de Poussin pour descendre à Watteau et recommencer à David pour arriver où nous en sommes? Qui fera la réaction? Qui ramènera l'art dévoyé dans le droit chemin de l'invention personnelle, fécondée par la connaissance de la tradition et fortifiée par l'étude de la nature? Qui prouvera une fois de plus, et peut-être inutilement, que l'art doit être chaste et sérieux, sous peine de n'être plus de l'art? On avait eu un moment le droit d'espérer en deux hommes dont

nous reparlerons bientôt, et qui tous deux ont trompé l'espérance conçue.

Lorsqu'en 1855 on exhiba toutes les toiles de l'école française du dix-neuvième siècle, à voir l'œuvre presque complet de MM. Ingres, Delacroix, Decamps, Horace Vernet même, on comprit très-nettement qu'une ère venait de se fermer. On put dès lors prédire ce que nous voyons aujourd'hui, c'est-à-dire l'abandon du dessin pour la couleur, de la tradition pour la fantaisie, de l'étude pour le laisser-aller, et que la nature servirait de modèle au lieu de n'être qu'un document. Or le dessin, la tradition, l'étude, sont à une œuvre d'art ce que la charpente est aux muscles, ce que l'expérience et le raisonnement sont à l'esprit. Quant à la nature, si elle n'est que le but d'une imitation servile, si elle s'impose au lieu d'inspirer et de confirmer, la photographie est supérieure à la peinture. Pour arrêter l'école française sur la pente dangereuse où elle s'engageait dès cette époque, il fallait une main ferme qui prît hardiment la direction qu'eurent jadis David et M. Ingres, et qui, tout en donnant une forte impulsion générale, laissât à chaque esprit la latitude de se modifier selon ses instincts particuliers. Direction ne signifie pas tyrannie; Gros et Gérard, pour être tous les deux élèves de David, n'en étaient pas moins deux tempéraments distincts et même opposés. L'enseignement donné par l'état est insuffisant, nul ne l'ignore; les traditions de la Villa-Médicis ne conduisent guère qu'à de maladroites imitations. On comprit donc la nécessité d'un enseignement sérieux et d'une direction qui s'imposerait par de salutaires exemples, et ces

exemples, deux artistes semblaient les promettre eux-mêmes, M. Hébert et M. Gérôme, car tous deux savaient assez leur métier pour n'avoir plus d'autres préoccupations que celles de l'art.

Sans être célèbre, M. Hébert était connu : il avait pris un rang distingué parmi ses contemporains, grâce à son tableau de *la Mal'aria*, tableau fort habile, qui, tout en paraissant n'être qu'une œuvre sentimentale, ne dédaignait pas cependant les côtés sensuels de l'art. Cette toile avait commencé le renom du jeune peintre; son *Baiser de Judas* (1853) acheva sa réputation, car dans cette composition très-sobre, très-sérieuse, on crut voir l'avenir d'un maître qui servirait pour ainsi dire d'intermédiaire entre les deux écoles opposées, et ramènerait à lui, par une heureuse entente de la ligne et de la couleur, les esprits extrêmes, qui ne voulaient admirer que M. Ingres ou M. Delacroix. Hélas ! nous en fûmes pour nos espérances, et rien depuis n'est venu les raviver. En ceci, l'État fut coupable et manqua, par rapport aux arts, à son premier devoir, qui est de découvrir les aptitudes et de les encourager afin de créer des maîtres. On se contenta d'acheter le tableau de M. Hébert, de le reléguer dans un musée, et tout fut dit. Si l'on eût donné à M. Hébert des églises à décorer (il n'en manque pas) ; si on lui eût livré de grandes surfaces où son pinceau eût pu acquérir une fermeté qui lui a toujours fait défaut, on l'eût conduit et arrêté pour toujours peut-être à la grande peinture, dont il venait de se montrer capable autant et plus que tout autre. Loin de là, M. Hébert fut abandonné à lui-même. Obéissant aux sollicita-

tions de son tempérament maladif, il retourna aux choses gracieuses, qui lui avaient valu ses premiers succès; de la grâce il est tombé dans l'afféterie, et de l'afféterie dans une sorte de peinture malsaine, molle, et d'une sentimentalité indigne d'un talent qui avait tant promis. Après avoir peint des paysannes d'Alvito et de Cervara dans un ton à la fois sourd et effacé; après avoir dédaigné les conseils qu'une critique indépendante ne cessa de lui donner, M. Hébert expose aujourd'hui *une Jeune Fille au puits*, composition nulle, sans imagination, qui montre une jeune femme vivement éclairée, en pleine lumière, causant auprès d'un puits avec un jeune homme relégué dans l'ombre. Quelques tours d'adresse parfaitement réussis prouvent que M. Hébert manie très-habilement le pinceau et connaît tous les mystères du métier : les mains de la jeune fille sont traitées à ravir, et le seau est exécuté en manière de trompe-l'œil; l'ensemble est gracieux, mais de cette grâce efféminée qui prend la maladie pour la beauté, et tourne volontiers aux illustrations de *keepseake*. Le jeune homme, effacé dans les tons obscurs, sans autres traits distincts que des yeux démesurés, flottants, sans contours définis, ressemble plus à un fantôme qu'à un vivant, à une apparition plus qu'à un être en chair et en os. Il y a loin de cette toile, à la fois prétentieuse et confuse, à *la Mal'aria*, que M. Hébert ne pourrait peut-être plus peindre aujourd'hui.

M. Gérôme aussi eût pu facilement devenir un chef d'école. Il avait de la jeunesse, de l'ardeur, une extrême rapidité d'exécution, quelque chose de net et de précis

dans ses compositions qui ne laissait place à aucune
ambiguité; il avait étudié et connaissait bien la nature;
il possédait un dessin correct, quoique parfois trop
allongé, et son coloris, qui cependant avait une propension à devenir souvent trop sec, était très-suffisant pour
charmer les yeux. Depuis *le Combat de Coqs* (1847), qui
l'a fait connaître, M. Gérôme avait passé d'un sujet à un
autre avec une mobilité singulière; on pouvait croire
qu'il cherchait sa voie, et s'y tiendrait lorsqu'il l'aurait
enfin trouvée. Devant son *Siècle d'Auguste* (1855), malgré certaines violences inutiles dans la ligne, tous ceux
qui espéraient une direction crurent qu'on l'avait enfin
rencontrée, et les regards se portèrent avec intérêt sur
M. Gérôme, comme ils s'étaient portés sur M. Hébert.
« Ce sera le maître, » disait-on. Il ne le fut pas, non plus
que M. Hébert; mais l'État ne fut pas plus clairvoyant
avec lui qu'il ne l'avait été avec le peintre du *Baiser de
Judas*. M. Gérôme venait de faire preuve d'une force
très-respectable; il venait d'affirmer sa science, il avait
manié avec une incontestable habileté des masses picturales considérables, il s'était tiré avec succès d'une composition fort difficile qu'il avait su rendre très-claire
malgré la confusion forcée du sujet allégorique; il avait
solidement peint une surface énorme! en un mot il venait de faire acte de grande peinture. Que fit-on pour
lui? Rien. On lui acheta peut-être quelques jolis tableaux
de chevalet, mais on ne le poussa pas dans sa voie, et on
ne le força pas à devenir ce qu'il devait être, un maître.
Les palais ne manquent pas à Paris, on en bâtit de nouveaux à côté des anciens; il fallait dire à M. Gérôme :

« Ce que vous avez fait nous montre ce que vous pouvez faire ; voici de grandes murailles, peignez-les ; comme sujet, vous avez l'histoire : tâchez que celle de la France vous inspire et vous soutienne. » Ainsi appuyé, M. Gérôme n'aurait-il pas eu un rôle utile à jouer parmi nos artistes ? N'eût-il pu retrouver le grand art des fresques, aujourd'hui oublié, et devenir le maître, le chef de la *ligne* en France ; car, qu'on le sache bien, la ligne, c'est-à-dire le dessin, est la probité même de la peinture. J'ignore si M. Gérôme eut cette vision, mais je sais que d'autres l'ont eue pour lui. Qu'est-il advenu ? De la haute peinture historique où il s'était élevé, il est retombé aux tableaux de genre, qui sollicitent et obtiennent les faciles succès, et des tableaux de genre il en est arrivé aux tableaux anecdotiques, parcourant ainsi le chemin que M. Paul Delaroche avait suivi autrefois avec plus de bon vouloir que de talent. M. Gérôme peignit au gré de sa fantaisie, selon l'inspiration du moment, avec un scepticisme profond, ayant l'air de ne point se soucier du succès et l'obtenant néanmoins presque toujours, soit par des reconstitutions archéologiques, comme *les Gladiateurs*, soit par une sorte d'ironie sentimentale, comme *le Duel de Pierrot*, soit enfin en montrant l'antiquité par le mauvais bout de la lorgnette, comme dans la *Phryné*. Aux observations qu'on est en droit de lui adresser, M. Gérôme peut répondre : « J'ai peint *le Siècle d'Auguste* ; qu'a-t-on fait de mon tableau ? On en a décloué la toile, et aujourd'hui elle est roulée dans un des greniers du Louvre. » L'excuse n'est point à dédaigner, et nous ne pouvons sérieusement reprocher à

M. Gérôme de la faire valoir. M. Gérôme n'est point un esprit médiocre, tant s'en faut ; il a une culture évidente, il possède bien son métier, et le raffine peut-être même un peu trop, jusqu'à sembler vouloir aujourd'hui entrer en lutte avec M. Meissonier, ce qui serait un grand tort ; car M. Meissonier copie des modèles, tandis que M. Gérôme conçoit des tableaux : différence essentielle, et qui seule suffirait à constituer un artiste. M. Gérôme a beaucoup voyagé, mais il a évidemment porté dans ses longues pérégrinations les préoccupations de l'art rétréci, amoindri auquel on l'a condamné. Au lieu de demander aux régions qu'il parcourait de lui découvrir les ineffables mystères de ligne et de couleur par où la nature est toujours si belle, il semble qu'il ne les ait visitées que pour y trouver des sujets de tableaux : ici *les Musiciens russes*, là *les Arnautes en prière*, aujourd'hui *le Prisonnier*, une des meilleures toiles qu'on doive au jeune artiste.

La scène se passe dans la Haute-Égypte, sur le Nil, non loin du village de Louqsor, qui étale sur l'horizon l'imposante silhouette du palais d'Amenopht. Des Arnautes, bandits armés au service de l'intolérable despotisme des Turcs, ont arrêté un *cheik el-beled*, nous dirions un maire de village, sans doute pour quelque refus d'impôt ; ils lui ont lié les jambes, lui ont passé aux mains de lourds ceps de bois, l'ont jeté dans une barque et le conduisent, où ? Près du *nazïr* (percepteur), qui le fera battre jusqu'à ce qu'il ait payé vingt fois plus qu'il ne doit. L'un des Arnautes, assis sur le bastingage, impassible et accoutumé dès longtemps à de pareilles expéditions,

détache, par un artifice hardi de peinture, son profil sévère sur les limpidités du ciel. Deux fellahs rament de toutes leurs forces, pendant qu'un jeune Arnaute impitoyable et gouailleur se penche vers le cheik, et s'accompagnant d'un *tehegour*, lui chante à l'oreille je ne sais quelle raillerie insolente. En quelques coups de pinceau, M. Gérôme a parfaitement fait comprendre, pour qui sait regarder, l'état de l'Égypte, où une race rêveuse, douce, soumise, est torturée chaque jour par d'anciens vainqueurs plus grossiers, plus vicieux et moins intelligents qu'elle. La sévérité du dessin, les rapports des tons entre eux, qui arrivent à une bonne coloration générale, font de ce tableau une toile remarquable, que je préfère au *Déjeuner de Louis XIV*, où l'importance donnée à la nappe ouvrée qui couvre la table tend à en faire le *personnage* principal de la composition.

Les œuvres de M. Gérôme sont agréables; mais on y cherche en vain ce cachet d'art viril dont la formule manque aujourd'hui. Il eût pu la trouver, cette formule, j'en suis certain, s'il eût suivi imperturbablement la voie difficile, mais glorieuse, où il avait mis le pied en 1855. L'exemple qu'il eût donné n'aurait pas été perdu, on aime à le croire, pour l'école française, et nous n'assisterions pas à l'étrange déroute qu'il est impossible de ne point constater. Nulle direction générale, nulle entente des lois d'ensemble; chacun va au hasard, non pas où le mènent ses croyances, mais où le pousse son intérêt. La foi est mourante, le flambeau s'éteint. Tout le monde sait son métier, ceci n'est point douteux, mais nul ne sait s'en servir. Le talent perd en profondeur ce qu'il

gagne en étendue ; l'originalité réelle est rare ; quant au génie, il est inutile de le chercher. Les anciennes distinctions d'écoles même ont disparu, il n'y a plus ni classiques, ni romantiques, ni réalistes, ni *rococos*; il n'y a plus que des hommes qui, ayant à leur disposition une science quelconque, en tirent le meilleur parti qu'ils peuvent pour gagner le plus d'argent possible. N'est-ce point Pétrone qui a dit : « Sans le désintéressement, il n'y a pour le talent ni moralité, ni gloire ; l'amour des richesses fait exécuter les choses difficiles ; seul, l'amour de l'art peut créer des chefs-d'œuvre? » On dirait que les artistes, placés au centre de la société moderne, épient ses mouvements, étudient ses vices et les reproduisent sous une forme agréable, afin de flatter la manie du plus grand nombre et d'arriver ainsi à la fortune et à la réputation. En somme, quels sont les trois éléments extérieurs qui ont concouru à inspirer les artistes représentés par leurs œuvres à cette exposition? La caserne, la sacristie et le boudoir. De là cette quantité de tableaux militaires sans héroïsme, de portraits ecclésiastiques, de Vénus conçues dans un tel et si étrange esprit, qu'elles n'auraient jamais dû quitter l'atelier.

La mission de l'art est de déterminer la beauté physique et de glorifier la beauté morale en fixant pour toujours par la peinture ou la statuaire les grands actes de l'humanité. Ceux qui ne la conçoivent pas ainsi me paraissent être hors de la vérité. Prétendre que l'art n'a d'autre but que de reproduire la nature, c'est faire preuve d'impuissance, et à ce compte M. Blaise Desgoffe, qui, par ses savants et très-curieux procédés, en arrive

à produire une illusion complète, serait l'artiste le plus remarquable qu'on ait vu depuis longtemps. On doit toujours pouvoir dire d'un artiste ce que Pline dit de Timanthe : « Dans tous les ouvrages de ce peintre, il y a quelque chose de sous-entendu, et quelque loin qu'il ait poussé l'art, son esprit va encore au delà. » La peinture et la sculpture sont avant tout des arts de conception subjective ; c'est l'exécution seule qui les rend objectifs. Un artiste doit concevoir son œuvre et la voir en lui-même ; la nature alors vient à son aide pour l'éclairer, lui donner l'appui de ses documents innombrables et rectifier ses idées. Se placer ingénument devant un arbre, devant une femme, devant un cheval, les copier de son mieux, c'est faire simplement acte d'ouvrier, et malheureusement c'est ce que chacun semble faire aujourd'hui. Ce qui frappe le plus douloureusement lorsqu'on regarde les toiles exposées, c'est l'absence radicale de composition. Les paysagistes envoient leurs *études :* un site, un aspect, une exception de la nature les a frappés au passage ; ils l'ébauchent sur place, le terminent à l'atelier, l'envoient au Salon, et s'imaginent avoir fait un tableau ; ils se trompent, ils ont fait une copie, et j'avoue, pour ma part, que je préfère l'original. Un peintre d'histoire prend une femme nue, en fait le portrait avec quelques modifications le plus souvent inspirées par la réminiscence des maîtres, puis il dit : C'est Vénus ! Non point, c'est un modèle, et rien de plus. Cette simplification excessive de l'ordonnance d'un tableau indique une singulière paresse ou une étrange absence d'imagination. J'aime mieux la composition théâtrale, forcée,

des *Sabines* et du *Léonidas* de David que ces prétendus tableaux, qui, par le fait, ne sont plus que des *académies*. Ch. Varnhagen von Ense a dit : « Un artiste est celui dont les idées se font images. » Les artistes de nos jours semblent avoir renversé la proposition, car ce sont les images aperçues qui leur donnent des idées ; on ne le voit que trop, et c'est un grave sujet d'inquiétude. En effet, quand il n'y a plus ni conception, ni composition, que reste-t-il ? L'exécution, c'est-à-dire le métier, la partie exclusivement matérielle de l'art ; c'est bien peu, et c'est de cela pourtant qu'on se contente aujourd'hui.

Si l'exécution suffit, les Belges sont nos maîtres ; mieux que tous les autres, ils possèdent le secret du métier, nulle *ficelle* ne leur est inconnue ; ils dessinent d'une façon convenable et manient la couleur avec une rare fermeté, sans trop d'empâtement, sans trop de légèreté, honnêtement et consciencieusement. Presque tous, imitateurs de Terburg et de Pierre de Hoog, ils ont cherché dans les scènes de la vie intime un prétexte à peindre des étoffes, dans lesquelles ils mettent quelques personnages, placés uniquement pour faire valoir la draperie ; ils excellent dans le satin, dans le velours, dans les guipures ; les cuirs de Cordoue n'ont plus de mystères pour eux, et les tapisseries de haute lisse leur ont dévoilé leurs arcanes ; ils sont connus pour la plupart, presque célèbres, et cependant qui voudrait de leur gloire ? qui pourrait croire un seul instant que le but de l'art est celui qu'ils atteignent ? Ils procèdent méthodiquement, j'allais dire mécaniquement, pour faire un tableau, comme un bon ouvrier procède pour établir un travail de tabletterie ;

ils s'avancent sûrement, sans hésitation, vers ce résultat final; ils ne sont point inquiets. Or, quel est l'artiste, j'entends les plus grands, les meilleurs : Léonard, Michel-Ange, qui n'ait point été dévoré d'inquiétude et qui ne l'ait point laissé voir dans ses œuvres? Rêver au delà, toujours au delà !... Tel est le tourment des maîtres. On peut dire hardiment ceci : l'homme qui trouve une satisfaction complète dans l'œuvre qu'il vient de produire est quatre-vingt-dix-neuf fois sur cent un homme médiocre. L'artiste doit être vis-à-vis de lui-même comme l'enfant auquel on raconte une histoire : le chevalier a tué le géant, la bonne fée a brisé l'enchantement qui retenait la princesse prisonnière, les deux amants s'épousent et se jurent une foi éternelle. Le conte est fini; l'enfant ouvre de grands yeux et dit : Et après? A la suite de chaque œuvre produite, c'est là le mot que l'artiste doit se dire : Et après? Quant à ceux qui s'appuient paresseusement sur un succès obtenu pour s'arrêter, se reposer, s'oublier dans l'admiration de leur propre valeur, qu'en penser, sinon qu'un capitaine qui s'endort est plus coupable qu'un soldat qui déserte. En somme, pour toutes les choses d'art, que signifie un succès? Un encouragement à faire mieux encore.

Si la petite école belge nous est supérieure quant à l'exécution, ce qui ne me paraît point douteux, il faut avouer aussi qu'en matière de composition nous ne pouvons approcher des Allemands, je n'entends point désigner les Allemands peintres de genre qui exposent à Paris leurs tableaux de chevalet, ni surtout M. Knaus, qui

tend à ne plus être bientôt qu'un peintre comique, ce qui est fort triste. Je veux parler des Allemands peintres d'histoire qui ont eu cette bonne fortune de rencontrer dans leur pays les encouragements qu'une nation éclairée doit aux arts, et qui, grâce à cette protection, ont pu, à force de temps, d'efforts et d'étude, arriver à ouvrir une voie nouvelle à l'interprétation de l'histoire par la peinture. La composition ne consiste pas à disposer les personnages d'un tableau dans des attitudes variées, de manière qu'ils ne soient pas tous de profil ou tous de trois quarts; la composition consiste à faire concourir tous les personnages à une action commune, qui est le sujet choisi par le peintre. Pour rendre plus facilement ma pensée, je prendrai un exemple : *l'Appel des condamnés*, de M. Müller, grande toile exposée il y a quelques années, n'est point un tableau composé ; en effet, si l'on supprime l'homme qui lit la liste lugubre, toute l'action disparaît, le sujet n'existe plus, et l'on se demande avec raison ce que font tous ces personnages qui posent et n'agissent point. Si au contraire on veut regarder *la Mise au Tombeau* de Titien, qui est au Louvre, on verra un tableau où chaque acteur, s'empressant par son action particulière d'aider à une action générale, prouve une composition aussi simple que savante. La manière dont les maîtres italiens composaient ne peut être comparée à la manière dont les Allemands modernes composent, je le sais; cela est naturel : les premiers étaient des hommes d'impression, sensuels et prime-sautiers; les seconds sont des hommes de réflexion, spiritualistes et avant tout métaphysiciens. Leur composition est trop

souvent recherchée, parfois obscure : elle a besoin d'une sorte de commentaire pour être expliquée, c'est là un tort assurément; mais en somme il vaut encore mieux trop composer que de ne point composer du tout, et je suis persuadé que l'école française trouverait un grand profit à étudier la façon dont M. Kaulbach comprend et traite la peinture d'histoire. Je connais tous les reproches qu'on peut lui adresser; je sais que sa couleur froide, sèche, détrempée, manque de modelé, qu'elle est à la fois creuse et dure, ceci rentre dans l'exécution, et ce n'est point de cela qu'il s'agit; mais je sais aussi que nul n'a peut-être poussé plus loin que lui cette science à la fois d'historien et d'artiste par laquelle un peintre s'empare d'un fait, l'entoure des détails contemporains, les groupe ensemble et en tire une sorte de synchronisme rationnel par lequel il le fait comprendre aux foules d'une façon neuve et supérieure. Sa *Destruction de la tour de Babel*, dont le carton doit être présent à tous ceux qui ont visité l'exposition universelle de 1855, est un chef-d'œuvre en ce genre. C'est de la littérature! me dira-t-on. Non pas, car la littérature ne peut me raconter que successivement la construction, la destruction de la tour orgueilleuse et la dispersion des races qui en fut la conséquence, tandis que la peinture me présente d'un seul coup, et de manière à frapper mon esprit pour toujours, les faits différents, corollaires les uns des autres, et dont l'ensemble constitue un seul des grands événements de l'humanité. Notre esprit français, très-clair, très-précis, demandant avant tout qu'on lui montre des choses saisissables au premier aspect, pour-

rait n'être point satisfait des interprétations allemandes, et se vite fatiguer de ces vastes scènes qui lui paraîtraient des rébus dont il ne voudrait pas s'ennuyer à chercher le mot : rien ne serait plus facile, tout en étudiant les lois générales qui ont présidé à ces compositions, que de les modifier selon nos aptitudes. Du reste, à quoi bon traverser le Rhin? Nous ressemblons à l'homme des Écritures, nous avons des yeux pour ne point voir; sans sortir de France, sans remonter au delà de ce siècle, nous avons à Paris même des exemples qu'on ne devrait pas se lasser d'étudier, afin de les suivre, s'il est possible. *Les Pestiférés de Jaffa, le Champ de bataille d'Eylau,* sont des toiles d'une composition admirable, et d'une clarté telle qu'elle doit contenter les Français les plus exigeants. Gros reste encore le plus grand peintre français du xixe siècle, et l'ingrate génération qui l'a contraint à la mort en l'abreuvant de dégoûts sans nom semble avoir été frappée de stérilité en punition de ce forfait.

Ce défaut de composition, qu'on remarque avec tristesse dans les œuvres d'art exposées aujourd'hui, tient surtout, il faut bien le dire, au manque d'imagination des artistes ; l'absence d'étude et de composition a frappé leur esprit d'une stérilité singulière ; la plupart des tableaux soumis cette année au jugement du public ne sont guère que des répétitions. Lorsqu'un peintre a obtenu un succès d'estime ou de curiosité avec une de ses toiles, il la recommence à satiété, modifiant çà et là certains détails, mais reprenant la même pensée, l'enfermant dans le même milieu, cherchant le même effet

de lignes et employant les mêmes procédés de coloration. Il y a des artistes qui semblent condamnés à perpétuité aux Bretons, aux vues d'Égypte, à l'Auvergne, aux scènes d'Alsace. A force de tourner dans le même cercle, ils s'épuisent et ne réussissent plus à attirer le public, qui s'éloigne d'eux, fatigué de voir sans cesse la répétition affaiblie de tableaux qu'il connaît déjà. Les artistes se satisfont trop facilement par les qualités qu'ils possèdent, et paraissent ignorer qu'en matière d'art comme en toutes choses, rester stationnaire c'est reculer. Quelques-uns d'entre eux, naturellement doués d'un coloris agréable, s'en tiennent pour toujours à cette mince faculté; ils ressemblent à ces jeunes Mondeux, à ces enfants-prodiges qui, à l'âge de douze ans, résolvent instantanément les calculs les plus compliqués et qui sont hors d'état de se rendre compte scientifiquement du mécanisme à l'aide duquel ils agissent. Les peintres auxquels je fais allusion, et qu'il est superflu de nommer, ont débuté un jour par un tableau dans lequel on remarquait une qualité nouvelle, un coloris singulier, une façon inattendue d'interpréter les aspects de la nature; on les a applaudis, on leur a donné des encouragements, des éloges, souvent même des distinctions recherchées. En peignant ainsi, ils obéissaient à une loi fatale de leur nature, ils ne se sont point fécondés, agrandis par l'étude; ils ont continués à faire ce qu'ils savaient faire, sans même penser à chercher au delà. Qu'est-il arrivé? L'engouement est tombé, et quand on regarde leurs tableaux, on croit les avoir déjà vus.

Il faut se renouveler sans cesse, si l'on ne veut périr;

la nature est d'ailleurs infinie dans ses enseignements ; le même pays, les mêmes hommes offrent, à qui sait les voir, des aspects multiples qui peuvent inspirer les esprits réfléchis, M. E. Fromentin seul suffirait à nous le prouver. Il ne sort pas de l'Algérie; tous ses tableaux semblent destinés à servir d'illustration à ses deux beaux livres : *Un été dans le Sahara, Un an dans le Sahel*, et cependant il se présente à chaque exposition avec des effets nouveaux rendus avec ce charme supérieur qui est le fond même de son talent. Par ses œuvres littéraires, M. Fromentin a prouvé qu'il savait, comme écrivain, concevoir, coordonner et produire, triple don qui suffit à constituer un esprit d'élite; dans la peinture, il a les mêmes facultés et sait en tirer un excellent parti, quoiqu'on puisse lui reprocher de concevoir ses tableaux au point de vue trop exclusif de la coloration. Il cherche évidemment un effet blanc, un effet rose, un effet bleu, et les personnages, le paysage, toute la composition, en un mot, ne lui servent qu'à l'obtenir, et deviennent ainsi l'accessoire au lieu de rester le principal. On peut aussi lui reprocher de manquer parfois d'unité dans l'exécution. Son tableau de *la Curée*, qui est un effort considérable dont il faut tenir un grand compte (car il prouve que M. Fromentin tend toujours vers un idéal plus élevé), — ce tableau indique trop, par la manière dont il est peint, ce qui a été fait de souvenir et ce qui a été fait d'après nature; certains morceaux, généralement des détails de vêtements exactement copiés, arrivent à une sécheresse d'exécution qui contraste avec les grasses transparences des autres parties; on dirait

que l'artiste, à force de vouloir rendre la nature tell qu'elle est, a tout à coup oublié de la rendre telle qu'il la voit à travers ses rêves de colorations élégantes et d'attitudes distinguées. Il y a là pour M. Fromentin un péril que nous croyons devoir lui signaler : il ne sera jamais un réaliste; ce que l'on aime dans ses tableaux, ce n'est point la nature elle-même, c'est la façon dont il sait l'interpréter. Il est bon d'acquérir des qualités nouvelles, mais à la condition qu'elles ne nuisent pas aux qualités précieuses que l'on possède déjà. Aussi à cette toile qui n'en est pas moins un essai très-remarquable et digne d'éloges, je préfère *le Fauconnier arabe*, où je retrouve M. Fromentin tout entier, et je préfère surtout *le Bivouac au lever du jour*, qui est certainement jusqu'ici l'œuvre capitale du jeune artiste. L'aube incertaine encore lutte contre la nuit et colore l'horizon de ses lueurs pâles et indécises; les étoiles semblent s'éloigner dans le ciel; roulés dans leurs burnous, des Arabes sont couchés auprès des tentes d'étoffe sombre, pendant qu'au premier plan une femme, vêtue de cotonnade bleue, commence le pansement des chevaux; l'un d'eux, d'une nuance charmante, en harmonie parfaite avec les tons du ciel, hennit vers le soleil, trop lent à paraître, comme hennissait jadis le cheval qui donna la royauté à Darius, fils d'Hystaspe. Cette scène est bien simple, mais elle a été rendue de main de maître par un effet à la fois mystérieux et puissant qui est certainement le résultat d'une vive impression à jamais fixée dans le souvenir : l'air frais du matin, imprégné de rosée, glisse sur la plaine et fait frissonner, sous ses blancs vête-

ments, le cheik qui se réveille en prononçant la formule sacrée de sa foi. Quel voyageur en Orient ne s'est arrêté devant cette toile, en se rappelant avec émotion des aubes pareilles qui l'ont réveillé sur la terre nue où il avait dormi près de son bagage et sous les étoiles? La facture est une, solide et fine, de cette délicatesse exquise et comme vaporeuse qui crée à M. Eugène Fromentin une incontestable et sérieuse originalité. C'est dans cette voie qu'il fera bien de marcher : il y rencontrera des succès qui récompenseront ses efforts en affirmant sa valeur et en augmentant son renom. Il a trouvé moyen, dans ce tableau, de réunir deux qualités qui trop souvent se combattent et se neutralisent : l'exactitude et la poésie, union rare et qu'il est bon de signaler.

M. Fromentin n'a point d'élèves, mais en revanche il a beaucoup d'imitateurs ; sans qu'il soit utile de les nommer, nous pouvons dire qu'ils sont nombreux. On a étudié ses procédés, la transparence de son coloris, la façon dont il sait avoisiner ses tons qui, souvent disparates, restent toujours harmonieux dans l'ensemble, car il leur donne une valeur, une vibration égale, ce qui seul constitue la science de la couleur. A-t-on réussi à surprendre son secret? J'en doute, et jusqu'à nouvel ordre, dans le genre de peinture où il s'est renfermé, il me paraît en être resté seul possesseur. Ses premiers plans, généralement parsemés de hautes herbes couronnées de fleurs bleues ou jaunes, ont eu un grand succès parmi ses confrères, qui s'en sont souvent emparés, et que j'aperçois même dans le tableau d'un peintre doué cependant par lui-même d'une très-honorable originalité. Je parle

du *Matin* de M. Protais. En effet, je retrouve là les chardons élégants qui égayaient les premiers plans des *Courriers arabes* de M. Fromentin, exposés en 1861. Ce n'est certes pas un reproche que j'adresse à M. Protais, c'est simplement une similitude que je lui signale : il est assez riche par lui-même pour s'être rencontré avec M. Fromentin. Ce tableau du *Matin avant l'attaque* a le mérite rare d'être le tableau militaire du Salon qui a le plus de valeur réelle au point de vue de l'art. Il attire la foule et la retient : c'est justice, car il exprime précisément ce qu'il veut exprimer; ce n'est point un mince mérite dans notre temps de confusion. A l'aube, par une claire matinée de printemps, sur un des récents champs de bataille de l'Italie, des chasseurs d'Orléans sont massés autour de leur commandant, qui, du haut de son cheval, scrute l'horizon du regard et arrête du geste, sans même se tourner vers eux, les clairons prêts à sonner : *Commencez le feu!* Les sombres uniformes se détachent vigoureusement sur la limpidité du ciel; les groupes, bien composés, forment un ensemble habilement rendu, parce qu'il a été habilement compris ; chaque attitude, variée sans être dissemblable, convient au sujet ; les têtes sont expressives, elles le sont même peut-être un peu trop et rentrent par là plutôt dans le domaine des choses littéraires que dans celui de la peinture. L'individualité semble ici accusée à l'excès ; en effet, le soldat est un être collectif, il obéit et ne délibère pas; seul, l'insurgé, le partisan est un être individuel, sachant spécialement pourquoi il se bat, quel droit il défend, quelle cause il attaque. Il y a là une différence essentielle, fort grave à

observer, puisqu'elle touche à la vérité même, et je m'étonne que M. Protais ne l'ait pas saisie. Je vais plus loin : un soldat isolé est un homme, c'est-à-dire un être doué d'initiative personnelle; une troupe, fût-elle d'élite, ne sera jamais qu'une réunion de soldats, c'est-à-dire d'êtres qui reçoivent d'autrui leur initiative. Les chasseurs d'Orléans de M. Protais ont donc, pour être absolument vrais, trop d'originalité particulière ; ils savent trop quel est le but militaire et politique assigné à leurs efforts. Il est fort rare qu'il en soit ainsi ; l'intention de M. Protais est certainement excellente, mais il n'a pas tenu assez compte du cadre où il avait à la produire. Son tableau n'en reste pas moins digne du succès qui l'accueille; il prouve des études consciencieuses, une recherche intelligente, et me paraît supérieur à son pendant, *le Soir après le combat*, où l'on retrouve une préoccupation de l'effet dramatique poussée peut-être à l'excès.

En parlant de MM. Hébert et Gérôme, il y avait lieu d'exprimer un regret : c'est qu'ils n'eussent pas été plus efficacement encouragés à continuer les œuvres sérieuses qu'ils avaient essayées. Faudra-t-il, à propos des toiles de M. Protais, exprimer le même regret? Si l'on a jamais eu besoin d'un peintre de batailles, sans aucun doute c'est maintenant : l'art est absolument étranger aux grandes productions de cet ordre qu'on a vues depuis quelques années. Or, quand les hommes spéciaux et nécessaires n'existent pas, il faut les créer. M. Protais a en lui tous les éléments d'un peintre de batailles remarquable; saura-t-on les reconnaître et les utiliser? Tout ce que nous voyons depuis quelque temps en fait

de tableaux militaires nous donne amèrement à regretter la mort d'Horace Vernet. Certes nous tous, artistes et critiques, nous avons été bien souvent injustes pour cet artiste éminemment français, qui connaissait nos soldats d'une si merveilleuse façon, qui, dans sa peinture trop lâche et trop plate, j'en conviens, avait l'entrain d'un colonel de chevau-légers, et qui nous a laissé dans plusieurs de ses tableaux des modèles qu'on est bien loin d'égaler aujourd'hui. Ses successeurs le font apprécier à sa juste valeur, car s'ils n'ont aucune de ses qualités, ils ont en revanche tous ses défauts.

Il en est de la peinture religieuse comme de la peinture militaire, elle n'est plus guère dignement représentée. Cependant elle est sans contredit un des buts les plus importants proposés à l'art, mais aussi l'un des plus difficiles à atteindre. En effet, la science des lignes, de la couleur, de la composition, ne suffit pas : il faut y joindre ce je ne sais quoi de pathétique qui émeut et frappe vivement l'esprit comme l'explication d'un symbole. Entre la peinture religieuse et la peinture décorative des églises, il y a une différence radicale dont les artistes se sont rarement rendu compte. Représenter Jésus et les douze apôtres n'est point malaisé; mais est-ce bien Jésus? sont-ce bien les douze apôtres? Le plus souvent ce sont treize hommes porteurs d'attributs connus, vêtus de draperies de convention, mais dans lesquels on ne sent ni la Divinité, ni la foi qui traverse le martyre et gravit le ciel. La peinture religieuse doit avoir une âme, si j'ose parler ainsi; elle seule peut nous saisir et nous conduire dans le monde idéal, qu'elle a voulu nous rendre visible: c'est

pourquoi nous sommes pris d'émotion en regardant ces tableaux naïfs du xiv° et du xv° siècle, tableaux de couleur sèche, de dessin roide, où des personnages dans des attitudes d'une gaucherie forcée se meuvent au milieu des paysages invraisemblables. Les hommes pieux et convaincus qui peignaient ces étranges panneaux se préoccupaient moins des rapports des tons entre eux et de l'harmonie des lignes que de rendre fidèlement ce qu'ils avaient entrevu dans les rêves de leur dévotion. Leur art était profondément spiritualiste et dégagé. Il y a des Christs au tombeau, des *Mater dolorosa*, des Madones allaitant, dessinés en dépit du sens commun, peints à faire rire un barbouilleur d'enseignes, et qui n'en sont pas moins des œuvres capitales, car elles portent en elles un sentiment puissant, vrai, élevé, éthéré, qui les impose et les grave profondément dans le souvenir. A mon avis, les dernières peintures réellement religieuses datent du commencement du xvi° siècle, dans les temps qui précèdent exactement l'apparition des grands maîtres de la renaissance, et je ne sais rien de plus beau en ce genre que la *Vierge* de Jean Bellin qui est à la pinacothèque de Venise. C'est le dernier mot de l'art spiritualiste en matière de sentiment. Aussitôt après, la renaissance fait sa grande révolution ; la matière est substituée à l'esprit, la sensation au sentiment, l'exécution à la conception, et la peinture religieuse devient la peinture décorative des églises par des sujets empruntés aux livres religieux. Au lieu de chercher en soi la physionomie possible de la Vierge, sans cesse invoquée, on copia sa maîtresse, pour peu qu'elle fût jolie, et cela

suffisait parfaitement à ces grands seigneurs de la catholicité, ivres de paganisme, qui, comme le cardinal Bembo, faisaient lire leurs offices par leurs valets de chambre, afin de ne point gâter leur latinité, et qui disaient qu'ils aimeraient mieux avoir fait l'ode d'Horace *ad Xanthiam* que d'être roi d'Aragon. La peinture religieuse ne s'est jamais relevée du coup qu'elle reçut des mains de ces artistes catholiques épris de l'antiquité : Jupiter Olympien devint Jésus-Christ, Apollon devint saint Jean, Vénus devint la Madeleine, et ainsi de suite. L'entraînement fut général, chacun y céda ; je n'excepte que Michel-Ange, qui, dans ses formidables décorations de la chapelle Sixtine, resta toujours religieux, religieux à sa manière il est vrai, s'inspirant du Jésus d'Orcagna au Campo-Santo de Pise pour faire le Christ de son *Jugement dernier*, copiant son geste, mais le rendant terrible au lieu de lui laisser l'ineffable douceur que le maître lui avait donnée. A partir de ce moment, le symbole se perd, l'interprétation disparaît ; on prend une femme, on fait un tableau d'après elle : si elle est représentée vêtue, les yeux baissés, le front ceint d'un nimbe d'or, c'est la Vierge ; si elle est nue, c'est Vénus ; si elle est étendue sur la terre et voilée de ses cheveux, c'est la Madeleine ; si elle est couverte d'un manteau d'hermine, si son front est pressé par une couronne murale, c'est Venise, ou Parme, ou Florence. En un mot, c'est l'attribut seul qui constitue le sujet. Tout est subordonné à la couleur et à la ligne, l'exécution seule est comptée pour quelque chose, le côté mural s'efface, et l'on entre de plus en plus dans le matérialisme qui amène l'art à n'être plus

qu'un métier. Un fait curieux, et qui prouve combien les peintres de la renaissance avaient peu de souci des personnages qu'ils représentaient, me revient à la mémoire : on connaît le tableau de Titien célèbre sous le nom de *la Cassette;* c'est une belle jeune fille qui, détournant la tête, porte, élevé devant elle et du bout des doigts, un coffret précieux. Dans le principe, la jeune fille n'était autre que Salomé, et le coffret était le plat où gisait, sanglant, le chef de saint Jean-Baptiste. Ce sujet violent déplut au premier acquéreur, et d'un tableau religieux Titien, en deux coups de pinceau, fit un tableau de fantaisie. Si Salomé eût été comprise et exécutée au point de vue sérieux de la légende, une telle et si facile transformation eût-elle été possible? Toute fille d'Hérodias pouvant devenir une jeune fille quelconque, toute vierge n'étant qu'un portrait, n'est ni Salomé ni Marie; ce ne peut être tout au plus qu'un tableau irréprochable dans l'exécution : c'est ce dont les peintres se contentent, et j'estime qu'ils ont tort de n'être pas plus exigeants pour eux-mêmes et pour leurs œuvres.

A notre époque, où l'on ne croit plus guère à rien, pas même aux idées, où l'on n'a plus de foi que pour le succès, d'où qu'il vienne, deux sérieuses tentatives de peinture religieuse ont cependant été faites, l'une à l'église Saint-Germain-des-Prés par M. H. Flandrin, dont l'*Entrée du Christ à Jérusalem* est une œuvre considérable; l'autre par M. Matout, à la chapelle de l'hôpital Lariboisière, où l'*Adoration des Bergers* et la *Pieta* restent comme un des beaux spécimens de la peinture murale de notre temps. M. Matout est un artiste d'un tempéra-

ment violent et même brutal; il étouffe, se débat avec peine dans les petites toiles, ainsi qu'on peut le constater cette année dans son *Moïse abandonné sur le Nil*, dont pourtant le paysage est charmant et d'une fantaisie orientale qui touche de près à la poésie réelle. M. Matout semble ne chercher que la force et mépriser la grâce; il dédaigne les artifices, laisse aux faiseurs les yeux en coulisse, les attitudes provoquantes, les nus savamment disposés; il s'adresse à l'esprit, non aux sens; sa peinture est franche, sans sous-entendu. S'appliquant et modifiant un vers célèbre, il pourrait dire aussi : « Mon pinceau est honnête homme ! » Ce n'est point un mince mérite que d'être digne d'un tel éloge dans un moment où les artistes semblent s'être donné le mot pour arriver aux dernières limites des provocations malsaines. Le grand tableau de M. Matout, la *Rencontre de saint Joachim et de sainte Anne*, est conçu et exécuté en pleine lumière ambiante, à l'abri des ressources faciles du clair-obscur et des jours frisans. La lumière vient à flots, ainsi que dans la nature, et, comme elle est égale partout, elle n'est point criarde: elle enveloppe d'une atmosphère harmonieuse les personnages, les baigne de ses ondes limpides, adoucit leurs contours et détache leur modelé puissant et ferme, qui n'a eu besoin d'aucuns *luisans* pour être vigoureux. Le sujet est fort simple : devant un monument de belle disposition architecturale et entouré d'une sorte de cloître qui rappelle les portiques des pays orientaux, Joachim, ceint par anticipation du nimbe bienheureux, rencontre celle qu'on avait surnommée *Channah*, la gracieuse, dont nous avons fait Anne. Le

père de la Vierge est un homme solide et froid, d'une sévérité forte, et résigné d'avance aux chances douloureuses de la vie. Sainte Anne, par l'extrême douceur de son regard, par la sensualité trop accusée de ses lèvres, par toute son attitude, humble à force de soumission, indique la faiblesse et la confiance de la femme qui remet son sort tout entier aux soins de son époux. Dans cette toile, froide d'aspect, d'une grande dignité de composition, d'une réserve toute religieuse, il y a une intention extrêmement honnête et le dédain évident des succès faciles. On sent que l'artiste qui a peint ces deux personnages a un idéal très-élevé qu'il poursuit malgré tout, et qu'il atteindra, car il sait qu'il existe, puisqu'il l'a entrevu. Tout simple, tout élémentaire que soit le sujet, il y a là un essai de grande peinture, et nous avons dû en parler, car c'est le seul que nous ayons rencontré en parcourant les diverses salles de l'exposition. Les artistes qui étaient appelés par leurs études et par leurs antécédents à en faire ont déserté leur voie première, et, sans bien se rendre compte du chemin qu'ils ont parcouru, ils en arrivent à ne plus faire que de la décoration, j'entends de celle qui convient aux salles de concert, aux cafés et aux boudoirs. C'est ce qui nous vaut le nombre, heureusement inusité, de Vénus qui, à défaut de beauté, offrent des séductions de mauvais aloi où l'art ne se montre guère.

Une des premières qualités de l'art, la principale peut-être, est la chasteté. Les œuvres des maîtres sont chastes, parce qu'elles ont été conçues par des esprits vraiment doués du sens de l'idéal. Les *Vénus* de Titien, qui sont

à la tribune de Florence, la *Danaé* du Corrége, qui est au palais Borghèse, la *Galatée* de Raphaël, qui est à la Farnesina, sont chastes; en elles, tout peut être avoué. Ce sont des déesses, et elles n'ont rien des provocations de la femme. Sans remonter si loin, nous avons eu sous les yeux les œuvres d'un peintre contemporain qui bien souvent, et par prédilection, a peint des femmes nues. M. Ingres, dans l'*Andromède*, la *Vénus Anadyomène*, l'*Odalisque*, la *Source*, dans l'*Age d'Or*, inachevé, du château de Dampierre, a traité la nudité dans toute sa splendeur, et jamais, par un seul trait, il ne s'est éloigné de la plus pure chasteté. C'est donc avec peine que nous voyons les peintres s'engager dans les erreurs qui les ont tentés aujourd'hui, car, une fois entraînée sur cette pente, la peinture en arrivera promptement, par la loi fatale de la vitesse acquise, à des œuvres qui n'ont plus de nom dans la langue honnête. Il suffit d'avoir vu et regardé une seule des colonnes du Parthénon pour comprendre combien l'art était chaste aux belles époques de la Grèce. C'est seulement par la décadence que les artistes de l'Hellade sont tombés dans ces représentations sensuelles, dont parlent les historiens, et qui pour la plupart n'étaient que des fantaisies coupables commandées par de riches particuliers. L'art ne doit pas avoir plus de sexe que les mathématiques; le comprendre autrement, c'est le rabaisser à un tel niveau que les esprits sérieux s'en éloigneront. Qu'est-ce que la Vénus de Milo? Une admirable statue; il faut une certaine réflexion pour comprendre qu'elle est femme.

C'est aux gynécées de l'Orient qu'il faut renvoyer les

créatures qu'on nous montre aujourd'hui ; elles n'ont rien à faire dans notre vie tourmentée, où la femme a sa grande et belle fonction à remplir. Si elle n'est que la tentation et la volupté, elle s'appelle Dalila et Omphale ; qu'elle reste à l'antiquité, à qui je ne l'envie guère. Si elle est la récompense et le devoir partagé, elle est la femme de notre temps. C'est ainsi du moins qu'il faut nous la montrer. A ces Vénus qu'on peint avec tant de soin, l'on peut crier l'anathème d'Henri Heine : « Tu n'es plus qu'une déesse de mort, Vénus Libitina ! » car ce sont encore moins que des courtisanes. Je ne veux pas qu'on puisse se méprendre sur ma pensée et croire que je désirerais bannir le nu de la peinture : non point. L'être nu est l'être abstrait, il doit donc avant tout préoccuper et tenter l'artiste ; mais vêtir le nu d'impudeur, rassembler dans les traits du visage toutes les expressions qu'on ne dit pas, c'est déshonorer le nu et faire acte blâmable.

Que de la Vénus barbue de Chypre, type primordial de la fécondité mâle et femelle, déesse androgyne née de la mer, symbolisant l'action génératrice du soleil sur l'élément humide, soit sortie la Vénus d'Homère, être faible et de beauté parfaite, cela se conçoit facilement, car chaque attribut des dieux primitifs, sortes de monstres antédiluviens des olympes primitifs, devint une divinité. Vénus, gardant pour elle-même la beauté, donna la fécondité à Cérès, l'agilité à Diane, la multiplicité à Amphitrite : elle resta donc et nous est arrivée comme prototype de la femme divinisée par la beauté des formes. Elle n'en variait pas moins selon les lieux où on

l'adorait : à Athènes, sous forme hermétique, on l'appelait l'aînée des Parques; dans certains bourgs de l'Attique, elle présidait aux naissances, comme le prouve son surnom de *Génétylis*; à Cnide, elle était invoquée comme déesse maritime, procurant d'heureuses navigations; en Béotie, en Arcadie, à Corinthe même, on révérait la Vénus noire (*Melænis*), et il n'est point superflu de remarquer que le paganisme grec en légua la tradition à a religion orthodoxe, qui, s'appuyant sur un verset du Cantique des cantiques, adopta et propagea le culte de la Vierge noire : *sum nigra, sed formosa.* Toutes ces légendes de Vénus différentes, qui en somme ne sont qu'une seule et même divinité vue sous différents aspects, étaient déjà presque oubliées en Grèce lorsqu'Apelle peignit pour l'île de Cos la *Vénus Anadyomène.* Si l'on en croit la petite statue de bronze publiée par Millin, et qui, selon lui, est une reproduction du tableau d'Apelle, la déesse était représentée debout, tordant de chaque main une grosse mèche de ses cheveux encore humides; c'est de ce document antique que M. Ingres s'est probablement inspiré pour peindre sa *Vénus.* Autant que nous en pouvons juger à pareille distance et d'après des manuscrits aussi douteux, Vénus naissante était chaste absolument. Et comment ne l'aurait-elle pas été? elle venait d'éclore à la vie.

Les Vénus aujourd'hui sont autrement comprises, et je le regrette; je regrette surtout de voir un artiste de talent, M. Cabanel, dont le début déjà ancien (1852), *la Mort de Moïse,* annonçait un sérieux peintre d'histoire, tomber dans cette peinture trop gracieuse, bonne

à faire des dessus de porte. Il y avait mieux et plus haut à tenter. M. Cabanel a beaucoup étudié, beaucoup appris, cela se voit facilement : sa touche est excellente, son modelé très-ferme ; il se préoccupe de la ligne, la cherche, la trouve souvent et la développe avec une habileté toute magistrale. Sa couleur est généralement plus blanche que claire ; telle qu'elle est néanmoins, elle est harmonieuse et parfois plaisante. M. Cabanel a de grandes qualités de peintre, qualités acquises par l'étude, il est vrai, mais qui lui permettraient d'essayer la grande peinture. Il avait autre chose à faire que cette *Naissance de Vénus,* harmonie blanche et bleue à laquelle une femme nue sert de prétexte. Un reproche en passant : sa Vénus ne naît pas, elle se réveille. Couchée sur une vague dont le soulèvement blanchi d'écume lui sert d'oreiller, elle est étendue de façon à faire ressortir le contour des hanches et de la poitrine ; de ses yeux à peine entr'ouverts, elle semble solliciter l'admiration du spectateur et lui dire : « Vois comme je suis belle ! regarde, je suis là pour que tu me contemples à ton aise ; la mer est un prétexte, mon nom un laisser passer. Je suis une femme, rien de plus, mais rien de moins, et si le vieux roi David m'avait seulement aperçue, il m'eût préférée à la jeune Abigaïl ! » C'est trop, tout ce discours est inutile, et cette Vénus n'en tient pas d'autre. Elle est fort bien peinte, d'un pinceau savant, trop laiteuse de ton, mais ferme dans le modelé, et d'un ensemble qui serait heureux, s'il n'avait certaines exagérations intentionnelles qu'il ne convient point d'indiquer. Pour éviter le reproche qu'on aurait pu lui adresser de

n'avoir fait qu'une *académie*, M. Cabanel a placé au-dessus de sa Vénus un groupe d'amours qui voltigent dans le ciel bleu, où ils se détachent comme un nuage blond et rose. J'en reviens toujours à mon dire, c'est plus de la décoration que de la peinture : c'est un trumeau conçu en réminiscence des gaillardises du siècle dernier, et qui, pour reprendre son véritable caractère, perdu dans un cadre au milieu des tableaux voisins, a besoin du reflet des glaces, de l'éclat des bougies, du papillotement lumineux des girandoles de cristal. Pour bien apprécier cette toile à sa juste valeur et la regarder sans trop de surprise, il faudrait la voir dans son vrai milieu, à travers un bal, à l'heure de l'enivrement qu'amènent la musique, les parfums et la danse : elle apparaîtrait alors comme la note suprême de la symphonie, comme une promesse ou comme un souvenir ; mais l'œuvre d'art qui a besoin d'un entourage spécial pour être portée à tout son effet est-elle bien une œuvre d'art? Prenez l'*Hérodiade* du Pordenone de la galerie Doria, l'*Ecce Homo* de Cigoli du palais Pitti, la *Maison rustique* de Van Ostade du musée de La Haye (on voit que je ne cite point les chefs-d'œuvre), mettez-les où vous voudrez, dans n'importe quel milieu : ce seront toujours d'admirables tableaux.

Si nous ne sommes point satisfait de l'*académie* de M. Cabanel, qui est la Vénus *pandémos* et non point la Vénus Anadyomène, que dirons-nous donc de la figure que M. Baudry expose sous le titre de *la Perle et la Vague?* Là du moins l'intention du peintre n'est point douteuse; il a fait ce qu'il voulait faire, et ce qu'il a cherché, nous

n'avons pas à l'expliquer ici. Allégoriser une vague n'est pas chose facile. Qu'est-ce qu'une vague? L'inquiétude, la profondeur, la perfidie, l'instabilité. Qui ne se souvient du beau quatrain du poëte allemand Karl Tanner : « Une vague dit à l'autre : Hélas ! que notre course est rapide ! Et la seconde dit à la troisième : Vivre peu, souffrir moins? » M. Baudry n'a point réfléchi à tout cela, il a procédé, comme toujours, avec une confiance assurée et naïve qui prouve un esprit fort tourmenté. Il serait cependant peut-être temps que M. Baudry fit un tableau; depuis son *dernier envoi* de Rome, qu'avons-nous vu de lui? Une femme nue dans un bois, c'était Vénus; la même femme couchée dans une grotte, c'était la Madeleine; la même femme vêtue à la mode de 1793, c'était Charlotte Corday; aujourd'hui il nous montre la même femme la tête renversée sur un matelas de sable, et il l'appelle la *Vague*. En vérité, c'est par trop simple, et c'est traiter avec trop de sans-façon le public, qui pourrait bien ne pas tarder à se fatiguer de ce laisser aller si commode. L'absence de composition est radicale dans tous ces tableaux, et elle en arrive aujourd'hui à ce point très-curieux que, si l'on fait abstraction des accessoires voisins du personnage, le sujet disparaît complétement. En effet, si l'on supprime par la pensée cette lourde vague en papier peint qui forme le fond du tableau, si l'on supprime également deux ou trois coquillages admirablement traités, que restera-t-il? Une femme, et dans quelle posture ! avec quel regard ! Passons : ceci n'étant de l'art par aucun côté, nous n'avons rien à en dire. La toile de M. Baudry n'indique pas moins

des qualités remarquables qu'on voudrait voir mieux appliquées. M. Baudry a été doué, ceci n'est point douteux ; il doit à la nature un coloris d'une distinction rare, seulement il se trouve satisfait de cette unique faculté et n'en cherche pas d'autres ; il ne compose absolument pas ; on dirait que le modèle prend la pose qui lui convient et que M. Baudry se contente de le copier. Son modelé est tellement creux que bien souvent ses figures ont l'air d'être peintes sur baudruche ; quant à son dessin, il est parfois bien incomplet, ainsi que l'on peut s'en convaincre en regardant sa *Vague* et surtout le *portrait de madame E...* M. Baudry excelle à manier les bleus et les blonds, il sait en tirer des effets nouveaux, imprévus et parfois excellents ; il en abuse, il est vrai, quelque peu, mais comment le lui reprocher ? N'est-il pas naturel d'aimer à faire ce que l'on fait bien ? Je crains que M. Baudry ne se soit abusé et qu'il n'ait pris la vogue pour du succès. En reconnaissant dans sa peinture la très-agréable coloration qui en fait jusqu'à présent le seul mérite et en l'applaudissant avec justice, on n'a pas voulu dire au jeune peintre que cela suffisait ; on a cru que, maître d'une des qualités qui donnent le plus de relief à l'exécution matérielle, il allait tâcher d'acquérir les autres afin de faire de l'art. On attendait un *tableau* de lui, on l'attend encore ; l'attendra-t-on longtemps ? J'ai bien peur maintenant qu'on ne l'attende toujours.

Certes M. Baudry sait se servir de sa brosse, il a d'enviables habiletés ; il cherche la couleur, trop exclusivement peut-être, et la rencontre parfois, comme le prouve

son portrait de *M. E. Giraud*, très-adroitement traité dans la pâte, malgré les *luisans* absolument inutiles dont il a parsemé le visage pour lui donner un relief qu'un artiste sérieux eût obtenu sans ces *ficelles*, et en serrant simplement son modelé. Malheureusement il a une façon de regarder le modèle et de comprendre l'art qui l'empêchera d'aller jamais bien haut, et qui semble le condamner à perpétuité aux singuliers sous-entendus qui lui sont chers. M. Cabanel, qui malgré la déviation qu'il subit depuis deux ans, a le tempérament d'un peintre d'histoire, sortira sans effort, quand il le voudra, de la peinture décorative dont il nous montre un échantillon. Je voudrais pouvoir en dire autant de M. Baudry; mais je crains qu'il ne soit là dans sa vraie voie et qu'il ne l'ait choisie que parce qu'il n'en voyait pas d'autres ouvertes devant lui. La peinture décorative n'est point après tout un genre à dédaigner, et M. Baudry peut y acquérir de la gloire : qu'il tire donc le meilleur parti possible de sa façon de comprendre l'art et de voir l'humanité, qu'il fasse des amours bouffis et des femmes nues ; mais alors qu'il leur ferme les yeux et qu'il veille sévèrement à l'expression de leur regard. *La Vague* restera une tentative malheureuse. Il est peut-être bon toutefois qu'on ait vu où l'on peut arriver lorsque, ne cherchant que la grâce, on ne sait pas la contenir dans les limites au delà desquelles elle change de nom. En somme, cet art étrange, qu'on dirait inspiré par les plus déplorables traditions du paganisme hindou, correspond très-nettement à certaines tendances à la fois religieuses et sensuelles de notre époque : c'est l'adoration de la

rose mystique, des saintes reliques de Charroux. En u[n]
mot le culte exclusif de la matière dans toutes ses mani[-]
festations.

Ce souffle énervant et malsain qui inspire aux peintre[s] des conceptions mauvaises n'a point non plus épargn[é] la sculpture. Cet art naturellement froid, auquel l[a] blancheur du marbre semble imposer une chastet[é] native, fait des efforts désespérés cette année pour pa[r]venir à être aussi inconvenant que la peinture, et il n'[y] arrive que trop souvent. On a reproché autrefois [à] M. Clésinger, et non sans raison, sa statue dite *la Femm[e] au Serpent* : les sculpteurs de notre temps ont laiss[é] M. Clésinger bien loin derrière eux; on le trouvera[it] prude aujourd'hui. Pradier, en cherchant exclusive[-]ment la grâce, est souvent descendu jusqu'à l'afféterie[,] je le sais; mais il est un point qu'il n'a pas dépassé, [et] je ne me souviens pas qu'il ait jamais été provoquant. Le[s] nymphes, les bacchantes, les Vénus, les philosophe[s] même prennent maintenant les attitudes les plus vio[-]lentes, se livrent aux contorsions les moins naturelles[,] pour mettre précisément sous les yeux du spectateur c[e] que sans doute il ne demande pas à voir de si près[.] Diderot, dans la verte langue qu'il osait si bien parler, dit à ce sujet, dans ses immortels *Salons*, une phras[e] que je ne puis répéter, mais dont le sens est celui-ci : [à] force de me montrer et de me contraindre à regarde[r] des choses que je n'ai point envie de voir si nombreuse[s] et si fréquentes, vous m'en fatiguez jusqu'au dégoût ! — Que dirait-il donc maintenant, s'il parcourait les sall[es] et le jardin de l'exposition ? Pas plus ici que pour l[a]

peinture, ai-je besoin de le répéter? je ne regimbe contre le nu, car il est, je le sais, l'élément même de la statuaire; mais je trouve que le nu cesse d'être honnête lorsqu'il est traité de façon à exagérer intentionnellement certaines formes aux dépens de certaines autres, et quand il s'efforce de produire une tout autre impression que celle du beau.

Il est heureux que toutes ces nudités tapageuses soient assez médiocres pour que nous soyons autorisé à n'en point parler. En revanche, et c'est pour nous une bonne fortune qui nous a été trop rarement offerte, nous avons à signaler et à louer presque sans réserve deux statues qui sont, je crois, le début de M. Paul Dubois. L'artiste a cherché le beau, et non pas autre chose, cela est manifeste; le choix seul des sujets, *Saint Jean, Narcisse*, l'indique suffisamment. Comme un artiste épris de la vraie beauté, de celle qui se raisonne, s'épure, s'appuie sur l'étude du vrai et sur la discussion intérieure, il a, pour modèle, préféré l'homme à la femme, et il a eu raison, car au point de vue du beau abstrait, l'homme, lorsqu'il est envisagé en dehors des questions d'histoire naturelle qui tendent sans cesse à obscurcir les principes d'esthétique, l'homme, type de pondération parfaite et chef-d'œuvre de dynamique, est supérieur à la femme, vouée par sa fonction spéciale à porter un fardeau qui exige un contre-poids et des arcs-boutants. Les sculpteurs d'autrefois, qui savaient leur métier et qui adoraient avec ferveur ce τὸ καλὸν dont nous avons maintenant oublié toutes les règles, n'ignoraient point la supériorité des formes mâles, et ils l'ont bien prouvé,

car presque toujours ils ont, jusqu'à un certain point, *masculinisé* leurs statues de femmes. M. Dubois s'est inspiré de la nature vue à travers les traditions de l'antique et de Michel-Ange ; l'attitude de son *Narcisse* rappelle de loin un des *esclaves* du maître par excellence. Ceci n'est point un reproche que nous adressons à l'artiste : qu'il ne s'y méprenne pas, c'est un éloge. La ligne générale du personnage est développée avec un soin et un souci de la pureté qu'on ne saurait trop admirer ; elle est à la fois très-ferme et très-souple, ce qui tient à son extrême harmonie ; point de contorsion, point de geste exagéré ; tous les membres concourent au même mouvement et prouvent, par la belle ordonnance de l'ensemble, qu'une figure seule exige autant qu'un groupe une science profonde de composition. Si dans les contours il y a quelques mollesses encore, ce n'est point à l'artiste qu'il faut les reprocher, mais bien à la matière dont la statue est faite. Le plâtre, en effet, est toujours opaque, lourd ; il englue le modelé et l'indique plutôt qu'il ne le précise. La pose est fort simple et naturelle. Narcisse est debout, il a replié son bras jusqu'à la hauteur de son visage et s'admire en inclinant la tête vers son corps, qu'il tâche de voir dans son ensemble. Certaines parties m'ont semblé traitées avec une habileté rare ; je signalerai entre autres le dos, l'épaule et l'attache des reins, qui paraissent indiquer un artiste familiarisé avec tous les détails de l'anatomie, qu'il rend dans leur vérité réelle, sans les outrer à plaisir, comme le font beaucoup de sculpteurs, qui croient ainsi donner une preuve de force et n'accusent le plus souvent que

leur faiblesse. Enfin c'est une œuvre d'un style et d'une ampleur auxquels nous n'étions plus accoutumés depuis longtemps.

Le *Saint Jean* a des qualités analogues, relevées par je ne sais quoi de plus vivant : la gracilité du sujet n'a point exclu le modelé ; il dessine une maigreur vigoureuse telle que doit être celle de l'ascète ardent qui ne parle aux hommes que pour leur annoncer la bonne nouvelle. L'enfant est nu, debout, marchant à grands pas, levant le bras et criant : « Voici l'agneau de Dieu ! » La tête chevelue et fortement accentuée, tous les traits, vivement accusés, sont en harmonie directe avec le sujet ; le regard surtout a été, il me semble, très-étudié par l'artiste, qui lui a donné cette indécision singulière qu'on rencontre presque toujours chez les illuminés. C'est une excellente statue, très-vivante, d'une exécution encore alourdie par le plâtre, mais à laquelle le marbre rendra toute son énergie et toute sa finesse. Saint Jean est ce que j'appellerai en statuaire un sujet moderne, c'est-à-dire dont l'antique n'offre aucun modèle ; par conséquent c'est un sujet propre à séduire un esprit hardi qui comprend que la sculpture de notre temps ne correspond plus aux besoins qui lui donnaient autrefois sa raison d'être. Le temple, l'*heroum*, le Panthéon n'existent plus ; les statues qui pouvaient les peupler jadis n'ont point grand rôle à remplir aujourd'hui, et c'est, à mon avis, resserrer l'art dans des limites trop étroites que de le forcer à imiter toujours les exemples anciens recueillis dans nos musées. C'est réduire la statuaire à n'être plus qu'un art décoratif pour les jardins et les

vestibules. Ne doit-elle pas s'assigner un but supérieur, et les allégories des passions, des souffrances, des vertus, des vices de notre temps, n'ont-elles pas de quoi la tenter?

Représenter la faim comme M. Carpeaux l'a fait cette année sous la figure d'*Ugolin*, c'est simplement prendre un sujet presque exclusivement propre à la peinture et le traiter au point de vue de la statuaire. Je n'en reconnais pas moins le talent de M. Carpeaux; mais la sculpture est un art qui doit dire d'un geste toute sa signification. Les divinités qu'on adorait jadis, et qui paraissent tant tenir au cœur des sculpteurs, ne sont point toutes mortes encore; il y en a qui vivent parmi nous et dont à chaque heure nous subissons la loi implacable. Jupiter crétois s'unit avec Thémis, la loi primitive; il en eut trois filles, qui sont Dikè, Eunomie et Eirenè, c'est-à-dire la Justice, la Légalité, la Paix. Grâce au ciel, les trois déesses n'ont point disparu le jour où l'on entendit une voix qui criait: « Le grand Pan est mort! » Les Parques non plus ne sont point mortes, mais elles ont à présent quelque chose d'inquiet et de précipité que la placide antiquité n'a point connu. Dans la *malesuada Fames* dont parle Virgile en son sixième livre de l'*Énéide*, il y a un admirable groupe moderne à faire; comment ne l'a-t-on jamais tenté? Les sculpteurs devraient aviser à sortir de leur stérilité, car depuis plus de quatre-vingts ans ils tournent dans le même cercle sans pouvoir s'en échapper; ils font et refont sans cesse ce qui a déjà été fait avant eux; ils ne cherchent point l'inspiration en eux-mêmes, ils ne la cherchent que dans leurs souvenirs.

Ce qui leur manque, c'est l'imagination et la réflexion. Ils ne voient pas, ne comprennent pas qu'en notre âge si singulièrement fécond en découvertes, une allégorie nouvelle, c'est-à-dire une statue naît par jour. Bien plus que la peinture, la statuaire, art relativement abstrait, est destiné à donner une forme matérielle aux pensées humaines. Nous en sommes toujours à l'Olympe antique, dont les dieux sont devenus ce que Henri Heine nous a si bien raconté. Ce n'est pas d'aujourd'hui qu'auprès du mont Ida on grava cette inscription sur une stèle : « Jupiter ne tonnera plus, il est mort depuis longtemps ! » Il est à remarquer que l'art chrétien en sculpture n'a jamais existé que comme décoration symbolique architecturale. A plus forte raison, on chercherait en vain l'art vivant, c'est-à-dire inspiré par les idées modernes, qui avant tout, pour être vrai, devra être philosophique.

On n'en traite pas moins encore aujourd'hui les sujets empruntés à la mythologie païenne avec un grand talent ; M. Perraud est là pour le prouver avec son *Enfance de Bacchus*, groupe en marbre qu'une exécution magistrale rend très-important. Il n'y a point lieu de louer M. Perraud ; des éloges plus autorisés que les miens ont déjà dignement récompensé son œuvre. L'*Enfance de Bacchus* n'a été que le prétexte d'un groupe habile, car M. Perraud sait mieux que personne que les Hyades, les Dryades et les Heures eurent seules à veiller sur le fils de Jupiter pendant ses premières années ; son groupe est la contre-partie du *Faune à l'Enfant*, faussement appelé *Silène et Bacchus*, qui de la villa Borghèse a été apporté à notre musée du Louvre. Il est difficile de manier

Reliure serrée

le marbre avec une dextérité plus remarquable ; en voyant plusieurs parties du faune assis, notamment la jambe repliée, le pied, les épaules, j'ai involontairement pensé à Pradier, qui fut un praticien d'une habileté hors ligne. Ce groupe abonde en détails charmants, traités avec une sûreté de ciseau peu commune ; mais je ne sais s'il contitue un ensemble bien grandiose, et si les lignes brisées, sans point de départ, qui le composent ne nuisent point au style dont elles diminuent l'ampleur. Le faune est assis, une de ses jambes repliée sur le genou ; de ses bras élevés il fait danser sur son épaule un jeune Bacchus trop ventru, qu'il regarde en souriant d'aise. C'est gracieux, vivant d'expression, et surtout d'une exécution irréprochable. La nature, une nature épurée par le goût, a été étudiée et imitée avec un soin merveilleux ; la vie palpite dans cette large poitrine et circule sous ces muscles d'une réalité que le ciseau a pour ainsi dire poétisée. M. Perraud a fait là preuve d'un talent très-élevé, car il est difficile de pousser plus loin la science de l'exécution. Que ce soit une *enfance de Bacchus* ou un *faune jouant avec un enfant,* cela importe peu : c'est un groupe remarquable, et c'est tout ce qu'il convient de constater. Cependant on pourrait lui reprocher de trop sentir l'étude du modèle et la préoccupation de l'antique ; il y manque ce je ne sais quoi de personnel et de carastéristique qui donne un cachet ineffaçable aux œuvres d'art ; en un mot, il y manque la flamme divine, l'inspiration. Ce faune n'est point sorti de M. Perraud lui-même, il est sorti de ses souvenirs, j'allais dire de ses réminiscences.

Il y a des faunes dans tous les musées du monde ; je

crains bien qu'ils ne soient venus visiter M. Perraud pendant son sommeil et ne lui aient demandé encore un acte de dévotion à leur culte mort pour toujours. Ce faune, tout beau qu'il est, tout remarquablement traité qu'il soit, est-il égal (et, venant le dernier, il devrait être supérieur) à différentes statues analogues que nous avons vues dans les galeries d'Europe? Non, et M. Perraud lui-même ne me démentira pas.

A quoi cela tient-il? A ce que M. Perraud a moins de talent que les sculpteurs païens? Peut-être, mais à coup sûr ce n'est point là la vraie raison. Cela tient à ce que les sculpteurs de l'antiquité croyaient aux faunes et que nous n'y croyons plus. Pour nous, un faune est un modèle, choisi avec plus ou moins de discernement, et vu à travers les réminiscences de telle statue, de tel bas-relief, de telle médaille; pour les anciens, c'était un demi-dieu, un être intermédiaire entre l'homme et la divinité, à la double essence desquels il participait : c'était un *démon*, comme l'on disait déjà. Les femmes le redoutaient, car on savait qu'il les guettait, caché derrière les pampres grimpants; les hommes l'invoquaient, lui faisaient des libations de vin nouveau et brûlaient des pommes de pin en son honneur. C'était un être irritable et fantasque ; on l'avait vu, nul n'en pouvait douter. On y croyait si bien, à ces pauvres demi-dieux rustiques, qu'en Arcadie les pasteurs rouaient de coups de bâton la statue du dieu Pan, lorsque les troupeaux étaient en souffrance, comme aujourd'hui les fortes commères de Naples soufflettent le buste de saint Janvier quand il tarde trop à faire son miracle. Or, pour bien représenter

un dieu, il faut y croire. Faire un faune aujourd'hui, ce n'est point créer, ce n'est qu'imiter les faunes qu'on a déjà faits avant nous. L'antiquité avait sur nous un avantage incalculable : elle manquait de textes pour contrôler la vérité des personnages qu'elle représentait. L'idéal se faisait de lui-même, dans la légende, et l'artiste, pour l'interpréter, n'était point gêné par les documents qui lui imposent de nos jours telle ou telle forme. L'artiste pouvait faire Bacchus, Achille, Ulysse, Alexandre même, comme il se les figurait, et alors plus il leur donnait de beauté héroïque, plus il les faisait réels, car, disons-le en passant, plus une chose est belle, plus elle est réelle, la réalité étant la somme de perfection qu'un être créé peut supporter dans la limite de sa vie et de ses attributions, et c'est ce que les réalistes n'ont jamais compris. Maintenant il n'en est plus ainsi ; les types existent, nous sommes obligés de les suivre, par conséquent de les imiter; si nous avons à représenter un héros, un poëte, Frédéric, Voltaire, nous ne le pouvons concevoir qu'à travers l'histoire; nous voyons l'homme tel qu'il était positivement, avec son dos courbé, avec sa petite taille maigre; on est condamné à l'exact, et alors, au lieu de faire un héros, c'est-à-dire une statue, on copie un modèle, et l'on fait un portrait. Lorsqu'on veut absolument, et malgré la juste ironie moderne, diviniser ces mortels et les mettre au rang des dieux, on produit des œuvres ridicules, comme l'Achille-Wellington d'Hyde-Park ou le César-Louis XIV de la place des Victoires. Il faut donc, je crois, créer le type des allégories de la vie moderne ; c'est une gloire faite pour tenter un artiste

d'élite : tentera-t-elle M. Perraud ? Je l'espère ; il me semble que son *Découragement,* exposé en 1861, était un premier pas fait dans cette voie, mais un pas de géant.

La douleur est une divinité de tous les temps ; elle n'a pas besoin d'être rajeunie pour être vraie, elle est éternelle comme l'homme, dont elle a fait sa proie ; elle est son inséparable compagne, et tant qu'un être humain vivra sous le ciel, la douleur vivra. Les mères inconsolables se retrouvent dans Ève pleurant la mort d'Abel, les femmes dédaignées se reconnaissent dans Sapho, et ceux qui ont perdu l'être qu'ils chérissaient tressaillent en voyant Orphée. C'est là une allégorie qui convient à la peinture aussi bien qu'à la statuaire, et un paysagiste éminent, M. Français, l'a prouvé en s'inspirant de la légende d'Orphée pour peindre un paysage qui, jusqu'à présent du moins, me paraît être son œuvre capitale. Voilà longtemps déjà que M. Français a pris rang parmi ces hommes de bon vouloir et de dévouement qui donnent à l'art tous leurs soins ; connu, célèbre même, il ne s'est point arrêté sur sa route ; jamais il ne s'est cru arrivé, il a travaillé sans relâche et sans repos, demandant aux natures variées de la France et de l'Italie de venir en aide à ses efforts, essayant de voir toujours mieux et plus haut, se débarrassant, par sa volonté, d'une sorte de lourdeur naturelle qui souvent a défloré ses tableaux, mettant de côté les préjugés d'école et marchant imperturbablement à son but, qu'il montre très-nettement aujourd'hui, et qui paraît être l'idéalisation de la nature par les documents mêmes qu'elle four-

nit. En d'autres termes, M. Français semble vouloir réunir dans une même œuvre la double tradition de l'école classique et de l'école romantique. Cependant il ne fait point de paysage de pure fantaisie, comme les classiques qui, croyant s'inspirer de Claude le Lorrain, renversent absolument sa tradition ; il ne se contente pas non plus, comme les romantiques, de copier servilement la nature et de réduire l'artiste, c'est-à-dire l'inventeur, à n'être qu'un instrument plus ou moins habile, plus ou moins fidèle. La vue d'un clair de lune l'a fait penser à Orphée, et, s'aidant de ses *études*, il a composé un paysage qui rend précisément et communique l'impression qu'il a ressentie. C'est là une méthode excellente et vraiment digne d'un artiste.

M. Français ne s'est point demandé ce que c'était qu'Orphée ; il n'a point cherché si, dans les mythes antiques, Orphée, le joueur de lyre déchiré par les joueuses de flûte et de tambourin, ne symbolisait pas la grande lutte qui divisa le monde ancien, la lutte de l'esprit contre la matière, de la lyre contre la flûte, d'Apollon contre Bacchus, du dieu hyperboréen contre le dieu méridional, lutte traversée d'aventures diverses, donnant parfois la victoire à Apollon lorsqu'il écorche Marsyas vaincu, et parfois à Bacchus lorsque ses prêtresses tuent l'amant d'Eurydice, lutte qui dura jusqu'au jour où, dans les fêtes d'Éleusis, on réunit les flûtes aux lyres, où l'on réconcilia la matière et l'esprit dans le culte de la « bonne déesse. » Il ne s'est point préoccupé de tout ceci, et il a eu raison, car ce n'est point sujet à peinture, et cependant, porté par un sujet fortement

conçu, il a créé un paysage absolument spiritualiste. La légende lui a suffi, et deux vers murmurés à son oreille par Virgile lui ont révélé tout ce mystère. C'est la nuit ; la lune arrondit son pâle croissant dans un ciel d'améthyste tout parsemé d'étoiles, dont la lumière nacrée donne à la composition une incomparable douceur ; de hauts cyprès immobiles poussent dans l'éther leurs tiges vigoureuses, débordantes de séve ; des lauriers se contournent dans leur robuste vigueur ; les indécisions de la nuit humide noient les masses profondes de la forêt au delà de laquelle on aperçoit la mer immense ; auprès d'un grand tombeau de forme grecque et portant le cher nom d'Eurydice, une théorie de ses compagnes vient jeter des fleurs et verser des larmes. Isolé au premier plan, appuyé contre un jeune laurier, sa lyre tombée près de lui, Orphée, les pieds sur l'herbe ruisselante de rosée, toute fleurie de marguerites, crie le nom adoré auquel l'écho seul répond maintenant : *Ah ! miseram Eurydicen !* Le dessin et le coloris sont égaux, d'une pureté et d'une puissance rares ; les harmonies nocturnes, rendues avec une extraordinaire fidélité, imprègnent le tableau de la même poésie qu'elles donnent à la nature. Malgré les tons obscurs où l'artiste était obligé de se tenir, tout est lumineux, car tout est en rapport ; rien ne détonne, nulle note n'est criarde : c'est une symphonie d'une mélancolie extraordinaire, c'est la lyre qui pleure, c'est le deuil d'Apollon. Ce qui, en dehors de sa facture, rend cette composition extrêmement remarquable, c'est qu'elle a été conçue à un point de vue très-élevé et dans un esprit de vérité dont tous, à nos heures

d'épreuve, nous avons fait la terrible expérience. Par une sorte de contre-point parfaitement combiné, elle montre que la nature, dans sa loi fatale, est implacable pour l'homme. Nous souffrons, notre cœur se brise, tout est fini, l'être cher a disparu, la nuit se fait en nous ; l'arbre pousse, l'oiseau chante, le soleil rayonne, la fleur s'épanouit ; la nature ironique regorge de vie pendant que nous nous enfonçons dans la mort. « O marâtre ! pourquoi ne veux-tu pas me consoler ? Je souffre tant ! » Les poëtes ont compris cela, et ce n'est point sans raison que Byron a mis pour repoussoir aux affreuses péripéties du naufrage de don Juan un ciel bleu et une mer paisible. Cet horrible et nécessaire malentendu de l'homme et de la nature, M. Français l'a rendu de main de maître et avec une grandiose simplicité. Orphée, vêtu d'ombre, a glissé dans la douleur jusqu'à en toucher le fond ; il s'affaisse et dit : « Se peut-il qu'elle soit morte et que moi je sois seul à jamais ? » Les cyprès lui répondent : « Nous respirons la vie à pleins bords dans la rosée du soir. » Le gazon lui dit : « Demain des amoureux me fouleront aux pieds en chantant leur tendresse. » Le laurier même contre lequel il s'est appuyé lui murmure à l'oreille : « Je verdis, je grandis, mes racines puissantes plongent dans la terre et y puisent chaque jour une force nouvelle. » Et toute cette nature au milieu de laquelle il se désespère dans sa stérilité semble lui dire : « Notre loi, c'est la vie ! Et la mort même lui apporte des éléments nouveaux ! » A ce point de vue, que j'appellerai moral, le paysage est exécuté avec une intelligence dont les peintres nous ont rarement donné

l'exemple. Cependant je ne quitterai point M. Français sans lui faire un reproche qui ne manque pas de gravité. C'est Virgile qui l'a inspiré : pourquoi a-t-il corrigé Virgile? C'est un tort, et le tableau s'en ressent. Je m'étonne que M. Français, qui est un homme de réflexion, n'ait point compris que l'isolement rend la douleur plus profonde et plus âpre. Le poëte ne s'y est point trompé : son Orphée est seul, absolument seul, sur un rivage solitaire, et cela devrait être, car la peine qui est partagée est déjà amoindrie :

> Ipse, cava sonans ægrum testudine amorem,
> Te, dulcis conjux, te *solo* in littore secum,
> Te veniente die, te decedente, canebat.

Le texte est positif, et si M. Français ne s'en était pas volontairement éloigné, il eût, j'en suis certain, produit une impression plus puissante. Dans cette troupe de jeunes filles qui viennent vers ce tombeau, de forme trop pompeuse, pleurer leur compagne perdue, il y a pour Orphée, sinon une consolation, du moins un adoucissement à son chagrin. L'artiste a été plus loin encore; il a voulu y mettre une espérance, car une des vierges se retourne de loin vers le lamentable Orphée, et semble lui dire : « Pourquoi un tel renoncement? Ne suis-je pas là? » Que M. Français me permette de le lui dire, c'est petit, c'est d'une intention spirituelle qui frise le mesquin. Pour être vraiment à plaindre, pour nous émouvoir, ce larmoyeur ne doit plus avoir en lui qu'un souvenir déchirant, autour de lui que la solitude. Si, pour la coloration générale de son tableau et pour arriver à

l'harmonie qu'il cherchait, l'artiste avait besoin du ton blanc et vaporeux de ces pleureuses qui s'avancent comme des ombres, il devait le trouver dans quelque effet de la nature, que sais-je? dans un aspect de brouillard, dans une de ces buées indécises qui souvent le soir rampent sur les herbes humides. A notre avis, M. Français a donc diminué, par l'intempestive adjonction de ces jeunes filles, l'impression qu'il voulait produire, et que Virgile a produite d'un mot. Ne serait-ce que par respect pour eux, il faut traduire littéralement les poëtes; on s'en trouve toujours bien, car ils sont, comme tous les créateurs, des hommes d'inspiration et de réflexion. Les poëtes sont bons conseillers, que M. Français ne l'oublie pas, et s'il veut relire dans le quatrième livre des *Géorgiques* tout l'admirable épisode d'Aristée, auquel il a emprunté son motif d'Orphée, il y trouvera facilement le sujet de vingt tableaux de premier ordre. Quand il les aura bien vus en lui-même, il les exécutera facilement d'après ses *études*, et il laissera après lui une œuvre qui sauvegardera son nom pour jamais.

En dehors de ce beau paysage, qui est peut-être la toile la plus remarquable de cette exposition, l'école des paysagistes reproduit, à bien peu de différence près, les tableaux que nous connaissons déjà. Il y a cependant deux ou trois artistes qui méritent d'être signalés avec éloge, car leur progrès indique un effort. Dans *Une plage en Bretagne*, M. Blin constate qu'il est un peintre naturaliste, de ceux qui, comme Van Everdingen, s'imprègnent fortement de la nature, et, n'osant point l'inter-

prêter, cherchent à la rendre telle qu'ils la voient. Les premiers plans de ce tableau sont excellents, peints avec une fermeté brillante qui laisse au rivage, aux rochers couverts de goëmons, aux vagues qui déferlent, leur profonde humidité. J'aime moins le ciel épais, singulièrement dessiné, qui les couvre, et suffit à donner à toute la composition une lourdeur que jamais M. Blin ne trouvera dans la nature. Multiple en ses aspects et variant selon les latitudes, ici décharnée, là plantureuse, verte plus loin et rose là-bas, la vieille et toujours jeune Cybèle fournit à qui l'interroge ses inépuisables ressources. Elle a inspiré à M. Saal un beau paysage, qui est une vue du *Sulitjelma en Laponie* pendant une nuit d'été, pendant une de ces nuits sans obscurité qui flottent vers les pôles comme un voile rose transparent. Les rennes paisibles, errant dans les blanches solitudes, paissent les lichens lépreux poussés aux flancs des monts; les cônes chargés de neige se détachent sur les pâleurs du ciel, et produisent une impression étrange qui arrête et retient longtemps. *La Mare Appia*, nuit d'hiver, est aussi un paysage bien rendu, malgré les empâtements inutiles et malgré la blancheur trop vive de la lune, lorsque si près de nous elle est encore et forcément vêtue des teintes rouges de notre atmosphère. M. Saal mérite d'être loué, car, au lieu d'imiter ses confrères, qui la plupart du temps se contentent d'un semblant d'exécution, il pousse son *rendu* aussi loin que possible, et arrive ainsi à des effets remarquables. Il ne suffit pas de bien voir, de choisir un site pittoresque; il faut savoir le rendre, et je trouve qu'en général les peintres se contentent trop facilement

d'exécuter en manière de *pochade* ce qui demanderait à être terminé. Ce sont des indications, des à peu près; mais ce ne sont point des tableaux. M. Daubigny est le maître des à peu près; sous prétexte de ne point gâter le sentiment, de ne point alourdir l'expression, il n'envoie plus que des ébauches. M. Brest, malgré son talent très-réel, tombe dans ce défaut choquant; ses *Vues de Turquie et d'Asie-Mineure* ne sont que d'agréables indications. Que dirait-on d'un écrivain qui, sous prétexte de faire un livre d'histoire, n'en publierait que les sommaires? Ces peintres rudimentaires ressemblent à un ténor qui réciterait sa romance au lieu de la chanter. Ces façons de faire sont bonnes pour des élèves, pour ceux qui s'essayent dans l'art difficile de peindre, et qui, par leurs tentatives malheureuses ou incomplètes, méritent souvent de voir ajourner l'exposition de leurs œuvres.

Une mesure exceptionnelle a fait ouvrir, cette année, des salles spéciales pour les *refusés*. Cette exhibition à la fois triste et grotesque est une des plus curieuses qu'on puisse voir. Elle prouve surabondamment, ce que du reste on savait déjà, que le jury se montre toujours d'une inconcevable indulgence. Sauf une ou deux exceptions très-discutables, il n'y a point là un tableau qui méritât l'honneur des salles privilégiées; en revanche, on peut affirmer, sans crainte de se tromper, que beaucoup de toiles acceptées par le jury auraient dû ne trouver place que dans le salon des refusés. Ces œuvres baroques, prétentieuses, d'une sagesse inquiétante, d'une nullité absolue, sont très-troublantes à étudier, car elles

prouvent de quelles singulières aberrations peut se nourrir l'esprit humain. La plupart d'entre elles donneraient raison aux théories du docteur Trélat sur la folie lucide. On pouvait s'attendre à des outrecuidances d'originalité, et l'on reste surpris de ne voir que des copies informes faites d'après les peintres à la mode, qui eux-mêmes, le plus souvent, s'inspirent des anciens maîtres. Il est curieux de voir où en arrive un maître célèbre, Corrége par exemple, quand il passe par les interprétations d'un peintre de talent pour en venir à celles des barbouilleurs dont les œuvres, aujourd'hui, sont exposées par ordre. Il y a même quelque chose de cruel dans cette exhibition ; on y rit comme aux farces du théâtre du Palais-Royal. En effet, c'est une parodie constante, parodie de dessin, parodie de couleur, parodie de composition. Voilà donc les génies méconnus et ce qu'ils produisent ! voilà les impatients, voilà ceux qui se plaignent, ceux qui crient à l'injustice des hommes, à la dureté du sort, qui en appellent à la postérité ! Jamais consécration plus éclatante n'avait été donnée aux travaux du jury, et l'on peut le remercier d'avoir essayé de nous épargner la vue de telles et si lamentables choses.

Du reste, mêmes défauts généraux que dans l'exposition voisine : point d'imagination, point de composition, négligence du dessin, quelque recherche de coloris, tendances ultra-matérialistes, indiquées par une ou deux obscénités qu'on ferait bien de retourner, car l'insuffisance de l'exécution les rend tout à fait choquantes; tous ces défauts, augmentés, centuplés par l'absence radicale de talent, constituent un ensemble qu'on peut

se figurer et qui suffirait à dégoûter pour jamais de la peinture.

Que manque-t-il donc à l'art pour reprendre quelque vigueur et se relever de cette éthisie qui le ruine? Est-ce la liberté absolue? Est-ce une direction sévère? Je ne sais; mais je crois qu'il faudrait arriver à une rénovation complète du milieu où se produisent les arts aujourd'hui pour leur rendre la séve qui leur manque. Qu'importent à l'art une liberté spéciale, une direction spéciale? Le mal est plus haut, la cause est plus profonde. Le mouvement de l'esprit humain est un, et il suffit qu'une seule de ses facultés créatrices soit annihilée pour que les autres s'atrophient et cessent de fonctionner. Comment exiger que les poumons respirent, lorsque le cœur a suspendu ses battements? Si l'on parcourt les salles de l'exposition, si l'on regarde, l'une après l'autre, toutes les œuvres d'art, on verra que celles-là seules où se retrouve un souffle, une inspiration quelconque, sont dues à des hommes qui, comme MM. Français, Fromentin, Perraud, Gérôme, Matout, Cabanel même, ont traversé nos dernières heures de liberté. En littérature, il en est de même; les derniers venus autour desquels un peu de bruit s'est fait étaient déjà entrés dans la vie avant l'année 1848. Si l'on veut se rappeler ce que l'histoire nous enseigne et voir que les combats de l'esprit ont toujours amené une exubérance de vie intellectuelle, qui s'est traduite par des éclosions glorieuses dans le monde de l'art et de la poésie, si l'on veut voir que la renaissance est contemporaine des guerres de religion, que la fronde a donné au siècle de Louis XIV ses éléments les plus glorieux, que

la révolution française a enfanté l'école de David, que les luttes parlementaires de la restauration et du gouvernement de juillet ont produit l'épanouissement du romantisme, on comprendra qu'en notre temps de repos absolu l'art et la littérature s'enfoncent graduellement dans une léthargie menaçante. Il est possible que des idées passent autour de nous, mais elles ne se manifestent par aucun bruit extérieur. Quel oracle interroger, puisque tous les dieux sont muets? Dans le château de la Belle-au-Bois-Dormant, tout le monde dormait : le peintre dormait, le sculpteur dormait, l'architecte dormait, et le scribe lui-même n'était pas bien certain d'être éveillé.

SALON DE 1864

L'aspect général de l'exposition de 1864 n'est point rassurant, car, sauf quelques tentatives ingénieuses ou hardies, on y retrouve encore presque toutes les tendances inférieures qu'il avait déjà fallu signaler dans le Salon de 1863. La même préoccupation des petits effets s'y remarque; on dirait que la plupart des peintres, cherchant un succès de surprise, n'ont eu d'autre objet que de piquer la curiosité du public, afin d'arriver à vendre plus facilement leurs tableaux. Il me semble que l'art, tel qu'il a été compris par les maîtres, a quelque chose d'immuable et de permanent qui le rend supérieur au temps où il se produit et même aux hommes dont il émane. Aujourd'hui il n'en est plus ainsi : c'est simplement l'expression plastique des mœurs de notre époque

dans ce qu'elles ont de plus frivole, c'est-à-dire dans la mode. L'ensemble de l'exposition actuelle pourrait se résumer ainsi : imitation de l'imitation. De quelques excentricités, de quelques incorrections qu'un peintre se rende coupable, soit qu'il obéisse à la fatalité mal combattue de son tempérament, soit qu'il veuille attirer quand même l'attention sur son œuvre, il est certain qu'il rencontrera des imitateurs et des admirateurs parmi ces hommes qui, ne comprenant rien à la mission d'un artiste, s'imaginent que, sans innéité, sans travail, sans intelligence, on peut arriver à gravir le dur escalier de la réputation. Dès qu'un peintre expose un tableau où l'on distingue seulement quelques singularités de coloration, et qui s'éloigne absolument des règles les plus élémentaires du dessin et de la composition, on est certain de voir marcher sur ses traces, avec applaudissements, tous ceux qui ne savent ni dessiner, ni composer. Nous pourrions aujourd'hui citer beaucoup de ces essais malheureux, si, par cela seul qu'ils sont faits en dehors de l'art, ils n'échappaient forcément à la critique sérieuse. — L'an dernier, nous avons cru devoir reprocher à deux artistes de talent, — MM. Cabanel et Baudry, — la façon ambiguë dont ils avaient traité des figures de femmes nues, la *Naissance de Vénus, la Vague et la Perle.* Ces deux toiles ont obtenu un succès de curiosité où l'intérêt de l'art n'avait, je crois, qu'une part bien médiocre ; de plus, des encouragements tombés de haut sont venus raffermir ces peintres dans la voie qu'ils suivaient. Un tel exemple n'a pas été perdu, et cette année le Salon n'est plein que de Vénus, de Dianes, d'Èves, de

nymphes, de baigneuses vues sous tous les aspects et retournées sous toutes les formes. C'est trop, car là il est évident que, le nu n'étant pas le but, il ne peut être que le prétexte. Il est cependant facile de rester chaste, de ne perdre aucune de ses qualités d'artiste, et de ne point s'égarer dans des recherches au moins inutiles : on peut s'en convaincre en regardant une charmante *étude d'enfant* de M. Amaury Duval ; on verra que ce n'est pas en vain que M. Amaury Duval appartient à la grande école, qui compte aujourd'hui si peu de représentants, et qu'il a traversé l'atelier de M. Ingres. Où en est la tradition de la peinture française, s'il suffit qu'un tableau douteux soit apprécié sous certains rapports et soit acheté par de hauts personnages, pour qu'immédiatement les peintres se mettent à l'imiter, et renchérissent encore sur le choix du sujet et sur la manière de le présenter au public? Toutes ces toiles qui n'ont rien d'épique, et où par conséquent le nu n'était point indispensable, sont de simples tableaux de genre agrandis sans motif, propres à orner des boudoirs, et n'ont rien à faire, selon nous, dans une exposition sérieuse. Une exécution imparfaite les rend disgracieux, souvent ridicules et presque toujours désagréables à voir.

I

S'il est un art qui devrait éviter ces afféteries de mauvais aloi, c'est certainement la sculpture, qui en quelque sorte est l'art abstrait, puisque, privé des ressources considérables de la couleur, il en est réduit à la ligne seule. Cependant il n'échappe point à l'épidémie, il suc-

combe, comme la peinture, à l'affaissement général. Rude, Pradier, David, sont morts; qui les remplace? Qui a saisi d'une main victorieuse l'ébauchoir qu'ils maniaient si magistralement? Personne. On ne peut s'empêcher de s'affliger en parcourant ce grand jardin où l'on a réuni les produits de la statuaire contemporaine. De combien de ces œuvres ne pourrait-on pas dire avec Émeric David : « Que de statues ne se soutiennent que parce qu'elles sont en pierre ! » La plupart d'entre elles sont, à proprement parler, des statuettes bonnes à mettre sur des étagères et qu'on croirait agrandies par des procédés mécaniques. Il y a entre le sujet et les dimensions une corrélation nécessaire dont les artistes ne semblent plus se douter; c'est là une des lois de l'art cependant, et je ne crois pas qu'on puisse impunément l'enfreindre. S'il est rationnel de donner les proportions de la nature à des dieux comme Apollon, à des héros comme David, il est puéril de garder les apparences épiques pour des sujets de fantaisie empruntés aux jeux de l'enfance, aux fables de La Fontaine, aux accidents vulgaires de la vie habituelle. Ainsi, pour prendre un exemple, je trouve que le *Chef gaulois* de M. Fremiet est dans de justes et d'excellentes proportions, tandis que *le Colin-Maillard*, statue en bronze par M. Leharivel-Durocher, a été conçu et exécuté dans des dimensions outrées que le sujet ne comporte pas. J'en dirai autant du *Combat de taureaux* de M. Clesinger, vaste composition d'un aspect aplati, où les lignes s'enchevêtrent les unes dans les autres, sans grandeur, sans distinction, et qui de loin ressemble à la pièce principale d'un gigan-

tesque surtout de table. Ce sont des erreurs que ces essais de prétendue grande sculpture, et le plus souvent ils ne servent qu'à constater la faiblesse de l'artiste. La violence dans la médiocrité, ce qui est presque toujours le fait de M. Clesinger, n'est pas une force, et la grenouille a beau se gonfler jusqu'à devenir grosse comme un bœuf, ce n'est jamais qu'une grenouille. C'est le propre des époques de décadence que ce boursouflement des œuvres d'art : la dimension tient lieu de talent; on croit *faire grand* parce que l'on *fait énorme*, et l'on ne se rend pas compte que les proportions exagérées exagèrent les défauts. Pline raconte que Néron fit faire de lui un portrait haut de cent vingt pieds, qui fut détruit dans l'incendie des jardins de Maïus, et avant d'en parler il dit : *Et nostræ ætatis insaniam in pictura non omittam.* — Si les artistes n'y veillent sérieusement, s'ils n'abandonnent la voie où ils s'engagent depuis quelques années, ils arriveront vite à cette *insania*, à cette folie que l'historien signale en la blâmant.

Je ne puis dire à quel point je suis attristé de voir les sculpteurs se complaire à ce que j'appellerai les petits sujets et dédaigner l'allégorie, qui semble cependant avoir été inventée pour leur fournir d'inépuisables ressources. Les diverses religions ne sont point avares de motifs mythologiques, et depuis les trois Grâces jusqu'aux sept Péchés capitaux, ils n'ont qu'à choisir : la substance ne leur fait point défaut. Les exemples que présente la tradition de leur art sont fertiles en enseignements; ils n'ont qu'à étudier les maîtres pour savoir comment il faut interpréter la nature. L'antiquité

leur apprend la grandeur, la renaissance leur apprend l'élégance, le xviii^e siècle leur apprend la grâce. Comment se fait-il qu'en combinant ces trois éléments primordiaux ils ne soient pas encore parvenus à créer la statuaire moderne, et pourquoi ne peuvent-ils faire une statue drapée à l'antique sans que nous y sentions, non pas l'étude, mais l'imitation servile des œuvres léguées aux temps présents par les âges anciens? *La Victoire couronnant le drapeau français*, de M. Crauk, n'est certes point une statue médiocre; c'est une allégorie bien choisie et très-appropriée à l'art statuaire. La vieille immortelle, toujours jeune, était faite pour tenter un talent qui déjà et plusieurs fois a donné ses preuves; mais en quoi diffère-t-elle d'une *victoire* antique? Elle dépose une couronne sur l'aigle d'un drapeau français, je le vois, mais c'est donc l'accessoire seul qui constitue l'allégorie? N'y a-t-il pas dans l'attitude générale, dans la physionomie, dans l'aspect particulier, n'y a-t-il pas à introduire quelque chose de spécial et d'essentiel qui accuse nettement notre temps et empêche toute confusion? Elle tient une couronne à la main, donc c'est une Victoire; si elle portait une trompette, ce serait une Renommée; si elle montrait une balance, ce serait une Justice, et ses ailes lui serviraient à atteindre plus rapidement les coupables. C'est là ce que je reproche principalement à la façon dont les artistes comprennent et rendent l'allégorie; un détail seul la constitue : supprimez ce détail, elle disparaît. Ce défaut, je le sais, est inhérent aux sujets indéterminés, qui ont été interprétés avant nous, et qui nous sont, pour ainsi dire, imposés

par une tradition dont nous n'osons sortir, parce que nous trouvons plus facile de la suivre humblement que de créer par nous-mêmes et à nouveau des œuvres qu'elle a déjà consacrées. Il y a là cependant un malentendu qu'il serait bon d'expliquer. Étudier les maîtres, ce n'est point les copier, ce n'est point les reproduire. Ceux que nous admirons le plus, Phidias, Michel-Ange, je ne recule pas devant les plus grands noms, ne feraient point aujourd'hui ce qu'ils ont fait jadis. Ils apporteraient dans leurs travaux le même génie, la même perfection, mais en les modifiant selon la différence de la civilisation, des religions et des connaissances humaines augmentées par la science successive de chaque siècle. Ce qu'il faut leur demander, ce qui est leur véritable et trop souvent leur impénétrable secret, c'est la façon dont ils voyaient la nature, dont ils combinaient les lignes, dont ils pondéraient les proportions, dont il donnaient aux physionomies l'expression juste; mais ce qu'il ne faut point vouloir apprendre d'eux, c'est la composition allégorique, c'est l'attribut, c'est le symbole. Tout cela a changé, il suffit d'ouvrir les yeux pour le voir, et ce qui, dans cet ordre d'idées, convenait aux anciens, ne peut plus convenir aux modernes par la seule raison que nous sommes les modernes et qu'ils sont les anciens. Malebranche a dit : « Les modernes peuvent savoir toutes les vérités que les anciens ont laissées et en trouver encore plusieurs autres. » Ceci est vrai pour l'art aussi bien que pour la philosophie, et je n'admets pas qu'il faille toujours et imperturbablement tourner dans le même cercle. Si M. Crauk avait à faire la Victoire couronnant les

aigles romaines, quel changement apporterait-il à sa statue ? Il enlèverait le pavillon du drapeau ; la hampe surmontée de l'oiseau impérial figurerait fort bien une enseigne, et il n'aurait même pas à retoucher la figure. C'est là un tort qui ne manque pas de gravité, car il me paraît impossible qu'une statue puisse indifféremment servir de symbole à un peuple vivant il y a deux mille ans ou à un peuple vivant aujourd'hui, à une nation païenne ou à une nation chrétienne. C'est de la littérature, me dira-t-on ; on m'accusera de demander à la sculpture plus qu'elle ne peut produire et de confondre deux arts très-différents : la poésie, qui, s'exprimant par des mots, peut tout dire, et la statuaire, qui, s'exprimant par des lignes, reste forcément incapable de rendre certaines idées complexes. Je ne crois pas me tromper en affirmant que c'est d'art plastique seulement qu'il s'agit, et que la sculpture possède les moyens de donner un aspect moderne aux allégories modernes. Vouloir se restreindre absolument à l'exécution matérielle, négliger de parti-pris ou par impuissance toute tendance spiritualiste qui pourrait animer les œuvres d'art, est-ce faire acte d'artiste, et n'est-ce point plutôt se réduire souvent au rôle d'un habile ouvrier ? Certes la statue de M. Crauk est de belle apparence, elle est sévère, soignée dans le détail et dans l'ensemble, elle a de la noblesse dans l'attitude, de la légèreté dans le mouvement et une certaine grâce austère : malgré la sécheresse des lignes du visage, elle est, au point de vue de l'exécution, digne de sérieux éloges ; mais j'ai beau la regarder, tourner autour, admirer ses pieds charmants, ses ailes déployées,

ses draperies savantes, quoique trop tourmentées, je n'y vois rien, absolument rien qui ne soit une bonne imitation de l'antique. D'où vient-elle ? de Marathon, du Granique, de Pharsale, d'Austerlitz ou de Solferino? Si elle parlait et qu'on l'interroge, pourrait-elle répondre ?

C'est cependant cette *Victoire* indéterminée qui est l'œuvre la plus remarquable de la section de sculpture ; c'est celle du moins où l'on retrouve quelques-unes de ces hautes qualités qu'on aime à reconnaître dans une statue, et qui prouvent que l'artiste a donné à son ouvrage la plus grande somme de beauté qu'il a pu concevoir. Le style a été employé dans de justes proportions, car il en est qu'il ne faut point dépasser, sous peine de faire comme M. Caïn, qui a tant cherché le style que le sujet lui-même disparaît, et que, dans l'animal colossal et rectiligne qu'il a produit, on a quelque peine à reconnaître une *lionne du Sahara*. Le style cependant n'est incompatible ni avec la vérité, ni avec une certaine grâce qui est nécessaire à l'art aussi bien qu'à la nature. M. Carpeaux le prouve par son buste de *la Palombella*. On peut lui reprocher, je le sais, d'avoir poncé les traits du visage, principalement les yeux, jusqu'à les rendre un peu trop indécis ; cela cependant donne à la tête une tristesse et une rêverie qui ne sont point sans charme ; ce défaut, car c'en est un, serait moins apparent, si les rinceaux de piédouche, sculptés d'un ciseau froid et sec, ne faisaient ressortir encore la mollesse de l'exécution générale. Les détails du costume, la chemisette, la collerette, la coiffure, sont traités avec une adresse remarquable, malgré une certaine afféterie évidemment pré-

conçue et rendue intentionnellement. Ce buste serait le seul que nous aurions à citer si M. de Rougé n'avait exposé celui de *Champollion*, qui est destiné à l'une des salles du musée égyptien. Cette justice tardive était bien due à l'homme de génie qui a déchiré d'un seul coup le voile sous lequel dormaient vingt siècles des annales du monde, et qui a fait pour les sciences historiques ce que Cuvier a fait pour les sciences naturelles. Champollion, épuisé par ses travaux et par ses voyages, est mort en 1832; n'est-il pas douloureux de penser qu'il aura fallu attendre tant d'années avant de voir son image placée dans ce musée que, pour ainsi dire, il a créé tout seul, puisque sans lui, sans sa prodigieuse découverte, les objets qu'il renferme eussent été lettre close pour le monde entier?

Si nous avons cru devoir ne pas approuver complétement la manière dont M. Crauk a conçu sa Victoire d'après des réminiscences de l'antique, que dirons-nous de M. Falguières, qui expose *un Vainqueur au combat de coqs*? Tous les éléments dont se compose cette statue, qui n'est point sans mérite, paraissent avoir été empruntés à des œuvres célèbres. L'enfant court avec rapidité, il s'enlève bien, touche à peine la terre, et se retourne par un mouvement de tête fort naturel; mais lorsque M. Falguière pensait à ce sujet, il me semble qu'il a dû voir en rêve l'*Atalante* du jardin des Tuileries, j'entends celle de Coustou, et le *Mercure* de Jean de Bologne, qui est aux Offices de Florence. En effet, l'attitude générale, le geste particulier de la tête appartiennent à la première, la position de la jambe et du

pied appartient au second. « N'allez pas, dit encore Émeric David, composer une figure en réunissant des membres de différentes statues. Cet art serait commode, s'il pouvait réussir; il trompe quelquefois le demi-connaisseur, mais la froideur de l'ouvrage en trahit le secret. » Là est toute la critique que nous voulons adresser à M. Falguière, car ce qui dans sa statue n'est pas une réminiscence trop directe est bien fait et mérite d'être loué, ne serait-ce que le visage souriant, modelé d'une main légère et déjà habile. Cette statue est en bronze, et par malheur l'emmanchement des différentes pièces s'y reconnaît trop facilement; la façon dont les deux parties de la cuisse droite sont *brasées* à froid est insuffisante, et une différence visible dans la composition du bronze, qui ôte l'uniformité à la patine, rend plus saillant encore ce défaut, dont l'artiste n'est pas responsable. Je regrette que les sculpteurs ne se soient pas étudiés à manier le bronze; c'est une fort belle matière, facile à travailler, qui, loin d'être rebelle à la lime, en subit les moindres inflexions, qui comporte toutes les réparations possibles, et dont on ne devrait pas abandonner l'emploi définitif à des ouvriers qui, si habiles qu'ils soient, ne peuvent jamais rendre exactement la pensée d'un artiste. C'est le statuaire aussi qui devrait donner la patine à ses bronzes; c'est l'épiderme, c'est la coloration de la statue, et cela vaut la peine qu'on y prenne garde. Depuis la patine sombre d'Herculanum jusqu'à la chaude patine des Florentins de la renaissance, depuis la patine bleue de Pompéi jusqu'à la patine vernie des Japonais, il y a mille nuances qui ne sont point in-

différentes, et qu'un artiste doit choisir après les avoir comparées et raisonnées. M. Barye obtient lui-même, à force de travail et de soins, ces magnifiques teintes couleur de malachite qui donnent un si vif relief à ses bronzes et font l'admiration de tous les amateurs. Si, recevant les pièces de la main du fondeur, le statuaire les *reparait* lui-même, son œuvre, il n'en faut pas douter, gagnerait une originalité que la main de l'artiste peut seule trouver, et que la main de l'ouvrier ne pourra jamais indiquer qu'imparfaitement.

Nous arrêterions ici notre compte rendu de la sculpture, si les membres du jury pour cette section n'avaient accordé la médaille d'honneur à M. Brian, que la mort vient d'enlever récemment. La statue qu'il n'a pu achever représente *Mercure*. Est-ce bien le messager des dieux? N'est-ce pas plutôt un Giotto s'essayant à dessiner sur le sable? Confusion singulière et qui prouve une fois de plus avec quelle indécision la plupart des artistes traitent leur sujet. C'est une ébauche. Un homme est assis, inclinant la tête vers la terre, les jambes à demi croisées; on ne peut que deviner la position des bras : l'un est brisé, l'autre eût été évidemment repris dans sa forme et dans son mouvement. Jusqu'à un certain point, cette figure incomplète, dont le geste est indéterminé, peut rappeler un Mercure rattachant ses talonnières; mais rien de spécial ne peut le démontrer. Telle qu'elle est néanmoins, cette statue est touchante à voir, car on comprend que la mort a dû briser l'ébauchoir dans la main qui travaillait encore, et nous ne trouvons pas en nous la force de blâmer le jury

d'avoir donné une grande récompense posthume à celui qui, pendant sa vie, n'obtint aucune distinction particulière. Il eut son jour cependant, et il put croire, comme tant d'autres, que la célébrité allait ouvrir devant lui les doubles portes de la fortune et de la gloire. En 1832, il il avait mérité le premier grand prix de Rome, et son dernier envoi, un *jeune Faune*, statue en marbre exposée en 1840, lui valut les éloges de la critique, l'approbation de ses confrères, et d'emblée une médaille de première classe, ce qui n'était point peu de chose à une époque où le gouvernement mesurait ses récompenses et ses encouragements d'une main moins prodigue qu'aujourd'hui. Autour de son nom, il se fit quelque bruit : lorsqu'on parlait de l'avenir de la sculpture en France, on se rappelait ce *Faune* à la fois plein d'élégance et de force, et l'on disait : Il y a Brian. Pradier, je m'en souviens, avait espoir en lui, quoiqu'il ne portât jamais qu'un intérêt assez restreint aux élèves de David d'Angers. Quelle faiblesse vint donc saisir tout à coup cet homme de bon vouloir au moment même de sa maturité ? Pour quelle raison laissa-t-on retomber promptement dans l'oubli celui qui y avait échappé par une œuvre remarquable, restée présente encore aujourd'hui à la mémoire de ceux qui l'ont vue jadis ? Il y a là certainement un mystère douloureux, car à partir de 1840 Brian disparaît pour ainsi dire des expositions. On le retrouve en 1843, en 1844, en 1845 et 1863 avec des bustes, ceux de MM. E. Pelletan, Lamartine, Aimé Martin, Romain-Desfossés; en 1847 seulement, on voit de lui une statue en plâtre, *Nicolas Poussin*. Que lui a-t-il manqué, le cou-

rage ou l'encouragement? Je ne sais; bien souvent le second produit le premier, et la récompense tardive, affirmant un talent qui a peut-être appris à douter de lui-même dans la solitude et dans l'obscurité, aurait sans doute avivé ses forces et ranimé son esprit, si elle avait été accordée avant l'heure fatale qui la rend illusoire.

II

Lorsqu'un monument ébranlé par l'âge se lézarde et menace ruine, les herbes folles poussent à ses pieds, les lierres dévorants grimpent le long de ses murailles, les ravenelles couronnent son faîte; la nature le réclame et en prend possession. En est-il donc ainsi de l'art? Je le croirais volontiers, car depuis quelques années le *paysage* envahit la peinture, et la seule école vraiment féconde, fondée par les artistes de la France moderne est l'école des paysagistes. Cela tient à bien des causes que j'indiquerai sommairement, car toutes les fois qu'un phénomène se produit, il n'est pas inutile d'en rechercher les raisons déterminantes. C'est le propre des vieillards de faire un retour vers les champs et d'aller leur demander le repos. La vieille société française, lorsqu'elle touchait déjà au terme inattendu et violent de sa longue existence, travaillée à son insu par les ferments de dissolution qu'elle portait en elle, s'étourdissant à force de plaisirs, d'arbitraire, de luxe coupable, déifiant les danseuses, adorant la prostitution assise sur un bras du trône, commençant cette étrange et élégante danse macabre qui devait tourbillonner jusqu'à la place de la

Révolution, la vieille société française fut tout à coup prise de désirs bucoliques, et elle suivit aveuglément le cri de ralliement poussé par Rousseau : « Revenons à la nature ! » Certes, en parlant ainsi, Jean-Jacques croyait indiquer le moyen de salut, et il ne s'apercevait pas qu'il ne faisait que constater un symptôme. Ce goût nouveau revêtit le caractère affecté qui convenait à l'époque : ce ne fut que bergeries, enthousiasme pour les vallons solitaires, imitation de pastorales, églogues et géorgiques. Je ne veux point dire que nous en soyons revenus à cet état à la fois plein d'ostentation et de misère qui précède les cataclysmes ; cependant on peut confesser que l'heure où nous vivons est dure, et que, sous des apparences qu'elle s'efforce de rendre aimables, elle cache de pénibles réalités et des douleurs poignantes. Nous sommes bien vieux, nous sommes bien las ; nous avons été trompés ou déçus si souvent que nous ne croyons plus guère aux hommes ; les principes les plus élevés se sont changés en intérêts mesquins entre les mains de ceux qui devaient les appliquer ; nous sommes forcés de tourner dans le cercle étroit où les circonstances nous renferment violemment, nous voulons nous échapper à tout prix, conquérir, à défaut d'autres, la liberté de notre individualité ; nous usons de l'un des derniers droits qui nous aient été laissés, le droit à la solitude, et nous allons interroger la nature, nous perdre dans son sein, nous baigner dans ses effluves, et réclamer d'elle une paix que nous ne trouvons ni en nous ni autour de nous. L'art nous suit dans cette voie douloureuse pleine de défaillances, et les

peintres, obéissant instinctivement à la tendance générale, deviennent presque tous des paysagistes. Et puis l'espèce de panthéisme vague et consolant que les écoles socialistes modernes ont promulgué n'a-t-il pas appris aux artistes que Dieu est partout, dans l'arbre comme dans l'homme, dans l'animal comme dans la plante? Aussi le paysage autoritaire et rectiligne a disparu, et l'on se contente aujourd'hui de copier ou d'interpréter un site agréable, certain d'y rencontrer des beautés naturelles supérieures aux beautés de convention qu'on exigeait jadis. La facilité, la rapidité des communications ont encouragé les peintres à des voyages lointains et curieux qui leur étaient interdits autrefois; la nature n'a plus de secrets pour eux : l'Égypte, le Sahara, sont à nos portes, et chaque exposition fait passer sous nos yeux les archives plastiques de l'univers entier. Les découvertes scientifiques modernes sont aussi venues en aide à la peinture, et la photographie a enseigné aux peintres l'anatomie des arbres qu'ils ignoraient jadis. De plus, aux causes que je viens d'indiquer, il faut en ajouter une d'un ordre beaucoup moins élevé, et qui cependant ne manque pas d'une certaine importance. La figure, j'entends la figure épique, celle qui doit prendre place dans de grandes compositions, est la pierre d'achoppement de beaucoup de peintres; voyant, après d'inutiles efforts, qu'ils n'arriveront jamais à exécuter d'une façon suffisante celui qui est fait à l'image de Dieu, l'homme, ils se rabattent sur le paysage, toujours plus facile à traiter, plus obscur, moins défini; en un mot, se sentant impuissant à ren-

dre l'expression, ils se contentent de traduire l'impression.

Autrefois c'était le *paysage historique* qui régnait sans contrôle ; sous prétexte de suivre la tradition laissée par Poussin et par Claude le Lorrain, qui furent cependant deux admirables peintres naturalistes, on crut devoir composer des paysages, prendre arbitrairement un fleuve ici, une forêt là, une ville plus loin ; la ruine, l'inévitable ruine n'y manquait guère. Les documents étaient rarement fournis par la nature, et le plus souvent on les empruntait à des tableaux célèbres légués par les maîtres du XVIIe siècle. Un tel état de choses ne pouvait durer, une révolution était imminente dans cet art devenu barbare à force de raffinement, et ce fut un Anglais qui, le premier, donna le signal de l'insurrection. John Sell Cotmann fut longtemps ignoré, même dans son pays; un de ses premiers dessins (une eau-forte ou plutôt un *vernis mou*), représentant une charrue abandonnée dans un champ, porte la date de 1814. Quand son œuvre, qui est considérable, parvint-elle en France? Je l'ignore, mais j'ai tout lieu de croire qu'elle n'a pas été sans influence sur nos paysagistes modernes et que Decamps s'en est souvent inspiré. Le premier qui, chez nous, osa arborer courageusement l'étendard de la révolte contre les doctrines qui prévalaient dans la composition du paysage, le premier qui eut l'audace, fort grande alors, d'exposer un tableau simple, vrai, qui représentait un aspect banal pris aux environs de Paris, fut M. Cabat. Incontestablement, il est le chef de l'école moderne des paysagistes. C'est une gloire à n'en pas vouloir d'autre.

Du reste, il n'a point déserté le combat, et les toiles qu'il expose aujourd'hui prouvent que s'il n'a pas modifié la lourdeur essentielle de sa touche, il a gardé les grandes qualités qui ont établi et maintenu sa réputation. De ses deux tableaux, *une Source dans les bois* est celui que nous préférons; la forêt est sombre, traversée par un chemin grisâtre près duquel une auge en pierre garde l'eau qui s'écoule goutte à goutte. Il y a du charme et du mystère, quoique les ombres soient trop poussées au noir et que le modelé ait une solidité exagérée parfois jusqu'à l'épaisseur. A voir cette toile, on comprend que l'homme qui l'a peinte est un familier de la nature, qu'il l'a contemplée, qu'il l'a aimée, qu'il s'est identifié à elle autant qu'il a pu. Derrière ce général viennent les soldats; mais, hélas! il faut bien le dire, ce sont tous des vétérans, ce sont tous des artistes connus, sinon célèbres, et qui ne cessent de donner à la jeune génération des exemples qu'elle ne s'empresse pas de suivre. Quel mauvais génie l'aveugle donc, paralyse ses bras, et semble la condamner à des œuvres mièvres et médiocres? Est-il donc vrai qu'il faut avoir lutté librement dans sa jeunesse pour pouvoir triompher dans les combats de l'âge mûr?

La plupart de ceux dont je parle n'ont jamais du reste été coupables d'abstention; à chaque salon, ils se sont montrés redoublant d'efforts pour atténuer leurs défauts, cherchant toujours une perfection plus haute, tendant sans cesse vers un idéal plus élevé, ne considérant les éloges que comme une excitation à mieux faire, et prouvant par des progrès renouvelés l'excellente volonté qui

les animait. C'est ainsi que M. Lanoue arrive à exposer aujourd'hui *une Vue du Tibre prise de l'Acqua Accetosa*, qui est un excellent tableau. Le paysage est d'une extrême simplicité; la verte campagne romaine, coupée par les eaux tranquilles du fleuve, s'étend à perte de vue jusqu'aux montagnes qui bleuissent à l'horizon. Le coloris, à la fois ferme et limpide, fait valoir la pureté des lignes qu'une lumière ambiante, très-claire sans être criarde, semble rendre plus nettes et plus solides. Le long travail de M. Lanoue obtient enfin le succès qu'il méritait. A force de labeur et sans se décourager, il est parvenu à se débarrasser de ces teintes noires, de ces lourdeurs de faire qui autrefois déparaient ses toiles. La voie est trouvée, il s'agit maintenant d'y marcher d'un bon pas, sans défaillance, et il suffit parfois à un artiste courageux d'avoir atteint le but qu'il poursuivait depuis longtemps, pour comprendre tout à coup dans quelle direction son talent trouvera son développement complet. Nous avons tous notre voile sur les yeux; heureux ceux qui peuvent le déchirer, ne fût-ce que pendant une seconde, car lorsqu'on sait où brille la lumière, il est facile de se diriger vers elle. Le cerveau des artistes est plein d'hésitation; ils recherchent toujours cette clarté dont je parle. Eux qui ont conscience de leurs efforts, ils doivent souvent nous trouver injustes dans les reproches que nous leur adressons : c'est que nous ne pouvons juger que des résultats acquis, l'intention nous échappe forcément, nous ne devons du reste en tenir aucun compte; nous avons à juger l'œuvre en elle-même, toute considération mise à part, et nous sommes vis-à-

vis de leurs tableaux comme Alceste vis-à-vis du sonnet d'Oronte.

Il est certain que M. Rousseau subissait depuis quelques années, en apparence du moins, un affaissement tenant peut-être à des tentatives nouvelles qui n'ont point abouti. Fidèle à ses premières tendances, il y revient aujourd'hui naïvement, avec sincérité, et on ne saurait trop l'approuver. Sa *Chaumière sous les arbres* est une toile de son bon temps; malheureusement elle a été agrandie après coup, ce qui interrompt les terrains du premier plan par un boursouflement désagréable que l'on ne peut reprocher au peintre. Cependant il faut éviter ces rentoilements par juxtaposition, ils nuisent toujours à l'excellence du tableau, et chacun peut constater le déplorable effet qu'ils finissent par produire en regardant le portrait de Cherubini, par M. Ingres, qui est au musée du Luxembourg. Quoi qu'il en soit de ce détail matériel, le paysage, d'un vert profond et comme bronzé, égayé par la teinte bleue d'une robe de paysanne, est un des meilleurs que l'on doive à la fécondité de M. Rousseau. Si l'on est en droit de lui reprocher quelques lourdeurs dans le feuillé des arbres, on ne peut que louer l'harmonie générale et l'effet très-sérieux, triste et puissant, obtenu par l'emploi des grandes masses percées seulement çà et là par une éclaircie du ciel. Je remarque avec surprise que la plupart des paysagistes ont dans la main une certaine pesanteur native dont ils ne parviennent pas toujours à se débarrasser; je l'ai reprochée à M. Cabat, je la constate chez M. Rousseau, je la retrouve chez M. Français, qui cependant s'en corrige peu à peu.

Sous ce rapport, chaque année affirme un progrès, et je ne doute pas qu'il ne finisse par donner à son pinceau l'exquise légèreté de son crayon. Son *Bois sacré* ne vaut certes point l'*Orphée* exposé au Salon de 1863, et qui est resté dans mon souvenir comme un des meilleurs paysages à la fois héroïques et naturels que l'on pût voir; mais ce n'en est pas moins une toile importante. Ce n'est plus la mystérieuse tristesse de la nuit que M. Français a essayé de rendre; il s'en est pris cette fois à une des fêtes de la nature, à une de ces aubes de printemps où tout est lumière, fraîcheur et parfum. Dans un *lucus* où l'on croit entendre la plaintive mélodie des dryades, un ruisseau transparent roule sur un lit de gravier et baigne de ses ondes rapides les hautes herbes, les fleurs ondoyantes qui bordent ses rives; de jeunes arbres tout humides de rosée laissent tomber une ombre verte et légère du haut de leurs feuilles, qu'éclairent sans les pénétrer les rayons du soleil; un ciel d'un azur encore pâle colore la blonde verdure de la forêt et forme avec elle une harmonie du plus haut goût. Une cascade qui écume dans le lointain, au sommet d'une colline, coupe malheureusement, à mon avis, la belle coloration générale, qui, si elle avait été maintenue entre les deux teintes mères, aurait conservé une sobriété plus magistrale et plus ample. Je sais que cette cascade, que cette nuance d'un blanc savonneux donnent un plan de plus à la composition et par conséquent plus de profondeur à l'horizon; mais cette fois, je l'avoue, j'aurais sacrifié la ligne à la couleur, et j'aurais évité cette note douteuse qui rompt l'harmonie de la tonalité. De même, à la place de

M. Français, j'aurais supprimé la roche plate, d'une forme lourde, qui s'étale sans raison dans ce joli ruisseau qu'elle ne fait que déparer sans nécessité pour l'ensemble des lignes; en un mot, j'aurais simplifié la composition, je l'aurais débarrassée des accessoires inutiles, je n'aurais point assis sous les arbres ce satyre et ce berger, et je serais arrivé, je crois, à un résultat meilleur, à produire un effet abstrait de fraîcheur et de printemps, et c'est là, je n'en doute pas, ce que l'artiste cherchait. Son tableau qui, tel qu'il est, je le répète, est remarquable, eût donné une impression plus mystérieuse, plus profonde; la nature est pleine de ces solitudes charmantes devant lesquelles on s'absorbe avec admiration et que la présence seule de l'homme, fût-il pâtre ou sylvain, suffit à troubler. Les véritables habitants de ce *bois sacré*, c'étaient les fleurs printanières, les branches flexibles et l'invisible nymphe qui pleure en chantant au loin dans la grotte, et dont les larmes coulent en reflétant l'ombre mobile des feuilles caressées par la brise. Il est bon d'être peintre, de savoir à fond son métier, d'en connaître tous les secrets; mais il faut quelquefois être poëte, cela ne peut pas nuire. M. Corot seul suffirait à le prouver; il ne copie jamais la nature, il y songe et la reproduit telle qu'il la voit dans ses rêveries : rêveries gracieuses, qui conviendraient au pays des péris et des fées. Un sentiment délicat lui tient lieu de science, et quoique ses tableaux soient d'un art civilisé souvent jusqu'à l'excès, j'y trouve une naïveté qui me séduit et m'arrête. Je ne puis regarder une de ses toiles sans penser aux contes de Perrault, et je crois apercevoir entre ces

deux maîtres une affinité singulière. M. Corot seul eût été capable de peindre, pour Peau-d'Ane, la robe couleur du temps, et Perrault seul aussi pourrait inventer des princesses dignes de marcher sur le bord des lacs que nous montre M. Corot. La simplicité des moyens qu'il emploie est extraordinaire; les scènes les plus vulgaires sont celles qu'il préfère, et en les interprétant il sait nous émouvoir : un ciel, un étang brumeux, un arbre lui suffisent. Il les voit à travers je ne sais quel prisme lumineux dont il a le secret et dont il sait faire partager le charme au spectateur. Sa couleur est-elle juste? Son dessin est-il exact et pur? Je ne pense même pas à m'en inquiéter, tant cette poésie me frappe et me captive.

Le *Souvenir de Mortefontaine*, de M. Corot, est une petite toile pleine de clarté, qui possède et répand autour d'elle une sorte de lumière essentielle et native : le voisinage écrasant d'un effet de neige et d'un effet de soleil dans le désert, loin de l'affaiblir, semble, par comparaison, la rendre plus brillante encore. Un ciel éclatant de blancheur, un lac sur lequel glisse le léger brouillard du matin, un arbre découpé en silhouette, c'est tout; mais l'aspect nacré de cette peinture, le sentiment profond qui en émane ont quelque chose de surnaturel et d'attractif qui déjoue toute critique et empêche de demander compte à l'artiste des singularités de sa brosse lorsqu'il peint les arbres et du laisser aller de son crayon lorsqu'il les dessine. M. Corot a une qualité remarquable qui échappe à la plupart des artistes de notre temps, il sait créer. Son point de départ est toujours dans la nature; mais lorsqu'il en arrive à l'inter-

prétation, il ne copie plus, il se rappelle et atteint immédiatement à une altitude supérieure et tout à fait épurée. C'est ainsi qu'il faut agir. Un fait brutal, un site vulgaire doit faire germer dans le cerveau d'un artiste bien doué une conception élevée : M. Cavelier aperçoit dans une auberge une servante endormie, et il voit apparaître en lui la *Pénélope*, qui est une des meilleures statues du XIXe siècle. M. Français, en passant sur le boulevard Montparnasse, s'arrête à contempler la lune derrière un ormeau, et son *Orphée* est trouvé. C'est à cette seule condition que la sculpture et la peinture sont des arts, et elles restent des métiers lorsqu'elles se contentent de l'imitation servile de la nature. Il me paraît curieux de donner à ce sujet l'opinion d'un homme de génie. En 1817, lord Byron écrivait en parlant de la peinture : « De tous les arts, c'est le plus artificiel et le moins naturel; c'est celui à propos duquel il est le plus facile d'en imposer à la sottise humaine. Je n'ai jamais vu de ma vie une statue ou un tableau qui n'ait été à une lieue au moins en deçà de mon idée et de mon attente; j'ai vu beaucoup de montagnes, de mers, de fleuves, de sites et deux ou trois femmes qui allaient à une lieue au moins au delà. » Les seuls arts créateurs sont en réalité la poésie et la musique; les Grecs, nos maîtres en ces matières, l'ont du moins toujours entendu ainsi. Dans cet olympe de l'Hellade, où chaque manifestation de l'esprit humain, chaque faculté fut déifiée et symbolisée, on trouve Thalie, la comédie, — Melpomène, la tragédie, — Érato, l'élégie, — Polymnie, la poésie lyrique, — Euterpe, la musique; mais parmi ces filles

de Jupiter et de Mnémosyne on cherche en vain celles qui présideraient à la peinture et à la sculpture. Ce n'est que justice. En effet, par la combinaison des lettres de l'alphabet, par la combinaison des sept notes, on peut arriver à faire naître chez les hommes des idées et des sensations absolument nouvelles, et qui sont le produit essentiel, subjectif de l'inspiration et de la réflexion du cerveau, tandis que, pour la sculpture et la peinture, il n'en est point ainsi. Quelque admirables que soient un tableau, une statue, leur origine est toujours extérieure et objective; le document existe qui a servi à déterminer l'œuvre; le thème que l'artiste a choisi est connu; quel qu'il soit, il est dans la nature. Chez les peintres mêmes, Breughel, Callot, Téniers, qui ont fait la plus large part à la fantaisie, l'imagination reste encore incapable de créer; leurs animaux fantastiques n'ont d'éléments que dans la nature, et ce n'est point inventer une forme particulière que d'agencer un *massacre* de cerf sur un corps de lézard. Parmi les arts plastiques, l'architecture, procédant par combinaison et cherchant musicalement, pour ainsi dire, la précise harmonie des lignes, pourrait peut-être réclamer son droit de cité parmi les créateurs; quant à la sculpture et à la peinture, ce sont des arts d'imitation, pas autre chose, et ce serait, à mon sens, un étrange abus que de les placer au niveau de la poésie et de la musique, qui seules ont le caractère distinctif de la puissance créatrice, car seules elles font de rien quelque chose.

La plupart des peintres de nos jours semblent, du reste, se contenter de cette mission peu importante; dédai-

gnant tout travail intellectuel qui pourrait leur apprendre à idéaliser quelque peu l'art matériel par excellence qu'ils exercent, ils ne se préoccupent guère que de l'exécution, et ne s'aperçoivent pas qu'en agissant ainsi ils en viennent à n'être plus que de très-adroits ouvriers. Que dire, par exemple, de M. Blaise Desgoffe, sinon que son tableau, *Fruits et Bijoux*, est plutôt un objet de haute curiosité qu'une œuvre d'art? Jamais peut-être la science du *trompe-l'œil* n'a été plus loin, et ce serait admirable, s'il n'était puéril de dépenser de tels et si consciencieux efforts pour arriver à un résultat presque négatif, c'est-à-dire uniquement obtenu pour le plaisir des yeux et ne s'adressant à aucune des facultés de l'esprit. Il y a là des raisins, un bout d'étoffe, qui sont extraordinaires, j'en conviens; jamais Denner lui-même n'a atteint ce degré de finesse et de rendu; la branche de cerise, le verre qui est peint de telle sorte qu'on peut facilement reconnaître qu'il est en cristal de roche, la crépine d'or du velours vert, sont des merveilles d'exécution, et je ne sais si l'imitation a jamais été poussée à ce degré surprenant. Ai-je besoin de dire que cette peinture est faite sur panneau, afin que le grain d'une toile ne pût altérer le minutieux travail du pinceau? C'est une chinoiserie exquise, mais parfaitement inutile, et je me demande si les admirateurs de ce genre de talent ne ressemblent pas à un homme qui, dans le manuscrit d'un poëme, ne se préoccuperait que de la calligraphie. C'est très-curieux comme tour de force, mais, il faut le dire, c'est un enfantillage, et à ce tableau je préfère, sans hésiter, les *Fruits cueillis* de M. Maisiat. Au moins là je reconnais de véritables

qualités de peintre, et je ne me trouve plus en présence d'une œuvre où la patience et la volonté ont tout fait. M. Maisiat a choisi un thème de coloration très-chaude et l'a développé avec un vif sentiment de l'harmonie. L'exécution, à la fois large et serrée, est assez parfaite pour ne se laisser deviner que très-difficilement; une atmosphère habilement distribuée circule à travers ces fruits et ces feuillages détachés de leur tige; c'est beau comme une belle tapisserie des Gobelins, mais j'estime que M. Maisiat, maître d'un talent comme le sien, devrait être tenté par des sujets pris en dehors de ce qu'on appelle la *nature morte*. Faut-il toujours le répéter? Le but suprême offert aux tentatives des artistes, c'est l'homme, et il vaut mieux être un peintre d'histoire de second ordre que de surpasser van Huysum, Mignon et Ruoppoli. Je sais que la plupart des artistes ne partagent point cette opinion, et l'on aurait tort de croire qu'ils sont entraînés à choisir tel ou tel sujet par la grandeur qu'il comporte ou par le sentiment qu'il exprime; la cause déterminante de leur préférence est d'un ordre moins élevé, et le plus souvent ils ne sont influencés que par un ton qui leur plaît ou une difficulté de coloris qui les séduit.

III

La coloration, je le sais, est une des parties les plus importantes de la peinture, car c'est elle qui fait le charme d'un tableau et produit l'impression première. Les maîtres le savaient, aussi la soignaient-ils particulièrement. L'abbé Lanzi rapporte, d'après Boschini, que

« la maxime favorite de Titien était que celui qui veut être peintre doit bien connaître trois couleurs et s'en rendre maître, — le rouge, le blanc et le noir. » Est-ce cette maxime dont M. Bonnat a cherché l'application en peignant ses *Pèlerins aux pieds de la statue de saint Pierre, dans l'église de Saint-Pierre de Rome*? Je le croirais volontiers, car ce tableau offre, dans son harmonie générale, des qualités qui méritent d'être signalées. La vieille statue de bronze est bien connue des voyageurs; ils l'ont tous vue sous son dais rouge, et ils ont pu constater que le pouce de son pied droit est usé par les baisers des fidèles. Aujourd'hui c'est un saint Pierre, autrefois c'était un Jupiter; aux foudres païens on a substitué les clés catholiques, la tête a été ceinte d'un nimbe crucifère, et le dieu détrôné, modifié pour les circonstances, est devenu le prince des apôtres. Il en est, hélas ! des dynasties divines ainsi que des dynasties humaines; les souverains de l'empyrée ne sont pas plus inamovibles que les souverains de la terre; Jupiter est remplacé par Jéhovah, comme lui-même remplaça Saturne, qui remplaça Uranus : faits insignifiants en apparence et d'où l'on pourrait conclure cependant que le véritable maître de la création c'est l'homme, puisqu'il change à son gré ses rois et ses dieux. M. Bonnat a bien rendu la naïveté grandiose du saint; il a tiré un bon parti des colorations rouges, noires et blanches qu'il avait su choisir avec discernement, et toute la composition tenue dans une gamme étouffée, mais puissante, est entendue d'une façon qui n'est point commune. Des femmes de la campagne romaine, portant le costume de Rocca di Papa et

de Castel-Gandolfo, sont agenouillées autour de la statue; l'une d'elles, debout, lui baise le pied; nous engagerons M. Bonnat à revoir avec soin le dessin de la main gauche de cette femme, il laisse à désirer sous tous les rapports et figure une pince de homard bien plutôt qu'une main. Non loin une femme agenouillée et vêtue de noir prie, la tête inclinée sur la poitrine, et forme un contraste bien rendu avec les paysannes qui l'entourent. Il y a, je crois, dans M. Bonnat, l'étoffe d'un coloriste très-sérieux; il sait peindre, comme la plupart des artistes qui ont reçu les leçons de M. Léon Cogniet; s'il consent à placer son idéal assez haut pour n'être point satisfait de ses œuvres actuelles, s'il veut considérer que son succès d'aujourd'hui n'a rien de définitif, et ne doit que le rendre plus difficile pour lui-même; s'il ne cesse de travailler en agrandissant son horizon, s'il comprend que l'art donne d'autant plus qu'on est plus exigeant avec lui, je pense qu'il arrivera à se créer une place enviable parmi les artistes de notre temps.

Le maître charmant des colorations élégantes semble avoir eu quelque défaillance cette année; en choisissant de parti pris une harmonie en gris mineur, M. Fromentin n'a-t-il pas abdiqué volontairement une partie de ses qualités, qu'on devine plutôt qu'on ne les retrouve dans son tableau représentant *un Coup de vent dans les plaines d'Alfa (Sahara)*? Peut-être sommes-nous trop sévère; accoutumé à si bien admirer la finesse de son coloris dans les gammes lumineuses, nous restons surpris et comme dérouté en présence de ce ciel sombre, charriant des nuages obscurs et couvrant d'une demi-teinte

presque nocturne un groupe d'Arabes surpris par l'orage. Les chevaux se tassent les uns contre les autres, les lourds burnous des cavaliers volent au-dessus de leur tête ; les roseaux (*alfa*) se courbent sous la tempête qui mugit et verse ses torrents. Certes le mouvement est vrai, la scène prise sur nature est rendue avec l'habile exactitude familière à l'artiste ; mais la note qui donne le ton à cette lugubre symphonie est celle d'un cheval gris de fer, d'un cheval bleu, diraient les Arabes, et M. Fromentin a dû toujours se tenir dans des nuances froides, neutres, auxquelles il ne nous a pas habitués. Je sais que son tableau gagne en solidité ce qu'il me semble avoir perdu en coloris ; néanmoins en le regardant, et malgré moi, je regrette ces effets de lumière, ces paysages animés, ces costumes éclatants, cette limpidité d'atmosphère, cette légèreté de teintes se côtoyant sans jamais se heurter, ces fêtes de soleil et d'azur où il excelle. Pour bien juger ce *coup de vent*, j'aurais voulu le voir à côté d'une autre toile de M. Fromentin ; de cette façon nous l'aurions eu complet sous les yeux. L'un des tableaux eût été le commentaire de l'autre ; nous aurions oublié ce *repentir* de selle qui produit un si singulier effet sur le ciel gris ; nous aurions, j'en suis convaincu, trouvé dans d'autres draperies une légèreté de brosse qui fait défaut à celles-ci, et nous aurions compris alors pourquoi M. Fromentin a tenu à nous montrer un fait exceptionnel et relatif placé très-loin de l'abstrait qu'il a toujours cherché. En effet, c'est là le reproche le plus grave qu'on puisse adresser au jeune maître. A tort ou à raison, l'Orient, particulièrement le Sahara, passe pour

le pays du soleil par excellence. C'est la patrie de l'aridité, de la chaleur, du miroitement de l'azur implacable et infini. S'il y a des tempêtes, ce sont des tempêtes de sable; s'il y a des tourbillons ils poussent devant eux l'haleine brûlante du *Khamsin*, et non point des torrents d'eau. M. Fromentin sait aussi bien que moi comment les Arabes appellent le Sahara : « le pays de la soif. » Un orage humide dans le désert, ce n'est plus le désert. Le désert abstrait, c'est une ligne rose et une ligne bleue, le sable et le ciel. — Or, quelle différence existe-t-il entre ce *coup de vent* dans des plaines herbues et un coup de vent dans les pâturages de la Normandie? Aucune sous le rapport de l'aspect général. Que faudrait-il changer pour que l'un devînt l'autre? Les costumes, c'est-à-dire l'accessoire. — M. Fromentin doit m'entendre, je n'en doute pas, et il doit surtout comprendre combien il m'est pénible de n'avoir pas à le louer exclusivement dans un recueil où tous les lecteurs, sont, comme moi-même, habitués à l'admirer, soit qu'il tienne la plume, soit qu'il tienne le pinceau. Ce n'est point que je veuille parquer M. Fromentin dans un genre spécial et faire de lui le peintre patenté des ciels purs et des Arabes en costume de fête : non pas, il nous a prouvé assez souvent la flexibilité de son talent, les ressources variées qu'il possède, pour que nous ayons en lui une confiance qu'un fait passager ne peut démentir. Nous savons très-bien que M. Fromentin ne ressemble en rien à ces artistes qui, tournant toujours dans le même cercle, répétant sans relâche leurs productions, pour peu qu'elles aient obtenu une fois quelque succès, refont incessamment le

même clair de lune, la même allégorie sous des noms différents, le même Breton dansant avec la même Bretonne, le même soldat debout, couché, blessé, victorieux, mourant ; c'est là un fait de stérilité et de vanité puérile dont jamais il ne s'est rendu coupable ; il a toujours cherché mieux et plus haut ; il a développé sans repos les qualités sérieuses dont il ne portait primitivement que le germe ; dans le domaine de l'art comme dans celui de la nature, il a choisi, entraîné par ses affinités électives, la lumière et la couleur ; il leur a été infidèle aujourd'hui, et nous sommes en droit de le lui reprocher, car son tableau est d'un caractère indéfini et douteux qui peut-être ferait la gloire d'un autre peintre, mais qui n'est point, à notre avis, tout à fait digne de l'artiste éminent à qui l'on doit *le Berger kabyle* et le *Bivouac au lever du jour*.

Ce qui manque le plus souvent aux artistes, ce sont les idées générales. Il me semble qu'ils devraient toujours être séduits par des sujets abstraits : *le printemps, la mort, la guerre*, toute allégorie mise de côté. Loin de là, ils recherchent l'exception, ce qui est bien plus le fait de la littérature que des arts plastiques ; ils aiment l'étrange, et ne voient pas qu'ainsi ils se rendent parfois inintelligibles, tandis que leur effort principal doit tendre à être compris immédiatement et par tous. Aussi sommes-nous heureux lorsque nous voyons un peintre se mettre d'emblée en communication avec le public, non point, bien entendu, par le sujet en lui-même, mais par la façon dont il l'a traité. M. Schreyer est dans ce cas, et son *Arabe en chasse* exprime sans ambiguïté ce que l'artiste

a voulu. Malgré une nuance dominante gorge de pigeon, qui touche à l'afféterie, la coloration générale n'est point mauvaise. Le ciel est grisâtre, zébré de teintes d'un roux indécis, et il se marie bien avec des terrains d'une facture trop lâchée, qui servent de berge à un ravin dont l'eau presque dormante forme le premier plan. Un Arabe, couvert de vêtements qui tirent sur le blanc, monté sur un cheval d'un gris très-clair, se lève sur ses larges étriers et examine la plaine que le spectateur devine sans l'apercevoir. Le cavalier, vu de dos, à demi retourné, montrant de profil perdu son visage basané, est dans une posture exacte qu'il était difficile de mieux rendre. Dans son mouvement d'ensemble et dans son geste spécial, on reconnaît la préoccupation, la recherche, l'inquiétude. La main qui a dessiné ce chasseur du Moghreb est déjà habile et rompue aux difficultés du métier. La ligne précise est aussi difficile à acquérir dans le dessin que le mot précis en littérature. C'est à cela cependant, et non à autre chose, que tient l'expression, l'expression juste et absolument vraie qui seule peut satisfaire un artiste. Le cheval, qui marche en se rengorgeant, comme s'il était *martingalé* trop court, a de jolies allures élégantes qui, sans avoir besoin de généalogie, font reconnaître sa race au premier coup d'œil. M. Schreyer paraît du reste avoir vécu dans la familiarité des chevaux et les avoir étudiés avec prédilection. Les *Chevaux de Cosaques irréguliers par un temps de neige* sont là pour l'affirmer. Près d'une cabane construite en rondins et en branchages, sous un ciel blanc qui chasse des tourbillons de neige, des chevaux sont arrêtés, attachés par la bride,

abandonnés à la meurtrière inclémence de la tourmente, pendant que leurs maîtres, à l'abri, boivent sans doute l'eau-de-vie de grain et se chauffent au feu de tourbe. Tristes et courageux, les petits chevaux velus se sont serrés les uns contre les autres pour trouver un peu de chaleur; sur leurs yeux, ils ont fait retomber leur longue et rude crinière, ils ont tourné leur croupe à la rafale, et patiemment ils attendent, en rêvant avec une résignation mélancolique à la litière de l'écurie, à l'orge de la mangeoire, au foin du râtelier. Si Voltaire les avait vus, il n'aurait point manqué de dire encore : « Pauvres animaux! sans doute dans le paradis vos ancêtres ont mangé de l'avoine défendue! » La brosse, ferme sans dureté, large sans mollesse, a su donner à cette toile une coloration désolée, blanche et grise, qui est d'un bon effet. Les peintres doivent chercher à produire instantanément pour ainsi dire, avant que l'on ait eu même le temps de reconnaître le sujet qu'ils ont interprété, une impression gaie ou triste par l'harmonie dominante de leur coloris : c'est à cela qu'excellait Eugène Delacroix; c'est une qualité qui peut s'acquérir par l'étude et par la réflexion, et je la constate avec plaisir chez M. Schrayer. Elle ne fait point non plus défaut à M. Magy, qui, par un *Convoi de moissonneurs dans un défilé de l'Atlas* et par *le Chevrier de Ben-Acknoun*, prouve qu'il n'ignore pas le maniement des couleurs. J'aime peu cependant sa manière matérielle de peindre : elle n'a point de relief, elle est trop plate en un mot, et comme si elle procédait à la détrempe. Il me paraît probable que M. Magy a intentionnellement négligé le

paysage, qu'il a traité avec trop de sans-façon, pour donner plus d'importance aux figures, qui sont assez vivantes et ne manquent point de vérité dans le mouvement. Les types ont été consciencieusement étudiés ; celui du chevrier particulièrement ne mérite que des éloges. L'allure de ce jeune pâtre arabe qui, en chantant et en suivant ses chèvres, descend un sentier rapide, est fort habilement rendue ; la lumière, claire sans être criarde, marie par des tons très-doux la terre verte et le ciel bleu. Était-il bien nécessaire de sacrifier les accessoires, c'est-à-dire les terrains, les aloès, les nopals, et fallait-il leur donner une exécution molle pour faire valoir les personnages ? Je ne le crois pas : tout se tient dans la nature et forme un ensemble ; les lignes d'un rocher sont aussi nettes, aussi précises que celles de l'homme qu'il supporte, et affaiblir intentionnellement les premières pour renforcer les secondes, c'est les mettre en désaccord et détruire bien souvent les rapports harmonieux qui existent entre elles. Je sais que, pour expliquer cette différence dans la manière de rendre un terrain et une figure placés sur le même plan, les peintres s'appuient sur des exemples tirés de la photographie : mauvaise raison, car les *flous* que l'on remarque souvent dans les épreuves daguerriennes sont dus à la disposition même de l'objectif, qui déforme parfois l'image en la transmettant au cliché. La vérité toute simple est que cette façon de faire convient aux artistes, parce qu'elle est plus facile, plus rapide, qu'elle leur épargne de longues études, et enfin parce que, sous prétexte de largeur dans la touche, il est plus commode de

contenter d'un à peu près. Ils ne s'aperçoivent pas que dans ce cas ils font une *étude*, c'est-à-dire une figure où le ciel, l'entourage n'ont besoin que d'être indiqués, et non pas un tableau où chaque objet doit avoir une valeur relative et concourir à un ensemble de lignes et de couleurs qui constituent ce qu'on appelle la composition. Ce reproche, que méritent tant d'artistes de nos jours, nous devons l'adresser à M. Breton, qui, dans sa *Gardeuse de dindons*, combine deux factures diamétralement opposées, l'une très-ferme, un peu sèche, parfois même trop cernée, l'autre veule, sans consistance et indécise. Cela produit une impression désagréable qu'il eût été facile d'éviter. Le pied de la femme, dessiné et peint dans tous ses détails, touche à de hautes herbes qu'il est impossible de reconnaître : sont-ce des genêts, des tamarix ou de jeunes osiers? Comment se fait-il qu'à la distance de deux plans si rapprochés l'un de l'autre, le peintre puisse voir d'une manière si différente? Voilà une femme assise; chaque pli de ses vêtements, chaque ride de ses mains, chaque inflexion de sa chevelure, est rendu visible, presque palpable, et les terrains sur lesquels elle repose sont à peine notés par de simples *frottis !* Est-ce admissible? Ce n'est point un artifice d'art, comme on voudrait le faire croire; c'est simplement un procédé, une *ficelle*, qui exclut le travail, l'étude et l'observation. Nous aurions préféré n'avoir pas à nous appesantir sur ce défaut, qui détruit l'homogénéité du tableau de M. Breton, car c'est incontestablement un des meilleurs qu'il ait jamais soumis au jugement du public. Comme je l'ai dit, *la Gardeuse de dindons*, vêtue d'un costume jour-

nalier et usé, la tête ceinte d'un mouchoir jaune, les pieds
nus, la peau hâlée par le soleil : de la main elle soutient son
visage, dessiné de profil, et son regard, levé vers l'horizon, est perdu dans une rêverie profonde comme l'infini. Une ligne bleue indique la mer, la Méditerranée,
sans doute, qui se confond avec l'azur du ciel. Cette
femme est une paysanne ; mais, tout en lui laissant son
apparence extérieure, le talent de l'artiste a su lui donner une âme, une sorte de lumière interne qui en font
presque un personnage épique. La draperie des antiques
statues n'est point le seul vêtement qui ait de la noblesse,
et les haillons fatigués d'une femme de la campagne
peuvent prendre sous la main d'un peintre habile une
ampleur égale à celle des toges brodées de pourpre, sans
pour cela cesser d'être des vêtements pauvres et rapiécés. En un mot, cette figure est pleine de style ; changez
le costume, modifiez l'entourage, et vous aurez une sibylle méditant sur l'avenir. L'expression cependant,
j'insiste sur ce point, n'a rien d'exagéré, le style n'est
point un style de convention ; en un mot, M. Breton n'a
point voulu ennoblir son sujet : il l'a représenté tel qu'il
a dû le voir, et peut-être tel qu'il l'a surpris. Les paysans,
principalement les gardeurs de bestiaux, habitués à vivre
seuls, sont des rêveurs. A force d'être au milieu de la
nature, ils finissent par lui emprunter quelque chose de
sa grandeur et de son mystère. Ce sont d'actifs inventeurs de légendes ; tout berger est sorcier ; pendant
qu'ils gardent leurs troupeaux, ils se racontent de belles
histoires, et parfois, les yeux attachés sur quelque point
invisible de l'espace, ils s'absorbent dans des songeries,

immobiles et comme pétrifiés. Dans ces courts instants, leur visage revêt une beauté supérieure qu'illumine l'animation des yeux, et que fixe la rigidité des traits. Si un artiste curieux et en quête de la beauté passe en ce moment, il est saisi par l'aspect de cet être nouveau, pour ainsi dire régénéré, qui frappe ses yeux; il en emporte le souvenir, et compose un tableau qui reproduit l'impression qu'il a reçue. Je serais bien étonné si M. Breton n'avait point procédé ainsi pour sa *Gardeuse de dindons*, qui témoigne d'une émotion profonde et la communique au spectateur. En la peignant, M. Breton a peut-être un peu abusé des tons criards de la lumière frisante qui lui sont familiers, et qui, s'ils donnent un modelé vigoureux au personnage, ont l'inconvénient de l'éclairer par une sorte de lumière sous-cutanée dont la transparence n'est point toujours d'un heureux effet.

Ce n'est point positivement parmi les héros de la vie rustique que M. Hamon va choisir ses modèles. Amoureux d'allégories enfantines qu'il pousse parfois jusqu'au *rébus*, il cherche avant tout la grâce et tombe souvent dans l'afféterie. Ses compositions ont presque toujours quelque chose d'inquiet, de troublé, de vaporeux, comme si elle avaient été aperçues à travers les voiles indécis d'un rêve. Les formes rondes qu'il affectionne, son coloris, tenu habituellement dans la gamme des tons tendres et faux tels que le lilas, le rose de chine, la cendre verte, donnent à tous ses tableaux une certaine uniformité qui semble voulue et cherchée à plaisir. On dirait que M. Hamon, dont l'esprit à coup sûr est fertile et très-ingénieux, est un peintre de trumeaux du

temps de la **Pompadour** égaré dans notre siècle. Il eût excellé à décorer le boudoir des petites maîtresses d'autrefois; sa jolie peinture se serait fort bien accommodée de la poudre à la maréchale, et n'aurait point été déplacée à côté d'un *bonheur-du-jour* en bois de rose sur lequel on a oublié *Angola*. — *L'Aurore* de M. Hamon n'a rien d'emphatique; elle ne ressemble en rien à la déesse pompeuse que quatre chevaux traînent au plafond du palais Barberini, et qui passe pour le chef-d'œuvre du Guide. C'est une jeune fille, si jeune qu'on la prendrait pour une enfant, si légère qu'elle ne fait même pas plier la feuille de choux sur laquelle elle s'est hissée du bout de ses petits pieds; elle attire à elle une fleur de volubilis ramée à une longue perche, et dans cette coupe naturelle elle boit la rosée. De hautes malvacées découpent leur silhouette humide sur le ciel, qui est d'un rose laiteux peut-être trop accusé; de belles goutelettes transparentes roulent sur les cheveux de la charmante buveuse et sur les fleurs qui l'environnent. Ai-je besoin de dire qu'elle est blonde et tout à fait jolie? C'est très-fin de ton, d'une pâleur harmonieuse et d'un esprit de composition un peu moins précieux que d'habitude. Ce n'est certainement ni de la grande, ni de la forte peinture; mais c'est plaisant aux yeux, chastement compris, suffisamment peint, et je pense que M. Hamon n'a pas eu d'autre ambition. Dans cette donnée-là, il y a de très-agréables tableaux à faire : c'est peut-être plutôt de la décoration que de la peinture et cela conviendrait parfaitement à la céramique; mais il ne faut point se montrer trop sévère, et il est juste de tenir compte aux

artistes des efforts qu'ils font pour produire des œuvres gracieuses et sans sous-entendu.

En somme, quoiqu'il soit rétribué aujourd'hui comme il ne l'a été dans aucun temps, c'est un métier ingrat que celui de peindre. La majeure partie du public ne comprend rien à ce qu'on lui montre; la ligne lui est indifférente, la couleur lui importe fort peu, la composition même n'a guère le don de l'émouvoir. Ce qu'il aime avant tout, ce qui l'attire, ce qui sollicite son attention, c'est l'anecdote, et si les personnages de l'anecdote sont connus, c'est un succès de curiosité. Il faut voir où la foule s'entasse de préférence pour bien s'expliquer ce fait affligeant. La valeur d'art que peut présenter un tableau est la dernière chose dont on s'inquiète. Qu'importe que les tons soient justes, que la ligne soit noble, que l'ordonnance ait de l'ampleur? On se presse autour de toiles qui n'ont d'autre mérite que de représenter des individus dont on a entendu parler, et qui souvent, pour plus de facilité, sont reproduits sur un index fixé à la bordure. Que la scène se passe sous le directoire, dans un foyer de théâtre, dans une sacristie, l'intérêt est le même, car il n'est excité en rien par l'œuvre intrinsèque. Le sujet seul est en jeu, et cela plaît aux spectateurs, qui pour la plupart sont comme Toinette « et n'entendent rien en ces matières. » Il faut donc féliciter les artistes qui savent résister à ces sollicitations et qui dédaignent les succès de vogue obtenus par de tels moyens. Du reste, on doit le dire, ces toiles anecdotiques sont à la vraie peinture ce que les menues nouvelles d'un journal sont à un poëme héroïque. Le plus souvent

c'est de la monnaie courante, et pas autre chose. Ai-je besoin de dire que ces observations ne s'adressent point aux tableaux de M. Meissonier, qui se distinguent des autres productions de ce genre par les qualités matérielles familières à ce peintre, dont l'idéal paraît être de lutter contre les flamands les plus minutieux ? Ces toiles offrent cette année un intérêt de plus, car M. Meissonier, devenu peintre de batailles, s'est essayé à reproduire des chevaux qui, pour la plupart, sont réussis d'une façon satisfaisante.

L'anecdote, j'entends l'anecdote historique, peut donner naissance à des œuvres d'art très-élevées, car elle se prête admirablement à ce genre intermédiaire et fort important qui sert de transition entre la peinture familière et la peinture épique. M. Robert Fleury y a souvent réussi d'une manière très-heureuse; un de ses élèves, M. Comte, paraît vouloir marcher sur ses traces et continuer cette tradition, qui, je crois, correspond directement à l'un des besoins de l'esprit français. Les succès de M. Comte sont déjà nombreux, et sa réputation s'appuie sur des éléments qui ne sont point à dédaigner. *Henri III et le duc de Guise* (1855), *Henri III visitant ses perroquets* (1857), sont des tableaux qu'on n'a pas dû oublier; un *Alain Chartier* et une *Jeanne d'Arc* venus après avaient pu faire douter momentanément de M. Comte. Il se relève aujourd'hui victorieusement avec une toile qui me paraît supérieure à celles qu'il a exposées jusqu'à présent : *Éléonore d'Este, veuve de François de Lorraine, duc de Guise, deuxième du nom, fait jurer à son fils, Henri de Guise, surnommé plus tard le Balafré, de venger*

son père, assassiné devant Orléans par Poltrot de Méré, le 24 février 1563. Tel est le long titre de ce tableau, où M. Charles Comte semble, comme à plaisir, avoir accumulé toute sorte de difficultés afin de mieux les vaincre. En effet, il a réuni les uns près des autres quatre noirs de nuance différente, et, par un tour de force de coloris que les artistes seuls pourront peut-être sérieusement apprécier, il est arrivé à une harmonie excellente qui reste blonde, malgré les tons sombres dont elle est composée. De plus, un pan de voile en crêpe noir qui retombe sur un bras de fauteuil et qui laisse voir le dessin de la tapisserie tout en projetant dessus une sorte de brouillard de deuil, est exécuté d'une façon telle que Miéris l'envierait à M. Comte. La facture est extrêmement soignée, mais elle n'a ni maigreur, ni petitesse; elle est égale au dessin, qui partout est d'une fermeté de bon aloi. C'est donc un bon tableau, et ce qui le rend plus remarquable encore, c'est la noble simplicité de la composition. Certes le sujet prêtait au *théâtral;* une mère qui fait jurer à un fils de venger l'assassinat de son père, cela peut faire excuser beaucoup de grands gestes et de pompeuses attitudes. M. Comte a su éviter cet écueil avec une sage habileté; il est resté dans une donnée vraie, familière, maternelle pour ainsi dire, et l'effet qu'il obtient n'en est que plus puissant. Dans un appartement dont les murs disparaissent sous des tapisseries de haute lisse, la duchesse de Guise, vêtue de velours et de crêpe noirs, est assise; devant elle, le futur Balafré, habillé de drap noir, est debout. La mère a posé une main sur l'épaule de son fils, et de l'autre elle lui montre

un tableau qui représente Henri de Lorraine au moment où Poltrot,

> Choisissant
> Lieu pour son adventage,
> Le recognoist passant,
> Et le trousse au passage,

ainsi que disait la vieille chanson huguenote de ce temps-là. Par un mouvement très-naturel, l'enfant a saisi l'épée de son père, posée sur un coussin de velours noir à côté de la couronne ducale. Les deux visages, de profil et placés l'un près de l'autre, sont tournés vers ce tableau funèbre et entraînent forcément l'attention du spectateur vers le même objet ; les têtes blondes de la mère et du fils se côtoient, et, loin de se nuire, semblent plutôt se compléter l'une par l'autre ; l'expression de regret et de menace est telle qu'on la peut souhaiter. Les détails sont traités avec un grand soin et un souci d'exactitude qui cependant ne dégénère pas en minutie archéologique. Une adroite sobriété a repoussé tous les accessoires inutiles ; j'aurais voulu cependant qu'elle fût assez sévère pour supprimer une chaise inutile, d'un dessin carré et désagréable, que j'aperçois à gauche, près de la table couverte d'un velours rouge. — En finissant, je dois féliciter M. Comte d'avoir su se débarrasser promptement des tons bistrés et bitumineux qui, destinés à noircir en vieillissant, dépareront la plupart des tableaux de son maître, M. Robert Fleury.

Il est un ancien poëme rustique et populaire que connaissent bien les artistes :

> La rime n'est pas riche, et le style en est vieux,

mais il y règne une naïveté charmante qui s'en échappe comme un parfum de vérité. Jésus-Christ s'habille en pauvre ; il demande à recueillir les miettes de la table ; on lui répond qu'elles seront mangées par les chiens, parce qu'ils rapportent des lièvres, et que lui, il ne rapporte rien. Il avise la maîtresse de la maison à sa fenêtre, et il implore sa charité. « Ah ! montez, montez, bon pauvre, — avec moi vous souperez ! » Lorsque le repas est fini, le pauvre fatigué demande à dormir. « Ah! montez, montez, bon pauvre, — un lit frais vous trouverez. — Comme ils montaient les degrés, — trois anges les éclairaient. — Ah ! n'ayez pas peur, Madame, — c'est la lune qui paraît ! » Puis, comme il faut une moralité à toute chose, même aux chansons, Jésus annonce à la dame charitable qu'elle mourra dans trois jours et entrera tout droit au paradis, mais que son mari — en enfer ira brûler ! — Je croirais volontiers que cette légende, qui se chante encore dans les provinces du centre de la France, a traversé l'esprit de M. Dauban lorsqu'il a fait la *Réception d'un étranger chez les trappistes.* L'étranger, en effet, n'est autre que Jésus-Christ, car il a dit, selon saint Jean : « Quiconque reçoit celui que j'ai envoyé me reçoit. » Jésus est debout, son air est triste, il est reçu par le père hospitalier ; mais son mouvement général manque de précision, car, en voyant le Christ, on croirait qu'il s'en va, et non point qu'il arrive. A ses pieds, selon les rites des couvents de la Trappe, deux frères sont étendus de toute leur longueur, prosternés, la tête contre terre, les bras comme écrasés sur la poitrine. Cette disposition forcée d'un personnage

debout et de deux autres allongés devant lui donne à l'ensemble de la composition une apparence d'équerre qui n'est pas agréable, mais qu'il n'était point facile d'éviter, j'en conviens sans peine. Je blâmerai avec plus de raison quelques accessoires futiles, des choux, des navets, un louchet, qui sont là, je le sais, pour indiquer que les trappistes s'occupent de travaux d'agriculture, mais qui, au point de vue de l'art, n'étaient point nécessaires. Il y a aussi entre les deux mains de Jésus une différence de proportion que je voudrais voir disparaître. Ces reproches sont légers et n'ôtent rien à la valeur du tableau. La touche en est un peu lourde; mais la coloration lumineuse, maintenue dans une tonalité blonde intentionnelle, rachète ce défaut; l'impression générale est bonne et ne se laisse pas aisément oublier, ce qui est rare pour une toile appartenant à ce qu'on peut appeler la peinture religieuse.

IV

Si ma pensée a été comprise, on a pu voir, par ce qui précède, que l'école française est dans un désarroi assez inquiétant. Certes, les peintres dont j'ai eu à citer les tableaux ne manquent point de talent : dans leurs recherches isolées, ils arrivent parfois à trouver une forme heureuse, une composition satisfaisante, une coloration agréable; mais d'où viennent-ils, où vont-ils? On serait fort embarrassé de le dire. En effet, ils n'appartiennent à aucun corps de doctrines, nul guide ne les dirige; les plus forts ne prennent conseil que d'eux-mêmes, les autres, et c'est le plus grand nombre, épient

avec curiosité les goûts du public et s'y conforment avec une abnégation qui bien souvent ressemble à de la servilité. C'est une armée sans chef où chacun sert au hasard de ses convictions, de ses intérêts, de ses fantaisies. Tout est devenu prétexte à peinture, ce que je ne blâme pas, car je crois que le domaine de l'art est infini; mais l'homme, le grand modèle, disparaît presque complétement; au lieu d'être le but principal de l'effort des artistes, il semble être devenu je ne sais quel accessoire ennuyeux qu'on n'ose pas encore supprimer, et que l'on emploie par un reste de respect ou d'habitude qui ne tardera pas à disparaître. La peinture de paysage envahit la peinture de genre, qui elle-même envahit la peinture d'histoire : c'est une confusion singulière; chaque exposition est une image en miniature de la tour de Babel. Il y a une tendance manifeste à l'affaissement et au laisser aller; à chaque ouverture d'un nouveau salon, on peut, depuis l'exposition universelle de 1855, le constater avec douleur. Ce n'est pas en soi-même qu'on va puiser l'inspiration, on la demande aux conseils des amateurs, aux fantaisies de la fortune, aux nécessités des appartements, aux prédilections d'un public ignorant, mais riche. Les élèves de Rome, ceux-là mêmes qui ont reçu cette éducation académique, un peu étroite, mais sévère, qui aurait dû les former à la grande peinture, à la peinture d'histoire, ont été entraînés par le courant auquel ils n'ont point eu l'énergie de résister, et nous les voyons, pour la plupart, utiliser les études qu'ils ont faites des grands maîtres italiens à composer des tableaux de genre, des décorations plus gracieuses qu'il ne fau-

drait, et dédaigner absolument le but sérieux vers lequel on était en droit de les voir marcher. A quoi tient cet état de choses douloureux? A nos mœurs, sans aucun doute, à l'axiome coupable : paraître c'est être, mis en pratique aujourd'hui par presque tout le monde, mais aussi à l'absence d'un artiste assez fort, assez savant, assez consciencieux, pour s'imposer de lui-même, par la seule manifestation de son talent. L'exemple manque, la direction fait défaut ; la culture intellectuelle indispensable aux artistes est généralement dédaignée par eux ; ils feignent d'ignorer que Michel-Ange, que Léonard de Vinci étaient les hommes les plus instruits de leur temps ; ils s'imaginent qu'il suffit de savoir peindre pour être un peintre, absolument comme s'il suffisait de savoir écrire pour être un écrivain : erreur capitale et dangereuse ! C'est le cerveau qui conçoit, la main n'est que son humble servante, et tout ce qui ne sort pas de lui, condensé, comparé, discuté préalablement, est frappé de stérilité. Il y a sept ans déjà que M. Théophile Gauthier, qu'on n'accusera certainement pas de porter une sévérité excessive dans ses jugements en matière d'art, a pu écrire : « Le procédé atteint un point de perfection inquiétant, car la main devient tellement habile qu'elle semble pouvoir se passer de la tête. » Nous le répétons, l'absence de direction consentie d'une part, de l'autre les éléments de dissolution que je viens d'indiquer ont créé une confusion éminemment regrettable ; l'art français est en pleine licence. Il est facile de concevoir que cette licence ait troublé des esprits de bon vouloir qui, pour étayer leurs études, ne trouvaient autour

d'eux aucun point d'appui. S'il est naturel qu'aux États-Unis d'Amérique la liberté sans limite dont jouissent les sectes religieuses ait engendré un besoin farouche d'autorité, ait groupé autour du chef des mormons quelques hommes qui aspiraient à recevoir une vigoureuse impulsion et à être maintenus dans la ligne étroite d'une direction morale absolue, il est naturel aussi qu'un peintre moureux, avant tout, d'art et de beauté, ne trouvant dans les exemples qu'il avait sous les yeux rien qui pût le conduire au but qu'il entrevoyait, se soit retourné violemment vers les anciens maîtres et se soit penché sur les sources mêmes de la tradition plastique pour découvrir le mot de l'énigme qu'il interrogeait vainement de nos jours. C'est ce qui est arrivé à M. Gustave Moreau.

Quoique le tableau qu'il nous montre cette année passe aux yeux de beaucoup de gens pour un début, M. Moreau ne nous est point inconnu, et il n'en est pas à son coup d'essai. Toutes ses tentatives précédentes ont fait présumer un esprit anxieux, mal certain de son originalité, qu'il ne parvenait à dégager qu'avec peine, et fort épris d'un idéal élevé que l'insuffisance des moyens mis à sa disposition et du milieu qui l'entourait l'empêchait d'atteindre. Ce fut en 1852 qu'il exposa pour la première fois ; sa *Pieta* était une réminiscence directe et très-apparente des tableaux d'Eugène Delacroix : le jeune peintre, séduit par l'effet des colorations savantes, avait négligé les impérieuses prescriptions de la ligne. En 1853, sa manière était déjà complétement modifiée : cherchant toujours et ne sachant à quel maître se ratta-

cher, il fit un *Darius mourant* qu'on aurait pu prendre à première vue pour un pastiche de Chassériau, beaucoup moins toutefois dans la coloration générale, dans la composition, qui déjà était savante, que dans le dessin et l'expression des têtes. Il s'essaya ensuite, si j'ai bonne mémoire, dans les *eaux-fortes*, qu'il grava lui-même ou fit graver. — Je me souviens d'un *Roi Lear sur la bruyère* et d'une *Mort d'Hamlet* qui semblaient prouver que l'artiste n'avait voulu obtenir que le mouvement au détriment de toutes les autres qualités qu'on est en droit d'exiger d'une œuvre pareille. En 1855, à l'exposition universelle, il passa presque inaperçu, et cependant ses *Athéniens livrés au minotaure dans le labyrinthe de Crète* n'avaient plus rien de la manière d'Eugène Delacroix ni de celle de Théodore Chassériau, et indiquaient un talent qui, se cherchant encore, était sur le point de se trouver. Quelle impression l'exposition universelle des beaux-arts produisit-elle sur M. Moreau et en quoi put-elle déterminer sa résolution? On peut le soupçonner. Il vit que les maîtres dont la France s'enorgueillit à bon droit étaient vieux, au déclin de leur talent comme au déclin de leur vie ; il vit que ceux qui étaient appelés à leur succéder n'avaient aucune de leurs qualités viriles ; il put de loin pressentir ce que nous avons pressenti tous, que l'école française allait entrer dans une époque critique, dans une époque de transition où chacun s'abandonnerait, sans principe et sans foi, aux sollicitations malsaines d'une célébrité momentanée et d'un enrichissement rapide. En voyant l'œuvre des maîtres dans son ensemble, il se rendit

compte sans doute de leurs défauts ; il vit moins ce qu'ils avaient que ce qui leur manquait ; il mit le doigt sur la plaie même ; il comprit très-nettement que dans cet état de dispersion des forces de l'école il n'avait ni secours ni exemples profitables à attendre : il résolut de s'abstraire, de réapprendre son métier complétement, de s'imprégner d'art de toutes façons, de se faire une originalité sérieuse, sévère, basée sur l'étude des grands maîtres, sur l'incessante observation de la nature, et à dater de ce moment, 1855, il disparut. Dans le monde des artistes, on s'en préoccupait ; on savait que M. Moreau est un homme intelligent, enthousiaste, absolu, qu'il aime son art avec passion, et que nul travail, si aride qu'il soit, n'est capable de le rebuter. Qu'allait-il faire ? où allait aboutir cet apprentissage pénible, recommencé courageusement à l'âge de vingt-huit ans, à cet âge où le besoin de produire tourmente incessamment la jeunesse ? Allait-il, imitant David, demander à la statuaire antique le secret de sa noblesse et introduire dans l'art la rigidité des attitudes et l'absence d'expression vivante ? Allait-il, au contraire, suivant les traces de Géricault, revenir à Jouvenet, qui lui-même procédait de l'emphatique école bolonaise ? M. Moreau nous initie aujourd'hui d'un seul coup à ses études. Il a été vivre en Italie, il a cherché à surprendre la manière des maîtres ; il a vu que les meilleurs d'entre eux n'ont jamais laissé sortir une œuvre de leur atelier avant qu'elle ne fût complète, c'est-à-dire qu'ils ont cherché, j'entends les meilleurs, à unir dans une proportion égale la ligne, la couleur, la composition, qu'ils ont poussé leur

rendu aussi loin que possible, et qu'ils ont tous parfaitement compris qu'un *tableau* ne devait être, sous aucun prétexte, traité comme une *décoration*. Il est remonté dans la tradition à ce moment précis où la sensation vient en aide au sentiment, que la renaissance n'a pas encore détruit, où la couleur sert pour ainsi dire de vêtement à la ligne. En un mot, il s'est adressé de préférence à l'art spiritualiste, et je crois qu'il n'a point fait fausse route, car le tableau qu'il expose, tout pénétré qu'il soit de l'étude des maîtres anciens, est essentiellement animé de l'esprit moderne.

Œdipe et le Sphinx, c'est un bien vieux sujet; mais il est éternel, car il est humain, et il en est peu qui soient plus actuels. Qu'est-ce que c'était que le sphinx, dont le nom sinistre (σφίγγω, *j'étrangle*) indique assez l'implacable cruauté? Un pirate, une fille de Laïus, dit Pausanias; le symbole de la force unie à la prudence, selon Clément d'Alexandrie; la fille de Typhon et du serpent Echydna, si nous en croyons la mythologie, qui lui donne pour frères et sœurs Orthros, Cerbère, le lion de Némée, le dragon Ladon, la Chimère, l'hydre de Lerne, et semble prouver par là qu'il était la personnification de l'un des phénomènes de la nature primitive, un souvenir traditionnel des animaux monstrueux des genèses informes, au dire des professeurs de paléontologie. C'est un mythe à coup sûr; de l'ordre physique, il a passé dans l'ordre moral, et il représente la destinée, dont l'énigme est incessante et se reproduit à chacune de ses phases. C'est peut-être là même ce que signifiait le *rébus* peu difficile à deviner qu'il proposait à ses interroga-

teurs : à tous ses âges, au matin, à midi, au soir, qu'il marche avec quatre, avec deux, avec trois pattes, l'homme se trouve toujours en présence d'un problème insoluble. Le sphinx était un sujet familier aux artistes antiques. « Sur chacun des pieds antérieurs (du trône de Jupiter olympien), dit Pausanias, on a représenté des sphinx thébains. » Il est naturel, en effet, que celui qui est maître de la destinée foule l'énigme à ses pieds. Dans le recueil des pierres gravées de Millin, on voit plusieurs sphinx, un entre autres qui, de loin, rappellerait celui de M. Gustave Moreau. Œdipe est debout, dans la position exacte du Tatius du tableau des *Sabines* de David ; il tient de la main droite son glaive abaissé, prêt à frapper ; de la gauche, il élève son bouclier sur lequel le sphinx vient de s'élancer en se cramponnant. M. Ingres a fait aussi un *Œdipe interrogeant le Sphinx*, il doit être présent à tous les souvenirs, et, si je ne me trompe, il a été peint en 1808. A cette époque, M. Ingres ne s'était pas entièrement débarrassé de l'influence de David, il n'était pas encore entré et pour toujours dans la tradition de Raphaël : il est donc facile de comprendre pourquoi il a traité son tableau en manière de bas-relief. On se le rappelle, le sphinx du haut de son rocher lève la patte et roule des yeux furieux en regardant Œdipe, qui, le genou replié, le doigt sur les lèvres, cherche à deviner le mot fatal. C'est une composition fort paisible, un peu froide, et accusant beaucoup trop la préoccupation d'imiter l'antique. C'était, par le fait, moins une œuvre d'art qu'une habile reconstitution d'archéologie. Ce n'est point ainsi que M. Moreau a conçu son sujet, et nous

l'en félicitons. De nos jours, en effet, ce n'est plus Œdipe qui va, de propos délibéré, interroger le sphinx ; c'est la destinée qui saisit l'homme inopinément et qui, lui posant la question inéluctable, lui dit : « Réponds ou meurs ! » Ce n'est point un esprit médiocre celui qui, ayant ainsi compris le rôle moderne du sphinx, a osé le traduire dans un art plastique.

Œdipe a gravi la montagne, il est arrivé à ce point culminant et vertigineux où il n'y a plus de retraite possible pour lui : à ses pieds, l'abîme ; derrière, le rempart à pic des rochers ; il est enfermé pour ainsi dire dans la fatalité ; nul ne peut l'entendre et le secourir. Dans cette étroite et implacable enceinte, il est comme un naufragé sur la mer immense ; il est perdu, si les dieux ne daignent l'inspirer. Il est tranquille cependant, car sa force est en lui ; il est la sagesse. Le sphinx (c'est *la sphinx* qu'il faudrait dire) s'est précipité sur lui, s'est accroché à sa poitrine, et face à face, à chaleur d'haleine, lui crie l'énigme. Sous l'impulsion de la bête obtuse et féroce, celui qui tua son père à la rencontre des trois sentiers a légèrement reculé : son pied droit contracté prend terre plus solidement, sa jambe gauche se replie, et de son dos, où pend le large pétase, il cherche un point d'appui contre le roc inhospitalier. Il roidit son cou pour pouvoir, de si près, mieux regarder celui qui l'interroge. A ses pieds, il a pu apercevoir les débris humains entassés dans le gouffre, il n'a point pâli ; il sait que rien, si ce n'est sa propre force intellectuelle, ne peut le sauver ; il ne s'est pas même mis en défense, et son bras gauche, infléchi au coude et relevé vers la tête,

s'appuie sur un long javelot dont la pointe est fichée dans le sol. Le ciel est gris et semble, par ses teintes de deuil, rapprocher encore les limites de l'horizon resserré où se meuvent les personnages. Un paysage désolé, où quelques oiseaux passent rapidement, comme pour fuir plus vite ces lieux de désolation, étend les lignes imposantes de ce défilé funèbre; seul, un figuier, l'arbre consacré à Saturne qui dévore ses enfants, pousse au milieu des rochers ses branches chargées de fruits. Près de la demeure du sphinx, une cassolette fermée s'élève sur une petite colonne; un papillon, symbole de légèreté, tourne autour et va mourir; un serpent, emblème de prudence, monte lentement et circulairement vers elle.

M. Moreau n'a rien abandonné au hasard : tout ce qu'il a fait, il l'a voulu faire ainsi. Chaque partie de son tableau est raisonnée et pondérée avec un souci sérieux. La ligne ne s'égare pas, et la couleur est toujours excellente. Je ne puis que m'incliner et admirer, car voici enfin une œuvre où la pensée est égale à l'exécution. Les deux personnages sont placés précisément de profil, nez à nez, comme l'on dit vulgairement. Je sais qu'il est élémentaire de varier les attitudes des visages; et je crois que bien des peintres auraient sans hésiter opposé un trois-quart à un profil. Auraient-ils eu raison de suivre en ceci les leçons de la routine? Je ne le pense pas. Il est certain que la disposition quasi-angulaire des deux figures donne aux têtes quelque chose de sec et d'aigu, mais il est incontestable que la composition tout entière y gagne je ne sais quoi de hiératique et de mystérieux qui lui constitue à première vue une originalité saisis-

sante. L'expression des visages a été étudiée de loin, longuement méditée et rendue de main de maître. Sur celui du sphinx, dans ses yeux bleus, ronds et saillants, dans sa bouche mince plus propre aux morsures qu'aux baisers, je vois la bêtise, la férocité, la vanité d'une force fatale qui ne doit rien à elle-même. Dans celui d'Œdipe au contraire, dans ces traits qui vaguement me rappellent ceux de Bonaparte en Égypte, dans ce front intelligent déjà plissé par la réflexion, dans cet œil si profond qu'il en paraît nocturne, dans cette bouche forte d'où doivent tomber des paroles de commandement, dans ce menton carré plein d'une volonté énergique, je vois tous les signes de la force morale qui se nourrit exclusivement de sa propre substance, toujours renouvelée par le travail de la pensée. Est-ce là l'idée que M. Gustave Moreau a voulu interpréter? Je le pense et je l'en félicite, car je n'ai jamais compris pourquoi les peintres semblaient s'obstiner à croire qu'une idée, quelle qu'elle fût, était incompatible avec la plastique.

Le *rendu* est aussi fini que possible; rien n'a été négligé; les accessoires aussi bien que les personnages ont été poussés à la limite extrême, et cependant rien n'est exécuté en manière de *trompe-l'œil*, et la touche de M. Moreau, toute serrée qu'elle est, est aussi large que celle de M. Blaise Desgoffe est étroite. Il est pourtant un reproche que je ferai à M. Moreau. Il a cerné d'un trait noir la plupart des contours, même ceux des muscles. Ce procédé demande, je crois, à être employé avec sobriété : il est vrai qu'il donne au modelé un relief considérable; mais lorsqu'on en abuse, il lui donne de la

sécheresse. Dans la *Leçon d'anatomie* de Rembrandt, qui est au musée de La Haye, un simple trait rouge indique les contours; de loin il se confond avec les chairs tout en les fixant, pour ainsi dire, et en les faisant tourner. Œdipe a environ quatre pieds de hauteur, et cependant sa proportion dans le paysage est tellement juste qu'il paraît être de grandeur naturelle; il faut un instant d'attention et même de comparaison pour le réduire à ses dimensions réelles.

M. Moreau s'est inspiré du vers d'Ausone :

Sphinx volucris pennis, pedibus fera, fronte puella.

Le sphinx en effet, dans sa partie supérieure, est une jeune fille, dont les seins, par leur forme, semblent préparer la transition avec l'animal. Cette divinité sinistre a toutes les coquetteries de la femme : son front est orné d'un diadème; elle a roulé ses cheveux de façon à les faire ressembler aux cornes d'or du Jupiter Ammon; elle a ceint ses reins d'un collier de corail rouge, comme ces négresses du Darfour et du Sennaar qui portent sur les flancs une ceinture de verroteries; sa croupe fauve se recourbe avec des ondulations de panthère, et ses grandes ailes, d'un gris charmant, battent l'air au-dessus de sa tête. Œdipe est jeune; ses membres, encore indécis çà et là, annoncent que pour lui l'adolescence est à peine terminée; il est nu, une draperie noire descend de son épaule droite et tombe jusqu'à terre en cachant quelques parties du corps. J'aime peu le double pli que je remarque au cou-de-pied gauche et la ligne assez

inexplicable que je vois au-dessous du genou. En revanche, il y a des portions traitées d'une façon de maître, entre autres le poignet et la main qui tient le javelot.

La coloration générale me paraît à l'abri de tout reproche. Les ailes grises du sphinx, se détachant sur le ciel gris, sont un tour de force comme j'en ai peu vu. L'emploi des trois rouges, celui de la draperie placée parmi les débris des victimes, celui de la ceinture du sphinx et celui de la lance, sont maniés par un homme qui a vécu dans la familiarité des maîtres vénitiens. Les accessoires, tels que le javelot, le coffret d'argent à têtes de griffon, sont d'une élégance rare, et ont été créés évidemment par une imagination nourrie de recherches, et qui voit l'art partout où il peut se trouver, aussi bien dans un bijou que dans une statue, dans une arme comme dans un tableau. Quant au dessin, il suffira, pour l'apprécier, de voir la main crispée qui, sur le premier plan, se raccroche au rocher.

A propos de cette toile et de la voie nouvelle où M. Moreau semble vouloir marcher désormais, on a parlé d'archaïsme, de retour à des traditions abandonnées; on a parlé de Mantegna, de Lucas Kranach, on a même prononcé le nom de Botticeli, je ne sais pourquoi, et enfin on a accusé M. Moreau d'avoir tout simplement essayé de faire un pastiche de ces vieux maîtres. A mon avis, si M. Moreau rappelle un peintre ancien, il rappelle Vittore Carpaccio, c'est-à-dire que, comme lui, il est à la fois très-dessinateur et très-coloriste; c'est là que s'arrête l'analogie. C'est, du reste, une mode française que de jeter à la tête des nouveaux venus les noms des hommes

célèbres des temps passés ; si le pastiche était si facile à faire, je m'étonne qu'il n'ait pas été essayé plus tôt : cela aurait mieux valu que toutes ces prétendues tentatives individuelles, qui ne sont, en somme, que des aveux déguisés d'impuissance. Il me semble, au contraire, que M. Moreau est fort original ; à sa façon un peu sèche peut-être de comprendre la ligne, j'inclinerais volontiers à croire qu'il est protestant ; quant à sa manière d'employer la coloration et d'en tirer bon parti, il s'est inspiré de ses études sur les maîtres vénitiens ; franchement c'est son droit le plus strict, et, sous prétexte que les peintres de Venise ont été de grands coloristes, nous ne pouvons rigoureusement pas exiger que nos peintres français soient condamnés pour toujours à des cacophonies de couleurs. Soyons justes, et reconnaissons sans réserve que dans l'œuvre de M. Gustave Moreau le cerveau, un cerveau intelligent et nourri, a eu autant de part que la main.

Si l'exemple donné par M. Moreau n'est point perdu, si ses confrères veulent comprendre que ce n'est qu'à force d'études, de travail, de comparaison, de conscience surtout, qu'on arrive à produire des œuvres dignes de subsister dans la mémoire des hommes et de résister au temps, un renouvellement radical peut se faire dans l'école française, et nous pourrons prétendre à un rang très-élevé dans l'Europe artiste ; mais si les vieux errements sont suivis, si l'on sacrifie encore au facile plaisir d'avoir un succès passager, si l'on ne cherche, par l'agrandissement intellectuel, à idéaliser un art matériel par son essence même, nous nous attristerons de voir

l'affaissement général, et pourtant nous n'en saurons pas moins un gré infini à M. Moreau de l'effort considérable qu'il vient d'accomplir seul, par le fait propre de sa volonté. Il a montré la route, le but et les moyens; il ne s'agit maintenant que de l'imiter. Sa tentative, en tout cas, n'aura pas été stérile : n'aurait-elle servi qu'à lui-même, nous devons y applaudir, car souvent il suffit d'un artiste pour sauver l'art. Je me suis parfois imaginé qu'un critique désintéressé ressemblait à Diogène cherchant un homme; je remercie M. Gustave Moreau, car j'ai l'espérance que, grâce à lui, il sera bientôt permis d'éteindre la lanterne.

Il y a longtemps, à notre avis, que l'heure n'a été plus propice pour une rénovation. Les vieilles querelles d'école sont oubliées. Qui se souvient maintenant des classiques et des romantiques? Ils ont été rejoindre les neiges d'Antan. Tout est dans le silence, on peut se recueillir : ce n'est pas le bruit extérieur, ce n'est point l'émotion des choses politiques qui peuvent aujourd'hui arracher les artistes à leurs études. La place est libre ; hélas ! la destinée implacable a frappé la France jusque dans ses gloires pacifiques : Delacroix, Pradier, Flandrin, Rude, Ary Scheffer, David d'Angers, errent dans les champs Élysées avec les âmes de Michel-Ange, de Titien et de fra Angelico; l'héritage d'Alexandre est ouvert, au plus digne ! La Belgique, matériellement du moins, manie le pinceau avec plus d'habileté que nous ; l'Allemagne sait concevoir, composer et dessiner; nous lui avons appris à peindre : elle est menaçante, et cette école de Dusseldorf, si sèche, si froide, si dure qu'on l'appelait l'école

de fer-blanc, est de force en ce moment à lutter contre nos peintres les plus estimés. Les succès que M. Knaus a obtenus à nos expositions ont été un encouragement pour ses compatriotes. Si nous voulons garder la suprématie, il est nécessaire de ne point perdre de temps et de redoubler d'efforts. Il ne faut point que notre vanité native nous ferme les yeux ; ce n'est qu'au prix d'un labeur sans relâche que nous arriverons à nous maintenir au premier rang, et les artistes doivent d'abord apprendre à se rendre justice entre eux et bien se persuader qu'on n'a pas de talent à l'ancienneté, comme un grade de capitaine d'habillement. Des mesures plus larges les ont appelés cette année à faire partie du jury et à statuer sur les récompenses. Ils ne sont point parvenus à se mettre d'accord, et ils ont donné à rire. Dans la section de sculpture, il y a eu unanimité pour décerner la grande médaille à M. Brian, car il était mort, et cette distinction ne pouvait porter ombrage à personne; mais, dans, la section de peinture, il n'en a point été ainsi : comme nul peintre exposant n'avait passé de vie à trépas, les membres du jury n'ont pu s'entendre entre eux, et il a été décidé qu'on n'accorderait pas de grande médaille. Ce fait serait peu digne d'être relevé, s'il n'indiquait chez les artistes des préoccupations un peu inférieures et des personnalités qui cherchent leur gloire hors de la grande voie du travail aboutissant au succès.

Les artistes, je le sais, aiment fort les gens qui leur brûlent de l'encens sous le nez, et volontiers ils s'imaginent que les écrivains ne sont bons qu'à cela. Il vaut

mieux cependant, je crois, leur dire la vérité, dût-elle être perdue pour eux. C'est en négligeant absolument l'étude du dessin, c'est en se contentant d'obtenir des colorations agréables qu'on est arrivé à tomber de la peinture d'histoire dans la peinture de genre, et du genre dans le paysage, et c'est ainsi qu'on a découronné l'école française. Certes les paysagistes et les peintres de genre ont parfois du talent, et souvent j'ai admiré leurs œuvres; mais les peintures faites pour les amateurs ne peuvent convenir à un grand état comme la France : quand on a nos annales, il faut avoir des artistes capables de les peindre. Où sont-ils? Je les cherche. C'est à la peinture d'histoire, à la grande peinture qu'il faut revenir sous peine de déchéance irrémissible; toute tendance vers ce but doit être encouragée et applaudie, et à ce point de vue nous trouvons que l'exemple donné par M. Gustave Moreau est respectable, méritoire et de bon augure, quoique son tableau n'ait pas été jugé digne de la grande médaille qu'il méritait à tous égards.

SALON DE 1865

La mort depuis quelque temps ne s'est point montrée clémente pour les peintres dont les travaux avaient valu à l'école française une supériorité qui va s'effaçant de jour en jour. Nul encore, parmi les artistes actuels, n'a remplacé les maîtres regrettés qui ont laissé des exemples demeurés infructueux. Hippolyte Flandrin a été appelé vers les régions inconnues, où il a peut-être trouvé la confirmation des rêves religieux qui avaient soutenu sa vie et donné à son talent, naturellement un peu froid, quelque chose de mystérieux, de convaincu et d'honnête dont il paraît avoir emporté le secret avec lui dans la tombe. S'il y eut des peintres d'un tempérament plus riche, d'une imagination plus généreuse, d'une exécution plus brillante, il y en eut peu, en revanche, qui

eurent pour l'art un respect plus profond; lors même qu'il se trompa, il se trompa avec conviction, avec déférence pour les grands principes du beau éternel, et jamais il n'abandonna un travail, si peu important qu'il fût, avant de l'avoir amené au degré de perfection dont il était capable. En quittant cette vie, qui n'avait été pour lui qu'un long et courageux labeur, il put avoir la joie orgueilleuse de dire comme Horace : *Non omnis moriar !* Son œuvre ne périra pas; quelques-uns de ses portraits resteront comme des toiles de premier ordre, et *le Christ entrant à Jérusalem*, qu'il a peint dans l'église Saint-Germain des Prés, méritera toujours d'être comparé aux meilleurs tableaux de sainteté que la renaissance nous a légués. Un autre homme, qui avait compris l'art d'une manière toute différente, nous a quittés aussi pour toujours. Troyon est mort le 20 mars, au moment où le printemps, qu'il avait tant aimé, arrivait sur l'aile d'un aigre vent de nord-est qui soufflait trois degrés de froid. Il avait été long à dégager sa personnalité ; sa main, un peu lourde et souvent incorrecte, avait eu du mal à trouver son aplomb et à devenir tout à fait maîtresse d'elle-même. A force de travail et d'observation, il parvint cependant à se créer une originalité distincte et enviable. Souvent on l'a comparé à Paul Potter et ce parallèle n'était pas toujours à l'avantage de ce dernier. Nul peut-être, parmi les artistes contemporains, ne sut, comme Troyon, allier la vérité et l'ampleur. Sa touche très-large, souvent même exagérée, par suite d'une faiblesse excessive de la vue, excellait à rendre les grands bœufs mélancoliques qui soufflent leur tiède ha-

leine dans l'air frais du matin. Il fut un peintre *naturaliste* dans toute la force du terme ; il ne livra rien au hasard et demanda invariablement à la nature les documents sur lesquels il s'appuyait pour composer un tableau. Il fut un réaliste dans la bonne acception du mot, comme Flandrin fut un idéaliste. La mort de ces deux hommes de bonne volonté et de travail sincère laisse un vide qui n'est point encore rempli, car, hélas ! en regrettant que la mort ait été trop rapide pour eux, on ne peut pas dire avec le poëte : *Uno avulso non deficit alter !* Nul ne les a remplacés, et leur gloire manque singulièrement à l'école française, qui semble s'en aller à la dérive, au hasard du vent qui la pousse, comme un navire démâté qui n'a plus ni capitaine, ni matelots.

Quoique cet aveu nous coûte à faire en présence de l'Europe artiste qui sans cesse regarde de notre côté, il faut reconnaître avec douleur, mais dire avec courage que chaque année le niveau baisse. Une médiocrité implacable semble avoir envahi tout le monde ; c'est un *à peu près* général où rien de saillant ne vient révéler une originalité sérieuse, une tentative nouvelle, un effort vigoureux. Toutes les œuvres d'art que j'aurai à signaler cette année sont dues à des hommes connus depuis longtemps et qui tiennent imperturbablement la tête de cette troupe débandée qui ne sait où elle va. J'aurai aussi à faire remarquer avec tristesse que les étrangers nous envahissent et font des progrès qui sont inquiétants, car ils menacent de nous rejeter au second, sinon au troisième rang. Notre amour-propre national, qui est souvent plus excessif que justifié, nous porte à regarder

comme Français les artistes qui vivent et exposent en France; c'est un tort, et si nous comptions bien, nous serions peut-être fort surpris et un peu humiliés de reconnaître que les Suisses, les Allemands et les Belges tiennent à eux seuls une part considérable dans nos expositions. M. Knaus et certains Belges sont à la tête de la peinture de genre; M. Gleyre, qui depuis longtemps ne se montre plus au public, est un des rares maîtres dont l'enseignement soit sérieux et profitable; le seul effort de peinture historique est fait cette année par un Polonais; un Allemand, M. Schreyer, a envoyé un des meilleurs tableaux du Salon, et le portrait le mieux peint est signé Rodakowski. Je crois que l'ennemi est aux portes; l'écrivain à qui incombe la tâche ingrate de la critique ressemble à une sentinelle, et il est en droit de crier : Prenez garde à vous !

Ce qui me frappe surtout en parcourant ces longues salles où sont disposés avec ordre *trois mille cinq cent cinquante-quatre* objets d'art, c'est l'absence radicale d'imagination. Personne, sauf M. Gustave Moreau, dont j'aurai longuement à parler, ne semble s'être préoccupé de cette science élémentaire qu'on appelle la composition, et qui doit cependant tenir une si grande place dans une œuvre d'art. Qu'un tableau contienne un personnage ou qu'il en contienne vingt, il ne doit pas moins être *composé* en vertu de certaines lois générales qui règlent la pondération des lignes, l'association des nuances, la disposition des gestes et l'amplitude des draperies. Les artistes d'aujourd'hui comprendraient-ils, sans explication préalable, l'admirable agencement des lignes

de rappel qui seules suffisent à faire un chef-d'œuvre de *la Transfiguration* de Raphaël? A voir ce qu'ils produisent, il est permis d'en douter. Il me faut encore signaler cette tendance à l'imitation dont j'ai déjà été forcé de parler autrefois. Les artistes s'imitent les uns les autres et s'imitent eux-mêmes sans paraître se lasser. Chacun semble vouloir rétrécir son propre cercle, afin d'y tourner sans peine avec cette facilité et cette nonchalante insouciance que donne l'habitude. On copie, ou à peu près, les anciens, sans trop de vergogne. Dans la sculpture, je pourrais aisément reconnaître la *Vénus accroupie* et *Daphnis et Chloé*. Les peintres transportent sur la toile les statues des sculpteurs, et je sais un tableau qui reproduit exactement le *Jeune Faune* en terre cuite que M. Fremiet avait exposé l'année dernière. Où s'arrêteront ces emprunts, et n'accusent-ils pas une stérilité redoutable? On se parque volontiers dans des spécialités hors desquelles on n'ose point se hasarder. Les artistes qui ont fait un voyage en ont pour leur vie entière à reproduire plus ou moins fidèlement les aspects des pays qu'ils ont parcourus. On pourrait diviser l'exposition en zones géographiques; ici l'Algérie, là l'Asie Mineure, plus loin la Bretagne, ailleurs l'Alsace; quant aux Christophe-Colomb de ces contrées accessibles, ils sont toujours les mêmes, et vous les connaissez. Les grandes routes sont dédaignées, les terres sans chemins font peur, les tout petits sentiers suffisent aux molles ambitions d'aujourd'hui.

Ai-je besoin de dire que dans presque toutes les œuvres actuellement exposées l'esprit est absent? J'entends

ce souffle vivifiant qui fait d'un tableau, d'une statue, autre chose que la représentation brutale d'un fait, d'un personnage ou d'un point de vue. La main seule compte pour quelque chose ; elle domine le cerveau : l'esclave est devenue maîtresse. Parmi les artistes, je vois beaucoup de virtuoses et fort peu de créateurs. C'est l'invention cependant, au sens originel du mot, *invenire*, trouver, qui est par excellence le cachet d'un art quelconque. Si la seule mission de la peinture est de reproduire, ce n'est plus un art, c'est un métier. Un homme de talent dont on ne récusera pas la compétence, Raymond Gayrard, a écrit : « Selon quelques artistes, fort estimables du reste dans une partie de leurs travaux, le matériel de l'imitation suffit pour produire des chefs-d'œuvre. Il est évident que ce n'est là envisager que le côté pittoresque, qui est le côté le plus étroit de l'art. Il y a avant tout, et au-dessus de tout, le côté moral, le côté poétique. » Rien n'est plus vrai. Sinon, dans M. Blaize Desgoffes, qui sait copier jusqu'à l'illusion un morceau d'ivoire, un pan d'étoffe, un verre plein de vin, il faudrait reconnaître le plus grand peintre des temps modernes, supposition tellement étrange qu'elle est inadmissible. Le sultan Mahomet II, étonné des victoires que remportait Scanderberg, fit prier le terrible Épirote de lui donner son épée. Le sultan ne fut pas moins vaincu, et comme il accusait Scanderberg de l'avoir trompé, celui-ci répondit : « Ce n'est pas mon épée qu'il te faudrait, c'est le bras qui la manie et la tête qui la dirige. » Quelle que soit l'habileté matérielle qu'un peintre puisse acquérir, si son cerveau n'est pas incessamment déve-

loppé par l'étude et par la réflexion, elle lui sera aussi inutile que l'épée de George Castriota entre les mains de Mahomet II.

I

Jusqu'à présent, on pouvait encore espérer que la sculpture parviendrait à éviter cette dégénérescence qui saisit la peinture. La nécessité de certaines lignes, la rigidité imposante du marbre, lui avaient conservé quelque chose de sévère et de froid qui n'était pas sans grandeur. Nous avions eu plusieurs fois à indiquer des œuvres remarquables qui avaient mérité un rapide renom à leurs auteurs. Tout en constatant que nul encore n'avait fait oublier ou n'avait remplacé Pradier, Rude et David, nous avions pu, malgré des tendances parfois plus sensuelles qu'il n'aurait fallu, donner des éloges à des efforts consciencieux que le succès avait récompensés. C'était là du moins, à défaut de chefs-d'œuvre, que nous trouvions des preuves d'un travail austère et un certain idéal qui cherchait à s'élever au-dessus des productions vulgaires. Aujourd'hui la sculpture elle-même s'affaiblit; elle aussi, elle paraît laisser avec insouciance baisser son niveau. Le nombre des statuaires de talent est-il donc diminué? Beaucoup se sont abstenus, je le sais, mais la moyenne est moins forte que celle des années précédentes, et dans l'immense jardin qui contient l'exposition de la sculpture je ne vois que deux statues dignes d'être recommandées à l'attention du public. L'une est le *Joueur de luth* de M. Paul

Dubois, l'autre est l'*Aristophane* de M. François-Clément Moreau.

La médaille d'honneur pour la section de sculpture a été accordée par le jury à D. Paul Dubois. C'est justice, et les sculpteurs ont fait acte d'intelligence en donnant cette récompense à un homme jeune encore, qui semble doué d'un véritable talent. De plus, les sculpteurs ont fait preuve d'esprit et d'impartialité en choisissant ainsi un artiste qui n'était point au nombre des jurés. La section de peinture n'a point suivi ce bon exemple, et je n'ai point à examiner ici les raisons qui ont pu la porter à décerner la médaille à un membre de l'Institut, professeur à l'École des beaux-arts, officier de la Légion d'honneur, qui faisait lui-même partie du jury. Donner des épaulettes de capitaine à un maréchal de France me semble puéril; les récompenses, selon moi, se méritent par une action d'éclat et ne se gagnent pas à l'ancienneté. Il me semble en outre qu'il est difficile d'être à la fois juge et partie, et que l'honneur d'être désigné ou élu au rang de juré est assez considérable en lui-même pour satisfaire les plus exigeants. Je suis obligé de rappeler un fait douloureux, mais il inspirera, j'espère, aux artistes chargés de voter les récompenses l'idée de prononcer certaines exclusions qui ne seront que justes et strictement convenables. En 1855, lors de l'exposition universelle, *tous* les artistes du jury se sont décerné à eux-mêmes une grande médaille d'or. Tous les industriels membres du jury se sont, dès le principe, déclarés inaptes à recevoir une récompense quelconque, fût-ce une simple mention honorable. L'effet produit par

ces deux mesures si différentes, le parallèle qui en découlait forcément, furent désastreux pour les artistes. Je crois qu'au nom de leur propre dignité, je crois que, pour sauvegarder sérieusement l'indépendance de leur vote, ils doivent déclarer que, nul n'étant admis à être juge en sa propre cause, le titre de juré emporte nécessairement la mise hors concours. J'ai bien peur de prêcher dans le désert; je le regretterais, car j'estime que le caractère n'est point inutile au talent.

Je me suis laissé entraîner par un incident qui n'est point sans gravité, et je reviens à M. Paul Dubois. Il s'était déjà fait connaître par un *Narcisse* et un *Saint Jean*. Le *Joueur de luth* prouve chez M. Dubois une flexibilité de talent et une science d'observation qu'il est bon de noter. Je n'affirmerais point que l'enfant qui a servi de modèle au *Saint Jean* ne soit pas le même qui ait posé pour le *Joueur de luth*; il me semble reconnaître dans la bouche et dans les yeux des traits que j'ai vus déjà, et qui, par leur accentuation même, ne peuvent échapper au souvenir. Ceci n'est même pas une critique, c'est une remarque, car il y a dans l'attitude générale et dans le faire des deux statues des différences essentielles qui indiquent des études dirigées par une excellente volonté. A proprement parler, le sujet appartient plutôt à la peinture qu'à la sculpture : ce n'est qu'une statuette, mais elle est charmante; on dirait qu'en la modelant le sculpteur écoutait les conseils de Donatello. Ce n'est pas un pastiche cependant, quoique cette œuvre soit inspirée par des réminiscences de la fin du xve siècle. Le petit personnage, élégant et svelte, serré dans des

vêtements collants qui dessinent sans l'alourdir l'aimable gracilité de sa jeunesse, est debout, porté sur la jambe droite; il chante, les yeux baissés, en regardant son luth. Son épaisse et forte chevelure, s'échappant de son toquet, donne un caractère grave et concentré à sa physionomie. Les yeux légèrement renfoncés sous l'arcade sourcilière, la fermeté des lèvres, la saillie des pommettes, indiquent un portrait copié sur nature et modifié selon les besoins de l'expression que l'artiste cherchait; les mains, à la fois fines et osseuses comme celles des enfants qui vont entrer dans l'adolescence, sont traitées d'une façon remarquable : point de duretés aux emmanchements du poignet, point d'angles désagréables au coude; tout a été étudié, corrigé et rendu avec soin. Les lignes ont une sobriété magistrale qui est évidemment le résultat d'une idée simple fortement conçue. Tout en donnant beaucoup à l'élégance, M. Dubois a su ne point tomber dans l'afféterie, ce qui est un écueil où bien d'autres, et des meilleurs, ont succombé. Le *Joueur de luth* fait bien ce qu'il fait ; il est là pour chanter et non point pour se faire voir : il n'a rien de théâtral, rien de *poncif*; il est naturel en un mot, il ne pose pas, et c'est là le plus vif éloge qu'on puisse adresser à une statue. Le *Joueur de luth* est, je le reconnais, d'un art moins élevé que le *Saint Jean*, mais il est plus délicat; il y a là une nuance qui n'a point échappé à M. Dubois, et dont il faut lui tenir compte. Il a compris très-nettement la différence des personnages, et a su la rendre avec une sûreté de main peu commune. Le *Saint Jean* était un petit illuminé, un mystique in-

spiré qui marche à grands pas, poussé par une mission qui le domine et le chasse en avant : le *Joueur de luth* au contraire est plein de grâce : s'il écoute une voix, c'est celle de l'instrument qui vibre sous sa main; il est jeune, il est vivant, très-capable encore de sauter à la corde ou de balbutier, en devenant rouge comme une cerise, sous le regard d'une femme. A le contempler longtemps, on croirait voir un des charmants personnages de Masaccio descendu de sa fresque et monté sur un piédestal. La statue est en plâtre, l'ébauchoir a donné tout ce qu'il avait à donner ; que fera le ciseau ? J'espère, en effet, que M. Dubois exécutera en marbre cette jolie statuette; la faire couler en bronze, ce serait l'alourdir, enlever à ses contours leur finesse et leur élégante harmonie.

L'*Aristophane* de M. Clément Moreau est d'un genre plus sérieux. C'est une statue en plâtre de grandeur naturelle. Le poëte est assis, tenant dans ses mains sa jambe gauche repliée et appuyée sur le genou droit. Comme on le voit, la pose est très-simple et offre un ensemble de lignes qui se combinent facilement entre elles. Le personnage serait tout à fait nu, sans un bout de draperie qui lui entoure les reins. L'étude de sa musculature a été visiblement très-soignée. Le modelé général ne se rapporte pas très-bien à celui de la barbe et des cheveux, qui accuse quelques sécheresses qu'il sera facile de faire disparaître après la mise au point. Ce que j'aime le moins dans toute la statue, c'est le visage même d'Aristophane : M. Moreau en a fait un satirique plutôt qu'un poëte comique. Dans cette figure un peu

grimaçante, trop souriante, qui rappelle celle de certains faunes, je ne vois que le railleur, et je ne retrouve pas le rêveur triste et profond qui riait si bien des choses pour n'avoir pas à en pleurer, et qui dans certains chœurs notamment dans ceux des *Oiseaux*, s'est élevé à une hauteur de poésie qui a été rarement atteinte, et n'a jamais été surpassée. Je voudrais plus d'ampleur dans la face, plus de rêverie concentrée dans le regard, plus de mélancolie sur les lèvres. Dans Aristophane, il y a autre chose que l'éclat de rire et l'obscénité : il y a une force philosophique considérable. Il suffit de voir de quelle façon il traite les dieux pour le comprendre : c'était le libre-penseur par excellence, et c'est pour cela que j'aimerais à trouver dans ses traits moins de malice et plus de grandeur. Si M. Moreau exagérait si peu que ce soit l'expression qu'il a donnée à son personnage, il en ferait un Diogène. En somme, cette observation, qui est plutôt littéraire que plastique, n'infirme en rien le mérite de la statue, qui est remarquable sous plus d'un rapport, et qui sans doute paraîtra meilleure encore lorsque nous la verrons exécutée en marbre à une prochaine exposition.

II

La peinture religieuse s'en va, et cela se comprend, car elle ne répond à aucun besoin : elle n'est plus qu'une fiction consentie à laquelle personne ne croit ; elle n'a plus d'autre but, d'autre raison d'être que de servir d'ornement aux murs des chapelles. En dehors de certaines

commandes nécessitées par les exigences de la décoration des églises nouvellement construites, nul peintre n'imaginerait, *proprio motu*, de peindre un tableau religieux. Plus nous allons, et plus les représentations plastiques des scènes de l'Ancien et du Nouveau Testament deviennent rares. Plus rares encore sont celles qui méritent quelque attention. Dans ce genre ingrat, qui excite généralement peu d'intérêt et lasse promptement la curiosité, je ne vois cette année que trois œuvres qui se rattachent à l'art par la façon dont elles ont été comprises et exécutées. La première est un tableau de M. Delaunay, les autres sont deux très-beaux dessins de M. Bida.

Il y a deux façons de comprendre la peinture religieuse: l'une qui consiste à suivre servilement la tradition moderne telle que la renaissance nous l'a léguée après l'avoir créée; l'autre, plus difficile, qui, se préoccupant avant tout de la vérité, prend ses types dans la nature réelle, brise avec la convention acceptée, applique à l'art une sorte de méthode expérimentale et entre courageusement dans la sincérité historique et naturelle. Ce sont là, il faut le reconnaître, deux écoles fort distinctes; l'une a pour elle la consécration du temps, l'autre a pour elle la saine raison. M. Delaunay appartient à la première; on peut dire de M. Bida qu'il est le chef de la seconde. La lutte fut longue avant de savoir s'il était permis de représenter Dieu; la raconter serait intéressant, mais nous écarterait trop du Salon. Aux symboles divers, au poisson anagrammatique que préféraient les premiers chrétiens, presque tous iconoclastes

par esprit de réaction contre le paganisme, le concile quinisexte, tenu à Constantinople en 692, permit de substituer des images peintes de Jésus-Christ. On se mit en quête alors de fixer d'une façon définitive les traits du fils de la Vierge : grande dispute; c'était le plus beau des enfants des hommes, disaient les gnostiques; il en était, par humilité, le plus hideux, répondaient les manichéens. On avait conservé des images miraculeuses, portraits archéiropoiètes, que l'on consultait; on répétait le prétendu signalement envoyé de Judée par Lentulus : « Ses cheveux ont la couleur du vin et jusqu'à la naissance des oreilles sont droits et sans éclat, mais des oreilles aux épaules ils brillent et se bouclent; à partir des épaules, ils descendent dans le dos, distribués en deux parties à la façon des Nazaréens. Front pur et uni, figure sans tache et tempérée d'une certaine rougeur; physionomie noble et gracieuse. Le nez et la bouche sont irréprochables. La barbe est abondante, de la couleur des cheveux et fourchue. Les yeux sont bleus et très-brillants. » De son côté, saint Jean Damascène a fait du Christ le portrait suivant : « taille élevée, sourcils abondants, œil gracieux, nez bien proportionné, chevelure bouclée, attitude légèrement courbée, couleur élégante, barbe noire, visage ayant la couleur du froment, comme celui de sa mère; doigts longs, voix sonore, parole suave. » C'est d'après la première de ces descriptions que l'empereur Constantin a fait peindre les portraits de Jésus-Christ; ils sont restés comme un type hiératique, comme un canon sacré dont l'Église grecque orthodoxe ne s'est pas encore éloignée aujourd'hui.

Jusqu'à l'époque de la renaissance, ce type primitif a été assez bien conservé ; mais alors dans la folie d'antiquité et de paganisme qui saisit tout à coup les artistes, le Jésus légendaire fut dédaigné, et on lui substitua simplement le Jupiter olympien. Le Christ ne fut plus un Juif, il devint un Grec : inconséquence flagrante qui dure encore de nos jours, ainsi que nous pouvons nous en convaincre en regardant *la Communion des Apôtres* de M. Delaunay.

« Et comme ils mangeaient, Jésus prit du pain, et, ayant rendu grâce, il le rompit et le donna à ses disciples et dit : Prenez et mangez, ceci est mon corps. » C'est dans ce verset de saint Matthieu que M. Delaunay a choisi le sujet de son tableau : Jésus debout offre le pain à ses disciples, comme le prêtre donne l'hostie aux communiants. Il n'y a rien de cela dans le texte, le mot *prenez* indique même qu'il y a le contraire; mais cela est peu important, et je ne chicanerai pas M. Delaunay sur son interprétation ; elle rentre dans les traditions plastiques dont je parlais plus haut, et comme telle elle lui appartenait. Les apôtres entourent le Christ nimbé et font autour de lui une sorte de cercle dont il est le centre. La chambre est basse, les poutrelles du plafond descendent presque à hauteur des têtes; au fond, par les baies ouvertes, on aperçoit la campagne. Les personnages, resserrés en un espace étroit, se tassent trop les uns contre les autres; la lumière n'est pas abondante, cela tient sans doute à ce que le crépuscule va descendre pour annoncer la dernière nuit du rédempteur. Le sentiment est doux et triste comme il convient au sujet;

le coloris n'a rien de tapageur, il est trop vineux peut-être, mais il a été conçu dans une gamme tendre, un peu étouffée, et qui ne manque point de mystère. Ce tableau est honorable; ce n'est point un chef-d'œuvre. Mais il est évidemment d'un peintre qui respecte son art et qui a eu souci d'un idéal élevé. Cependant ce n'est qu'une réminiscence, réminiscence de Raphaël vu à travers l'école de Bologne, école théâtrale et pompeuse, remarquable si on la compare à l'école française, où Jouvenet chercha à la faire prédominer, médiocre si on la met en regard des autres écoles italiennes. Cette école bruyante n'a produit qu'un peintre réellement hors ligne, c'est Francesco Francia, son créateur; tous ceux qui vinrent après lui, le Dominiquin, le Guerchin, le Guide, les Carrache, sont des rhéteurs désagréables, qui remplacent le génie qui leur manque par la lourdeur du coloris et l'exagération des attitudes. Il y a donc lieu de regretter que M. Delaunay ait été emporté, à son insu sans doute, vers l'imitation de ces maîtres inférieurs. J'aurais voulu qu'il choisît des exemples plus sévères, plus châtiés, visant plus haut. Ce qu'il a besoin d'étudier avant tout, ce sont les dessinateurs, ceux qui ont compris et prouvé que la ligne, c'est-à-dire la forme, est l'œuvre mère et, pour ainsi dire, l'armature d'un tableau. Avec la couleur, on peut produire une certaine illusion, abuser facilement, escamoter même un certain succès de vogue; avec la ligne, on ne le peut jamais. M. Ingres a dit une fois : «Le dessin, c'est la probité;» nulle parole n'est plus vraie. C'est vers l'étude assidue de la ligne que j'engage M. Delaunay à se tourner. S'il

veut bien **regarder** impartialement la main qui relève les cheveux de sa petite *Vénus*, il comprendra que mon conseil n'a rien de superflu.

M. Bida, ainsi que je l'ai indiqué plus haut, s'est jeté absolument hors de la tradition reçue, et je ne saurais trop l'approuver. Quand on est, comme lui, en possession de son instrument, quand on est un maître du crayon, il est d'un bon exemple de sortir des voies battues et de tenter les routes nouvelles. Ayant à interpréter deux scènes tirées des Evangiles. il a mis de côté la vieille défroque des draperies de convention; il a pensé avec raison que les Juifs du temps de Jésus n'étaient point positivement vêtus comme des sénateurs romains; il a, sans bien longues réflexions, compris que la race sémitique, à laquelle appartenaient tous les héros du Nouveau Testament, était essentiellement différente de celle de Japhet. Il a pu se convaincre par lui-même que l'Orient est le pays de l'immobilité; il a vu, par comparaison, que les costumes, les usages, les mœurs décrits dans la Bible étaient les mœurs, les usages, les costumes d'aujourd'hui. Une lecture attentive des Écritures saintes lui a prouvé que, sauf les imprécations des prophètes et les plaintes des psaumes, elles ne contenaient que des récits familiers où l'épopée ne tenait aucune place; il s'est demandé sans doute si jusqu'à présent on ne s'était pas trompé en reproduisant indéfiniment les personnages que les peintres de la renaissance avaient consacrés; il a été honteux de voir l'art qu'il honore par son talent tourner toujours dans le cercle étroit d'une servile et trop commode imitation, et,

8.

rompant en visière avec les us absurdes où la paresse naturelle aux Français nous a retenus si longtemps, il a résolu de représenter les différentes scènes de la Bible en s'appuyant sur les textes, sur la tradition locale, sur l'étude du pays et l'observation de ses différents types. Un tel projet peut paraître ambitieux, mais les deux magnifiques dessins exposés aujourd'hui affirment hautement qu'il n'avait rien d'excesssif, que M. Bida a bien fait de le concevoir, et qu'il a triomphé de toutes les difficultés qu'il a dû rencontrer.

Ces deux dessins, exécutés au crayon noir, ont une importance que bien des tableaux, et des meilleurs, seraient en droit de leur envier. Il est facile de voir au premier coup d'œil que M. Bida est un familier de l'Orient et qu'il a vécu en Palestine. A notre époque, époque critique par excellence, où l'on demande volontiers aux choses leur raison d'être, il me paraît impossible de faire un tableau religieux historique, reproduisant un des faits racontés par les Écritures saintes, sans avoir parcouru ce qu'on appelle en style officiel « le théâtre des événements. » La Judée est, pour ceux qui ont su la voir, le plus admirable commentaire de la bible qu'on puisse consulter. Toutes les obscurités se déchirent : chaque aspect du pays est une preuve, chaque usage une confirmation, chaque coutume un développement. Le livre et la vieille patrie hébraïque sont indissolublement liés, il est difficile de comprendre l'un sans l'autre; lorsqu'on les met en présence, ils s'expliquent, se complètent, se racontent et ne gardent plus aucun secret. A ce double point de vue, M. Bida est un initié; il sait ce que c'est que la robe

sans couture ; il a entendu, comme le prophète irrité sonner les hauts patins des femmes de Jérusalem ; il a rencontré des santons hérissés qui lui ont rappelé Jean le Baptiste ; il a vu des enfants courir après un vieillard qui avait perdu son turban et crier : Ah ! ce chauve ! Il a dormi sous la tente de Booz ; à Gasser Beneck-el-Yakoub, il a aperçu de longs troupeaux semblables à ceux du rusé Jacob et marchant au bruit des grelots. Si on lui lit le verset tant commenté de l'Exode : « Quand vous verrez les enfants des femmes des Hébreux et que vous les verrez sur la chaise, si c'est un fils, mettez-le à mort, » il pourra dessiner *la chaise* et dire à quoi elle sert, car il en a vu beaucoup, non-seulement en Égypte, mais dans les différentes contrées de l'Orient qu'il a visitées. M. Bida en effet n'est pas seulement un artiste remarquable, c'est un lettré instruit ; tout en observant le côté pittoresque qui lui importait, il a étudié les mœurs et pénétré profondément dans la vie des peuples qu'il cotoyait en passant. Grâce à son esprit juste, à sa sagacité et à un travail constant, il lui a été permis de reconstruire pièce à pièce l'existence des hommes dont il voulait raconter l'histoire avec son crayon ; ses paysages, ses vues de ville, ses costumes, ses types sont exacts comme des photographies. Cette nouvelle et très-curieuse méthode d'interprétation portera-t-elle ses fruits et trouvera-t-elle des imitateurs parmi les artistes qui gardent encore quelque souci de la vérité et de l'histoire, parmi ceux qui sont assez bien doués pour voir dans un tableau autre chose qu'un motif à colorations agréables ou à lignes imposantes ? Je l'espère plus que

je ne le crois. Un exemple, si bon qu'il soit, est rarement fertile en France, lorsque pour le suivre et s'y conformer il faut entreprendre des études nouvelles et renoncer aux douceurs paresseuses d'une tradition qu'on entoure de respects d'autant plus grands qu'il est plus commode de ne point s'en écarter. Quoi qu'il en soit, *le Départ de l'Enfant prodigue*, et *Paix à cette maison* (saint Luc) sont une tentative très-généreuse et très-hardie dont il convenait de faire ressortir la gravité exceptionnelle. Ce ne sont pas seulement deux très-beaux dessins, on sait que M. Bida est coutumier du fait; c'est l'essai d'une révolution attendue depuis longtemps par ceux qui s'étonnent que la peinture historique ait été depuis tant d'années le travestissement systématique de l'histoire. La draperie des vêtements orientaux est aussi belle, aussi *abstraite* que celle des toges romaines; les types de la race sémitique sont aussi beaux et offrent autant, sinon plus de ressources, que ceux des modèles de la Piazza-di-Spagna; les paysages de la Palestine et de la Syrie ont des aspects aussi variés et autrement grandioses que la campagne de Rome et les montagnes de la Sabine. Il me semble qu'en entrant courageusement dans la voie nouvelle ouverte par M. Bida, les artistes trouveront des forces qu'ils ne soupçonnent pas et qu'on aura fait faire un grand progrès à la peinture historique. L'histoire, l'archéologie, la philologie, la critique, l'étude de la nature, ont fait des pas de géant depuis le XVI^e siècle : pourquoi la peinture resterait-elle stationnaire, et pourquoi se refuse-t-elle obstinément à profiter des documents que la science s'épuise en vain

à mettre à sa portée? On dit : Les maîtres ont fait ainsi. Soit; mais s'ils revenaient, ils feraient autrement, soyez-en certains. Ils étaient dans la science historique de leur époque, ils faisaient consciencieusement ce qu'ils croyaient être la vérité; en les imitant jusque dans les fautes d'ignorance qu'ils ont involontairement commises, nous n'avons aucune excuse à invoquer, et nous nous rendons sciemment coupables d'erreurs grossières qui donneront singulièrement à rire à nos petits-enfants.

Il est utile de conserver la tradition, je le sais et ne l'ai jamais contesté, mais à la condition d'ajouter chaque jour un anneau à la chaîne et de la conduire insensiblement ainsi jusqu'à nos jours; c'est seulement de cette manière qu'elle peut rester la tradition, et cependant avoir été améliorée par les découvertes successives que la science ne cesse de faire. Il est bon d'imiter les maîtres, je n'en disconviens pas non plus, mais à la condition de faire mieux qu'ils ne faisaient, car forcément nous devons en savoir plus qu'eux. Burton a écrit : « Les anciens étaient des gens de science et de philosophie, soit, je veux l'admettre ; mais, à l'avantage des modernes, je dirai avec Didacius Stella : un nain sur les épaules d'un géant peut voir plus loin que le géant lui-même. Cette maladie d'imitation quand même est vieille comme le monde, et déjà dans son temps Marc-Aurèle pouvait écrire: « Il ne faut pas recevoir les opinions de nos pères, comme le feraient des enfants, par la seule raison que nos pères les ont eues. »

Je crois que, si les artistes pouvaient se dégager de certaines admirations trop exclusives, ils y gagneraient

une indépendance d'allure qui leur fait défaut aujourd'hui. Cette admiration servile peut nuire à leur talent, le voiler pour ainsi dire, et l'empêcher de développer tous ses moyens. Il y en a parmi eux qui en arrivent à imiter des tableaux vus à travers la patine noirâtre et regrettable que le temps et les vernis chancis leur ont donnée. Je prendrai pour exemple M. Ribot. Certes son talent n'est pas contestable ; peu d'hommes possèdent une habileté matérielle égale à la sienne; sa brosse a d'enviables fermetés. Il peint d'une façon magistrale et certaine qui est faite pour plaire; son modelé est excellent, et l'on peut, malgré ses défauts de surface, reconnaître en lui les qualités d'un coloriste de premier ordre; mais pourquoi son admiration mal raisonnée pour Ribeira le pousse-t-elle à des excès de colorations noires que rien ne peut justifier? Ses tableaux ressemblent à des toiles du maître espagnol qu'on aurait, pendant cinquante ans, oubliées dans la boutique d'un charbonnier. Il en sera des tableaux de M. Ribot ce qu'il en est des tableaux de Valentin, ils seront indéchiffrables. Le noir est une couleur persistante, très-dangereuse, qui a une tendance fatale à envahir et à noyer les nuances qui l'avoisinent. Tous les tableaux que Valentin a peints jadis sur fond noir pour leur donner immédiatement un relief plus accentué sont aujourd'hui brouillés, méconnaissables, plaqués de larges taches, dévorés dans leurs contours et leur coloration. Je signale ce danger à M. Ribot; il est sérieux, il est redoutable. Dans vingt ans, plus tôt peut-être, son *Saint Sébastien*, dont la gamme sombre des personnages est encore glacée de

noir, ressemblera à ces plaques daguerriennes primitives qu'on ne savait comment examiner dans leur vrai jour. M. Ribot voit noir, ceci n'est point douteux, absolument comme le Parmesan voyait blond. C'est un défaut, un très-grave défaut, qu'il lui est facile de reconnaître et de corriger lui-même. Le concert qu'il a intitulé *une Répétition* est exécuté de la même manière, avec la même habileté grave et forte, mais aussi avec la même coloration déplorable. On dirait que, le tableau terminé, M. Ribot a pris plaisir à le gâter en le frottant d'un vernis noir spécialement fait pour détruire l'harmonie des tons en les perdant tous sous une teinte d'encre insupportable à voir. Il y a péril en la demeure, et M. Ribot, s'il continue, perdra tous les bénéfices d'un talent déjà considérable et qui peut grandir encore. Je voudrais, ne fût-ce que pour en faire l'expérience et lui prouver combien j'ai raison, qu'il consentît à peindre un tableau, un seul, sans employer ces noirs voulus et désastreux qui détruisent son œuvre. Il serait surpris lui-même des résultats qu'il obtiendrait, et il prendrait immédiatement parmi les artistes une place qu'il mérite, et que sa déplorable manie l'a empêché d'occuper jusqu'à présent. M. Ribot ressemble à un ténor qui s'emplirait la bouche de bouillie avant de commencer à chanter. C'est un suicide, et il est vraiment douloureux de voir un tel talent s'annihiler ainsi de gaieté de cœur et en vertu d'un parti pris inexcusable.

C'est moins le sujet en lui-même que la façon dont il est traité qui constitue la peinture d'histoire ; il y a des tableaux de vingt pieds de long qui appartiennent à la peinture de genre, tandis que certaines toiles, certains dessins, — j'en aurai un à citer, — rentrent par la noblesse de leur style dans la grande peinture. L'an dernier, *Œdipe et le Sphinx* appartenait à la peinture épique ; M. Gustave Moreau, en faisant ce qu'on pourrait appeler sa rentrée après une longue abstention, avait voulu frapper un coup décisif, il avait réussi. Il savait, comme Winckelmann, que, « dans tous les arts, il faut toujours donner le plus haut ton, attendu que la corde baisse toujours d'elle-même. » Malgré une certaine réaction peu justifiée qui déjà se fait sentir autour de M. Moreau, je trouve que les deux tableaux envoyés par lui au Salon de 1865 sont conçus et exécutés dans le même esprit qui lui a valu son succès. J'aurai cependant plus d'une réserve à faire ; mais dans ces œuvres nouvelles je retrouve le même respect de l'art et de soi-même, la même recherche du beau, la même préoccupation d'un idéal étranger aux aptitudes vulgaires que j'avais pris plaisir à signaler et à louer l'an dernier. Le reproche principal qu'on peut adresser à la conception même des tableaux de M. Moreau, c'est qu'elle n'est pas suffisamment claire. Le Français est ainsi fait qu'il veut voir et comprendre au premier coup d'œil ; tout ce qui n'est point parfaitement net et même un peu banal n'a pas le don de lui plaire ; il n'aime point les sens mystérieux et

cachés ; tout symbole lui est désagréable, toute recherche lui est pénible ; son ignorance aidant, il a horreur des vérités qu'il faut déshabiller avant de les reconnaître, et il lui répugne singulièrement d'avoir une inconnue à dégager. J'avoue que je ne suis pas ainsi, et qu'un peu de rébus ne me déplaît pas ; il est du reste intéressant de voir comment un esprit curieux et réfléchit rend ses idées à l'aide d'un art plastique, c'est-à-dire extrêmement limité dans l'expression même.

Si *Jason* est une énigme, il me semble que le mot n'en est pas difficile à trouver. L'argonaute est triomphant, demi-nu comme un héros, debout auprès du trophée qui porte la toison d'or ; d'une main il tient son glaive rentré au fourreau, de l'autre il lève et semble offrir aux dieux le rameau d'or de la victoire. Ses beaux pieds nus posent sur le corps du dragon qui, expirant dans les dernières convulsions de l'agonie, redresse encore sa tête de pygargue et roule les anneaux séparés de sa queue de serpent. C'est le pays du triomphe et de l'éternelle jeunesse ; le ciel a des profondeurs lointaines que l'espérance peut parcourir à tire d'aile ; des fleurs brillent, des oiseaux volent ; les yeux extasiés de Jason, des yeux bleus et rêveurs, regardent vers les cieux avec une orgueilleuse confiance ; on sent l'homme sûr de sa force. Il ne doute plus ; comme un autre Hercule, il a accompli les travaux qu'Æétès lui a imposés ; il a terrassé les taureaux, il a vaincu l'invincible dragon qui gardait le trésor : qui lui résisterait maintenant ? le monde ne lui appartient-il pas ? Mais derrière lui, près de ce même trophée qu'elle a aidé à conquérir en endormant le

monstre, Médée est debout. Ce n'est pas encore la Méd[ée]
te[r]rible qui, trahie, donnera à sa rivale le peplum empo[i]-
son[n]é et la couronne ardente, et qui massacrera Me[r]-
mer[o]s et Pherès, les deux fils qu'elle a eus de Jason. C[e]
n'est [e]ncore que la magicienne énervante, plus dang[e]-
reuse [p]eut-être avec ses philtres qu'avec son poignar[d.]
Il est [f]acile de comprendre qu'elle porte en elle un[e]
force p[e]rsistante, douce et dissimulée, qui, sans effort[,]
sans violence, par le seul fait de sa manifestation régu[-]
lière, finira par vaincre l'homme, l'abâtardir et rédui[re]
à néant toute cette puissance dont il est si orgueilleux[.]
L'amour et la volupté ont tué plus de héros que la pest[e]
et la guerre. Elle est charmante, cette Médée, quoiqu'ell[e]
ait été conçue un peu trop en réminiscence des femme[s]
du Pérugin. Comme les aimables nymphes peintes pa[r]
le maître de Raphaël, elle mérite la jolie épithète ioniqu[e]
familière à Homère, καλλιπάρηος, aux belles joues; c'es[t]
l'indice de la jeunesse, et M. Moreau l'a très-justement
remarqué. Ses yeux presque voilés, d'une teinte ver-
dâtre difficile à définir, ont, plus encore que le regard
extatique de Jason, une expression de domination inéluc-
table où se mêle je ne sais quelle nuance d'ironie qui
semble se rire de l'assurance du héros. Autour de ses
flancs, un peu trop larges peut-être, s'enroule une chaste
ceinture composée des blanches fleurs de l'ellébore
noire, la plante endormante chère aux sorcières, la douce
renonculacée qui fait rêver, console et donne des visions
pleines d'espérance. Médée a posé sa petite main sur
l'épaule de Jason, et ce seul geste suffit à nous faire
comprendre que déjà il ne s'appartient plus, qu'il va être

saisi tout entier, que le vainqueur de tant de monstres a trouvé l'être dévorant par qui les plus énergiques sont vaincus : la femme aimée. Ce mythe est éternel, il est d'aujourd'hui comme il était d'autrefois; il change de nom et de patrie, mais il reste toujours le même et porte avec lui le même enseignement. Au paradis, c'est Adam et Ève; chez les Grecs, il se nomme Hercule et file aux pieds d'Omphale; en Judée, il s'appelle Samson, et Dalilah lui coupe les cheveux. On a beau être la créature directe de Dieu comme Adam, être fils de Jupiter comme Hercule, être inspiré par l'esprit de Jéhovah comme Samson, on n'en est pas moins terrassé par le doucereux ennemi auquel on a livré son cœur. Et à quelle heure est-on ainsi perdu ? A l'heure propice par excellence, à l'heure du triomphe, à l'heure où, maître des événements, on a dompté la nature, ébloui les hommes, égalé les dieux, à l'heure où rien ne paraît plus impossible, où l'on croit, comme Encelade, pouvoir escalader l'empyrée. La femme intervient alors ; le héros quitte sa massue, prend la quenouille et file en chantant un bonheur qui le détruit et le désagrége tout entier. Je puis me tromper, mais il me semble que c'est bien là ce que M. Moreau a voulu dire en nous montrant ces deux jeunes personnages triomphants, chacun à sa façon, dans leur paradis mythologique. Cette pensée me paraît très-simple, très-claire et très-juste; elle était de nature à inspirer un beau tableau. Une très-vive préoccupation du grand style, une chasteté qu'on ne saurait trop louer, font de cette toile une œuvre digne d'éloges; elle nous prouve que l'*Œdipe* n'était point un accident,

et qu'il y a chez M. Moreau une conviction sérieuse et une envie de bien faire qui savent résister à l'enivrement du succès. Il sait que dans les arts, comme dans la littérature, on n'est jamais *arrivé*, et qu'il reste toujours mieux à tenter. Nous pourrions facilement faire quelques critiques de détail : le bras de Jason, celui qui lève la palme d'or, est maigre et d'un dessin plus cherché que trouvé; l'épaule de la Médée est trop grêle, surtout par rapport à la largeur arrondie des flancs. L'harmonie générale est bonne et savante : elle est blonde et se détache sur un fond bleu et brun qui lui donne un relief suffisant. Quant à l'exécution, on peut l'étudier de près, elle ne recèle aucune négligence. La composition est héroïque sans être théâtrale, et il y avait là un écueil qu'il n'était cependant pas facile d'éviter.

Le second tableau de M. Gustave Moreau, est intitulé : *le Jeune Homme et la Mort*. C'est encore la vanité des espérances humaines qui fait le fond du sujet. Ardent et rapide comme un vainqueur aux jeux d'Olympie, un jeune homme s'élance en courant. Il tient à la main les belles fleurs du printemps si vite fanées, les narcisses, les pâquerettes, les anémones, et dans son orgueil, dans sa folie, dans son imprudente confiance en la vie, il va poser lui-même sur son propre front la couronne d'or des triomphateurs. Cependant une teinte livide a blêmi sa face, une angoisse indéfinissable agrandit ses yeux; le sang, dirait-on, ne circule plus sous cette peau mate et pâle que soulève le jeu des muscles en mouvement. Aura-t-il le temps de ceindre sa tête du laurier victorieux? Il touche au but; le voilà : pourra-t-il l'atteindre?

Non. La mort est derrière lui : elle est endormie, il est vrai ; mais au dernier grain qui tombera dans le sablier le jeune homme tombera aussi pour ne se relever jamais. S'il est une allégorie vraie au monde, c'est celle-là, et quoique M. Moreau l'ait rendue d'une façon un peu obscure, elle n'en est pas moins suffisamment expliquée. Sa *Mort* n'est point hideuse ; « celui qui meurt jeune est aimé de dieux. » Ce n'est point l'horrible camarde à laquelle nous sommes trop accoutumés ; c'est une belle jeune femme triste et pensive, qui incline son front chargé de violettes et de pavots, et qui porte en elle l'attrait mystérieux qui la fait aimer. M. Moreau lui a donné l'attitude charmante que la théogonie hindoue a consacrée pour Vichnou Narâyana lorsque, porté sur les replis du serpent Ananta au sein des eaux tranquilles, il rêve en contemplant le lotus brahmanique qui s'élance de son nombril sacré. Nulle pose ne pouvait être plus nonchalante, plus mélancolique et plus noble. Cette mort ne porte point la faux traditionnelle qui nous abat comme une herbe mauvaise, elle est armée du glaive aigu, si bien orné qu'il ressemble à un bijou, si tranchant qu'il doit enlever la vie sans apporter la souffrance. L'opposition des deux personnages, l'un immobile, allangui par le repos, l'autre en pleine activité et lancé à toute puissance, a été bien étudiée et parfaitement rendue. L'aspect de la coloration est froid, comme il appartenait à un sujet pareil. Un oiseau éclatant de couleur, bleu, noir, violet, blanc, les ailes rouge ardent d'un amour qui va éteindre une torche servent pour ainsi dire de repoussoir au coloris général, et ne sont

pas inutile pour lui donner ce ton livide et glacial qui saisit au premier regard. Le mouvement du jeune homme est excellent : il court l'épaule droite effacée, la jambe gauche en avant, la poitrine élargie par le souffle plus rapide ; mais à le voir, on sent que c'est un dernier effort, déjà l'œil est hagard, il va tomber.

<p style="text-align:center">Je n'ai fait que passer, il n'était déjà plus !</p>

Je voudrais m'arrêter là et n'avoir que des éloges à donner à M. Moreau, dont le talent m'est singulièrement sympathique ; mais je n'ai point le droit de lui cacher ce que je crois la vérité. M. Gustave Moreau a beaucoup étudié les maîtres, il a vécu dans leur familiarité et leur a surpris plus d'un secret. Il a pu remarquer que les plus forts d'entre eux sont toujours sobres. Je n'en voudrais pour exemple que l'*Adam* et l'*Eve* de Luca Kranach qui sont à la tribune du palais des Offices, à Florence ; M. Moreau, sans nul doute, se souvient de ces deux panneaux merveilleux. Les personnages y sont réellement les personnages ; rien ne détourne l'attention qui doit se porter sur eux : nul accessoire inutile, nulle bimbeloterie superflue, si bien exécutée qu'elle soit. Je sais qu'il est difficile d'échapper au milieu dans lequel on vit. On a beau s'isoler, se renfermer, se celer à tout ce qui vient du dehors, vivre dans sa propre pensée comme dans une forteresse ; en un mot, on a beau s'abstraire, on n'en est pas moins pénétré à son insu par l'air ambiant que l'on respire, et qui porte avec lui des miasmes délétères et destructeurs. Dans une époque

comme la nôtre, où une licence sans nom a remplacé la liberté absente, dans un temps où la mode teint les cheveux, le visage et les yeux de la jeunesse, dans un temps où l'on s'empresse autour d'une chanteuse interlope et d'un mulet rétif, il n'est point aisé de rester imperturbablement attaché à des traditions de grandeur qui ne sont plus de mise et qu'on a jetées au panier avec les défroques de jadis. La décadence est une maladie épidémique, elle se glisse partout et amollit les âmes les mieux trempées. Certes le courage, l'excellent vouloir, l'idéal peu ordinaire de M. Moreau ne sont même pas discutables ; il suffit de voir une de ses toiles pour comprendre qu'il vise très-haut, et cependant cela suffit aussi pour comprendre qu'il n'a pu échapper à l'influence des milieux, et qu'il vit dans des jours de dégénérescence. L'abus du détail poussé à l'excès ôte à ses tableaux une partie de leur valeur ; on se fatigue à passer d'un objet à l'autre, d'un sceptre à un glaive, d'un javelot à un bouclier, d'une coupe à un trophée surchargé comme une colonne votive, d'un aigle blanc à une demi-douzaine d'oiseaux-mouches, qui doivent être bien surpris de se trouver en Colchilde, de bandelettes épigraphiques à des statuettes de divinités barbares, de médailles à des têtes d'éléphant. Il y a là plus qu'une erreur, il y a un danger. L'année dernière, dans l'*Œdipe*, ce défaut apparaissait déjà, mais on pouvait croire que le peintre n'avait obéi qu'à une fantaisie passagère ; aujourd'hui il y revient avec une persistance inquiétante, car elle prouve qu'il y a chez lui parti pris. Un vieux proverbe dit : « Il ne faut pas que la forme emporte le

fond; » il ne faut pas non plus que l'acessoire devienne le principal, que l'accidentel cache le définitif. Je sais qu'il est fort agréable, quand on est sûr de sa main, d'exécuter ces petits tours de force de couleur ; je sais que lorsque l'on a, comme M. Moreau, un esprit curieux, recherché, un peu trop précieux peut-être, rien n'est plus plaisant que de créer à plaisir cette espèce d'orfévrerie mignonne et gracieuse qui est plutôt de l'ornementation que de la peinture; mais je sais aussi que de tous les ordres d'architecture le plus beau est le dorique, que les tableaux de M. Moreau sont tellement composites qu'ils déroutent l'attention à force de la promener d'objets inutiles en objets superflus, et je sais enfin qu'il n'y a pas de vrai grandeur, pas de *style* sans simplicité et sans sobriété. Si par la pensée M. G. Moreau veut bien débarrasser son *Jason* de tous les éléments étrangers qui l'encombrent, si, au lieu de ce trophée qui, avec ses bandelettes, ressemble à un immense mirliton, il veut bien suspendre au chêne de la légende la toison de bélier couverte des pépites d'or recueillies dans le fleuve, il verra grandir ses personnages, il les verra acquérir un relief, une importance qu'il a voulu leur donner, et que leur enlève le fouillis qui les entoure. Chacun de ces accessoires est en lui-même traité à ravir, j'en conviens volontiers; mais les choses ne sont jamais belles qu'à leur place. Mettez un collier ciselé par Benvenuto Cellini au cou de la Vénus de Milo, et vous lui ôtez immédiatement son ampleur et sa majesté. Que M. Moreau sache se châtier lui-même, cela lui sera facile; qu'il force son imagination à se concentrer sur le sujet seul,

sur le sujet abstrait de ses tableaux, et nous ne regretterons pas les reproches que nous avons cru devoir lui soumettre, car alors nous n'aurons plus que des éloges à lui adresser.

M. Paul Baudry a demandé aussi à la mythologie un prétexte aux agréables et futiles colorations auxquelles il se complaît. J'avoue qu'en voyant annoncer, avant l'ouverture du Salon, une *Diane chassant l'Amour*, je m'étais imaginé une vaste allégorie conçue au point de vue épique : Diane, la chasteté, guidant ses lévriers de Laconie à travers les halliers et poursuivant son éternel ennemi. J'avais compté sans le peintre. La façon dont il a traité son sujet est beaucoup plus simple et ne nous montre rien de nouveau. Diane est assise auprès d'une source où brille la fleur de quelques iris; l'Amour, un Amour bouffi du bon vieux temps, le petit dieu badin en un mot, est venu la regarder de trop près : elle le chasse en essayant de le frapper, non, de le battre avec une de ses flèches. La flèche de l'Amour est armée d'une pointe d'or, celle de Diane est ferrée : c'est là tout l'esprit de la composition. Après un tel effort, M. Baudry s'est reposé : *exegi monumentum !* Le dessin est toujours ce qu'il est dans les tableaux de M. Baudry, fort indécis et souvent maladroit. Diane ne répond guère au principe de virginité qu'elle représentait chez les anciens : c'est une assez égrillarde personne, qui n'a point l'air trop fâché d'avoir été dérangée au moment où elle baigne ses pieds ; elle est grassouillette et molle, et ne représente en quoi que ce soit l'idée qu'on peut se faire de la chaste déesse, svelte, alerte, courant la nuit sur les bruyères et

dormant le jour au fond des bois touffus. C'est assez creux de facture, comme toujours, et peint souvent avec de simples frottis qui font plus d'illusion que d'effet. Selon son habitude, M. Baudry a parsemé son tableau de ces charmantes touches bleues où il excelle; l'aspect général est gai, et c'est à peu près tout ce qu'on doit demander à un panneau décoratif. En revanche, M. Baudry expose un portrait, grand comme la main, qui est excellent, quoique exécuté dans une teinte verdâtre trop uniforme, très-vivant, fait au bout de la brosse et parfaitement réussi.

J'étonnerai peut-être M. Baudry en disant qu'à cette *Diane* vulgaire je préfère une simple aquarelle que M. Pollet a intitulée *Lydé*. Il y a là du moins, malgré l'infériorité consentie du genre, un souci de l'art et un soin d'exécution qui me paraissent mériter les plus grands éloges. Voilà longtemps que M. Pollet est sur la brèche, et il nous prouve aujourd'hui que les plus vieux capitaines sont souvent les meilleurs. Lorsqu'au début de sa carrière on a eu le courage, l'esprit ou la chance de placer son idéal très-loin, on marche vers lui en s'agrandissant soi-même, l'âge ne vous atteint pas, et l'on reste jeune, car on n'a pas encore touché le but qu'on s'était proposé. Depuis vingt-sept ans que M. Pollet a obtenu le premier grand prix de gravure, son talent n'a rien perdu de sa fraîcheur ni de sa force. L'aquarelle qu'il expose aujourd'hui appartient, sans contestation possible, à la peinture d'histoire. C'est d'une grande allure et d'un style de premier ordre. Le sujet n'est point compliqué : une jeune fille assise sur

l'herbe, à l'ombre d'une futaie, arrache une épine qui l'a blessée.

<i>Mon pied blanc sous la ronce est devenu vermeil.</i>

Une draperie cachant la moitié du corps laisse à découvert les épaules, la poitrine et les bras. La facture est extraordinairement belle, et je doute que la peinture à l'huile elle-même puisse donner le relief que M. Pollet a obtenu avec de simples teintes d'aquarelle relevées çà et là d'imperceptibles hachures au pinceau. Les fleurs posées sur les cheveux blond cendré sont d'une légèreté charmante, l'air verdâtre tamisé par l'épais feuillage des arbres semble faire du jeune et charmant personnage un point lumineux qui attire le regard et retient l'attention. C'est une œuvre remarquable, qui est reléguée forcément dans la dernière salle de l'exposition, et qui méritait plus que toute autre les honneurs de ce qu'on appelait jadis le Salon carré.

Qui ne se souvient de l'admirable début de l'*Orestie* qui n'a présent à la mémoire le douloureux monologue du veilleur? « Dieux, je vous en prie, délivrez-moi de mes travaux ; faites que je me repose de cette garde pénible! D'un bout à l'autre de l'année, comme un chien, je veille en haut du palais des Atrides, en face de l'assemblée des astres de la nuit. Régulateurs des saisons pour les mortels, rois brillants du monde, flambeaux du ciel, je les vois, ces astres, et quand ils disparaissent et à l'instant de leur lever. Sans cesse j'épie le signal enflammé, ce feu éclatant qui doit annoncer ici que Troie

a succombé ! » J'avais toujours été surpris qu'un tel sujet, si profondément plastique par lui-même, ne tentât point un peintre de talent. Dans cet homme que ronge l'ennui, qu'accable la fatigue d'une tâche incessante, qui, du haut de la terrasse où il a posé son lit, comme une cigogne voyageuse, regarde invariablement vers la mer immense pour découvrir au loin, sur le promontoire à peine visible, le bûcher allumé qui annoncera la bonne nouvelle, il y avait motif à un tableau majestueux et solide, donnant lieu à des lignes sévères, relevées par d'habiles oppositions de couleurs. Les poëtes sont de bons conseillers pour ceux qui savent les entendre, et l'on ne les consulte peut-être pas assez souvent. Dans sa simplicité grandiose et farouche, Eschyle semble n'avoir écrit que pour offrir aux peintres des sujets magnifiques. Le veilleur mélancolique qui se plaint de son sort a fourni à M. Lecomte-Denouy l'occasion de faire un agréable petit tableau où l'on sent trop l'influence de M. Gérôme et les habitudes un peu étroites de l'école dite des *pompéistes*, qui voient trop souvent les choses par leur petit côté. La toile est fort restreinte, mais les dimensions sont peu importantes, et ce n'est pas à cause de cela qu'elle manque de largeur. La touche est maigre, quoique assez serrée, et la coloration est d'une harmonie triste qui n'est point désagréable à voir. M. Lecomte-Dunouy a interprété Eschyle à sa guise, c'était son droit; au lieu de faire un guetteur harassé qui interroge l'horizon avec angoisse, il a représenté un oplite qui monte la garde au haut des tours et regarde tristement vers la ville endormie à ses pieds. Est-ce le sujet en lui-même

qui a séduit l'artiste? Je ne le pense pas ; je m'imaginerais volontiers qu'il a été plutôt entraîné par ce que je nommerai d'un vilain mot, le *bric-à-brac*. En effet, tout le soin de l'exécution est donné à la tunique rouge, au casque armé de son nasal, aux cnémides, à la sarisse, au bouclier posé contre la muraille. Il y a là une préoccupation de vérité archéologique qui mérite d'être louée ; mais, puisque M. Lecomte-Dunouy était en veine de recherches, pourquoi s'est-il arrêté en chemin, et pourquoi sur ce merlon de pierre qui fait partie d'un palais d'Argos grave-t-il l'oiseau consacré à Minerve et emblème d'Athènes? Le demi-loup argien eût été là plus à sa place que la chouette athénienne. Ceci est bien peu important, me dira-t-on ; je le sais. L'art n'est pas la science, je le sais encore et ne les confond pas. Cependant il était bien facile d'être exact, le tableau y eût gagné une petite saveur archaïque qui ne lui aurait pas nui. Telle qu'elle est néanmoins, et malgré ces très-légères critiques de détail, cette toile est honorable, et prouve chez l'auteur un esprit curieux et distingué. En somme, c'est plutôt une vignette qu'un tableau ; c'est une traduction d'Eschyle *ad usum Delphini*, mais c'est déjà beaucoup que de s'être épris d'un tel poëte ; si ce n'est un résultat, c'est une promesse bonne à enregistrer, et dont il convient de tenir compte.

Il est un genre de peinture historique qui fut fort à la mode il y a quelque trente ans et qui semble tout à fait tombé en désuétude aujourd'hui : c'est celui qui consiste à reproduire quelques personnages connus concourant à une action commune. Son vrai nom serait la peinture

anecdotique. M. Paul Delaroche fut le grand-maître de cette école médiocre qui ne produisit jamais rien de bien remarquable. *Jane Grey, Charles I*er *insulté par des soldats, lord Strafford marchant au supplice,* prouvèrent que le sujet seul ne constitue pas une œuvre d'art, et n'obtinrent jamais qu'un succès de curiosité. Après M. Paul Delaroche vint M. Gallait, qui raconta sur des toiles emphatiques les principaux épisodes de l'histoire révolutionnaire du Brabant. En général, ces tableaux plaisent à la foule, qui, ne comprenant rien à l'art, n'est avide que d'émotions et s'impressionne à la vue de certaines infortunes qu'on lui représente. Les peintres de ce genre facile ont soin de choisir leurs sujets parmi les faits déjà connus, appréciés, et sur lequels on s'est passionné. C'est ainsi que M. Müller a fait parler de lui avec son *Appel des condamnés* et que M. Paul Delaroche a remporté un succès d'attendrissement avec sa *Marie-Antoinette sortant du tribunal révolutionnaire.* Aujourd'hui voici un nouveau venu, un étranger; il arrive avec une vaste composition où les maladresses ne manquent pas, où les qualités dominent, et qui rappelle cette école dont je viens de parler. Le nom de M. Matejko indique son origine lithuanienne; il n'est donc pas étonnant qu'il ait emprunté à l'histoire de Pologne le motif de son tableau : *le prêtre Skarga prêche devant la diète de Cracovie assemblée en* 1592. La plupart des personnages doivent être des portraits, et à ce point de vue peuvent être intéressants à étudier. Il y a là d'étranges visages, des postures singulières, des attitudes à la fois théâtrales et abandonnées qui portent un cachet de vérité remarqua-

ble. Le grand et seul reproche sérieux que j'adresserai à M. Matejko, c'est d'avoir abusé jusqu'à l'excès des colorations noires; il a pu ainsi obtenir plus de relief pour certaines têtes qu'il voulait mettre en lumière, mais il a affaibli l'effet général, et c'est toujours cela qu'il faut considérer en première ligne et en dernier ressort, surtout dans un tableau de cette dimension. A ne s'occuper que du procédé matériel, il faut reconnaître qu'il est excellent; il y a là des têtes accentuées comme jamais Paul Delaroche n'aurait su en peindre et des étoffes supérieures à toutes celles que nous avons pu voir dans les toiles de M. Gallait. Si, comme je le crois, ce tableau est un début, il est de bon augure et promet à la peinture historique une recrue importante. M. Matejko a des qualités fort appréciables, et il les mettra plus favorablement en relief le jour où, renonçant aux tons noirs et fâcheux qui déparent son *Skarga*, il demandera aux colorations blondes les ressources considérables qu'elles offrent à ceux qui savent les employer avec discernement.

C'est aussi dans l'histoire de Pologne que M. Kaplinski a cherché un sujet, mais il l'a pris dans l'histoire contemporaine, et l'*Episode* qu'il expose en est pour ainsi dire le triste et lamentable résumé. Un jeune homme vêtu de la robe noire des condamnés marche au supplice en tenant le crucifix serré contre sa poitrine et en levant les yeux vers le ciel comme pour affirmer une fois de plus que son espérance est imprescriptible, ainsi que son droit. Derrière lui et prêt à lui jeter la corde fatale, vient le bourreau. C'est d'une composition extrêmement simple, et il faut rendre à M. Kaplinski cette justice,

qu'il s'est éloigné avec un goût parfait de tout ce qui pouvait être théâtral. Le sujet y prêtait pourtant singulièrement, et il n'y a que plus de mérite à être resté maître de soi-même. Point de pose, point d'attitude outrée, point de geste violent. La victime meurt avec une résignation dont tant d'exemples ont été récemment donnés ; ce fut un soldat, aujourd'hui c'est un martyr ; la cause est ajournée, mais elle n'est pas perdue ; celui qui va mourir la remet à Dieu, et peut-être, semblable à ce vieux chef croisé dont parle une chronique arabe, lui dit-il : « J'ai fait mon devoir, à ton tour de faire le tien ! » Le bourreau lui-même n'a rien de cruel ni de brutal ; il a l'air d'un garçon boucher ; il va tuer cet homme comme il tuerait un veau, sans plus de souci, parce qu'on le lui a ordonné et qu'il est payé pour cela. Sur sa face stupide et large, je ne vois rien qu'un léger sentiment de curiosité ; il semble regarder le patient afin de saisir le moment précis où, la prière dite, il va falloir lui passer la corde autour du cou. L'opposition des deux personnages a été très-bien comprise et rendue à souhait par M. Kaplinski. Ces deux hommes sont absolument dans la sincérité de leur rôle, l'un en mourant pour sa patrie, l'autre en pendant le vaincu ; l'esprit est d'un côté, la matière est de l'autre ; la défaite a un cerveau, le triomphe n'a que des muscles. L'impression est profonde et saisit dès l'abord. L'harmonie même de la toile est en rapport exact avec la composition. La teinte générale, grise et noire, relevée de tons rouges, est d'un effet triste très-habilement approprié au sujet. L'exécution est bonne, les têtes ont un vif relief ; les mains, cette

pierre d'achoppement de tant d'artistes, ont été traitées avec un soin minutieux qui indique de fortes études et une très-attentive observation de la nature. Il y a quelque temps déjà que M. Kaplinski lutte sans relâche pour atteindre le rang auquel il monte aujourd'hui ; chacune de ses compositions a constaté un progrès. S'il continue à marcher courageusement dans la voie où il ne s'est pas pas lassé d'avancer, il est certain d'y rencontrer des succès durables et la récompense de ses travaux antérieurs. Le *Portrait en costume polonais du seizième siècle* se recommande aussi par un très-ferme modelé et par une coloration à la fois sobre et très-chaude; les mains y sont encore plus belles peut-être et exécutées avec un soin plus recherché que celles des personnages du tableau dont j'ai parlé. — M. Rodakowcki expose aussi un fort beau portrait, peint avec la solidité à la fois large et serrée qui est habituelle à cet artiste; les noirs et les rouges du vêtement et de la coiffure sont traités avec une harmonie très-savante; si le visage n'était un peu trop *fouaillé*, je n'aurais que des éloges à donner à cette toile, où l'on retrouve toutes les habiletés de faire, de couleur et de dessin qui valurent, en 1852, un si imposant succès au portrait du général Dembincki.

Je ne puis abandonner la peinture d'histoire sans parler de M. Schreyer, qui prend dès aujourd'hui parmi les artistes modernes un rang dont son pays a le droit d'être fier. Sa *Charge de l'artillerie de la garde à Traktir* est un tableau plein de feu, de mouvement et d'observation. La large harmonie baie brune des chevaux donne le ton général à toute la composition, qui se déroule dans une

action à la fois violente et précise. Un canon, enlevé au galop de six chevaux, tourne sur une route pleine de poussière, route ouverte au hasard, à travers champs, parmi des arbustes demi-brisés sous le poids des roues. Le canonnier conducteur des chevaux de timon vient d'être frappé de mort, il s'affaisse lourdement sur lui-même par une sorte de mouvement de tassement admirablement rendu; il a lâché les guides de son porteur, qui, blessé lui-même, a, en se débattant, jeté la jambe montoire de devant par-dessus les traits; le mallier se cabre; les chevaux de cheville et de volée continuent leur rapide évolution demi-circulaire; tout va culbuter, mais le pourvoyeur et le premier servant arrivent à toute carrière pour réparer le désordre et permettre à la pièce d'aller prendre son rang de bataille. Au centre de la composition, un jeune officier, dans une pose un peu trop emphatique, brandit son sabre et s'écrie : En avant! Tout cela est enlevé avec un entrain plein d'énergie; les chevaux sont étudiés dans tous leurs détails et exécutés avec une sûreté de main qu'il est rare de rencontrer à un tel degré de perfection. C'est la vérité prise sur le fait et traduite sur la toile. Je crains cependant que M. Schreyer, dont la brosse est si magistrale et si puissante, ne recherche trop les effets faciles d'une coloration de convention. L'an dernier, nous lui avions reproché les tons gorge-de-pigeon qui déparaient son *Arabe en chasse;* cette année, nous lui adresserons la même observation pour sa *Charge de l'artillerie de la garde;* le ciel est d'une nuance indécise qui varie du gris au rose en passant par le lilas. C'est de l'afféterie,

et elle est déplacée dans un tableau de cette valeur ; elle lui ôte quelque chose de sa sévérité, de sa largeur, de sa force ; elle disperse l'effet au lieu de le concentrer, et donne à la facture les apparences d'une mollesse qu'elle n'a pas en réalité. M. Schreyer est un peintre dans toute l'acception du mot ; il voit, conçoit et exécute. Je n'ai qu'un regret, c'est qu'au lieu d'être né en France, il soit né en Allemagne.

IV

La peinture de genre, par sa conception et ses procédés, se confond tellement aujourd'hui avec la peinture de paysage qu'il est assez difficile de définir la limite exacte qui les sépare. Elles se prêtent un mutuel secours, et trouvent l'une par l'autre des ressources qui ne leur sont point inutiles. Elles arrivent ainsi à des résultats plus complets, et qui parfois sont excellents. M. Adolphe Breton reste encore le maître de ce double genre. Il se copie un peu trop lui-même, il use trop souvent du même moyen extérieur, qui consiste dans un effet de soleil éclairant ses personnages par en haut et laissant dans l'ombre leur partie inférieure, ce qui cerne les contours en les dorant, leur donne un relief plus accentué, mais les rend parfois trop creux, en un mot les fait *lanterner*, c'est-à-dire semble les éclairer par transparence. Cette habitude serait un défaut chez M. Breton, si l'extraordinaire fermeté de sa touche, toujours très-précise sans être jamais sèche, ne la contre-balançait d'une façon tout à fait victorieuse. Les

paysannes de M. Breton sont de vraies paysannes, et cependant elles ont un style grandiose qui en fait d'admirables personnages. Malgré leur réalité, elles sont épiques, et l'on sent à les voir que leur tâche est aussi grande, aussi noble que celle de qui que ce soit. Le temps n'est plus où La Bruyère pouvait écrire : « L'on voit certains animaux farouches, des mâles et des femelles, répandus dans la campagne, noirs, livides et tout brûlés du soleil, attachés à la terre, qu'ils fouillent et qu'ils remuent avec une opiniâtreté invincible. Ils ont comme une voix articulée, et quand ils se lèvent sur leurs pieds, ils montrent une face humaine. Et en effet ils sont des hommes !... » En effet, aujourd'hui ils ne sont plus seulement des hommes, ils sont égaux, et c'est ainsi que M. Breton les a compris. Nos institutions sociales se sont enfin mises d'accord avec l'histoire naturelle. Si M. Breton reproduit souvent les mêmes effets de lumière, il ne varie peut-être pas assez les types qu'il représente : ainsi je retrouve sa *Gardeuse de Dindons* de l'an dernier dans cette belle faneuse assise qui offre sa large poitrine à l'avidité de son enfant. C'est tourner un peu trop dans le même manége et se condamner inutilement à des répétitions qu'on pourrait facilement éviter. Ces deux observations une fois faites, nous n'avons plus à offrir à M. Breton que nos louanges les plus sincères. *La Fin de la journée* représente des faneuses qui ont terminé leur travail; elles se reposent, appuyées sur le manche des râteaux et des fourches, couchées sur l'herbe, assises près des meules. Les lueurs dernières du soleil couchant colorent leur visage sérieux

et fatigué ; au loin, on aperçoit les maisons d'un village. En regardant ce tableau intime et pénétré d'une poésie profonde, on se rappelle involontairement les vers de l'églogue :

> Et jam summa procul villarum culmina fumant,
> Majoresque cadunt altis de montibus umbræ.

C'est là le propre des œuvres qui appartiennent réellement à l'art de réveiller les souvenirs endormis et d'avoir un cachet d'universalité qui agrandit singulièrement l'horizon où elles se meuvent. Chacun sait avec quelle habileté M. Breton manie le crayon et le pinceau ; il serait donc superflu d'en parler. *La Lecture* a des qualités de facture qui sont peut-être supérieures encore à celles qu'on remarque dans *la Fin de la journée*. Une jeune fille vue de profil fait la lecture à un vieux paysan assis contre les hauts chambranles d'une cheminée. Le visage, la nuque, le cou de la jeune fille sont de la très-haute peinture, et je regrette que le tableau tout entier n'ait pas été traité avec ce souci extraordinaire de la forme et de la beauté. Telle qu'elle est néanmoins et malgré certaines négligence de brosse très-légères, cette toile est égale, sinon supérieure, à bien des tableaux anciens qu'on admire, et dont les auteurs ont une célébrité qui, j'espère, ne manquera pas à M. Breton.

En rendant compte du *Salon de* 1864, nous avons eu à soumettre quelques observations à M. Eugène Fromentin, qui, selon nous, avait subi une de ces défaillances passagères que les artistes les meilleurs et les plus convaincus ne peuvent pas toujours éviter. Nous avons dit

sans détour combien cette franchise nous coûtait; nous avons eu toujours une vive sympathie pour le double talent d'artiste et d'écrivain dont M. Fromentin a donné souvent la preuve; nous l'avons admiré avec joie, loué avec conviction; mais la critique impose des devoirs qu'on ne saurait répudier. Aujourd'hui nous nous retrouvons, jusqu'à un certain point, en présence du même embarras. Cette fois du moins ce n'est pas une faiblesse momentanée que j'aurai à signaler, loin de là, c'est un effort trop considérable et hors de proportion peut-être avec le genre de talent de l'artiste. Les dons que M. Fromentin a reçus en partage, les qualités charmantes qui constituent le fond même de sa nature, et qu'il a su habilement développer, ne lui ont donc point semblé suffisants; ils auraient pu cependant contenter un artiste moins sévère pour lui-même, et la réputation qu'ils avaient value à leur heureux possesseur aurait satisfait plus d'un ambitieux. M. Fromentin semble chercher des succès nouveaux dans des routes qu'il n'a pas encore battues. C'est le signe d'un esprit hardi; ces tentatives m'effrayent, mais je les admire. Les fées qui ont présidé à la naissance de M. Fromentin ont été généreuses pour lui; elles lui ont dit : « Tu auras la grâce, tu connaîtras le secret des agréables colorations, tu auras la finesse de l'esprit et celle de la main, tu sauras te servir des deux outils sacrés, celui de la pensée, celui de la plastique; tu communiqueras à tes œuvres le don mystérieux qui fait aimer, le charme. » Lorsque les fées l'eurent doué ainsi, elles le quittèrent; mais la Force, qui était occupée ailleurs, n'était point venue, et c'est elle que M. Fro-

mentin cherche aujourd'hui. On raconte qu'Apollon se blessa en voulant jouer avec la massue d'Hercule; M. Fromentin a la grâce, il veut trouver la force; je crains bien qu'il ne lâche la proie pour l'ombre. Nul ne saura gré à l'aimable artiste des efforts qu'il fait pour donner à ses chevaux des musculateurs très-étudiées et trop saillantes. Dans cette douce peinture à laquelle il nous avait habitués, peinture fine, transparente, qui semblait une superposition de glacis harmonieux, de tels efforts de brosse surprennent, paraissent une anomalie, et ne sont pas en rapport avec la facture générale. Les tableaux qu'il obtient ainsi, — dès 1863 j'avais signalé ce danger, — paraissent peints par deux artistes différents : l'un fait le paysage, l'autre les animaux et les hommes. Je voudrais que M. Fromentin mît d'accord les deux peintres qu'il porte en lui, celui d'autrefois, qui est resté charmant, celui d'aujourd'hui, qui se manière à son insu par l'inutile violence de son effort. C'est un grand talent, le plus grand de tous peut-être, que de savoir ce que l'on peut et de ne jamais dépasser sa propre limite. Chacun a des aptitudes particulières, et c'est en les développant avec persistance qu'on arrive à faire produire à sa nature toute la somme de perfection qu'elle contient en germe. Vouloir absolument acquérir des qualités nouvelles, risquer de modifier celles que l'on possède pour la chance douteuse d'un accroissement de facultés qui peut-être se montreront rebelles, c'est faire, sans contredit, acte d'esprit généreux, c'est prouver qu'on est mécontent de soi-même et qu'on vise très-haut, mais c'est jouer bien gros jeu. Dans ses *Voleurs de*

nuit (Sahara algérien), M. Fromentin a eu certainement en vue une œuvre plus considérable que celles qui lui ont mérité sa réputation. On dirait qu'il a cherché pour son talent une transformation radicale, et que, dédaignant ses procédés d'autrefois, il ne veut plus affirmer que la puissance de son relief et la vigueur de son modelé. Heureusement çà et là l'artiste s'est oublié; les terrains couverts d'alphas, le feu lointain des tentes prouvent qu'il sait retrouver, au premier appel, cette grâce exquise dont j'ai si souvent eu plaisir à faire l'éloge; mais la totalité ardoise de tout le tableau est plus triste et plus obscure que ne le comporte une nuit d'Orient éclairée par les constellations lumineuses que M. Fromentin a eu la savante coquetterie de placer dans leur position précise et mathématique. En voulant donner à ce cheval blanc effarouché une ampleur extraordinaire, en exagérant ses muscles, en accusant ses contours, en creusant chaque inflexion de la peau, M. Fromentin n'a pas fait grand, ce qui était son ambition, il a fait gros. Ce cheval, qui n'a du barbe que les sabots, est hors de toute proportion; jamais l'homme nu qui coupe ses entraves ne pourra s'élancer sur ses reins. Pourquoi ces exagérations inutiles? qui trompent-elles? Personne, et certainement M. Fromentin moins que tout autre. Sans aucun doute il a eu une déception lorsqu'il a vu son tableau au Salon. Les demi-jours de l'ateliers, jours disposés spécialement pour l'effet, sont trompeurs; les embus vous abusent; on se fait fatalement illusion sur une œuvre qu'on regarde sans cesse, et qu'on voit plutôt par les détails que par l'ensemble, et l'on est souvent

cruellement désabusé lorsqu'on la retrouve sous le grand jour d'une salle commune pleine d'objets de comparaison. Hélas! c'est là le sort réservé à tous ceux qui produisent : le tableau n'est pas le même à l'exposition qu'à l'atelier ; le livre ne ressemble plus au manuscrit.

Dans la *Chasse au héron* (Algérie), je revois cette finesse de coloris et cette élégance de mouvement qui distinguent M. Fromentin entre tous les autres ; mais le paysage n'est-il pas plus français qu'algérien ? Les veines les plus riches s'épuisent lorsqu'elles ne sont pas renouvelées à temps. Voilà bien des années déjà que M. Fromentin peint de souvenir ; sa mémoire, quelque profonde que soit l'empreinte qu'elle ait reçue, n'aurait-elle pas besoin d'être rafraîchie par l'aspect même des lieux qui l'ont frappée jadis? Si j'étais à la place de M. Fromentin, je n'hésiterais pas, et j'irais demander à l'Orient les forces nouvelles qu'il n'a jamais refusées à ceux qui savent l'interroger. D'un nouveau voyage nous verrions revenir quelque équivalent au *Berger kabyle*, qui est encore jusqu'ici l'œuvre la plus importante de M. Fromentin. Lorsque Antée se sentait épuisé, il touchait la terre et reprenait sa vigueur. Dans cette vieille historiette, il y a un enseignement dont il faut savoir profiter.

Je ne veux point quitter l'Algérie sans parler de M. Huguet, qui en rapporte deux agréables tableaux, exécutés dans un joli sentiment de la vérité. C'est gris de perle, clair, lumineux, et d'un aspect vivant où l'on reconnaît la nature prise sur le fait ; on peut reprocher à l'artiste d'avoir trop étendu ses premiers plans, ce qui nuit à l'exactitude de la perspective. Les figures sont plu-

tôt indiquées que terminées. Il est facile de voir que M. Huguet se défie encore de lui-même, car sur les treize personnages que montre sa *Caravane*, un seul laisse apercevoir son visage de profil perdu ; tous les autres cachent leurs traits avec un soin trop jaloux pour n'être pas volontaire. Quoi qu'il en soit de ces critiques de détail, l'impression de l'ensemble est bonne ; les colorations sont justes, les rapports du terrain et des étoffes sont régulièrement observés ; si M. Huguet veut consentir à serrer sa manière et ne pas se contenter d'un à peu près, il pourra nous montrer des tableaux remarquables et dignes d'être loués sans réserve.

Contrairement à M. Huguet, M. Edmond Hédouin n'a pas reculé devant la minutieuse exécution des personnages qui se promènent dans *une Allée des Tuileries*. C'est un charmant tableau, tout moderne, éclairé par de jolis effets de soleil, et qui serait irréprochable si les arbres n'étaient peints d'une brosse plus molle qu'il ne convient. Ils semblent appartenir à la convention plutôt qu'à la nature, et par leur facture trop lâchée ne s'harmonisent pas avec les figures, qui sont traitées de main de maître. Profitant de l'éclat des modes actuelles et les utilisant au point de vue pittoresque, M. Hédouin a représenté une allée de Tuileries, telle que nous pouvons la voir tous les jours, avec les jeunes élégantes qui viennent y faire admirer leur toilette, les enfants qui jouent, les vieillards qui cherchent un rayon de soleil, les tristes gouvernantes anglaises qui, assises au pied des marronniers, rêvent à des choses indécises tout en surveillant les *babies* confiés à leurs soins. C'est la fois exact et

gracieux, d'un coloris plein de ressources, d'un relief peu accentué et d'un aspect extrêmement plaisant. La lumière abonde sans être criarde, et les personnages ont un style élégant et familier qui est du meilleur goût ; de plus, par son ordonnance même, la composition est concentrée et se déroule avec une largeur qui dénonce un artiste réfléchi.

Si M. Français pouvait, une bonne fois pour toutes, se débarrasser d'une sorte de lourdeur de main qui paraît lui être essentielle, il augmenterait singulièrement son talent et prendrait sans contestation rang à la tête de nos paysagistes. Nul ne dessine comme lui, il a un sentiment très-précis de la couleur et de ses lois ; mais souvent, trop souvent, il affaiblit ses tableaux par la pesanteur même de l'exécution. Les *Nouvelles Fouilles de Pompéi* sont une toile conçue dans un excellent esprit, et où le ciel, qui est d'une extrême finesse, prouve que M. Français, quand il le veut sérieusement, peut donner à sa brosse toute la légèreté désirable. Pourquoi les terrains des premiers plans sont-ils si lourdement touchés et viennent-ils affaiblir la savante harmonie de toute la composition? La tonalité générale a pour point de départ deux murailles peintes en bleu et en rouge ; pas une fois elle ne s'éloigne de la gamme voulue, et elle donne à tout ce tableau une sorte d'aspect musical qui est à la fois très-doux et très-puissant. Semblables à des canéphores, les femmes portent sur leur tête les paniers pleins de cendres déblayées ; toute la ville ensevelie jadis et aujourd'hui rendue au jour apparaît avec ses murs effondrés, ses toits enlevés, ses colonnes encore debout,

les aloès poussés sur ses ruines, les vignes qui envahissent ses pignons écroulés. Au fond apparaît la mer, brillante sous le soleil ; une brume lumineuse, qui ne surprendra aucun de ceux qui connaissent les environs de Naples, noie de ces teintes nacrées l'horizon lointain où se profile la pure silhouette des promontoires bleuâtres. C'est encore un excellent tableau que M. Français peut ajouter à son œuvre, déjà considérable ; mais il ne fait pas oublier l'*Orphée*, dont nous attendons toujours le pendant.

Dans la peinture de paysage, il ne me reste plus à indiquer que la *Chapelle de la Vierge dans l'église Saint-Marc, à Venise,* tableau d'intérieur très-chaudement peint par M. Lucas, qui semble avoir emprunté aux maîtres vénitiens quelque chose de leur belle entente de la lumière ; *le Requêter* de M. Lapierre, qui, malgré ses ciels toujours un peu trop fouettés, a des qualités très-sérieuses et une harmonie rose du plus gracieux effet, et enfin une aquarelle de M. Harpignies ; c'est certainement une des plus remarquables que j'aie vues. Elle est intitulée *Route sur le Monte-Mario, à Rome.* C'est d'une franchise extraordinaire, sans *ficelles*, sans petits moyens; c'est net, précis comme la nature elle-même et d'une largeur peu commune. Un chemin qui monte, des arbres, un ciel lointain, et c'est tout. L'harmonie générale est teinte neutre et un peu triste, mais il y a là une sûreté de main et une vigueur d'exécution rapide qu'on ne saurait trop approuver et recommander. L'Angleterre nous avait seule offert jusqu'à ce jour des exemples d'aquarelles si magistralement enlevées.

Les artistes dont j'ai eu à m'occuper jusqu'à présent appartiennent, sauf de très-rares exceptions, à un temps qui n'est déjà plus. C'est dans une époque cruellement dédaignée aujourd'hui qu'ils ont puisé les idées qui les soutiennent et leur permettent de lutter seuls encore contre le courant fatal. L'impulsion qu'ils ont reçue jadis, pendant des jours où les pensées s'échangeaient librement dans des discussions imposantes, a été assez forte pour durer encore. Grâce à eux, grâce à leur puissante éducation, nous avons eu quelques noms à citer, quelques œuvres à louer, et nous avons pu nous consoler du spectacle affligeant qu'offre l'ensemble de tant de médiocrités ; mais quand ils ne seront plus, qui les remplacera? On ne peut le prévoir. Les morts laissent dans les rangs un vide que l'on ne remplit pas. Ne se présentera-t-il donc pas un jeune homme qui puisse donner une espérance? Dans la lice, il n'y a que de vieux athlètes ; hors d'eux je ne vois guère que des enfants débiles qui remplacent l'énergie par l'outrecuidance et le savoir par le grotesque. L'an dernier, c'était parmi les *refusés* qu'il fallait chercher leurs œuvres ; aujourd'hui plus libéralement elles font partie du Salon. On ne saurait trop louer le jury d'avoir pris ce parti. Il a fait preuve de grande indulgence en acceptant ces tableaux, qu'on ne sait comment désigner, et il a fait preuve d'esprit en les plaçant sous les regards immédiats du public : ces sortes de choses, en effet, sont bonnes à *exposer ;* il n'est pas inutile de montrer des ilotes. Dans cette petite école nouvelle, outrageusement injurieuse pour l'art, il suffit donc de ne savoir ni composer, ni des-

siner, ni peindre pour faire parler de soi ; la recherche de sept *tons blancs* et de quatre *tons noirs* opposés les uns aux autres est le dernier mot du beau ; le reste importe peu. Dans les grandes compositions, on agit plus simplement encore : on peint ses amis buvant quelques verres de vin, pendant que la Vérité elle-même vient voir comment et combien on se moque d'elle. Si ce n'était que puéril, on pourrait en rire ; mais c'est profondément triste, car il y a là une tendance qui semble être le résultat des habitudes nouvelles de la nation. Voilà, en fait d'art et d'artistes, ce que notre époque a produit. Si à cela on ajoute une certaine propension malsaine à choisir de préférence des sujets égrillards, on aura un bilan qui peut, avec certitude, faire prédire la prochaine banqueroute de l'école française. De Rome même, de la villa Médicis, on envoie des *Jeunes Filles endormies* qui pourraient servir d'enseigne à la boutique de M. Purgon. C'est vers l'Allemagne et vers la Belgique qu'il faudra nous tourner pour trouver des maîtres, et une de nos gloires pacifiques est sur le point de disparaître. A quoi donc attribuer un si douloureux état de choses? Est-ce qu'on ne protége pas assez les artistes? Mais jamais, à aucune époque, les prix dont on paye leurs œuvres, — les ventes en font foi, — ne sont arrivés à un chiffre aussi considérable. Entre tous, les artistes sont privilégiés, car nulle liberté ne leur fait défaut. La sculpture et la peinture n'inspirent aucune défiance, elles ne sont point subversives, elles n'excitent point à la haine des citoyens entre eux, elles n'attaquent point la constitution. L'administration leur est favorable, le budget

leur fait une part importante. On achète et on récompense. Le peintre et le sculpteur sont médaillés et décorés comme de vieux soldats. C'est au mieux, et j'approuve des deux mains. Et cependant le mal fait des progrès que rien n'arrête ; les plus indifférents s'enquiètent et se disent : L'art français va-t-il donc disparaître ? Quel souffle malsain de langueur et de faiblesse a donc passé sur les artistes ? D'où vient l'atonie qui les endort, l'énervement qui les étreint ? A qui la faute ? à qui remonte la responsabilité ? La cause n'est point particulière, elle est générale. Il y a cinquante et un ans déjà qu'un homme d'un grand talent a répondu à toutes ces questions et que Benjamin Constant a écrit la phrase suivante qu'il n'hésiterait pas à signer encore aujourd'hui :
« L'indépendance de la pensée est aussi nécessaire, même à la littérature légère, aux sciences et aux arts, que l'air à la vie physique. L'on pourrait aussi bien faire travailler des hommes sous une pompe pneumatique, en disant qu'on n'exige pas d'eux qu'ils respirent, mais qu'ils remuent les bras et les jambes, que maintenir l'activité de l'esprit sur un sujet donné en l'empêchant de s'exercer sur les objets importants qui lui rendent son énergie parce qu'ils lui rappellent sa dignité. »

SALON DE 1866

Si quelques œuvres originales et intéressantes ne se distinguaient dans la masse des tableaux et des statues exposés au Palais de l'Industrie, nous ne devrions guère ménager au Salon de 1866 l'expression de notre découragement plus qu'aux expositions précédentes, car il nous semble que la moyenne a encore baissé, comme si elle obéissait aux lois implacables d'une dépression lente mais continue. L'ardent désir que nous éprouvons de voir l'école française reprendre son rang nous force à dire qu'il y a lieu d'être inquiet. L'art actuel paraît faire fausse route et devoir s'égarer promptement, s'il ne revient, par un vif et sérieux effort, à des manifestations élevées, conçues en dehors des goûts frelatés du jour. Chacun sait son métier, cela n'est pas douteux, mais

c'est tout : l'invention, la recherche, l'aspiration vers la grandeur, sont de plus en plus rares. Seule aujourd'hui, l'habileté de la main paraît importante. Or, si le métier suffit à consacrer les artistes, il doit être indifférent à ces derniers de peindre des persiennes ou des tableaux. On voit de tous côtés des ouvriers habiles; quant aux artistes qui ont souci de l'idéal et qui cherchent cet *au delà* vers lequel les âmes intelligentes doivent toujours tendre sous peine de déchoir, deux lignes suffiraient pour énumérer leurs noms.

Lorsqu'on s'arrête dans ces vastes salles, on est toujours tenté de se dire : Je connais cela. En effet, rien n'y est nouveau, et presque tout y semble une réminiscence. Voilà les mêmes Bretons, les mêmes Alsaciennes, les mêmes allégories mal peintes et imparfaitement dessinées; voilà les mêmes femmes nues, assises, debout, couchées, provocantes : *baigneuses* et *Vénus*, *premier secret* et *dernière illusion*, *rêves* et *printemps*; voilà les mêmes batailles, le même drapeau pris, le même ennemi vaincu, le même Français triomphant; voilà enfin le même *Salon*, celui que nous avons vu l'an dernier et que probablement nous reverrons l'année prochaine. En présence d'un état de choses aussi douloureux et qui n'est point contestable, la situation de la critique est extrêmement pénible. Devant les mêmes faiblesses, on est réduit aux mêmes observations, et puisque les artistes se répètent sans cesse, la critique est forcée de se répéter elle-même. A moins de s'égarer dans de faciles et insipides énumérations, on est contraint de parler encore des hommes qu'on a déjà signalés plusieurs fois, car seuls

ceux-là ont fait un effort qui mérite d'être loué. Un bon tableau est une bonne fortune qui nous est trop rarement offerte, et c'est de là que vient notre chagrin; quant à notre découragement, la cause en est bien simple. Notre société actuelle, qui n'est peut-être pas le modèle des sociétés, a imprégné les artistes de ses émanations malsaines : au lieu d'être ses maîtres, ils se sont faits ses humbles serviteurs; au lieu de la ramener au goût de l'art pur et au culte du beau, ils la suivent et parfois même la précèdent dans ses aberrations, dans ses folies, dans son amour effréné des jouissances faciles, dans ses besoins vaniteux de grandeur artificielle. A tout prix les artistes veulent plaire à ce monde étrange et factice qui rappelle les danses macabres du moyen âge. Au lieu d'écouter les conseils désintéressés de la muse austère, ils ne suivent que « les prescriptions de la mode; » ils se tiennent au courant, ainsi que l'on dit chez les gens d'affaires; ils savent les *sujets* que l'on préfère, la façon qui est appréciée par les prétendus amateurs; ils travaillent dans le *genre* qui est le plus demandé, et ils croient avoir rempli toute leur mission quand ils ont bien vendu leurs tableaux. Ceux qui luttent contre le courant sont rares, et nous ne saurions trop les encourager à rester fermes et droits dans leur résolution de bien faire à tout prix et selon leur conscience. Tôt ou tard ils auront leur récompense, j'entends la vraie, la seule, celle qui se paye en gloire. Les autres auront plu à la foule, ils n'auront travaillé que pour elle : qu'en restera-t-il lorsqu'ils ne seront plus? « Tout homme, a dit M. Renan, qui ne sait pas se contenter de l'approbation

d'un petit nombre est condamné à ne rien faire que de superficiel. »

Aussi chaque année voit s'accroître l'indifférence qu'inspirent ces expositions qui devraient être la fête des yeux et de l'esprit; il n'en était point ainsi jadis. Quel homme de quarante ans ne se souvient encore avec émotion de l'ouverture du Salon dans les galeries du Louvre? Bien avant l'heure fixée pour l'entrée, la vaste cour était pleine de monde; on se précipitait à travers le grand escalier comme à l'assaut d'une forteresse; quel enthousiasme! quelles défaites! quelles victoires! On se heurtait pour voir les Decamps, on se gourmait devant les toiles de Delacroix, on se disputait devant les tableaux anecdotiques de Paul Delaroche; les classiques et les romantiques, les élèves de David et ceux de Géricault se retrouvaient face à face avec leurs œuvres, qui continuaient la bataille, et le public, souverain juge, était appelé à décider entre eux. Au milieu de ces deux partis se glissaient les *luminaristes* comme M. Diaz, qui depuis..., et les *naturalistes* hésitants, qui n'avaient pas encore reconnu Troyon pour leur maître. Les portraits mêmes offraient un intérêt réel lorsqu'ils étaient peints par Flandrin ou par Guignet. Cette époque déjà lointaine était moins prodigue pour les artistes, mais elle était plus féconde pour l'art; on s'en occupait, on l'aimait, on le discutait. Pour cela comme pour tant d'autres choses, nous pourrions dire : C'était le bon temps. Aujourd'hui nous n'en sommes plus là. On va au Salon parce qu'il faut voir un peu de tout. On s'entasse devant des tableaux d'une médiocrité désespérante, auxquels

on a fait les honneurs du salon carré parce qu'ils représentent quelques personnages de l'histoire moderne ; s'il y a par hasard des portraits de femmes connues dans un monde dont il sied de ne pas parler, on s'en informe, on y court, on les regarde, on les commente. Curiosité et dépravation du côté du public, dédain pour les choses de l'esprit et matérialisme exagéré du côté des artistes, qu'espérer de bon avec de si tristes éléments ?

Jamais cependant on n'a plus encouragé les artistes que maintenant[1] ; mais ce qui leur manque, c'est le souffle, ce souffle vivifiant qui sort naturellement de certaines institutions d'un pays ; ce n'est pas eux seulement qui en sont privés, ce sont tous ceux qui pour produire ont besoin de sentir s'agiter en eux-mêmes un esprit librement fécondé. C'est la pureté des atmosphères qui fait l'activité du sang. L'homme ne vit pas que de pain, et, pour bien comprendre les choses de la nature, il faut être en communion directe et renouvelée avec celles de l'esprit. Or, lorsque l'esprit se tait, le monde s'endort. Aussi, tout en constatant l'abaissement progressif qu'on remarque dans nos expositions annuelles,

[1]. Malgré sa sécheresse apparente, le *livret* renferme des documents statistiques qu'il ne faut point négliger, car ils contiennent des renseignements précieux pour l'histoire de l'art à notre époque. J'en ferai ressortir quelques-uns : — 2,349 artistes ont exposé 3,297 œuvres d'art (abstraction faite des envois de Rome). Au 1er janvier 1866, il existait 1,267 artistes récompensés par l'administration française. Ils ont obtenu 2,474 récompenses ainsi divisées : 2,002 médailles ou rappels de médailles ou rappels de médailles, et 472 décorations, dont 65 croix d'officier, 3 croix de commandeur, et 2 croix de grand-officier. Ainsi qu'on le voit, les encouragements ne manquent pas ; mais est-il bien certain qu'on protége les arts en protégeant les artistes ?

je n'entends point le reprocher exclusivement aux artistes; ils ne sont point responsables d'un état de choses qu'ils subissent, mais qu'ils n'ont point créé.

I

Toutes les personnes qui ont visité lss dernières expositions de beaux-arts faites au Palais de l'Industrie se rappellent le grand jardin qu'on avait établi dans la nef principale. Ce lieu de repos charmant pour les promeneurs était réservé à la sculpture. Dernièrement on fit une exposition de chevaux ; il fallait bien se conformer à ce goût factice pour les choses hippiques qui semble depuis quelque temps avoir affolé la France. L'emplacement consacré aux statues fut abandonné aux évolutions des bidets de postes, des *carrossiers* et des pouliches; on en fit un manége. Aujourd'hui le jardin n'est plus: au lieu de l'oasis, il n'y a qu'un désert ; les centaures ont chassé Phidias. Ce sont, dit-on, les sculpteurs qui ont demandé et obtenu cette pitoyable modification. Dans le jardin, les statues, éclairées par un jour diffus et de reflet, étaient singulièrement amollies dans leurs contours et n'offraient guère de loin que des silhouettes indécises : je le veux bien et ne disputerai pas. L'administration, qui doit être fort embarrassée pour satisfaire toutes les exigences, s'est prêtée de bonne grâce aux observations des statuaires, et elle leur a accordé ce fameux *jour d'atelier* à quarante-cinq degrés qu'ils réclamaient à grands cris. Dans un long couloir où souffle un incessant courant d'air, on a exposé les statues en face de larges fe-

nêtres qui versent sur elles un jour blanc et plus aigu qu'il ne convient : l'endroit est désagréable et malsain; aussi l'on n'y va guère et l'on n'y reste pas. Il me semble que dans cette organisation nouvelle on a simplement oublié que les statues ne sont point des bas-reliefs, qu'elles sont *ronde-bosse*, que, pour les apprécier en connaissance de cause, il faut pouvoir les examiner sous leurs différents aspects, tourner autour, comparer le dos à la poitrine et la chevelure au visage. Aujourd'hui elles sont parfaitement éclairées de face; mais c'est là tout, le reste baigne dans l'ombre et demeure d'autant moins visible que le jour des fenêtres frappe directement aux paupières le curieux mal-appris qui s'imagine qu'un groupe en marbre peut être regardé de tous côtés. Une semblable distribution de lumière ne serait tolérable que si chaque statue était placée sur une selle à pivot. Les sculpteurs feront bien, l'année prochaine, de redemander leur ancien jardin ; je suis persuadé qu'on s'empressera de le leur rendre, à moins toutefois qu'il ne soit retenu d'avance pour une exhibition de bestiaux ou de volailles. De tels et si pénibles malentendus seraient-ils possibles, si Paris possédait enfin un local spécialement approprié aux expositions des beaux-arts ?

Les principaux maîtres de la statuaire se sont abstenus cette année. L'ensemble de l'exposition est faible et indécis: il n'y a rien de choquant, il n'y a rien de réellement remarquable. Nul ne s'est mis en frais d'imagination, et tout ce qu'on voit paraît avoir été fait par de très-habiles praticiens, accoutumés à manier un ciseau

que la main seule dirige. L'*Angélique* de M. Carrier-Belleuse attire les regards :

> Creduto avria che fosse statua finta
> O d'alabastro, o d'altri marmi illustri.

On se rappelle avec quelle supériorité M. Ingres a traité le même sujet. Le peintre a su réaliser là un rêve de chasteté, de jeunesse, de grâce et de beauté : il avait suivi les indications du poëte; de son *Angélique* il avait fait une fille, debout, immobile, enchaînée. « Roger l'eût prise pour une statue, s'il n'eût aperçu ses larmes qui coulaient. » Avec l'*Angélique* de M. Carrier, l'illusion n'est pas possible : c'est une femme; elle se débat, se convulsionne, se contourne; disons le mot, elle se tortille. Attachée au rocher, la tête renversée, effarée, les genoux repliés, le torse jeté en avant, elle semble faire des efforts désespérés pour échapper au *smisurato mostro*. Son immense et invraisemblable chevelure tombe jusqu'à ses pieds en larges nattes; des chaînes en cuivre doré étreignent ses poignets et ses chevilles : il est temps que Roger arrive. Il y a dans cette figure des morceaux traités de main de maître : je signalerai entre autres les genoux, qui sont fort beaux, étudiés avec grand soin et rendus avec une précision qui n'est point sans élégance; mais toute la statue est d'un art bien matériel, on dirait une réminiscence du chevalier Bernin. Cette forte femme, hommasse et vigoureuse, paraît de taille à briser ses entraves et à ne point redouter la lutte avec l'orque formidable. Cette Flamande ferait bien dans une des plantureuses allégories de Rubens. Je dois dire en outre

que c'est plutôt un torse qu'une statue. La tête, à demi cachée sous le bras, se voit difficilement, de sorte que l'on a d'abord un amas de chairs sous les yeux avant de découvrir le visage qui doit les expliquer et leur donner l'expression. Que reste-t-il alors? On le comprendra au premier coup d'œil. M. Carrier-Belleuse manie la râpe, le ciseau, la masse et l'archet avec une habileté remarquable; mais j'ai peur qu'il n'en abuse et veuille parfois obtenir des effets auxquels le marbre se refuse absolument. La matière n'est obéissante que selon ses propriétés : au delà, elle devient réfractaire, et nul talent, si ingénieux qu'il soit, ne peut lui faire rendre ce qu'elle ne contient pas. Le rocher auquel est liée Angélique baigne ses pieds dans la mer; M. Carrier a usé de toutes ses ressources de praticien pour figurer la crête des flots, et il a échoué: ces pompons chicoracés peuvent ressembler à des madrépores ou à des éponges pétrifiées; mais jamais on ne pourra s'imaginer qu'ils représentent le sommet fluide, mobile, transparent et fugitif d'une vague. Les transpositions d'art sont dangereuses, et demander à la sculpture ce qui appartient exclusivement à la peinture ou au dessin, c'est s'exposer à ne pas réussir. J'adresserai à M. Carrier un autre reproche, reproche de détail et qui n'a qu'une importance relative. Mêler le cuivre au marbre, le jaune éclatant au blanc, c'est détruire ou du moins compromettre l'ensemble d'une œuvre. Autant que possible et à moins d'impérieuses exigences, la matière doit être une, s'imposer aux yeux par l'uniformité même de sa nuance et ne point laisser des métaux inutiles et criards éparpiller

l'effet, tirer le regard et briser la douce harmonie d'une coloration générale. La même observation peut être faite à M. Grootaers pour sa *Marie, mère de Dieu*, à M. Chappuy pour son *Joueur de bilboquet*, et à M. Aizelin pour *l'Enfant et le Sablier*.

Qui ne se rappelle les beaux vers de l'*Oaristys*, d'André Chenier ?

>J'entrai fille en ce bois et chère à ma déesse !
>— Tu vas en sortir femme et chère à ton époux !

C'est l'imitation d'une idylle de Théocrite qu'à son tour M. Loison vient de traduire en marbre sous le titre de *Daphnis et Naïs*. Le groupe est élégant et de bonne facture, très-simple de composition et d'un agencement qui fait habilement valoir les lignes. Le jeune homme et la jeune fille, à demi enlacés, marchent côte à côte et se donnent un baiser. Les deux mains, rejointes à hauteur de la taille, sont remarquables de souplesse et ont été traitées avec un grand souci de la vérité. Les draperies sobres d'arrangement, loin de nuire au nu, s'associent à lui dans une proportion très-sage et bien raisonnée. Il n'y a là rien de tapageur, rien de trop voyant, tout est bien pondéré et d'une sobriété qu'il est bon de louer, car elle devient chaque jour plus rare. On pourrait désirer plus de force dans le modelé, plus de vigueur contenue dant le mouvement ; c'est là néanmoins une tentative fort honorable et dont il est juste de savoir gré à M. Pierre Loison.

Il me semble que la manière dont M. Clère a construit sa *Jeanne d'Arc écoutant des voix* appartiendrait plus à

la peinture qu'à la sculpture. Les accessoires tels que le prie-Dieu, le chapelet, le tapis écussonné de France, sont faits pour être peints dans un tableau plutôt que pour servir d'appui à une figure sculptée. Il y a là une petite recherche de couleur historique et locale qui ne me paraît pas très-bien justifiée, et je crois que l'ensemble de l'œuvre aurait gagné, si l'on eût débarrassé Jeanne d'Arc de ce mobilier moyen âge, qui par sa nature même, je le répète, ne serait vraiment à sa place que sur une toile. La statuaire est un art abstrait, et tout ce qui n'est pas absolument indispensable à une figure doit en être sévèrement écarté. Je crois cette observation très-juste et suis fâché d'avoir à l'adresser à M. Clère, car sa *Jeanne d'Arc* est une statue recommandable. La jeune fille, vêtue en paysanne, la tête couverte d'un large bonnet, le corps enveloppé de la grande robe de bure à gros plis, est bien dessinée, solidement drapée et dans une attitude à la fois très-naturelle et très-sobre. Toutes les fois qu'on touche à un sujet pareil, on côtoie un écueil redoutable, celui de la *pose*, pour parler le langage d'aujourd'hui. Il est si facile de se laisser entraîner à donner à Jeanne d'Arc des mouvements extatiques et prétentieux, et il est si tentant d'en faire une énergumène, demi-pythonisse et demi-convulsionnaire, qu'on doit remercier les artistes qui ont compris et rendu cette douce figure telle qu'elle était : très-humble, inquiète, s'ignorant elle-même, et obéissant à cette force interne qu'elle subissait tyranniquement sans pouvoir la réfréner ni la définir. Cet écueil, M. Clère a su l'éviter avec une grande sagesse; en cela, il a été plus habile qu'il ne le

croit peut-être, car il est bien plus aisé de faire théâtral que de faire vrai. Le mélodrame est à la portée de tout le monde, et il faut avoir un esprit déjà distingué pour apprécier et comprendre la simplicité. Penchée sur son prie-Dieu, les yeux levés vers le ciel, où siège son interlocuteur invisible, Jeanne écoute la voix mystérieuse qui lui indique la route au bout de laquelle se trouve l'abandon et se dresse le bûcher des sorcières et des relapses. La tête est d'une beauté singulière qui n'a rien de mièvre, qui n'a rien de masculin, mais qui porte la double empreinte de la jeunesse et de l'énergie. La bouche est ferme et loyale, elle s'ouvrira pour le commandement et jamais ne proférera un mensonge. L'œil est inquiet, étonné, tout près d'être ravi. J'aime peu le geste par lequel Jeanne, à l'aide de sa main, fait pavillon autour de son oreille; c'est un peu puéril et peut-être trop indicatif. Les voix qui lui parlaient étaient toujours entendues, car elles sont de celles qui parviennent à travers tout, à travers la distance, le bruit et l'espace. Cette statue est bonne, et j'ai plaisir à la louer, car, outre une vérité remarquable, elle contient cette nuance d'idéal sans laquelle les œuvres d'art ne sont qu'un travail d'ouvriers.

Je n'aurais plus rien à dire de la sculpture, si M. Soytoux, qui, s'il m'en souvient, obtint en 1848 le prix dans le concours ouvert pour une statue de *la République*, n'avait exposé le buste de *Paul de Flotte*. Le buste est en plâtre, bientôt il sera coulé en bronze. Paul de Flotte tomba en mettant le pied en Calabre, à la tête d'une compagnie de débarquement. De Flotte fut un fanatique du devoir, il ne tergiversa jamais avec lui-même et se

porta sans hésiter partout où il estima qu'il y avait à défendre ou à propager les idées qu'il aimait et qui lui avait fait une conscience imperturbable. Je sais qu'il a laissé de profonds regrets dans le cœur de ses amis. Tous affirment que nulle ambition ne lui aurait été interdite, s'il eût vécu dans des circonstances propices. Sa mort fut un deuil pour la petite armée de Garibaldi; les listes d'une souscription improvisée furent promptement couvertes, et il fut décidé qu'un monument commémoratif serait élevé à la mémoire de ce Français qui était venu mourir pour la cause de l'unité italienne. M. Soytoux fut chargé de reproduire les traits que n'ont pas oubliés les membres de l'assemblée législative dissoute le 2 décembre, et il s'est acquitté avec honneur de la tâche qu'il avait acceptée. C'est bien là ce visage à la fois concentré et mystique, surmonté d'un front trop large et que termine un menton avancé, énergique et presque violent. Des yeux légèrement saillants et comme voilés par le regard interne achèvent de donner le caractère de cette physionomie curieuse à plus d'un titre, sympathique et résolue. Où sera placé ce buste? A Santa-Croce de Florence? Près de Scylla, à l'endroit même où de Flotte est tombé? Je ne sais. En dehors des souvenirs que cette œuvre rappelle, elle est remarquable et mérite qu'on en félicite M. Soytoux.

II

Il est assez naturel que la peinture d'histoire, celle qu'on nomme ordinairement la grande peinture, soit en

décadence, car elle n'intéresse plus personne. Les tableaux de genre suffisent au goût du public, qui passe indifférent devant les scènes religieuses et les toiles historiques. Les élèves de l'école de Rome, de cette école spécialement fondée et entretenue pour former en France un groupe sérieux de peintres d'histoire, ont suivi la pente commune et ne font guère aujourd'hui, à moins de commandes officielles, que des tableaux de genre. Nous essayerons cependant de découvrir parmi les œuvres exposées au Salon de 1866 celles qui, par leur facture et les tendances qu'elles indiquent, prouvent chez les auteurs quelque souci d'un art élevé et dégagé de tout intérêt mercantile, sans nous occuper de certains essais où des prétentions au style cachent une vacuité déplorable, où la ligne est insuffisante, la couleur nulle, l'invention médiocre, où l'on ne retrouve que des réminiscences trop mal déguisées des ébauches de Jules Romain et des gravures de Marc-Antoine. La stérilité de ces sortes de décorations, qui paraissent peintes à la détrempe, a pu faire illusion quelque temps; lorsqu'on les a vues pour la première fois, on a pu être surpris par un aspect singulier : on a pu bien augurer de l'artiste qui se consacrait à ce labeur ingrat, on a dû le louer et l'encourager, car on a cru que ces essais n'avaient rien de définitif, en un mot qu'ils étaient un début. On s'était trompé. Le peintre, abusé sans doute par les éloges qu'on lui avait adressés, s'est imaginé que du premier coup il était arrivé au but, et depuis il est resté stationnaire, pour ne rien dire de plus. Dès lors les défauts devenaient inexcusables; ce qui dans le prin-

cipe ne paraissait que maladresse s'affirmait depuis comme un système. Pendant plusieurs années, nous avons revu les mêmes toiles légèrement peintes par une main qui ignore son métier, nous avons eu à contempler les mêmes compositions emphatiques dont il ne resterait rien, si l'on rendait aux vieilles estampes les personnages qu'on leur a empruntés. Si l'absence de modelé, le dédain de la beauté, une inconcevable négligence dans la facture, un dessin souvent fort irrégulier, suffisent à faire de bons tableaux, ceux auxquels je fais allusion sont irréprochables; l'auteur est de bonne foi, j'en suis convaincu, mais il fait absolument fausse route, il s'égare, et je crois qu'il fera bien de revenir promptement sur ses pas, s'il ne veut se perdre sans espoir de retour. Les ébauches qu'il nous montre aujourd'hui sont puériles tant par la façon trop cavalière dont elles sont exécutées que par l'énorme effet auquel elles visent et qu'elles sont loin d'atteindre. L'une ressemble à un rouleau de papier peint, l'autre a l'air d'une immense plaque de faïence; dans toutes les deux, les ombres sont à peine appréciables. Le peintre qui a exposé ces deux tableaux paraît être sûr de lui; il est cruel d'avoir à lui dire qu'il vit dans une illusion dont il doit sortir au plus vite, s'il ne veut faire oublier jusqu'aux premières toiles qui lui ont valu quelque réputation. C'est un talent rare que de savoir ne pas chercher les aventures pour lesquelles on est impropre. Développer ses aptitudes et leur donner tout leur essor, c'est la grande science de la vie. Tel qui est apte à peindre des tableaux d'intérieur ou des scènes champêtres se perd en essayant des compositions gran-

dioses imitées de celles de la renaissance; tel qui fait d'agréables *paysages* ne réussira jamais qu'à barbouiller de médiocres Vénus.

Cette faculté précieuse de bien connaître sa voie et d'y marcher imperturbablement se trouvait chez un homme estimable que l'art vient de perdre récemment; je parle de M. Hippolyte Bellangé. Certes, ce ne fut point un maître dans la signification exclusive du mot, car il ne créa rien de nouveau, mais ce fut un artiste honnête, restant avec adresse et modestie dans les limites d'un talent sérieux qu'il cherchait toujours à augmenter. On aurait pu lui demander plus d'ampleur dans le dessin, plus de fermeté dans la coloration; mais il faut reconnaître que tous ses efforts furent sincères et que sa réputation est légitime. Ce fut un peintre militaire dans toute la force du terme. Né au commencement du siècle, il avait reçu la forte et durable impression des derniers désastres de l'empire, et à sa façon il protesta contre nos défaites. Il fut à la peinture ce que Béranger fut à la poésie avec moins de faux lyrisme et plus de conviction. Il méritait d'être populaire et ne l'a cependant été que dans une mesure assez restreinte. A côté d'Horace Vernet, qui peignait la grande guerre sur des toiles de trente pieds, il a su se faire une place enviable et qui n'est pas sans gloire, en choisissant de préférence les sujets épisodiques : les cantinières donnant à boire aux soldats blessés, les *Deux Amis*, les curés de campagne ramenant en croupe un vieux troupier sanglant, sujets plus littéraires peut-être que pittoresques, mais qui n'en avaient que plus le don d'attirer et de fixer l'attention.

il a peint sur les premières guerres de la république une série de tableaux qui méritent de rester dans le souvenir; son crayon spirituel avait parfaitement saisi les physionomies diverses de l'armée, et, depuis le vieux grognard jusqu'au zouave actuel, il rendait le type avec entrain et vérité. Sa mort laisse un vide regrettable dans cette spécialité qui est loin d'être une des plus hautes de l'art, mais qui n'en a pas moins sa raison d'être et son utilité. Comme s'il eût senti la fin prochaine qui le menaçait, il est revenu à ses premières impressions; on dirait qu'avant de mourir il a voulu peindre encore une fois, et dans son heure la plus épique, cette vieille garde dont si souvent il avait illustré les hauts faits. C'est à la fois un retour et un adieu à la vie. *La Garde meurt, 18 juin 1815*, tel est le titre de son dernier tableau, qui, à proprement parler, n'est qu'une ébauche inachevée : un groupe de morts au-dessus duquel deux ou trois survivants sont demeurés debout, farouches, désespérés, pleins d'imprécations, attentifs à donner la mort et indifférents à la recevoir. C'est fortement peint, par larges indications qui semblent prouver que l'œuvre définitive, si elle avait été achevée, aurait eu plus d'amplitude et plus de développement. Le sentiment est vrai et saisissant; involontairement on se dit : Ce dut être ainsi! Et ce n'est pas là un mince éloge à faire d'un tableau. Toute la scène s'enlève en vigueur sombre sur le ciel rouge et comme ensanglanté de cette exécrable soirée. On sent que les Prussiens arrivent et que la chasse aux Français va bientôt commencer. Hélas! qui de nous ne porte en soi l'horreur de ce souvenir et ne se

rappelle l'épouvantable galopade de Blücher à travers nos soldats en fuite? Hippolyte Bellangé avait quinze ans à cette date funeste : il dut sentir jusqu'au fond de l'âme le deuil immérité de la patrie; dans ceux qui furent vaincus, il ne vit plus que des martyrs et des héros, et il se mit à en peindre l'épopée. Il est resté fidèle et d'une façon très-désintéressée aux croyances de sa jeunesse; c'est là, de notre temps, un fait assez rare pour qu'il soit bon de le signaler avec éloge. Comme artiste, il a donné le précieux exemple d'un homme qui ne croit pas que la dimension d'un tableau importe au mérite de l'œuvre. Pourquoi M. Schreyer n'a-t-il pas suivi cet exemple? L'an dernier, nous n'avions eu que des éloges à donner à la *Charge de l'artillerie de la garde*, qu'il avait maintenue et ramassée dans un cadre étroit qui la condensait et en faisait vigoureusement ressortir toute la valeur. Je regrette qu'aujourd'hui il ait tenté de s'agrandir, car il s'est singulièrement diminué. Dans la *Charge des cuirassiers à la bataille de la Moskowa*, je retrouve bien une partie des qualités de M. Schreyer; mais elles sont affaiblies, amollies et presque neutres. Il me paraît manifeste que ce tableau a été fait beaucoup trop vite. Je sais que l'on peut me répondre comme Alceste : « Le temps ne fait rien à l'affaire; » il n'en a pas moins une certaine importance et permet de donner à une œuvre toute la force et tout le soin qui lui sont nécessaires pour être remarquable. La touche est à la fois lâche et pesante; les chevaux, tassés et osseux, ne sont point en rapport avec leurs cavaliers, coiffés de casques trop étroits. L'effet, cherché par toute sorte de

moyens, n'a pas été obtenu, quoiqu'il ait été souvent dépassé, ne serait-ce que dans ce cuirassier mourant qui paraît mort depuis plusieurs jours. Le coloris, qui est habituellement une des sciences de M. Schreyer, est fade ; la composition boursouflée et confuse, manque d'ensemble : elle se répand et ne se concentre pas ; les accessoires sont traités avec un laisser aller qui m'étonne, et le dessin lui-même me paraît bien hésitant en certains morceaux. C'est là une défaillance qui ne sera que momentanée, j'en suis certain, car ce tableau, malgré les incorrections frappantes qu'il étale aux yeux, prouve que M. Schreyer possède les aptitudes sérieuses et le don inné qui constituent les vrais peintres. Le cheval de l'officier est d'une coloration trouvée et fort heureuse. Blanc, marqué de gris bleu à la tête et aux jambes, rappelant par ces deux tons celui de l'uniforme des cuirassiers, il est placé au centre, comme le point d'où doivent rayonner toutes les nuances voisines, qu'il résume et fait valoir. Cela est bien, et d'un véritable artiste ; le point de départ était excellent, mais le peintre est resté en route, et il a produit une œuvre plus brutale que forte ; l'intérêt est dispersé, la composition ne commence ni ne finit. La tentation était vive, je le comprends, de représenter un peloton arrivant de face et au galop, mais elle était pleine de périls qui n'ont point été évités. Il fallait, à force de soins et de réflexions, parvenir à vaincre la monotonie forcée de la disposition générale, triompher des très-grandes difficultés de raccourci qu'elle offrait, et enfin *tricher* de manière à donner de l'air et des jours qui manquent absolument.

M. Schreyer, avec qui il faut être sévère, car on a le droit de beaucoup exiger de lui, fera bien de ne pas se décourager. Erreur d'un homme d'esprit qui prendra sa revanche, disait-on jadis; les meilleurs ont leurs moments de faiblesse, qui n'impliquent rien de grave pour l'avenir, mais qu'il faut signaler énergiquement, car notre premier devoir est de prémunir les artistes contre les dangers que nous apercevons. Ces défaillances ne sont souvent que passagères, et ceux qui les ont douloureusement subies en sortent parfois d'une façon triomphale. M. Hébert nous le prouve cette année en exposant deux très-beaux portraits, et M. Eugène Fromentin avec un tableau dont nous aurons longuement à parler.

Si les maîtres s'endorment quelquefois, il faut dire que les efforts de leurs élèves ne sont pas de nature à les réveiller brusquement, et souvent nous avons eu à nous plaindre de la stérilité des générations nouvelles. Aujourd'hui nous pouvons rendre grâce aux dieux, car nous avons un début important à constater. En effet, les deux tableaux que M. Tony Robert-Fleury avait soumis en 1864 au jugement du public ont passé presque inaperçus et n'offraient aucune de ces qualités saillantes qui font remarquer une œuvre d'art. C'est donc au Salon de 1866 qu'il commence réellement à se faire connaître et à s'imposer à l'attention. Estimant sans doute, et avec raison, que l'histoire contemporaine présente à ceux qui savent la comprendre des sujets tout aussi pittoresques que l'histoire ancienne et la mythologie, il a demandé à des événements récents le motif d'une large et vigoureuse composition. Le titre de son tableau est fort simple, un

nom de ville et une date : *Varsovie, le 8 avril 1861*. Il faut raconter le fait que ce jeune et vaillant peintre a cherché à traduire sur la toile ; nous sommes volontiers oublieux en France, et il n'est pas mauvais de rappeler à nos mémoires fugitives certaines actions que l'histoire ne saurait assez flétrir. Au jour indiqué plus haut, la population de Varsovie, inoffensive et sans armes, remplissait les rues. C'était l'Annonciation, grande fête chômée par la catholique Pologne. Une longue file de gens paisibles se dirigeait vers la demeure du vice-roi ; au milieu de cette foule, on portait le drapeau polonais et le crucifix. Vers sept heures du soir, un signal donné par trois fusées immédiatement suivies de trois coups de canon amena toute la garnison russe autour de la place du château ; la population s'y trouva cernée. Trois fois un roulement de tambour et une sommation ordonna au peuple varsovien de se disperser ; nul ne bougea ; chacun, le matin, avait reçu l'extrême-onction, l'absolution, et se sentait prêt à mourir. En face des grenadiers russes rangés en bataille, la foule se mit à genoux et entonna le vieux cantique polonais : *Swienty boze*, « Dieu saint, Dieu grand, ayez pitié de nous ! Marie vierge, reine de Pologne, ayez pitié de nous ! » Le bruit de la fusillade couvrit bientôt celui de la triste litanie. Personne ne recula ; à genoux et chantant toujours, les martyrs recevaient la mort et tombaient. Le soir, des escadrons de cosaques balayèrent la ville au galop et fouillèrent les maisons pour y arrêter les blessés. Ce fut ce jour-là que « le peuple de Varsovie se leva ; il se leva sans armes, ne portant dans ses mains que son drapeau

et sa croix; il ne donna pas la mort, mais il la reçut, et quand le dominateur, épouvanté d'une attitude si nouvelle, lui demanda ce qu'il voulait, il répondit : la patrie [1] ! »

C'est ce massacre inqualifiable que M. Robert-Fleury fils a voulu représenter, et il a réussi avec un talent plein de promesses sérieuses. La toile est fort grande, car elle contient une foule compacte, et chaque personnage y est représenté de grandeur naturelle. Au fond, on aperçoit un escadron de cosaques à cheval; devant le palais, un régiment d'infanterie russe est rangé et fait feu. Tous les premiers plans sont occupés par les Polonais agenouillés, morts ou mourants : seuls, deux moines, dont l'un est déjà blessé, sont debout et lèvent vers les exterminateurs l'image du juste que les puissants de la terre ont cloué au gibet. Le drapeau de la Pologne, qui si longtemps fut le compagnon du nôtre, gît par terre, taché de sang et presque caché par le cadavre de celui qui le portait. Des vieillards, des jeunes gens attendent impassiblement la mort et reprennent en chœur : « Dieu saint, Dieu grand, ayez pitié de nous ! » Une fille du peuple, vigoureuse et belle, faite pour vivre cent ans, s'affaisse, se tasse sur elle-même, frappée au sein qu'elle découvrait devant les bourreaux. A ses côtés, et sous la grêle des balles qui passent en sifflant, une autre jeune fille, épouvantée, se courbe par un mouvement involontaire et se voile la tête de ses deux bras croisés. De

1. Voyez, dans la *Revue des Deux Mondes* du 1er janvier 1862, l'étude de M. Julian Klaczko sur *le Poëte anonyme de la Pologne*.

vieilles femmes serrant leur enfant contre leur poitrine s'offrent stoïquement, malgré une terreur invincible, en holocauste pour le salut de la patrie. Nul n'essaye de fuir, et l'œuvre de destruction continue.

Comme la plupart des élèves de M. Cogniet, M. Tony Robert-Fleury sait son métier : il manie la brosse avec adresse et fermeté; de plus, il est coloriste dans les gammes profondes et sait donner à sa peinture une harmonie qui n'est pas sans puissance. Son dessin est serré, dans de justes proportions, et ne s'égare pas en recherches inutiles. Tout en surveillant avec soin l'ensemble de sa composition, il ne néglige pas le *morceau*, et je pourrais citer telles mains, tel visage, telle ceinture qui sont traités d'une façon très-remarquable. Malgré le côté forcément mélodramatique du sujet, il est difficile de voir une ordonnance plus simple. Cela est fort habile et ne fait qu'augmenter l'impression, qui n'est distraite par aucun épisode particulier et se concentre forcément sur l'action générale. Ce n'est point un chef-d'œuvre, mais c'est une bonne, une très-bonne toile. M. Robert-Fleury fils a fait de grands et visibles efforts pour arriver à la vérité ethnographique; presque tous les personnages ont le type slave, la pommette saillante, le front large, l'expression à la fois rêveuse et exaltée. Je me demande vainement pourquoi il a donné à ses deux moines des physionomies essentiellement italiennes. Il y a là une erreur ou une intention qui m'échappe. Les moines des couvents catholiques de Pologne sont des Polonais, et souvent même ils ont fait parler d'eux glorieusement pendant les guerres d'indépendance, ne fût-

ce que ce père Marc qui joua un si grand rôle dans les affaires qui suivirent la confédération de Bar. Ceci n'est qu'une critique de détail, et je ne la ferais même pas, si je n'étais convaincu que M. Tony Robert-Fleury a raisonné chaque partie de son tableau et n'a rien laissé au hasard. Son originalité n'est pas encore entièrement dégagée; il est si difficile et quelquefois si long de briser tout à fait sa coquille! Je vois là, dans cette œuvre si importante et si honorable, quelques vieilles réminiscences qu'on dirait empruntées à M. Paul Delaroche et à M. Gallait : avec un peu d'étude et un peu d'effort, le jeune artiste arrivera facilement à produire des ouvrages tout à fait personnels et dignes d'une approbation sans réserve.

M. Tony Robert-Fleury a eu ce bonheur rare de trouver un nom justement célèbre au fond de son berceau. Si noblesse oblige, réputation impose. L'heure est propice pour occuper une place enviable dans l'école française, qui ne sait plus ni ce qu'elle veut, ni où elle va. M. Fleury fils saura-t-il prendre la tête de ce régiment en déroute, qui regarde de toutes parts pour savoir vers quelles sensualités nouvelles souffle le vent de la mode et du succès éphémère? Je le voudrais, et j'ose l'espérer. S'il se sent au cœur cette grande ambition désintéressée des faciles triomphes de la camaraderie et dédaigneuse des gains rapides, qu'il ferme l'oreille aux bruits du dehors; l'air est mauvais et murmure des conseils pernicieux. Qu'il vive en lui-même, devant la nature et avec les poëtes; qu'il aime son art par-dessus tout et qu'il lui sacrifie tout, même son envie de parvenir! Par le sujet

qu'il a choisi et traité, il prouve qu'il possède un esprit généreux et apte à comprendre le vrai ; c'est déjà considérable, et s'il peut arriver à bien se persuader que l'artiste a, lui aussi, une mission à remplir, que son unique raison d'être n'est pas simplement de mettre de jolies couleurs les unes à côté des autres, je ne doute pas qu'il devienne un maître à son tour et qu'il ne trouve de grandes récompenses au bout de la voie où il entre aujourd'hui.

C'est la force de la conception et non point l'adresse de la main qui fait des vrais artistes ; je ne saurais trop le répéter, tout en reconnaissant que l'une est plus difficile à posséder que l'autre. Malheureusement, la tendance générale aujourd'hui est vers l'habileté matérielle, et c'est peut-être à cause de cela que la *Cléopâtre* de M. Gérôme n'obtient pas tout le succès qu'elle mérite. Comme dans ce gracieux tableau on ne trouve pas certains empâtements qui font pâmer les faux connaisseurs, comme il n'offre aucun de ces tons violents qui semblent maintenant le *nec plus ultra* de l'art, on prétend que M. Gérôme baisse et que sa toile ne vaut pas celles qu'il nous a montrées jadis. J'avoue que je suis d'un avis diamétralement opposé et que je trouve *Cléopâtre* supérieure sous tous les rapports à ces douteuses *Phryné*, à ces *Louis XIV* étriqués que nous avons vus aux dernières expositions. Il est cependant une circonstance atténuante qui excuse sans la justifier l'erreur où le public se laisse entraîner. Le tableau n'a pas été verni, ce qui est fort sage, car il faut qu'une peinture ait séché au moins un an avant qu'on puisse la vernir sans danger, mais l'inconvénient n'en

est pas moins réel ; les *embus* ont dévoré les glacis, aplati les contours, rendu les fonds indécis et donné à toute la composition un aspect noirâtre et terne qu'un simple coup d'éponge mouillée ferait disparaître. La coloration se montrerait alors ce qu'elle doit être, blonde et très-fine. Cléopâtre, déjà fort sûre d'elle-même, quoiqu'elle n'eût alors que quinze ans et voulant obéir à un avis secret de César, se fit entourer d'un paquet de hardes ou d'un tapis, et fut ainsi portée, toute petite et mignonne, jusque dans le cabinet que « le chauve adultère » occupait au palais d'Alexandrie. « Ce fut la première emorche, à ce que l'on dit, qui attira César à l'aimer, dit Amyot traduisant Plutarque, pource que cette ruse luy fit appercevoir qu'elle estoit femme de gentil esprit. » César et ses serviteurs travaillent au fond de la pièce, et au premier plan apparaît Cléopâtre qu'un esclave nubien vient de découvrir en développant les tapis qui la couvraient. M. Gérôme a voulu faire ressortir la blancheur de la carnation de Cléopâtre en mettant auprès d'elle comme repoussoir la peau bronzée d'un fellah des bords du Nil. Certes ce fellah est fort beau, d'un excellent dessin, d'une expression vraie, d'une bonne facture et d'une pose très-naturelle, mais puisque M. Gérôme invoquait Plutarque, il aurait pu le suivre jusqu'au bout et se rappeler qu'Apollodore, qui apporta Cléopâtre jusque dans l'appartement de César, était un Sicilien. La peau brune et presque dorée, les cheveux fortement bouclés des habitants de la vieille Trinacria, auraient facilement produit le même effet que les tons chocolat du Nubien ; Cléopâtre ne s'en serait pas moins détachée en clair sur

le rouge sombre de la tonalité générale. Ceci n'est pas une critique puérile ; lorsqu'on est arrivé à la notoriété qui a récompensé les travaux de M. Gérôme, il faut savoir être exact, ne point sauter irrévérencieusement par-dessus Plutarque et s'astreindre à faire obéir la peinture à l'histoire au lieu de subordonner l'histoire à la peinture. Il est insignifiant que M. Henri Gaume représente le *Marché aux fleurs de la Madeleine* (d'après nature sans doute) avec trois rangées d'arbres, lorsque en réalité il n'y en a que deux ; mais il est important que M. Gérôme, maître en son art et sûr de sa main, ne se laisse pas aller à des fantaisies que le sujet repousse et que les exigences pittoresques ne justifient pas. La Cléopâtre est debout, charmante, montrant ses jeunes seins, chaste malgré sa demi-nudité et dans une attitude très-simple qui lui donne tout son relief. Le pied, d'un dessin déjà trop ramassé, est rendu plus court encore par la sandale, dont la bride dorée cache presque l'orteil ; c'est là un défaut qu'il eût été facile d'éviter. Les accessoires sont traités avec un soin exquis ; on dirait que les colonnes et les plafonds ont été peints par un architecte familiarisé avec les temples d'Égypte ; le costume de Cléopâtre est très-heureux, fort habile d'arrangement et plein de détails qui sont exacts sans cependant être de l'archéologie. Les personnages du fond, César et ses scribes, absolument sacrifiés, ne sont là que comme des comparses, pour donner la réplique à la figure principale. Je le répète, ce tableau nous apparaîtrait tout autre si le vernis en faisait ressortir les qualités, qui maintenant sont voilées par les embus.

A côté de cette toile, M. Gérôme expose une *Porte de la mosquée d'Haçanin* (et non pas d'*El Assaneyn*, ainsi que le livret l'a imprimé par erreur). C'est un sujet passablement lugubre. Devant la porte et au-dessus sont exposées des têtes coupées, parmi lesquelles je suis très-surpris de reconnaître celle de Géricault, sans compter quelques autres auxquelles il serait facile de donner un nom. Calmes ou grimaçants, déjà décomposés, ces sinistres restes sont gardés par un *chaouch* qui tient sa pipe avec une indifférence toute fataliste et par un mamelouk coiffé du casque circassien et vêtu d'une cotte de mailles. La porte entr'ouverte laisse voir l'intérieur de la mosquée qu'éclaire le soleil et où les colonnes *lanternent* beaucoup trop. Tout l'aspect pittoresque est là: un effet lointain de lumière enfermé dans un cadre d'ombre. Là encore je chercherai querelle à M. Gérôme. En Orient, les têtes coupées et exposées ne se pendent pas par les cheveux, elles ne sont point entassées pêle-mêle sur une marche d'escalier; elles sont fichées sur des piquets de fer, au-dessus des portes, sur les murailles, et y restent jusqu'à ce que les milans, les percnoptères et tous les autres oiseaux de proie chargés de la voirie les aient fait disparaître. J'ai vu, il y a longtemps, décapiter vingt et un chefs albanais révoltés : les têtes des quatre principaux furent plantées sur des pieux de fer au-dessus de la porte d'Eski-Séraï; les autres furent proprement rangées sur le chaperon de la muraille. Le tableau de M. Gérôme n'en est pas moins digne d'éloges, car il est exécuté avec un soin minutieux ; mais, s'il rappelle le

Supplice des crochets de Decamps, il ne le fait pas oublier.

Donc, et c'est avec plaisir que nous le constatons, M. Gérôme nous semble en progrès sur ses dernières productions; nous en dirons autant de M. Lévy, quoique ses deux tableaux soient loin de nous satisfaire et laissent encore singulièrement à désirer. Ils sont néanmoins, malgré leurs qualités négatives, supérieurs à la *Vénus ceignant sa ceinture pour se rendre au jugement de Pâris*, que nous avions vue avec tristesse au Salon de 1863. Dans la pénurie extrême où nous sommes de peintres d'histoire, en présence des artistes douteux et comme énervés par une tradition trop lourde qui sortent de l'école de Rome, on a attentivement regardé cette année du côté de M. Émile Lévy, et l'on s'est demandé s'il ne serait pas celui que l'on attend. Certes M. Lévy ne manque point d'une certaine grâce; mais ce qui lui fait défaut, c'est le *tempérament*, sans quoi l'on n'est jamais un artiste. A force de travail et de bon vouloir, on peut certainement produire des travaux recommandables: M. Paul Delaroche a passé sa vie à le prouver; mais sans l'innéité, sans le don mystérieux que la fée inconnue apporte au jour même de la naissance, on ne fera que des à peu près et jamais une œuvre complète. Je prendrai un exemple pour me faire comprendre. M. Paul Baudry est né peintre, il a certaines qualités spéciales qu'il doit à son organisation particulière. A mon avis, il est loin d'en tirer le parti qu'il pourrait, et en cela il est coupable; mais enfin il n'en est pas moins doué, et je n'oserais dire que M. Lévy ne

l'est pas. Dans ce qu'il fait, je sens du soin, un effort de bon aloi, une envie de bien faire qui est très-respectable, mais l'œuvre est froide, sans vie. Où en est l'âme? J'ai beau la chercher avec persistance, je ne puis la découvrir. Est-ce le cerveau qui conçoit imparfaitement et qui paralyse la main? est-ce la main qui refuse d'obéir aux injonctions du cerveau? Je ne sais, mais certainement il y a désaccord entre les deux. Et cependant on reconnaît qu'il y a eu une sérieuse dépense de volonté pour réussir. Cela est fort honorable; mais, hélas ! cela ne suffit pas, car alors chaque homme pourrait être artiste. « En toutes choses, il faut l'étoile, » a dit M. Edgar Quinet, — surtout dans les arts. L'*Idylle* représente une sorte de Paul et Virginie vêtus à l'antique qui traversent un ruisseau; le jeune homme porte la jeune fille dans ses bras, et semble hésiter en mettant son pied sur une pierre. C'est là toute la composition, dont les détails ne rachètent guère la pauvreté. La *Mort d'Orphée* est plus compliquée. C'est une ordonnance en *cascade* qui du haut d'un tertre aboutit à un ravin. Celui qui reçut la lyre des mains mêmes d'Apollon est tombé sous les coups des thyrses, maigre, affaibli par sa vie errante et par ses regrets. Les femmes de Thrace, qu'il avait dédaignées, devenues de véritables ménades (au sens originel du mot), s'acharnent contre lui au nom célébré de ce Bacchus qu'il avait cependant si souvent invoqué: « Dieu Primigène, qui trois fois est revenu au monde, conseiller de Jupiter et de Proserpine, ô Bacchus ! dieu très-pur, obscur, agreste et sauvage, écoute mes prières et sois-moi favorable ! » L'une d'elles, par un mouvement

très-bien rendu, a saisi Orphée par le bras et lève sur lui son thyrse, déjà faussé par un premier coup ; d'autres se précipitent vers lui, l'assaillent et vont le frapper d'une faucille. — Pourquoi la faucille, et non pas la serpe qui taille les ceps consacrés à Bacchus et se rougit du sang de la vigne? — Une autre, vue de dos, laissant flotter sur sa robe bleuâtre une longue chevelure rousse, est en proie au « délire sacré » et s'entoure des replis d'un serpent ; quelques-unes enfin heurtent des cymbales et soufflent dans la flûte sensuelle qui jusqu'au christianisme combattit contre la lyre. Telle est en peu de mots cette composition, dont la violence n'est qu'apparente et dont le mouvement est illusoire. Il y avait là cependant tous les éléments d'un bon tableau ; mais l'exécution, sèche dans les contours, molle dans les surfaces, ne lui donne aucune force ; le dessin est grêle, petit aigu, et sans cette ampleur que le sujet seul aurait exigé, de plus il est souvent incorrect. Je serais surpris de ces faiblesses, auxquelles il eût été facile de remédier, si je ne savais qu'à force de travailler à la même toile, de la regarder toujours, de s'en imprégner pour ainsi dire, on arrive à la voir non plus telle qu'elle est, mais seulement telle qu'on l'a conçue. Si bizarre que ce fait puisse paraître, il est absolument vrai, non-seulement pour les tableaux, mais pour tous les ouvrages où l'esprit est violemment surexcité. Les poëtes n'y échappent pas plus que les peintres. Aussi, lorsque l'on revoit son œuvre après quelques jours de séparation, ce qui saisit d'abord, c'est le défaut, c'est le dessin irrégulier, c'est la coloration criarde, c'est l'*hiatus*, c'est la rime manquée.

Aussi ce ne sera pas l'insuffisance matérielle que je reprocherai à M. Émile Lévy ; mes observations s'adresseront plus loin et plus haut. Je ne vois dans ses œuvres exposées aujourd'hui aucun idéal, aucune recherche de la beauté ou de l'esprit. Les dieux avaient la force, la puissance, les plaisirs sans fin, et cependant, pour être immortels, ils ont été forcés de faire asseoir Psyché au milieu d'eux. Psyché, c'est l'âme, je ne l'apprends à personne, et je la cherche trop souvent en vain dans le panthéon des artistes modernes. Les peintres ne s'en soucient guère et la trouvent généralement inutile; aussi je crains d'étonner beaucoup M. Émile Lévy en disant qu'à ses tableaux je préfère *la Muse et le Poëte* de M. Timbal. Ce n'est certes point un chef-d'œuvre, je le reconnais, et il serait bien facile d'en faire une critique sévère ; mais j'y trouve ce je ne sais quoi qui m'arrête, car il essaye de m'arracher au triste milieu où nous vivons pour m'emmener dans un monde supérieur. Le sujet est des plus simples. Dans un bois sacré, éclairé par l'aube, celle du jour et celle de la vie, un jeune homme agenouillé tend la main vers une femme constellée qui semble lui montrer le but lointain où doivent tendre ses efforts. Le vêtement rouge du poëte, les draperies blanches et bleues de la muse introduisent dans la coloration générale une *dominante* tricolore qui n'est point heureuse, quoiqu'elle soit atténuée et presque rachetée par la nuance mystérieuse du fond, que traversent les vives lueurs du soleil levant. On peut reprocher à M. Timbal d'avoir donné à ses personnages un modelé plus apparent que réel, d'avoir fait la tête de la déesse plus petite que de raison, d'avoir

trouvé la distinction plutôt que la force ; mais la composition, à la fois chaste et noble, diminue ces défauts. L'idéal est élevé, la tendance excellente, et c'est assez pour mériter de sincères éloges. Être possédé du désir d'aller très-haut et de faire rendre à l'art tout ce qu'il contient, c'est le fait d'un véritable artiste, et, même lorsqu'on ne réussit pas, cette recherche du beau est la preuve de qualités supérieures.

Cette recherche, je la trouve toujours chez M. Gustave Moreau, et je ne cesserai jamais de la louer tant que je la verrai dans ses œuvres. Le peintre éminent auquel nous devons *Œdipe et le Sphinx* ne doit pas se faire illusion ; il y a une réaction contre lui : on est déjà las de l'entendre appeler juste. Il est en opposition flagrante avec tous ses confrères ; il les laisse chercher des succès faciles, s'épuiser sur les côtés sensuels de la peinture, et se contenter des *à peu près* équivoques qui ont valu quelque bruit à leur nom. Au rebours de tout ce que je vois aujourd'hui, il apporte dans ses œuvres une conscience inébranlable, il ne fait aucune concession, ni aux autres ni à lui-même. Il *veut*, cela est visible, et je crois qu'il ne quitte un tableau qu'après avoir dépensé à le parfaire toute la somme d'efforts dont il est capable. Comme il ne cherche que la grande et sérieuse peinture dégagée de toutes les petites et médiocres influences du moment, on l'accuse de faire de l'archaïsme ; cela tient uniquement à ce qu'il est resté sur les hauteurs où les vieux maîtres ont vécu, loin du bruit des foules, loin des conseils malsains et des tentations dangereuses. Celui-là est un artiste dans toute la force du terme : il peut se trom-

per parfois, cela n'est pas douteux ; mais même dans ses erreurs (que je lui ai reprochées, *Jason et Médée*) j'ai reconnu l'homme convaincu qui a fortement médité son sujet et l'interprète avec une science considérable. Le jour où il se présente devant le public, il n'a rien négligé pour prouver que s'il n'a pas fait un chef-d'œuvre, il a du moins vigoureusement essayé d'en faire un. Certes *Œdipe et le Sphinx* reste son meilleur tableau, celui dont l'effet fut le plus saisissant et la facture la plus habile ; néanmoins c'est encore **M. Moreau** qui est le maître de l'exposition, car c'est lui qui a les tendances les meilleures, l'idéal le plus haut, l'amour le plus vif de son art, le désintéressement le plus radical des triomphes éphémères et le dédain le plus manifeste pour les succès de coterie. On dirait qu'en peignant il obéit à une fonction de son organisme. Qu'en adviendra-t-il ? Qu'importe ? Il a produit le tableau qu'il voyait en lui, le reste lui est indifférent. Cela est assez rare pour qu'on s'y arrête, car cela seul explique la force virtuelle qu'on retrouve dans toutes ses compositions et la puissance latente qu'on y peut remarquer.

Il expose cette année deux tableaux : *Diomède dévoré par ses chevaux* et *Orphée*. Le premier semble un souvenir de Piranèse tant l'architecture y a d'ampleur et d'importance. L'écurie de Diomède est une sorte de cirque entouré d'une haute muraille d'où s'élancent de fortes colonnes qui donnent à toute l'ordonnance un aspect d'imposante sévérité ; Hercule vient d'accomplir son *travail*, du haut des murs il a jeté l'impur roi des Bistones à ses chevaux carnivores ; ils se sont rués sur leur

maitre, l'ont saisi par le bras, par le cou, le tiennent entre leurs terribles mâchoires suspendu en l'air et commencent leur sanglant repas; çà et là quelques cadavres blancs comme de l'ivoire servent de pâture à des vautours chenus. Les chevaux, exagérés dans leurs formes trop accentuées, ainsi qu'il convient à des animaux fabuleux, avec leur cou énorme, leurs larges joues, leurs naseaux froncés, leur sabot violent, leurs membres charnus, semblent être les aïeux antédiluviens des admirables chevaux qui marchent pacifiquement sur la frise du Parthénon. Diomède, un peu trop sec de contours peut-être, laisse éclater sur son pâle visage une terreur grimaçante et désespérée. Tout le fond de la composition, tenu dans l'ombre, ombre à la fois transparente et puissante, fait ressortir les blancheurs très-habiles des premiers plans. Depuis le ton gris perle très-clair du premier cheval jusqu'aux nuances blafardes des cadavres, l'harmonie est parfaitement complétée par les couleurs chair de Diomède et le plumage blanc des vautours. Il y avait dans ce sujet une tentation bien attrayante pour M. Moreau. Faire combattre Hercule et Diomède pied contre pied, épaule contre épaule, quelle occasion de montrer qu'on connaissait sa mythologie! quel plaisir de faire saillir le trapèze, le deltoïde, le grand dentelé, de mettre toute la musculature en mouvement et de faire un tableau qui eût ressemblé à un relief! C'était facile, c'était vulgaire, et un peintre médiocre n'y aurait pas manqué; mais M. Moreau est un esprit distingué et qui réfléchit. Il a simplement placé Hercule dans un coin; assis sur la muraille, il n'agit pas,

il regarde, et en effet ce doit être ainsi, car le grand labeur est terminé ; c'est un juge, ce n'est point un bourreau, et celui dont la massue était en bois d'olivier, le le doux héros qu'on invoquait comme protecteur des routes, n'a plus à se mêler à ce châtiment mérité. Il a jeté la bête brute aux animaux féroces, sa mission est accomplie, et il ne reste là que comme témoin pour être bien certain que le coupable n'échappera pas. L'excellente intention de M. Gustave Moreau aura-t-elle été comprise par tout le monde? Je l'espère, car elle est d'une clarté à ne pouvoir laisser aucun doute. Les peintres sourient volontiers à ces sortes de finesses, ils n'ont point raison, car ce sont elles qui donnent à une œuvre le cachet moral et particulier qui la rend originale.

Lorsque les ménades eurent déchiré et décapité Orphée, qui par ses chants, sa doctrine et ses vers combattait l'orgiasme bachique, la tête du fils de Calliope, du compagnon de Jason, roula dans les flots de l'Hèbre et s'arrêta sur les bords de la mer, suivant une légende, ou, selon une autre, fut portée par les flots jusqu'aux rives de Lesbos; une jeune fille trouva la tête et la lyre du « premier chantre du monde, » et recueillit pieusement ces saintes dépouilles. C'est là le sujet du second tableau de M. Moreau. Ici encore la composition n'offre aucune ambiguïté, et les personnes qui reprochèrent l'an dernier à M. Moreau de manquer de lucidité dans l'expression de ses idées plastiques doivent être satisfaites aujourd'hui. Sur la lyre qu'elle tient dans ses bras, la jeune fille a posé la tête d'Orphée et la regarde avec une

tristesse infinie, en marchant lentement, avec toute sorte de respect et de précaution pour cette relique sacrée. Elle est seule au milieu d'un paysage âpre qu'égayent seulement la sombre verdure et les fruits d'or d'un citronnier ; quelques flaques d'eau s'étalent vers la droite ; à gauche, une sorte d'arcade naturelle formée d'un seul rocher s'élève et sert de piédestal à un groupe de bergers indifférents, qui jouent du chalumeau et paissent leurs chèvres. Qu'importe en effet à l'impassible nature la fin cruelle de celui qui pleurait Eurydice et qui chantait les dieux ? Son cours ne peut pas être interrompu, et la vie circule partout, dans les plantes et dans les êtres. Toute poésie est-elle éteinte à toujours parce qu'Orphée est mort ? Non pas, car voici sur le rivage même deux petites tortues qui plus tard offriront leur carapace aux poëtes qui voudront encore faire résonner la lyre. Ainsi qu'on le voit, la composition s'explique d'elle-même et sans grands efforts. La jeune fille est charmante, de profil, blonde, les yeux baissés, pâlie par l'émotion et contemplant avec une ineffable pitié cette fine et héroïque tête dont les lèvres ne s'ouvriront plus. Ses mains, ses pieds nus sont d'un dessin exquis, et je n'aurais que des éloges à donner à toute cette gracieuse figure, si la jambe qui marche n'était manifestement trop courte et ne donnait par conséquent au torse une longueur disproportionnée. C'est là un défaut auquel il sera facile de remédier, et je le signale à la scrupuleuse attention de M. Moreau. La jeune fille est vêtue d'une robe étroite, d'une *gone*, ainsi qu'on disait autrefois, qui dessine les bras, serre la taille, presse les hanches et

vient en plis réguliers tomber au-dessous des chevilles ; cette robe est d'étoffe éclatante fleuronnée de rosaces bleues ; une large ceinture frangée la fixe contre le corps. On n'a point ménagé les critiques, et en effet une femme de l'antiquité sans tunique, sans peplum et sans manteau flottant sur les épaules, c'est une hérésie contre la religion de la draperie et une attaque directe aux commodes traditions de l'école. J'en suis fâché, mais, à son insu peut-être, M. Moreau s'est rapproché de la vérité historique. Les costumes de la Haute-Grèce, de la Thrace, de la Macédoine, des îles septentrionales de la mer Égée étaient fort riches, parsemés de fleurs brodées et d'étoffes généralement voyantes. Lorsque les Égyptiens, neuf siècles avant Jésus-Christ, eurent à peindre dans les grottes de Beni-Haçan les Grecs qui faisaient le commerce avec eux, ils représentèrent des hommes et des femmes « habillés d'étoffes très-riches, peintes (surtout celles des femmes) comme le sont les tuniques des dames grecques sur les vases grecs du vieux style. « Je viens de citer Champollion le jeune, qui s'y connaissait. En Grèce, actuellement encore, partout où les modes françaises n'ont point pénétré, et surtout vers les hauts lieux où les invasions successives n'ont jamais réussi à s'établir, le costume antique a été fort peu modifié ; on le retrouve tout entier depuis la cnémis dont parle Homère jusqu'au gorgerin que portait Minerve. Aux environs du temple d'Apollon Épicurius, sur les confins de la Messénie et de l'Arcadie, au petit village de Dravoï, j'ai vu des femmes vêtues, à très-peu de différence près, comme la jeune fille de M. Moreau. Une longue robe

rouge brodée et passementée les enveloppait, et leur chevelure était rattachée par un mouchoir orné de fleurs en soie brillante. Poussé par son esprit investigateur, M. Moreau a rencontré beaucoup plus juste que s'il avait adopté pour son personnage la blouse blanche à bordure rouge ou bleue que les peintres s'imaginent trop facilement avoir été le costume uniforme de toute antiquité. C'est là, du reste, une querelle sans importance, mais elle prouve à M. Gustave Moreau qu'il doit redoubler d'efforts, ne se relâcher en rien de la sévère direction qu'il s'est imposée, et s'agrandir encore à force de travail et de concentration, s'il veut conquérir et garder définitivement le rang qu'il ambitionne.

Sans être d'un ordre aussi élevé que M. Moreau, M. Charles Comte est un artiste de bon vouloir, fort soigneux dans ses ouvrages, et qui les pousse à un degré de *fini* qui prouve une conscience difficile. Cela est bon, et M. Comte doit le sentir tout le premier, car il n'a point perdu ses peines, et le succès l'a récompensé. Nous avons eu plusieurs fois occasion de louer ses tableaux, et cette fois encore nous ne pouvons qu'applaudir à son *Charles-Quint visitant le château de Gand.* L'ambitieux qui rêvait peut-être secrètement d'échanger la couronne fermée des empereurs contre la triple tiare des papes, avant de se retirer au monastère de Yuste, veut revoir les lieux où il a été élevé. Déjà vieux, atteint par la goutte, appuyé sur un jeune écuyer, suivi par les officiers et quelques femmes de son ancienne cour, vient curieusement dans les appartements déserts et regarde. Le trône où il s'est assis souvent est

vide, tout est nu, triste, comme démeublé et solitaire
C'est la salle de *la Toison d'or ;* une immense tapisserie
de haute lisse qui couvre toutes les murailles représente
Hellé, Phryxus, les Argonautes, Médée, et raconte ainsi
l'histoire de cette toison que Jason devait conquérir, et
qui, par suite d'une interprétation équivoque, était destinée à devenir l'emblème d'un des premiers ordres de
chevalerie du monde. Ce fond de nuances vives, mais
très-harmonieuses entre elles, est traité avec une entente remarquable du coloris; en effet, au lieu de nuire
aux personnages, ces tons gais les font ressortir et leur
donnent une valeur relative fort heureusement trouvée.
Toutes les têtes, depuis celle de Charles-Quint jusqu'à
celle de son dernier homme de suite, sont fines, expressives, modelées peut-être d'une façon un peu trop restreinte, mais vigoureuses néanmoins et en rapport direct avec le sujet. M. Comte est très-harmoniste, et
c'est une qualité qu'il partage avec M. Bonnat, dont les
Paysans napolitains devant le palais Farnèse sont un bon
pendant aux *Pèlerins* qu'il exposa en 1864. C'est la
même habileté dans l'emploi difficile des rouges, des
blancs et des noirs; la coloration est bonne, ferme et
profonde; le dessin m'a paru plus régulier, plus châtié.
Tout ce petit tableau annonce que l'auteur est en progrès; peut-être ne sent-on pas assez le corps de l'homme
couché sur le banc de pierre entre les femmes assises;
il eût demandé, je crois, à être accusé davantage et à se
faire deviner dès le premier regard. Les types sont étudiés avec fidélité, mais c'est là un soin si facile qu'il est
superflu d'insister. Cette toile est séduisante, chaude,

bien venue, et je la préfère sans hésitation à ce grand *Saint Vincent de Paul prenant la place d'un galérien*. M. Bonnat s'est beaucoup trop fié à sa facilité, et il a échoué ; il faut avoir le courage de le lui dire. Ce n'est pas un tableau, c'est une improvisation à la *Fapresto* ; il est évident que le peintre s'est hâté et n'a pas consacré à une œuvre de cette importance le temps matériel qu'elle exigeait. Laissons la rapidité de la vapeur à l'industrie et gardons pour l'art les sages lenteurs dont il a besoin sous peine de ne plus être. La coloration est savante, il est vrai, car c'est là une qualité innée chez M. Bonnat, mais elle est cependant inférieure à celle des *Paysans*. Aucune des difficultés n'a été attaquée de front, toutes ont été tournées, j'allais dire escamotées ; les muscles sont creux et vides ; il n'y a rien sous la peau ; on ne sent point l'armature osseuse ; c'est une bonne ébauche qui a besoin d'être reprise, travaillée, terminée avant d'être un tableau ; actuellement elle est molle et sans force, et demande à être exécutée pour prendre toute sa vigueur. Il ne suffit pas d'indiquer une composition, il faut la dessiner, la *charpenter*, la peindre, si l'on veut être pris au sérieux. Et puis pourquoi cette préoccupation, cette réminiscence au moins inutile des maîtres espagnols ? Ne serons-nous donc jamais que des imitateurs et n'avons-nous pas en nous assez de ressort pour créer quelque chose ? Il me semble qu'il est bien temps de sortir des ornières italienne, espagnole, hollandaise et flamande, et de faire enfin du français ; nous y gagnerons au moins d'avoir de l'originalité. Il faut voir où cette manie déplorable d'imitation a conduit M. Ribot ; il

annihile et neutralise à plaisir un talent très-recommandable, une habileté de main peu commune et une science de coloration que beaucoup pourraient envier. A quoi aboutissent tous les efforts que je reconnais dans le *Jésus au milieu des docteurs?* A rien, ou à faire dire qu'on aime mieux l'Espagnolet. Mais si à M. Ribot je préfère Ribeira, je préfère M. Ribot à M. Roybet, et cependant ce dernier s'est donné bien du mal pour imiter cet imitateur. On cherche à faire quelque bruit autour du tableau de M. Roybet, *un Fou sous Henri III;* en toute sincérité, c'est puéril. Cette toile a l'importance d'un beau morceau d'étoffe. Un fou noirâtre et grimaçant, peu d'aplomb sur des jambes très-mal dessinées, montrant une main de charbonnier trop petite et sans attache, tient en laisse deux chiens au milieu d'une campagne où les arbres ferment l'horizon. Tout le mérite du tableau est dans le ton rouge du vêtement s'enlevant en vigueur sur un fond d'un vert sombre et étouffé. En revanche, les chiens sont fort beaux, grassement peints, trop cernés de noir, mais assez vivants et bien sur pattes. Si le dessin, l'ordonnance, la composition d'un tableau sont inutiles, si un seul ton éclatant suffit à constituer une œuvre d'art, il ne faut ni longue éducation ni aptitudes spéciales pour faire un artiste; le dernier des teinturiers de Damas ou de Bénarès est un grand peintre. J'aime à croire que M. Roybet a de l'avenir, et qu'il ira plus loin qu'il ne le promet aujourd'hui; mais, avant de me permettre de le juger, j'attendrai qu'il ait exposé un tableau.

III

S'il suffisait de savoir peindre pour être un artiste, M. Courbet en serait un fort remarquable; cependant ce n'est qu'un peintre, pas autre chose, un très-habile ouvrier. L'artiste crée, le peintre copie; là est la différence essentielle qu'on oublie trop souvent aujourd'hui. M. Courbet a un système qui peut se résumer en peu de mots : le seul devoir du peintre est de ne reproduire que les objets qu'il voit et absolument tels qu'il les voit. Si M. Courbet n'était radicalement dénué d'invention, il aurait un tout autre principe, et jamais il n'eût ravalé son art à n'être qu'un métier. Si l'unique but de la peinture est d'imiter servilement, la photographie lui est préférable, car elle est plus exacte et ne peut jamais dévier. M. Courbet, entraîné vers ces théories baroques par une absence complète d'imagination, n'a jamais compris que bien souvent la vérité inventée est supérieure à la vérité observée; la première peut être absolue, la seconde n'est jamais que relative. La *Vénus de Milo* est plus belle que toutes les femmes, c'est le type même de la femme, et cependant ce n'est point une femme. Dans les documents qu'offre la nature, il faut savoir choisir. Prendre au hasard ce qu'on aperçoit, c'est se réduire à l'état de pantographe et abdiquer d'un seul coup toutes les facultés du cerveau; c'est réduire à néant l'observation, la comparaison, l'élection. Dans le cercle étroit où il s'est condamné à tourner depuis déjà longtemps, M. Courbet a eu bien des défaillances, il a fait

parfois de très-mauvais tableaux ; qui ne se souvient du portrait de Proudhon? C'était infliger à ce grand contradicteur un supplice que ses ennemis les plus implacables n'avaient point osé rêver pour lui. Ce n'est pas d'aujourd'hui que M. Courbet expose ; il y a précisément vingt ans, il nous montrait un *portrait d'homme*, le sien sans doute. Depuis cette époque, beaucoup de bruit s'est fait autour de son nom ; habile, madré comme la plupart de ses compatriotes, fatigué de la longue obscurité qui l'environnait, il a tâté le public avec quelques grosses excentricités qui ont ravi tout ce qui ne savait ni inventer, ni composer, ni dessiner, qui ont indigné quelques « amants des arts, » et qui, en somme, ont fait rire tout le monde. La camaraderie s'en est mêlée ; le peintre d'Ornans est devenu un maître pour quelques adeptes, et on en a fait un chef d'école, le grand directeur patenté du réalisme. Ceci est un enfantillage peu dangereux sur lequel il n'y a pas à s'appesantir. Il fut à l'art ce que le *Ma-pa* avait été à la religion. Aujourd'hui M. Courbet paraît revenir à des sentiments plus sérieux et chercher le succès dans des œuvres de bon aloi ; il faut lui en tenir compte et applaudir à son effort. Sa *Remise aux chevreuils* est une toile remarquable, à laquelle il ne manque qu'une meilleure entente de la perspective aérienne pour être un excellent tableau. Il n'y a pas de composition, je n'ai pas besoin de le dire. Quelques hêtres, un ruisseau courant au pied d'un rocher grisâtre, quatre chevreuils, un fond de bois, et c'est là tout. C'est gras, puissant, très-solide et d'une impression vraie. Les eaux sont transparentes, les rochers rendus dans tout leur détail ; les

animaux ont été étudiés avec soin, surtout le brocart debout et dont on voit le *tablier*. En résumé, c'est là un paysage très-bon ; il prouve que la main de M. Courbet est fort habile, qu'elle n'ignore aucune des ressources du métier, et qu'elle pourrait produire des œuvres importantes, si elle obéissait au cerveau, au lieu de le diriger.

M. Courbet expose aussi un autre tableau qui a quelques prétentions à être de la grande peinture. C'est une femme nue, couchée et qui joue avec un perroquet. Le titre en est singulier, pour ne rien dire de plus : *la Femme au perroquet*, pour faire pendant sans doute à *la Vierge à la chaise !* Donner à son œuvre un tel baptême, que la postérité accorde seule, croire qu'on a fait *la femme au perroquet* par excellence, c'est une étrange aberration et qui explique peut-être tous les côtés maladifs du talent de M. Courbet. — En 1844, M. Paul Delaroche, étant à Rome, exposa dans son atelier *un Repos en Égypte ;* la Vierge était assise près d'un rocher sur lequel un lézard grimpait ; un des assistants, voulant faire sa cour à l'artiste, lui dit : « Vous devriez intituler votre tableau *la Vierge au lézard.* » M. Delaroche sourit avec tristesse et répondit : « On verra cela dans une centaine d'années. » M. Courbet a été moins modeste que M. Delaroche, cela se comprend. Elle est assez médiocre au reste, *la femme au perroquet.* Étendue, la tête renversée, toute nue, près d'un jupon à crinoline qui fait là un équivoque et déplorable effet, les jambes de ci et de là, laissant flotter une énorme chevelure qui ressemble à des copeaux de palissandre, elle joue avec un perro-

quet qu'elle tient sur sa main. M. Courbet a donné à toute cette figure des ombres couleur chocolat; pourquoi ? C'est un des nombreux mystères du *réalisme*, et il m'échappe, car j'avoue humblement que je ne suis pas initié. En revanche, le perroquet est réussi de tout point, dans ses nuances et dans son mouvement. A voir la coloration terne de ce tableau, je crains qu'il n'ait été peint sur une toile noire, ce qui en rendrait la destruction inévitable avant peu d'années ; il suffit pour s'en convaincre d'aller voir au musée du Louvre ce que sont devenues les compositions de Valentin. En somme, M. Courbet n'est qu'un peintre de paysage ; de tous les tableaux qu'il a exposés depuis qu'il a découvert le dogme fondamental du *réalisme*, je n'en ai vu que deux qui soient réellement remarquables : *la Remise aux chevreuils* de cette année et *le Cerf à l'eau* de 1861. Dans cette voie qu'un peu de culture intellectuelle améliorerait certainement, M. Courbet peut rencontrer des succès légitimes et durables. En s'essayant encore dans la grande peinture, j'ai bien peur que le peintre d'Ornans ne compromette singulièrement ses qualités et sa réputation.

Il est difficile maintenant de séparer le *genre* du *paysage*, ils se sont tellement mêlés tous les deux, les peintres ont tellement pris l'excellente habitude de mettre l'homme et la nature en présence, que nous renoncerons aux anciennes classifications, qui n'ont plus leur raison d'être. L'homme et la nature se complètent l'un l'autre ; tout est donc pour le mieux. Nous pouvons tuer le veau gras, l'enfant prodigue est revenu,

et c'est avec une joie sincère que nous saluons son retour, car son départ nous avait profondément affligé. *La tribu nomade en marche vers les pâturages du Tell* est un des meilleurs tableaux que M. Fromentin ait encore offerts au public. J'y retrouve ce charme, cette élégance, cette finesse, cette science approfondie des aimables colorations, toutes ces agréables qualités, en un mot, que si souvent déjà nous avons pris plaisir à louer. M. Fromentin a bien fait de revenir au genre qui lui a valu ses premiers, ses meilleurs succès, et dans lequel il est passé maître. C'est là, s'il veut en croire nos conseils désintéressés, qu'il se fixera désormais, et il ne recommencera plus ces excursions inutiles, sinon dangereuses, dans des pays qui ne sont pas faits pour lui. Ce que j'aime dans le tableau que je vois aujourd'hui, c'est que M. Fromentin y est tout entier avec ses qualités et aussi, je dois le dire, avec quelques imperfections qui lui restent encore et que je signalerai. Une tribu est en marche et traverse un gué ; au loin sur une colline, on devine plutôt qu'on n'aperçoit les longs troupeaux qui ont passé les premiers et qui soulèvent sous leurs pas un nuage de poussière. Un groupe de cavaliers, cheiks et khalifats surveillent les hommes et les femmes, qui, chargés d'enfants, d'ustensiles de cuisine, entrent dans l'eau pour gagner la rive rapprochée. Ce groupe de cavaliers vêtus de burnous blancs, montés sur des chevaux blancs nacrés, donne la gamme claire la plus élevée du tableau; elle se rallie aux tons blanchâtres des femmes placées sur l'autre bord par une série fort habile de nuances intermédiaires, isabelle, grise, bleu pâle; le

centre est sombre et comme noir, formé par des arbres et par des animaux bai brun ; c'est là une disposition heureuse, très-bien trouvée, et rendue avec une franchise peu commune. Rien ne détonne, nulle violence, nul effet criard ; tout est bien à sa place ; les couleurs, en se juxtaposant, se font valoir mutuellement au lieu de se nuire ; elles s'éclairent, se soutiennent l'une l'autre, parcourent leur gamme relative sans faire une seule fausse note ; il est impossible de voir un ensemble plus harmonieux ; c'est une symphonie. Les chevaux et les personnages sont exécutés avec précision ; vrais dans leur attitude et par leur costume, ils le sont encore par leur mouvement, qui est exact et bien dirigé. Le paysage a une certaine largeur, mais je dois dire que l'exécution en a été un peu négligée. Le reproche qu'on est en droit d'adresser à M. Fromentin, c'est que son tableau est de deux factures : l'une, très-serrée et même un peu sèche pour les figures ; l'autre, au contraire, indécise, cotonneuse, *entrevue* seulement, pour le paysage. Or, ces deux factures employées dans la même toile se combattent et se portent forcément préjudice ; elles s'exagèrent mutuellement ; le paysage fait paraître les personnages plus secs qu'ils ne sont, les personnages font paraître le paysage plus mou qu'il n'est. Déjà, à propos de *la Curée* (1863), j'avais adressé la même observation à M. Fromentin ; sans exiger qu'il ait une seule facture à l'imitation de M. Blaise Desgoffes, qui, à force de peindre des agates, en est arrivé cette année à cristalliser sa manière et à faire des perce-neige, des gants et des iris en pierres dures, on peut lui demander de surveiller

cette tendance à trop mêler deux exécutions absolument différentes. Ses tableaux y gagneront à la fois plus de fermeté et plus de souplesse. *Un Étang dans les ousis, Saharah*, est lestement peint d'une brosse grasse qui n'a point redouté les empâtements. Le vert très-sombre des arbres massés en rideaux semble uniquement destiné à faire valoir le ton rouge, presque orange, du soleil couchant. C'est d'une coloration un peu exagérée, mais très-savante, et qui est réussie, puisqu'elle obtient l'effet qu'elle a cherché.

M. Hippolyte Lanoue est un adorateur fervent de la campagne de Rome; à la façon dont il la reproduit, on sent qu'il l'aime de cette tendresse violente qu'elle inspire à tous ceux qui ont vécu dans sa familiarité et à qui elle a dévoilé ses beautés secrètes. Il y a deux ans, M. Lanoue exposait un fort beau paysage pris à l'*Acqua accetosa; la Vue du rocher des Nazons* ne lui cède en rien et lui servirait au besoin de pendant. On peut reprocher à M. Lanoue d'avoir martelé son ciel et d'avoir un peu trop *maçonné* sa pâte; mais, ces réserves faites, nous ne pouvons que louer, et dans les termes les plus sincères, l'aspect magistral et grandiose de sa composition. C'est la nature, mais avec sa couleur la plus riche et la moins superficielle, avec toute l'amplitude et toute la noblesse de ses lignes. C'est bien simple cependant, une mare, une prairie que traverse une route et qui s'appuie à une montagne; mais l'air qui circule librement, la pureté des concours, la chaleur du coloris, donnent à cette toile une valeur précieuse. En la regardant, en la comparant avec la plupart des paysages

faciles qui se font aujourd'hui, on reconnait que M. Lanoue a été nourri de fortes études, que son éducation d'artiste a été lente, pénible, sévère, qu'il n'est arrivé à de si bons résultats qu'à force de travail et de volonté, et qu'il a eu plus d'un combat à soutenir avant de sortir vainqueur de la lutte qu'il avait engagée. Qu'il ne se plaigne pas! la récompense a été tardive, mais enfin elle est venue, et il n'y a pas à regretter les efforts du temps passé. M. Lanoue me semble, depuis quelques années, avoir dépouillé tout ce qui lui restait du vieil homme et marcher maintenant dans une voie excellente; je ne saurais trop l'encourager à y rester toujours.

Dégager une composition des accessoires inutiles afin d'en concentrer l'effet et de lui donner toute sa puissance, c'est une des premières lois de l'art, et M. Berchère y a obéi cette année beaucoup plus qu'il ne l'avait fait pour son *Coup de vent dans le désert* et pour son *Frondeur*. Le *Ralliement des caravanes à la halte de nuit* est un tableau dont l'ordonnance ne laisse rien à désirer; il exprime précisément ce qu'il représente avec une probité qui s'impose à l'attention. La caravane a marché tout le jour, le soir est venu, puis la nuit est arrivée rapide et comme empressée de rafraîchir ces pays brûlés du soleil. Des retardataires sont loin encore, qui peuvent s'égarer et ne plus entendre le cliquetis des sonnettes suspendues au cou des chameaux conducteurs. Un homme alors, juché sur un dromadaire, la main armée d'une branche enflammée, monte sur une colline; il appelle vers les quatre points cardinaux en agitant son brandon lumineux. A ce signal qui s'entend et se voit

de loin, toute la caravane se rassemble et se groupe autour des feux pour y passer la nuit après avoir fait les ablutions de sable prescrites par le prophète lorsqu'on voyage dans les contrées où il n'y a pas d'eau. L'instant choisi avec discernement par M. Berchère est celui où le *krébril*, du haut de son dromadaire arrêté, lève le flambeau et pousse le cri de ralliement. Sur le fond obscur de la nuit, l'homme et l'étrange animal se détachent en tons plus clairs et forment avec le fond une harmonie sombre qui n'est pas sans grandeur; le dessin du dromadaire est excellent et prouve une longue et minutieuse étude du sujet. Je voudrais plus de légèreté dans la touche; on dirait que M. Berchère a dans la main je ne sais quelle pesanteur native dont il a bien du mal à se débarrasser. Ce défaut, car c'en est un, apparaît surtout dans la façon dont les premiers plans sont traités. Quel est ce terrain? Est-ce du sable? est-ce de l'argile? est-ce de la terre végétale? On n'en sait rien, et cependant il est important de le montrer et de le faire comprendre. La bonne volonté de M. Berchère n'est point douteuse, et je suis convaincu que ses efforts vers le mieux sont sincères; je crois qu'il aura fait un grand pas le jour où sa brosse, plus aisée et moins lourde, rendra exactement ce que l'œil a retenu. Il faut remarquer cependant que M. Berchère a triomphé des difficultés pittoresques qu'offre toujours un effet de nuit. J'en dirai autant de M. Pasini, dont le *Courrier endormi dans les solitudes de la Perse* n'est certes pas l'œuvre du premier venu. Le ciel sans limites, déjà blanchi à l'horizon par les premières pâleurs de l'aube, se courbe au-

dessus d'une des vastes plaines désertes et inhospitalières de la Perse. Un courrier (nous dirions plus justement un piéton) s'est de lassitude couché sur la terre nue ; il dort profondément, aplati, pour ainsi dire, sous le double poids de la fatigue et du sommeil ; un de ses bras est étendu à portée de son bâton ferré, l'autre repose sur sa poitrine ; une souquenille blanchâtre serrée d'une ceinture en cuir passementée de parchemin couvre son corps maigre et vigoureux ; autour de sa jambe, une mèche enroulée descend jusqu'à son pied, passe entre les orteils et brûle. Au moment où il sentira la douleur, c'est que l'heure du départ aura sonné ; il éteindra ce réveille-matin d'une espèce nouvelle, se relèvera, ramassera son bâton et reprendra sa route. La scène, peu compliquée du reste, est très-bien rendue. L'homme est parfaitement dessiné, et son affaissement est visible ; l'harmonie générale rend bien la limpidité implacable des atmosphères d'Orient, qui rapprochent les horizons les plus reculés et que nulle humidité n'appesantit. M. Pasini a la spécialité de la Perse ; il doit y avoir vécu, car il paraît la connaître comme une seconde patrie. Il faut constater qu'elle l'a bien inspiré ; depuis quelque emps, il est en progrès manifeste : sa facture s'est serrée et a heureusement perdu cette touche martelée et désunie qu'elle affectait autrefois.

Ce n'est ni à la Nubie, comme M. Berchère, ni à la Perse, comme M. Pasini, que M. Schutzemberger a demandé le motif de son tableau ; c'est au pays des fables, à cette patrie connue des poëtes où les *centaures* vivant en liberté passaient ainsi que de simples mortels,

leur existence dans des aventures de guerre, de chasse et d'amour. Sans vouloir quereller l'artiste sur le sujet qu'il a choisi, on peut lui dire que ces animaux fantastiques, moitié hommes et moitié chevaux, appartiennent plutôt à la sculpture décorative qu'à la peinture. Les formes n'en sont pas agréables; ce torse vertical, cette croupe horizontale réunis à angle droit sont disgracieux, trop rectilignes au repos, et dans le mouvement il est bien difficile de leur donner une harmonie d'ensemble que détruit forcément leur double nature. Sur le fronton d'un temple, dans les métopes d'une frise, ces êtres singuliers peuvent piaffer avec énergie ou défiler avec grâce, mais dans un tableau ils sont un peu trop fabuleux pour ne pas être étranges et comme déplacés. Nous ne parlons jamais qu'avec une extrême réserve des sujets que les artistes choisissent, nous estimons néanmoins qu'ils devraient y faire la plus grande attention; c'est la manière de les interpréter qui fait tout, je le sais; mais il y en a qui sont naturellement féconds, tandis que d'autres sont fatalement stériles et n'offrent aucune ressource pour la ligne, la couleur et la composition. Ceci ne s'adresse point à M. Schutzemberger, qui a tiré un très-honorable parti de ses centaures. Ils sont deux, le mâle et la femelle, dans un agréable paysage, et ils reviennent paisiblement de la pêche comme deux bons époux qui auraient été chercher une friture pour leur dîner. La femelle, blanche, montrant sa jolie poitrine de femme, *formosa superne*, se tourne en souriant vers le centaure brun qui la regarde avec amour; ils vont côte à côte, à l'amble ou au petit pas, sans se presser,

échangeant de doux propos dans un langage mêlé de paroles et de hennissements, que Gulliver seul pourrait traduire. C'est d'une originalité un peu précieuse peut-être, mais à laquelle il convient de rendre justice. L'harmonie générale est blonde, transparente, un peu maladive, et ne manque pas de charme. C'est un bon tableau à porter au compte de M. Schutzemberger, qui me semble n'avoir pas encore trouvé sa route définitive, et dont *les Premiers astronomes* (1859) reste toujours la meilleure toile.

Des centaures aux boas, aux dromadaires et aux pélicans, la transition est facile, et ce n'est point avec des animaux fabuleux que M. Paul Meyerheim a composé sa *ménagerie*. C'est une excellente peinture, qui rappelle celle du bon temps de M. Knaus. L'école de Düsseldorf, à laquelle appartient M. Meyerheim, nous prouve une fois de plus qu'il faut en faire cas, et que, dans les tableaux de genre, elle rivalise avec l'école belge. Dans quelque foire d'Allemagne, un montreur d'animaux a établi sa tente, et il exhibe devant les curieux un serpent boa dont il s'est enlacé le corps. C'est la scène prise sur nature, sans superfétations inutiles; dans des cages, on aperçoit des lions, sur la poutre un singe grimaçant, sur les cercles mobiles des aras, par terre un énorme et gauche pélican qui ouvre son bec immense et voudrait bien engloutir le gâteau qu'un enfant mange près de lui. Un vieillard lit avec attention le prospectus descriptif des bêtes curieuses qu'on lui explique; un Juif sordide regarde avec étonnement, et un gamin semble stupéfait de la dimension du reptile. Le dessin très-soigné et la

coloration sagement vigoureuse de cette toile la rendent remarquable ; si, comme je le crois, elle est un début, elle est pleine de promesses qui, j'espère, se réaliseront dans l'avenir.

J'ai peu parlé des paysages proprement dits, ils m'ont paru assez faibles et ne mériter aucune observation particulière. Pour beaucoup, le procédé a vraiment trop d'importance et semble affecter des effets d'ombres chinoises : des arbres noirs qui se détachent sur le soleil couchant, expédient commode qui supprime le modelé et cause toujours une certaine surprise dont il est difficile d'être dupe bien longtemps? A ces essais tapageurs et infructueux je préfère deux très-simples *marines* de M. Masure. On pourrait demander au peintre moins d'abandon dans la touche, plus de soin dans sa manière de traiter les terrains, plus de *fini* en un mot et moins d'à peu près; mais depuis longues années je n'avais vu la mer rendue avec cette fidélité, cette transparence, ce souci de la couleur et du mouvement. *Fréjus* et les *Environs d'Antibes*, tels sont les titres de ces deux bons tableaux, qui m'ont paru valoir une mention spéciale, car ils produisent une impression très-vraie, très-profonde, et qui longtemps reste dans le souvenir. Rien n'y est outré, la mer sous un beau ciel bleu se ride à peine et vient mourir par vagues imperceptibles sur le rivage blond, après avoir passé par toutes ces étranges nuances céruléennes qui partent de l'indigo foncé pour aboutir au vert cristal. C'est d'une extrême douceur et d'une sérénité peu commune. Je puis encore indiquer deux agréables paysages de M. Corot avec ces ciels nacrés

dont il a seul le secret, deux charmantes toiles décoratives de M. Edmond Hédouin, *la Chasse* et *la Pêche*, qui doivent faire très-bien au milieu des rinceaux d'or d'un salon vivement éclairé, un *Troupeau de moutons* très-habilement groupé par M. Schenck, qui a fait de notables progrès depuis quelques années, et j'aurai désigné, sauf erreur, toutes les œuvres d'art qui sont dignes d'être distinguées au Salon de 1866.

Ainsi qu'on a pu le voir, nulle statue, nul tableau ne nous a été montré qui dépasse la moyenne d'un talent honorable. Si de grands efforts ont été faits, et je n'en doute pas, ils n'ont donné aucun résultat vraiment sérieux et rassurant. Rien n'est venu réchauffer le sang réfroidi de l'école française; elle semble se contenter de ses gloires d'autrefois et ne plus vouloir en essayer de nouvelles : il lui suffit d'avoir eu Gros, Decamps, Ingres, Flandrin, Delacroix, Rude, Pradier, David, Marilhat, A. Scheffer; elle se repose, elle est impuissante ou stérile. Il est dur d'avoir à constater ce fait douloureux, mais à quoi servirait de le cacher? Il frappe les yeux les mieux prévenus. En dehors de l'atmosphère ambiante qui pèse sur les artistes aussi bien que sur les autres hommes, une cause particulière semble les affaiblir de plus en plus et leur enlever la force qu'ils auraient peut-être pu conserver. Il faut le répéter encore, le répéter à satiété, dans l'espoir qu'enfin on sera entendu. Ils sacrifient tout à l'habileté de la main, c'est-à-dire au métier et ils ne comprennent pas qu'en agissant ainsi ils paralysent la force créatrice du cerveau, d'où l'art émane

Chaque jour ils semblent resserrer le champ de leurs recherches, au lieu de l'élargir par une étude incessante des choses de l'esprit, qui seule peut les conduire à l'intelligence pratique de celles de la nature. Je n'ose insister sur ce point, qui est très-pénible; mais lorsque je pense au savoir encyclopédique des peintres d'autrefois et à l'indifférence de ceux d'aujourd'hui, je ne suis pas surpris de la décadence anticipée qui les atteint.

L'heure est grave cependant, il faut y faire quelque attention. L'année prochaine, une Exposition universelle doit attirer à Paris un immense concours d'étrangers. Les peuples du monde se donneront rendez-vous dans notre ville. L'art sera-t-il inférieur à l'industrie? Le grand intérêt sera-t-il pour les faïences peintes ou pour les tableaux, pour les statues ou pour les candélabres? D'ici là un effort sérieux, considérable, ne peut-il pas être fait? Ne pourrons-nous pas prouver à l'Europe entière que nous avons gardé cette supériorité en matière d'art dont jadis nous étions justement fiers? Nous nous trouverons en présence des écoles anglaise, belge, allemande, dont cette fois les œuvres ne seront point mêlées à celles de l'école française; nous faudra-t-il amener ce pavillon que nos maîtres ont si glorieusement tenu! Nous adjurons les artistes de redoubler d'efforts, de comprendre que l'instant est suprême, de ressaisir au moins ce sceptre-là avant qu'il n'échappe aux mains de la France, et de prouver que nous n'avons pas perdu toutes les traditions qui ont fait notre gloire passée.

SALON DE 1867

Le règlement approuvé par le maréchal ministre des beaux-arts en date du 27 octobre 1865 dit, article 26 : « Deux médailles d'honneur de la valeur de 4,000 francs chacune pourront être accordées aux auteurs des deux œuvres les plus éminentes du Salon, et ces médailles exceptionnelles seront décernées par le vote de tous les artistes exposants ayant obtenu une médaille aux précédents Salons. » C'était là une mesure excellente et libérale; mais elle n'a pas duré longtemps, et bien vite l'administration a ressaisi le privilége qu'elle avait semblé abandonner au droit commun. L'an dernier, ce jury spécial, composé de tous les artistes médaillés, a prononcé un jugement très-équitable; par ses nombreuses abstentions, par la grande quantité de bulletins blancs

déposés, il déclara qu'aucune œuvre ne méritant la médaille d'honneur, cette dernière ne serait pas décernée. Nulle décision ne pouvait être plus juste, plus rationnelle, plus sérieusement motivée. Le maréchal Vaillant partagea l'opinion commune, car dans le discours qu'il prononça le 14 août en distribuant les récompenses réglementaires, il prit soin de dire aux artistes : « Vous avez du reste reconnu vous-mêmes cette infériorité relative du Salon, puisque, appelés à décerner les deux médailles d'honneur, vous avez déclaré par vos votes qu'il n'y avait pas lieu d'accorder cette année ces récompenses exceptionnelles. » C'était parler d'or et prouver aux exposants médaillés qu'on avait compris et respecté leurs votes consciencieux. Cependant le ministre des beaux-arts ajoutait presque immédiatement : « Il est juste de tenir compte des scrupules que vous avez manifestés; le règlement sera modifié sur ce point pour l'exposition de l'année prochaine, et le jury des récompenses aura, comme précédemment, la faculté de décerner les deux grandes médailles. » Ainsi les artistes sont punis pour avoir fait leur devoir, pour avoir voté selon leur conscience, pour avoir estimé qu'aucun d'entre eux, n'ayant produit une œuvre particulièrement belle, ne méritait une récompense particulièrement glorieuse; le droit qu'ils ont exercé avec sagesse et convenance, on le leur retire, on le remet de nouveau au jury, qui se hâtera, selon ses habitudes, d'en user pour lui-même. Cela est fort triste et semble signifier que la médaille d'honneur est *forcée*, et que, coûte que coûte, il faut la donner à quelqu'un. A se laisser ballotter ainsi de règlement en

règlement, à sortir de tutelle pour y rentrer aussitôt, les artistes courent grand risque de perdre autre chose que des récompenses honorifiques et de laisser quelque peu de leur dignité dans ce va-et-vient administratif, auquel il est difficile de comprendre quelque chose. S'ils eussent conservé le droit qu'on leur avait accidentellement concédé l'année dernière, il me parait que devant le Salon de 1867 ils auraient de nouveau prouvé par leur vote qu'en l'absence d'une œuvre exceptionnelle la récompense exceptionnelle devait encore être ajournée.

L'administration est souveraine maîtresse; elle décide à quelle époque s'ouvre ou se ferme l'exposition, quel nombre fixe de récompenses on accordera; tout est réglé, prévu, déterminé; on peut obtenir la croix d'honneur à l'ancienneté après trois médailles. Tout cela est ainsi aujourd'hui, et demain tout peut être remis en question par un simple arrêté ministériel. Les artistes s'inclinent faute de mieux; on les protége, ils s'imaginent donc qu'on protége l'art, et ils ont intérêt à ne pas s'apercevoir qu'on fait diamétralement le contraire. C'est à ce système qu'on doit cet affaissement visible dont on se préoccupe, et qui chaque année semble augmenter d'un degré. Je voudrais voir appliquer aux expositions le système de la liberté la plus large; en telle matière, ce serait peu dangereux. Chaque année, pendant trois mois, on livrerait aux artistes le Palais de l'Industrie; ils y établiraient leur exposition comme ils voudraient, à leurs risques et périls; sur le prix des entrées, ils prélèveraient de quoi se décerner toutes les médailles imaginables, l'état ne s'en mêlerait pas et les laisserait seuls

en présence du public, qui est le vrai maître après tout, car c'est lui qui paye. Rien ne serait plus facile que de réaliser ce rêve peu ambitieux ; mais je sais qu'on n'y pense guère. L'administration et les artistes sont attachés par d'indissolubles liens ; l'une en retire de l'importance, les autres y trouvent du profit, et ils resteront unis longtemps encore comme de vieux amoureux qui se querellent, connaissent leur côté faible, se pardonnent leurs mauvais procédés et ne peuvent se résigner à se dire adieu. Puisque M. le ministre des beaux-arts est tout-puissant et qu'il lui suffit d'un simple trait de plume pour modifier aujourd'hui le règlement d'hier, ne pourrait-il supprimer ce bénéfice d'exemption qu'il accorde aux artistes qui ont obtenu déjà une médaille ? Les *exempts* ont exposé cette année des tableaux qui ne devraient trouver place que dans la salle des refusés, et c'est cela qui suffit à donner au Salon actuel un aspect de médiocrité plus apparente que réelle. Je ne comprends pas qu'en matière d'art les droits acquis puissent servir à quelque chose. On peut avoir fait un chef-d'œuvre et ne plus savoir peindre ; cela s'est vu, cela se voit encore aujourd'hui même. Si tel tableau qu'il est superflu d'indiquer, qui est signé par un membre de l'Institut, avait été envoyé par un débutant, il eût été refusé à l'unanimité. Ces exceptions sont inutiles et dangereuses ; les artistes qui en sont l'objet sont certains d'être admis, dès lors ils ne se donnent pas grand'peine et expédient à l'exposition le premier tableau venu, souvent même celui qui avait été repoussé quelques années auparavant. Le droit commun pour tous, c'est ce qu'il y aurait de plus

simple, de plus honorable, de plus rationnel, et ce qui donnerait à nos exhibitions d'art un côté réellement pratique et sérieux. Puisque le jury est maintenu et fonctionne, il doit prononcer, comme une cour de cassation, en dernier ressort, sans tenir compte des récompenses ou des exceptions administratives. En supprimant les difficultés de l'admission, on supprime du même coup l'effort de l'artiste, et c'est là cependant ce qu'il faut développer à tout prix, sans relâche et sans faiblesse, car c'est par l'effort toujours renouvelé et visant très-haut que nos artistes arriveront à prouver qu'ils sont encore capables de faire de grandes choses.

I

Il est probable que les sculpteurs se sont réservés pour l'Exposition universelle ouverte au Champ-de-Mars, car les premiers d'entre eux n'ont rien envoyé au Palais de l'Industrie; sauf de rares exceptions, les maîtres se sont abstenus, et nous n'avons guère à parler que des élèves. La sculpture est encore exposée dans un long couloir désagréable d'aspect, qui ressemble à une immense cave où les statues blanchissent de loin comme des fantômes. Nous regrettons le jardin et nous ne répéterons pas aujourd'hui ce que nous avons dit l'année dernière; nos observations restent les mêmes, aussi justes que par le passé, et rien dans cette installation renouvelée n'est venu leur donner un démenti. Seulement nous insisterons sur ce point : ce qui est bon pour les bas-reliefs n'est pas bon pour les ouvrages de ronde bosse, et tant

que ' statues ne seront point posées sur des *selles* pivotantes, elles seront insuffisamment éclairées par un jour de fenêtre, qui ne peut forcément en développer qu'une seule face. De plus les statues ne sont pas faites pour être placées sur des cheminées ou des étagères, elles sont destinées à des jardins, à de larges vestibules, à des péristyles où la lumière ambiante les baigne de toutes parts, en enveloppe les contours et les fait ce qu'elles doivent être, des formes saillantes par elles-mêmes et qu'on peut examiner de tous côtés. Si, comme on le prétend, les sculpteurs ont impérieusement demandé pour l'exhibition de cette année cet emplacement insuffisant, ils sont probablement satisfaits, et je n'ai plus rien à dire, car il ne convient pas d'être plus royaliste que le roi.

La stérilité apparente de l'exposition de sculpture ne doit surprendre personne, car son champ est restreint et beaucoup moins fécond que celui de la peinture, qui peut toucher à tout, se renouveler sans cesse et se modifier facilement par le choix d'une infinité de sujets. Certains esprits, plus hardis peut-être qu'il ne faudrait, se sont sans doute trouvés mal à l'aise dans le monde mythologique, où la statuaire va le plus souvent chercher ses inspirations, et c'est à cela peut-être que nous devons certaines tentatives malheureuses, notamment cette tendance que nous avons déjà signalée, et qui consiste à dépasser de parti pris les dimensions raisonnables que comporte un sujet quelconque. Telle statuette serait charmante, qui devient ridicule, si l'on en fait une statue. Le *est modus in rebus* s'applique à l'art plus qu'à

toute autre chose, et c'est souvent affaiblir une œuvre que de la grandir outre mesure. Un sonnet sans défaut vaut seul un long poëme, mais le sujet propre à inspirer un sonnet ne pourra jamais inspirer un poëme entier. Beaucoup de sculpteurs semblent ignorer cette loi bien simple de pondération et d'équilibre; ils prennent volontiers l'amplification pour l'éloquence, oublient le rapport forcé qui existe entre la conception et l'exécution, croient faire acte de force en agrandissant leur *maquette*, et ne voient pas qu'en agissant ainsi ils ne font que s'amoindrir. Que penser de deux statues, grandeur naturelle, représentant chacune un homme qui bâille, et d'une autre de même dimension qui nous montre un jeune homme sortant de l'eau tout nu et remettant ses bas? Michel-Ange a traité le même sujet, mais en peinture, et il se serait bien gardé d'y condamner la statuaire. Un autre sculpteur, fatigué sans doute des froides attitudes et des poses majestueuses, a été bien plus loin encore et s'est livré à une fantaisie qui ne manque pas d'imprévu. Sa statue, en plâtre teinté d'une nuance terre cuite, nous apprend comment les Indiens *caboclos* tirent de l'arc. Il faut avouer que l'exercice est fatigant et exige une grande souplesse dans les reins. L'homme est couché sur le dos, une jambe levée en l'air; sur la plante du pied, il a posé son arc; à la main, il tient la longue flèche qui a tendu la corde. Ne voilà-t-il pas une belle posture pour une statue! Tout est inharmonieux dans cette pose extravagante, les lignes se contrarient, se heurtent et se nuisent; le dos est courbé, la nuque soulevée par l'effort; quand la flèche sera partie, le point

d'appui manquera, et l'homme sera culbuté. Et ce qu'il y a de plus étrange, c'est que ce n'est même pas exact. Les Cabôclos, qui sont de grands chasseurs d'oiseaux, se mettent en effet sur le dos pour tirer, mais ils lèvent les deux jambes en l'air, appuient l'arc sur leurs deux pieds, et la flèche est maintenue entre les deux orteils. — Le sculpteur n'a osé qu'à demi, et il a rabattu une des jambes par terre, ce qui détruit précisément l'équilibre. Ce tour de force est bon pour un saltimbanque ou pour un sauvage, mais il n'était peut-être pas indispensable de l'approprier à la statuaire. Il ne faut pas confondre l'original et le baroque; ce sont deux choses essentiellement différentes, et l'auteur du *Faune sautant à la corde* paraît l'ignorer. Faire une statue ne touchant pas son socle, enlevée à l'aide des poignets sur une corde de métal qui sert de base au personnage, ne prouve qu'une chose, c'est qu'on a réussi à trouver un acier assez fort pour supporter un poids considérable; l'art n'a rien de commun avec ces sortes d'œuvres maladives et biscornues où l'excessive recherche n'accuse qu'une triste stérilité. Tous ces gens qui bâillent, mettent leurs bas, lèvent les pieds en l'air et sautent à la corde peuvent paraître étranges, arracher un sourire au spectateur indifférent; mais, au lieu de se donner tant de peine pour imaginer ces attitudes contraintes, il eût mieux valu être moins recherché et avoir un peu de talent.

A toutes ces fantaisies violentes et qui sont propres aux époques de décadence, nous préférons sans la moindre hésitation *la Fileuse de Procida*, par M. Léon Cugnot. C'est fort simple, et l'auteur ne s'est pas mis

l'esprit à la torture pour inventer l'impossible. M. Cugnot, qui est de la bonne école, sait que la statuaire est calme par essence, et qu'il est dangereux d'immobiliser, que dis-je? de pétrifier un personnage dans des gestes outrés. Quand par hasard les maîtres l'ont fait, ils ont mis tant de majesté, d'ampleur et de précision dans leur œuvre que toute exagération disparaît; de plus ils ont voulu exprimer un des états naturels de l'homme, les souffrances, comme dans le *Lacoon* ou dans le *Milon de Crotone*, l'intrépidité, comme dans le *Thésée* qu'on appelle à tort *le Gladiateur*, mais jamais ils n'ont essayé de rendre une attitude accidentelle qui n'aurait eu d'autre mérite et d'autre attrait que l'étrangeté. Dans *la Fileuse*, que j'aurais préféré voir en marbre, car le bronze me paraît l'alourdir quelque peu, tout est vrai, sage et gracieux. Une jeune fille vient de tourner son fuseau pour y enrouler le fil et le ramène vivement vers sa quenouille; les deux bras se faisant contre-poids et pendants, sont placés à la hauteur de la tête, qu'ils découvrent tout en l'encadrant. Les traits sont fins, presque grecs par l'élégance, les cheveux retroussés laissent voir les tempes, le visage est jeune, d'une expression très-douce et modelé par une main déjà habile; les bras nus, relevés comme les anses d'un vase antique, sont d'une grâce parfaite et font valoir le torse; toute la partie inférieure est couverte d'une draperie sans roideur, qui tombe sur des pieds charmants. L'auteur de cette statue est sans contredit un homme de talent; il sait son métier et il paraît respecter son art. Malheureusement la *paline* de sa figure a singulièrement souffert; elle est inégale et dès lors différente,

vert foncé en bas, vert grisâtre dans la partie supérieure. On dirait notamment que le visage et les cheveux ont été striés par la pluie. Rien ne serait plus facile que de remédier sur place à cet inconvénient ; un réchaud, un pain de cire vierge et un morceau de flanelle suffiraient.

M. Protheau avait exposé en 1857 une statuette, *Nourrice indienne*, qui était un petit chef-d'œuvre de finesse et d'expression ; aujourd'hui son groupe de *l'Innocence et l'Amour* se distingue par des qualités sérieuses qui feraient concevoir de très-hautes espérances, si la mort ne les avait brisées par un de ces coups prématurés et inattendus auxquelles elle s'exerce avec une cruauté que rien ne fléchit. Quoique le sculpteur ne soit plus là, sa statue nous reste pour prouver ce qu'il aurait pu faire, s'il eût vécu. C'est un vieux sujet que *l'Amour et l'Innocence*, mais le talent peut tout rajeunir et donner des forces nouvelles aux mythes épuisés par l'abus que l'on en a fait. Une jeune fille est assise et serre contre sa poitrine avec un geste à la fois naïf et pressant le petit dieu plus féroce que badin. La pose est sans prétention et par cela même mérite d'être louée. L'Innocence a un visage dont l'expression, légèrement étonnée, est peut-être un peu trop insignifiante. Je ne crois pas du reste que l'auteur y ait mis la dernière main ; il n'aurait pas laissé, j'en suis convaincu, cette large arête du nez, qui paraît plus large encore sous le jour brutal qui l'éclaire. Il semble avoir gardé tout son talent, toute son habileté pour amener à l'état de perfection les mains, les bras, les pieds de l'Amour ; cette partie est traitée avec un soin recherché, étudiée minutieusement sur nature, et

fourmille de jolis détails que ne dépare pas une certaine afféterie. Les extrémités de la jeune fille révèlent un ciseau rompu à toutes les difficultés du métier, les draperies sont bonnes, et l'ensemble, malgré une sorte de mollesse générale, est plaisant et digne d'éloges.

M. Carrier-Belleuse expose deux groupes considérables. Si parfois nous avons critiqué la façon trop matérielle dont il traitait certains sujets, nous avons toujours reconnu en lui une adresse peu commune et une vigueur de production vraiment extraordinaire. Il faut admirer l'artiste qui ne déserte aucun champ de bataille, lutte sans cesse, saisit toutes les armes qui sont à sa portée, et finit, à force d'énergie, de volonté, de persistance, par s'imposer victorieusement à l'attention du public. Cela n'est pas un mince mérite, et M. Carrier-Belleuse le possède à un degré supérieur. Malgré tous ses efforts, auxquels il convient de rendre justice sans réserve, il n'est pas encore parvenu à dégager complétement toute l'originalité qui est latente en lui, et l'on dirait que sa *manière* hésite, tâtonne, passe d'une réminiscence à une autre, et ne parvient pas à s'asseoir définitivement sur une base stable. J'ai peur que la trop grande facilité de M. Carrier-Belleuse n'y soit pour quelque chose. Il est sorti de l'atelier de David d'Angers, on ne s'en douterait guère à voir ses œuvres; par ses bustes en terre cuite fouillés, détaillés, vivants, il a semblé se rapprocher des maîtres du XVIIIe siècle; par son *Angélique* de l'an dernier, il avait paru se tourner vers le Bernin; par son groupe exposé aujourd'hui sous le titre *Entre deux Amours*, on dirait qu'il penche vers les

sculpteurs de la renaissance. Ce ne sont point là des reproches, car il faut savoir comprendre les attraits que subissent tyranniquement certaines natures bien douées et portées à l'admiration des belles choses. La personnalité n'arrive souvent à la libre et entière possession de soi-même qu'après avoir longtemps cherché une route que tout nouveau chef-d'œuvre entrevu semblait lui ouvrir. D'hésitations en hésitations, on parvient enfin au but rêvé, car chaque tentative a été une étude fortifiante, et l'artiste qui parfois a désespéré en passant, à son insu peut-être, d'un maître à un autre, se réveille un beau matin maître lui-même ; la lumière s'est faite, et il peut diriger avec sûreté un talent mûri par des travaux qui ont fini par déterminer cette individualité à la poursuite de laquelle il s'était égaré. Est-ce là le cas de M. Carrier-Belleuse? Je le croirais volontiers, et je l'en félicite : rien n'est plus honorable que ces longs et pénibles voyages de découverte ; on risque parfois de faire naufrage, mais quelle joie lorsqu'on jette enfin l'ancre dans le port espéré ! L'allégorie intitulée *Entre deux Amours* est assez nouvelle et ingénieuse. Une jeune mère tenant son enfant appuyé contre son sein est assise et écoute un Amour qui, juché sur le banc et dressé sur ses petites jambes, lui murmure à l'oreille des paroles qu'elle ferait mieux de ne pas entendre. Quel sera le vainqueur? A voir le visage un peu trop expressif de la femme, on peut croire que ce ne sera pas l'enfant qui repose sur sa poitrine maternelle. C'est agréable et fin, un peu trop précieux d'intention peut-être, mais très-bien conçu au point de vue de la statuaire, d'une excel-

lente disposition générale et d'un ensemble habilement compris. Le ciseau a été partout d'une habileté extraordinaire ; M. Carrier-Belleuse est incontestablement un praticien de premier ordre ; il ne néglige aucun détail et se plaît à rendre dans toute leur gracieuse minutie les mille inflexions de la chair ; il interprète la vie d'aussi près que possible et donne au marbre des frissonnements d'épiderme. La place de Pradier est vide depuis sa mort, ne serait-elle pas réservé à M. Carrier-Belleuse ? En regard de ce groupe et comme en opposition, il en expose un autre d'un genre et d'une facture absolument différents. *Le Messie* représente la Vierge assise, drapée tout entière, baissant les yeux et élevant au-dessus de sa tête le *bambino*, qui tend ses mains bénissantes. C'est une large étude de draperie, à laquelle on pourrait reprocher quelque mollesse d'exécution, mais qui est d'une composition savante et d'une forte ampleur. Cela remet en mémoire la grande madone peinte par Carlo Maratta à Monte-Cavallo, avec plus de finesse dans l'exécution et moins de lourdeur dans l'ensemble. Ces deux groupes, qui montrent le talent de l'artiste sous deux faces distinctes, font grand honneur à M. Carrier-Belleuse, et suffisent à donner à la sculpture du Salon de 1867 une importance qu'il est juste de signaler.

II

Les salles réservées à la peinture offrent toujours le même aspect ; rien n'y paraît sérieusement modifié depuis quelques années. La grande peinture s'en va, elle

semble ne plus appartenir à nos mœurs rapides et factices ; elle est remplacée par *le genre*, où l'on retrouve du moins, à défaut de hautes et belles qualités, une sorte d'intimité qui peut attirer et retenir l'attention pendant quelques instants. Parfois cette intimité est, il est vrai, poussée trop loin, et franchit certaines limites qu'il serait de bon goût de ne point dépasser. Il peut être singulier de montrer un homme, demi-vêtu, faisant sa barbe devant une glace : mais, si sur la toilette on place intentionnellement et en évidence un meuble familier qui appartient à l'arsenal de M. Purgon, on a fait une *charge* d'un goût douteux et non point un tableau digne des honneurs de la cimaise. Ces plaisanteries, qui n'appartiennent à l'art par aucun côté et qui semblent une réminiscence des plus mauvais jours de M. Biard, ne sont vraiment pas intéressantes. On pourrait les excuser et en rire, si le peintre avait su en faire un chef-d'œuvre ; mais nous sommes loin de là, et ces sortes de choses devraient rester à l'atelier pour n'en jamais sortir. L'absence d'imagination est flagrante, et sous ce rapport la peinture n'a rien à envier à la sculpture. Les mêmes artistes se traînent sur la route où déjà nous les voyons depuis si longtemps ; ils reproduisent de nouveau les sujets qu'ils ont déjà traités à satiété. Il y a des tableaux qui sont presque des plagiats, et si Eugène Delacroix, revenu tout à coup du monde glorieux qu'il habite, traversait le Salon, il pourrait reconnaître et saluer sa *Médée*, son *Enlèvement de femme arabe*, un groupe de son *Massacre de Scio* et une bonne partie de son *Assassinat de l'évêque de Liége*. M. Ponsard peut être fier : dès

l'an dernier, on parlait du *Galilée* qu'il a fait représenter dernièrement à la Comédie-Française, aussi les *Galilées* ne sont pas rares à cette exposition ; mais ils ne font qu'une concurrence inoffensive à celui du poëte. Comme toujours, il y a beaucoup de femmes nues ; je voudrais qu'on pût les réunir toutes les unes auprès des autres, ce serait fort instructif, et l'on pourrait embrasser du regard les différences essentielles qui existent dans la façon de voir des peintres. Depuis les tons bruns de M. Henner jusqu'aux tons laiteux de M. Boutibonne, il y a pour rendre la couleur chair une inconcevable variété de teintes, et qui serait inexplicable, si l'on ne savait que chaque individu voit et analyse les nuances d'une manière absolument spéciale. Cela est vrai aussi pour les étoffes. La même draperie bleue, uniformément éclairée, copiée en même temps par vingt peintres différents, sera reproduite avec vingt colorations différentes. On peut affirmer que nul n'est certain de voir juste et d'arriver à faire passer sur la toile la nuance précise qu'il a sous les yeux.

S'il y a beaucoup de nudités, il n'y a pas moins de portraits. Les gens décorés, — et il n'en manque pas, — ont mis toutes leurs croix pour se faire peindre ; il y a des figures placides et vieillottes qui sont étranglées par trois ou quatre cordons serrés autour de leur cou, et du plus singulier effet. C'est souvent une dure nécessité pour un artiste que d'avoir à faire un portrait en costume officiel. Pour les magistrats, les rouges et les blancs ne s'harmonisent guère à cause de la disposition obligatoire des couleurs ; pour les soldats, la garance, le bleu foncé,

le jaune d'or, jurent et donnent forcément un aspect *perroquet* aux toiles les meilleures. L'unité de tons est ce qui convient le mieux aux portraits ; les maîtres du XVIᵉ siècle le savaient bien, et je regrette que les exigences modernes ne permettent pas à nos artistes de faire comme eux. Nous devons dire cependant que MM. Rodakowcki, Kaplincki, Pomey et Cabanel ont exposé de fort bons portraits. La peinture d'histoire n'est que bien faiblement représentée au Salon, car il est impossible de considérer comme des tableaux d'histoire ces toiles immenses, où l'insignifiance du sujet le dispute à la faiblesse de l'exécution. Faire des espèces de peintures à la détrempe sur une toile de vingt pieds, où l'observation la plus attentive ne peut arriver à découvrir ni dessin, ni couleur, ni composition, malgré de grandes visées au style, c'est d'une puérilité extrême et que rien ne justifie. Réunir trente personnages, grands comme nature, autour d'une table de jeu, les grouper au hasard, sans action commune déterminée, abuser d'une facilité extraordinaire pour donner dans un tableau d'une telle dimension toute l'importance à des étoffes, c'est, comme on disait jadis en plaisantant, l'erreur d'un homme d'esprit qui prendra sa revanche ; mais à coup sûr, ce n'est point là de la peinture d'histoire. Il faut le répéter à satiété dans l'espoir qu'on sera enfin entendu : les grands tableaux ne font pas la grande peinture, et il ne suffit pas de faire des personnages de six pieds de haut pour avoir du style.

Ce que les peintres semblent rechercher avant tout aujourd'hui, et ce qu'ils atteignent presque tous, quoi-

que à des degrés différents, ce n'est ni le style, ni la composition, l'ordonnance, ni l'harmonie générale; c'est le petit effet, le morceau réussi, l'adresse d'exécution, le tour de main; en un mot, le métier seul les préoccupe et l'art est oublié : tendance dangereuse et que les prétendus amateurs qui achètent des tableaux n'ont pas peu contribué à encourager. L'*à peu près* suffit; beaucoup de toiles exposées aujourd'hui ne sont en réalité que des ébauches, et c'est ce qu'un artiste digne de ce nom ne devrait jamais se permettre. Tout est prétexte à peinture cependant, et il n'est pas besoin d'aller chercher des sujets extraordinaires pour faire un bon tableau, lorsqu'on a en soit le vif sentiment de l'art; il faut être sincère, difficile pour l'exécution, ne point tricher et ne pas s'imaginer que les tours d'adresse soient des tours de force. Quel est le chef-d'œuvre du Salon de 1867? C'est un tableau de fleurs, le *Bouquet de roses moussues* de M. Maisiat; ce n'est pas un *trompe-l'œil* comme les agates et les orfévreries de M. Blaise Desgoffes, c'est la nature prise sur le fait, et cependant c'est de l'art au large sens du mot. Si je n'aime pas la console dorée et le marbre blanchâtre qui supportent le vase de grès où baigne la gerbe fleurie, je ne puis dire combien je trouve admirables ces roses, ces boutons, ces feuilles humides, dont la contexture même est rendue, mais sans petitesse, avec une touche grasse, à la fois large et précise. Les dégradations des nuances, plus sourdes vers le cœur de la fleur, veloutées et brillantées vers le sommet, la flexibilité des tiges, la mousse légère qui côtoie et semble soutenir les pétales, la vie végétale, pour tout dire,

a été saisie là et exprimée avec une intelligence extraordinaire. Il y a plus d'art dans cette petite toile, qui paraîtra peut-être insignifiante à bien des yeux, que dans les énormes tableaux prétentieux auxquels je viens de faire allusion. S'il faut absolument qu'une grande médaille d'honneur soit décernée cette année, et si elle est destinée à récompenser une œuvre d'art exceptionnelle, je crois qu'on peut la donner à M. Maisiat sans craindre de se tromper.

Lorsqu'on se rappelle la *Vénus ceignant sa ceinture pour se rendre au jugement de Páris* que M. Émile Lévy avait envoyée au Salon de 1863, et qu'on voit le tableau qu'il expose aujourd'hui, on ne peut qu'applaudir aux progrès accomplis par l'artiste. Il faut que ses efforts aient été très-conciencieux, sa volonté de bien faire considérable, pour qu'en si peu de temps il soit parvenu à modifier sa manière, dédaigner le *poncif* de la vieille école, rendre son dessin correct et obtenir un coloris meilleur. Nous tromperions M. Lévy en lui disant qu'il est un maître, mais nous pouvons affirmer qu'il le deviendra, s'il continue avec courage à se fortifier par le travail et par l'étude. Souvent nous avons été sévère pour lui, et, quoique ses progrès aient été constants, on était en droit d'exiger plus, car on sentait un effort qui n'aboutissait pas. Il y a en toute chose un certain point qu'il est facile d'atteindre, où beaucoup sont parvenus, mais qu'il est souvent bien malaisé de dépasser, et au delà duquel on trouve une force nouvelle et le juste prix de la persistance. Ce point, il me semble que M. Lévy vient de le laisser loin derrière lui. Il serait imprudent

de s'arrêter maintenant; l'horizon est ouvert avec les larges champs qu'il faut parcourir encore avant de se reposer. M. Lévy a eu le grand prix de Rome en 1854; son envoi de cinquième année, exposé au Salon de 1859, le *Souper libre*, n'était ni bon ni mauvais, c'était simplement un tableau comme il en sort tous les ans de la villa Medicis ; ses premiers tableaux, *Vénus*, *Vercingétorix*, étaient grêles, d'une peinture assez molle et d'un contour beaucoup trop sec. Le peintre se cherchait et ne se trouvait pas. L'an dernier, la *Mort d'Orphée* et *l'Idylle*, malgré certains défauts que nous avons signalés, indiquaient déjà que les bonnes qualités avaient une tendance à prendre le dessus et à triompher de ce que l'éducation première avait eu d'insuffisant. La métamorphose est complète aujourd'hui; la chrysalide a brisé sa coque, nous le constatons avec joie. Un fait est frappant surtout chez M. Émile Lévy : il est manifeste qu'il n'est point né coloriste et qu'il fait des efforts extraordinaires pour le devenir. S'il continue, il le deviendra, et nous aurons assisté à un phénomème étrange, car le don de la couleur est généralement inné. Je croirais volontiers que la vue des tableaux de M. Gustave Moreau n'a point été sans exercer une notable influence sur M. Lévy; dans son *Vertige*, je retrouve une sorte de réminiscence vague des colorations du jeune maître, qui n'a rien exposé cette année. Cela est un bon signe, car, lorsqu'on apprécie franchement les qualités des autres on est tout près de reconnaître ses propres défauts et de s'en corriger. C'est là un mérite qui n'est point mince, et il me paraît que M. Lévy le possède à un haut degré. « S'amé-

liorer, » disait Gœthe; tout est là, en effet, dans la vie comme dans l'art, et il faut s'imprégner de cette idée vraie que le but est très-lointain et que l'existence ne suffira peut-être pas à l'atteindre. Je ne sais si M. Lévy a dans le cerveau un idéal de perfection, il n'y touche pas encore; mais il l'a entrevu, et c'est déjà beaucoup. Le sujet du *Vertige* est des plus simples. Un jeune homme et une jeune fille, deux enfants, pourrait-on dire, sont partis pour la chasse; à coups de flèches, on a tué des moineaux et des grives; puis, de poursuite en poursuite, on est arrivé au sommet de la montagne; la terre manque, le précipice s'ouvre, et la tête tourne au jeune chasseur, qui s'appuie contre la muraille du rocher placé derrière lui, tandis que sa compagne, plus brave, le retient d'une main et se penche au-dessus de l'abîme pour en mesurer la profondeur. Tout cela est charmant, bien réussi, habilement dessiné et d'un coloris dont la gamme générale n'est point déplaisante. Le contour est excellent, il n'a plus cette sécheresse que nous avons reprochée autrefois à M. Lévy; la brosse est plus ferme, très-solide dans certains morceaux, et je m'étonne qu'elle ait encore tant de mollesse dans la partie de montagne placée derrière le jeune chasseur, tandis qu'aux premiers plans elle a toute la vigueur désirable. Le ciel est blanc, et un paysage d'un vert assez doux forme le fond du précipice au-dessus duquel les deux enfants sont suspendus. Le jeune homme, demi-nu, est ceint d'une draperie habilement agencée, où l'on reconnaît les tons jaunes, bleus et rouges, un peu éteints familiers aux peintres de l'école florentine; la tête bruni

de tons bistres, au profil perdu, se détache en sombre sur le ton laiteux des nuages; les épaules, les genoux, les chevilles, sont attachés par un homme qui connaît bien son anatomie et qui a étudié le nu sur nature. La petite fille, penchée en avant par un geste plein d'élégance et de naturel, montre un joli visage où éclatent toutes les belles fraîcheurs de la jeunesse. M. Lévy n'a pas fait un chef-d'œuvre, mais il a fait un très-bon tableau. Ce serait le traiter cependant avec une légèreté dédaigneuse que de ne pas lui dire la vérité tout entière et de ne pas lui adresser quelques critiques dont peut-être il pourra tirer parti.

L'ordonnance générale de cette très-gracieuse composition pouvait rester la même; elle eût cependant singulièrement gagné, si la coloration et surtout la distribution de lumière eussent été modifiées : je m'étonne que M. Lévy n'y ait point songé. Au lieu de chercher un effet d'*ombre chinoise*, c'est-à-dire d'enlever son principal personnage en vigueur brune sur un fond blanc, ce qui noie les traits du visage et les fait presque disparaître dans une teinte sépia un peu froide, pourquoi n'a-t-il pas fait à peu près le contraire ? Ne valait-il pas mieux éclairer ce jeune profil et en détacher la silhouette lumineuse sur un de ces ciels bleu foncé comme M. Lévy en a souvent vu le matin, à Rome, vers le mois d'octobre ? A la place de ce paysage sans grandeur et sans beauté qui, avec ses longues lignes droites, ressemble trop à un dessin linéaire, pourquoi n'avoir pas fait circuler la mer, une mer paisible, de cette nuance indécise entre le vert et l'indigo que les poëtes ont appelée céru-

léenne, et qui se serait si bien mariée à l'azur du ciel? On aurait eu alors une harmonie générale très-forte qui aurait servi de point d'appui aux deux personnages, dont la coloration et la lumière auraient pu être poussées aussi loin que possible. Tout alors, le chasseur, la jeune fille, le terrain, se seraient détachés avec bien plus de netteté dans un air ambiant qui aurait fait valoir leurs fins contours et aurait accentué leur tonalité. Le défaut principal du tableau est dans les rapports des nuages blanchâtres avec le visage trop foncé du jeune homme; l'effet est sombre et triste : avec une tête éclairée et un ciel de cobalt, tout eût été vivant. Néanmoins et malgré ces observations, qui n'atténuent en rien ce que j'ai dit du talent de M. Lévy, on peut concevoir maintenant les plus sérieuses espérances; l'artiste qui, parti de la *Vénus ceignant sa ceinture*, est arrivé au tableau du *Vertige* qui, en moins de quatre années, a su parcourir un tel chemin, doit tôt ou tard être appelé à jouer un rôle important dans l'école française, qui, plus que jamais, a besoin de bons exemples et de bonne direction.

L'art est-il donc une échelle double? Pendant que M. Émile Lévy monte d'un côté, voici de l'autre M. Isabey qui descend. Il y a précisément vingt ans aujourd'hui qu'il exposait au Salon de 1847 **une Cérémonie dans l'église de Delft**. C'était une révolution dans sa manière, et cette toile jeta un vif éclat sur sa renommée. Qui ne se souvient de cette merveille, de cette symphonie de la couleur et du dessin? Jamais femmes plus charmantes n'avaient encadré de plus fins visages dans la fraise go-

dronnée, jamais cavaliers plus élégants n'avaient retroussé leur moustache. Toutes les figures avaient été traitées avec amour, nul détail n'avait été négligé, chaque expression était exacte, la souple habileté de crayon luttait avec la richesse d'une palette éblouissante qui ressemblait à l'écrin des péris. Pourquoi tout cela n'est-il plus qu'un souvenir, et pourquoi n'en retrouvons-nous rien aujourd'hui dans les tableaux de M. Isabey? L'*Épisode de la Saint-Barthélemy*, auquel on a fait les honneurs du grand salon, est à peine une ébauche; si à distance cette petite toile peut produire une certaine illusion à cause de la violence de la coloration, elle devient absolument indistincte et confuse lorsque l'on s'en approche, et ressemble à un panneau sur lequel on aurait crevé des vessies au hasard. Les têtes ne sont même pas indiquées, les draperies n'ont point de contours; c'est un mélange de nuances brutales qui ne signifie rien. Ce peut être une note, un indice, un *memento* pour une composition future; mais certainement ce n'est pas un tableau, car l'exécution manque. Les peintres se contentent trop souvent de ces sortes d'à peu près, qui peuvent leur être fort utiles et leur rappeler plus tard une conception à mettre en œuvre, mais qui ne devraient sous aucun prétexte être placés sous les yeux du public. En nous montrant ce tableau embryonnaire et informe, M. Isabey semble nous dire : Vous savez ce que j'ai fait jadis; voici l'ébauche d'une idée plastique, arrangez-la comme vous voudrez. Que dirait-on si des poëtes comme Hugo, comme Lamartine, se contentant de leurs chefs-d'œuvre passés, publiaient aujourd'hui des vers sans rime et sans

césure? On les renverrait à l'école, et l'on n'aurait p[as]
tort. Si les maîtres, sans souci de leur gloire, s'aba[n]
donnent à de si coupables négligences, quelles observ[a]
tions aura-t-on le droit d'adresser aux élèves qui n'o[nt]
pas encore eu le temps d'apprendre leur métier? Plu[s]
l'exemple tombe de haut, plus il doit être sévère, ca[r]
sans cela il peut porter des fruits dangereux et égare[r]
bien des jeunes esprits. En négligeant les plus simple[s]
principes de l'art, en lâchant sa facture d'une manièr[e]
outrée, en ne recherchant plus qu'un effet confus d[e]
colorations désordonnées, M. Isabey semble avoir pri[s]
à tâche d'imiter les tableaux de M. Jules Noël. C'est l[e]
même papillotage, la même indécision de dessin, l[a]
même lourdeur de touches plaquées, la même insou-
ciance pour la justesse des lignes et de la tonalité. Il est
temps pour M. Isabey de retourner à ses belles et con-
sciencieuses études d'autrefois, de revenir sur ses pas et
de ne plus compromettre par des œuvres hâtives, ina-
chevées, inexcusables, la réputation qu'il a acquise au-
trefois et qui est une des gloires de notre pays. La pre-
mière, l'indispensable condition pour un artiste, c'est
de respecter son art et de donner à ses travaux toute la
perfection dont ils sont susceptibles : cette qualité,
qui est considérable, on la rencontre chez M. Amaury
Duval.

Il a pu se tromper quelquefois, nul n'est infaillible ;
mais par le respect qu'il a toujours témoigné au public,
il a montré le respect qu'il avait pour lui-même. Toute
œuvre qu'il a envoyée aux expositions est sortie de
son atelier aussi parfaite qu'il était donné à l'artiste

de la rendre ; jamais il n'a cru qu'une ébauche, une esquisse, si intéressante qu'elle fût, pouvait s'imposer à l'attention et tenir lieu des tableaux qu'on est en droit d'exiger d'un peintre sérieux. On sent, à voir ses ouvrages, qu'il a vécu dans la familiarité des maîtres, qu'il a cherché à surprendre leurs secrets, et que, s'il n'a pas leur génie, il a du moins leur conscience. Il a été formé de bonne heure à la grande école d'où sont sortis les vrais artistes de notre temps ; il fut le disciple soumis de M. Ingres, du premier maître du XIX⁰ siècle. Auprès d'Hippolyte Flandrin, sous la forte direction du peintre de la *Stratonice*, il a appris à ne jamais rien laisser au hasard, à ne jamais se contenter de l'impression et à chercher toujours à rendre l'expression ; il a compris que la chasteté était la première condition du nu dans les arts ; il a dédaigné les petits moyens, les colorations tapageuses et faciles ; il a vu promptement que l'étude incessante de la ligne était indispensable à ceux qui veulent rendre les formes humaines ; il n'a jamais essayé de tromper le public par des succès de surprise, et, comme un vétéran des grandes batailles, il reste seul aujourd'hui pour affirmer par son talent quel admirable enseignement M. Ingres imposait à ses élèves. De toutes les nudités qui encombrent le Salon de 1867, la *Psyché* seule est une œuvre d'art dans toute l'acception du mot. Elle est couchée sur un lit de repos, la tête appuyée contre un bras relevé ; une ample chevelure blonde, semée de perles, mêle ses nuances très-douces aux blancheurs de l'oreiller ; la jeune femme rêve, le visage tourné de profil, l'œil perdu dans une contempla-

tion pleine de charmants souvenirs; une légère draperie cache la partie inférieure de son corps et dégage un pied qui eût fait mourir Cendrillon de jalousie. Un rideau d'un rose lilas, constellé d'or, complète l'harmonie générale, qui, malgré quelques nuances un peu étouffées, est d'un coloris très-savant et très-habile. La science de la coloration ne consiste pas dans la violence des tons, elle est uniquement dans leur valeur relative et dans leur rapport entre eux. Dans la *Psyché*, rien ne détonne; c'est une harmonie en sourdine d'un effet à la fois exquis et puissant. La ligne a cette pureté à laquelle M. Amaury Duval nous a accoutumés; le modelé est très-fort, sans exagération. Je recommande surtout aux vrais amateurs de belle peinture la façon réellement magistrale dont le torse a été rendu. C'est d'une extrême sobriété, point d'empâtements superflus, pas de brutalité dans la brosse, pas de luisants inutiles; tout est calme, sincère, vivant. La gracilité des membres, la frêle délicatesse des attaches, la finesse de l'épiderme, les contours encore un peu indécis du visage, la jeunesse, en un mot, a été comprise et interprétée avec autant d'intelligence que de distinction. L'expression des traits et du regard a été intentionnellement idéalisée, car M. Amaury Duval sait aussi bien que personne que ψυχή veut dire *âme*.

M. Amaury Duval nous a souvent prouvé qu'il n'ignore point qu'un tableau exige différentes conditions qui, se complétant l'une l'autre, forment l'ensemble harmonieux auquel on reconnaît une œuvre d'art. L'ordonnance est aussi nécessaire que la composition, le dessin est indis-

pensable comme la couleur, et le style doit s'appuyer sur la réalité (je ne dis pas le *réalisme*); il y a des peintres qui dédaignent ces principes élémentaires ; ils s'imaginent qu'on doit les tenir quittes de toutes les qualités requises pour faire un artiste sérieux lorsque par hasard ils en possèdent une à un degré quelconque. M. Roybet paraît être du nombre de ceux qui sous ce rapport sont peu exigeants pour eux-mêmes. Il est coloriste et coloriste fort remarquable, ceci n'est point douteux; mais il ne pense même pas à distribuer la lumière sur ses toiles, et se soucie fort médiocrement de la composition. Il représente les premiers personnages venus ; sa grande affaire est de peindre des étoffes, de lustrer des lampas, de faire miroiter des velours et de briser les plis luisants du satin. C'est assez puéril, et la peinture, il me semble, doit se proposer un but plus élevé. Sous le titre d'*un Duo*, M. Roybet nous montre un palefrenier et une cuisinière du XVIe siècle qui ont volé les habits de leurs maîtres, se sont vautrés sur l'herbe et chantent une ariette avec autant de grâce et de gaîté qu'on chante un *De profundis*. Les étoffes sont traitées de main de maître, j'en conviens, avec une brosse hardie et des colorations profondes du meilleur aloi ; mais cette grosse commère pansue est assez proche parente des *Baigneuses* de M. Courbet, et ce chanteur osseux, désagréable et brutal, est le portefaix du coin. De plus, toute lumière est absente de ce paysage lourd et ramassé, où l'air ne circule pas, où le ciel est de plomb, où les arbres ont des feuilles de papier brouillard. Je comprends qu'on soit tenté d'étudier Giorgione; mais vouloir refaire ce qu'il

faisait il y a trois cent cinquante ans, d'emblée et du premier coup, c'est peut-être aller un peu vite et prendre le mauvais chemin : il vaudrait mieux dessiner beaucoup d'après le modèle, se persuader que l'homme est le but supérieur offert aux efforts des artistes, donner moins de valeur aux vêtements et croire qu'un visage humain a plus d'importance qu'un chiffon de soie. M. Roybet a du talent, nul ne le conteste ; on peut dire cependant qu'il en fait mauvais usage, qu'il ne le mûrit pas assez et qu'il serait un artiste plus élevé s'il se contentait à moins. Les réminiscences des peintres de la renaissance le tourmentent ; il passe volontiers des Espagnols aux Vénitiens. Il ne leur demande ni leur science magistrale ni leur style excellent, il voudrait surprendre leur adresse de main, leur façon souvent merveilleuse de traiter les accessoires ; il y arrive, il en approche, mais il se paye d'illusion, et au lieu du principal, qui est l'homme, il ne peint guère que l'accessoire, qui est la draperie. Nous avons une plus haute ambition pour M. Roybet ; c'est faire peu de cas des dons naturels que de ne pas les développer jusqu'aux limites du possible, et c'est réduire singulièrement son rôle que de ne pas demander à l'étude l'agrandissement fécond de ses propres facultés. M. Roybet, croyons-nous, peut être appelé à un avenir sérieux dans l'art moderne, à la condition toutefois de s'occuper beaucoup plus de l'humanité et de laisser au second plan ces friperies secondaires qui paraissent avoir maintenant tant de charmes pour lui. S'il persiste dans la voie dangereuse où il risque de compromettre une habileté déjà recommandable, il pourra

finir par se contenter d'imiter M. Ricardo de Los Rios, et s'imaginer qu'il a fait un tableau en peignant d'une brosse fort habile et très-coloriste un vêtement de polichinelle oublié sur une chaise *chez un costumier*. M. Roybet vaut mieux que cela ; si nous sommes sévère pour lui tout en constatant ses précieuses qualités, c'est que nous sommes en droit d'attendre et d'exiger beaucoup d'un talent qui, pour être remarquable, n'a besoin que d'être mieux dirigé.

M. Ribot ne varie pas dans ses goûts, et il reste fidèle au culte exclusif qu'il a voué à Ribeira. De l'étude à l'imitation, de l'imitation au pastiche, il y a une distance que M. Ribot a franchie sans hésiter. On a beau le mettre en garde contre une tendance fâcheuse, il n'a voulu rien écouter, et aujourd'hui encore il nous montre un tableau qui a l'air d'une copie servile d'une toile de l'Espagnolet ; rien n'y a été omis, pas même la patine noire que l'âge a dû lui donner. De tout temps, M. Ribot a vu noir ; ses premiers petits *Marmitons*, malgré leurs vêtements blancs, paraissaient s'être roulés à plaisir sur du poussier de charbon. On dirait que l'artiste, après avoir terminé son tableau, le couvre d'un glacis de noir d'ivoire qui salit les parties lumineuses, rend indistinctes les parties ombrées et noie toute la composition dans un ton triste, malpropre et absolument arbitraire. Sous ce vernis en deuil, on sent cependant des colorations puissantes qui, pour apparaître dans tout leur éclat, n'auraient besoin que d'être débarrassées de cette couche de cirage qui les déshonore et les détruit. Si M. Ribot procède ainsi de parti pris pour trouver sans grand effort une originalité tapageuse,

il est bien coupable ; s'il voit réellement toute la nature à travers un crêpe noir, il est malade et fera bien de consulter un oculiste. *Le Supplice des coins* dénonce une science peu commune, une observation très-vraie de la nature, une grande brutalité d'impression, une habileté de brosse extraordinaire et une fermeté de dessin très-recommandable ; pourquoi faut-il qu'on soit forcé d'oublier toutes ces belles qualités pour ne plus voir que ce ton d'encre uniforme qui est répandu sans motif appréciable sur la toile ? On voudrait nettoyer tout cela afin de voir les chairs si bien modelées, les draperies si habilement agencées, reparaître, avec les nuances naturelles qui les feraient valoir. M. Ribot ressemble fort aux princes de Mme d'Aulnoy. A leur naissance, les fées s'empressent de les douer ; mais la fée maligne, qu'on avait oublié d'inviter, accourt : Vous aurez toutes les qualités, mais vous ne saurez vous en servir. Rien n'est plus douloureux que de voir une force réelle, incontestable, hors ligne sous beaucoup de rapports, se briser elle-même, faire fi de sa puissance, et se jeter au hasard d'une espèce de fantaisie archéologique que rien ne peut ni expliquer ni même excuser. Quel beau mérite d'exposer des tableaux qui ont l'air d'être restés accrochés pendant vingt ans dans une boutique de charbonnier ! Et je ne saurais trop le redire, le talent de M. Ribot est considérable, et le peintre aurait, sans contestation sérieuse, un important succès immédiat, s'il pouvait se guérir de cette manie de lessiver ses tableaux en noir. Un artiste qui veut aujourd'hui peindre exactement comme peignait Ribeira n'est pas plus intéressant qu'un

auteur qui voudrait écrire actuellement comme écrivait Rabelais ; l'un et l'autre risqueraient fort de n'être pas compris. Une pareille prétention touche de près à l'enfantillage, et je crois que notre premier devoir à tous est d'être de notre temps, sous peine de le voir se détourner de nous. M. Ribot a pu en faire lui-même la dure expérience, car sa réputation est loin d'être à la hauteur de son talent.

Le Supplice des coins est une scène de torture : le patient, attaché, est étendu par terre ; un bourreau lui enfonce contre la jambe serrée dans le brodequin de bois des coins à grands coups de maillet ; des moines entourent la victime, recueillent sa confession forcée, l'exhortent et lui montrent le crucifix. En dehors du reproche général qu'on peut faire à cette composition et sur lequel je me suis déjà longuement étendu, je lui en ferai un autre qui me paraît mérité. Le patient crie, car il souffre ; mais ses traits n'expriment aucune douleur, toute l'*expression* est gardée pour les extrémités et semble surtout concentrée dans les pieds, qui se crispent, se replient sur eux-mêmes, et jurent, par la torsion qu'ils présentent, avec l'impassibilité relative du visage. Pourquoi cette anomalie ? Est-ce encore du Ribeira ? *Un vieillard* est le portrait d'un vieux juif rendu avec une étrange vigueur, grâce au procédé de l'artiste. Il a placé le visage en pleine lumière ; quant au reste du corps, il disparaît absolument, noyé dans les tons du fond. De loin, on dirait un décapité. Le sacrifice est trop radical, et laisse surtout trop facilement voir dans quelle intention on se l'est imposé. Du reste la

tête est d'un relief extraordinaire et d'une puissance rare ; le front ridé, les sourcils en broussaille, le nez allongé et flasque, les joues tombantes, la barbe négligée, sont traités avec un bonheur de touche qui dénote un pinceau très-habile. L'œil, un petit œil bleuâtre, transparent, rusé, mobile et perçant, est un tour de force d'exécution. Que d'adresse déployée pour arriver à un tel résultat ! Et quel homme serait M. Ribot, si, possédant déjà son métier d'une façon victorieuse, il laissait de côté toutes ses vieilles idées d'imitations, son besoin maladif d'obtenir l'effet à tout prix, et si, usant de ses facultés exceptionnelles, il se mettait sérieusement à faire de l'art !

M. Schreyer a eu le bon esprit de ne pas renouveler la tentative malheureuse où il s'était fourvoyé l'année dernière. Au lieu de ce grand et gros tableau dans lequel ses qualités habituelles s'étaient vainement dispersées, il expose aujourd'hui deux toiles qui indiquent un heureux retour vers ses premières habitudes. Il n'a pas encore cessé de mériter certains reproches qu'on lui a justement adressés, il *fouaille* toujours trop ses tons, il semble les salir intentionnellement par des touches trop martelées ; mais ses compositions sont bonnes, habilement conçues, traitées avec un talent très-ferme, et l'une d'elles offre même une émotion réelle qui ne doit rien à la sentimentalité outrée ni au faux lyrisme. Elle porte un titre un peu prétentieux : *Abandonnée !* Une charrette fuyant le champ de bataille, d'où elle rapportait toute sorte de défroques sanglantes, est arrêtée dans un immense paysage, sinistre, plat, coupé de flaques

d'eau ; le conducteur et un des chevaux ont été tués, ils sont couchés l'un près de l'autre, atteints sans doute par le même paquet de mitraille égaré ; l'autre cheval, encore attelé au chariot funèbre, ne peut plus ni avancer ni reculer ; il est là rivé à la mort, en face de ces deux cadavres, immobilisé, trempé par la pluie, fouetté par le vent, inquiet, plein d'angoisses, hennissant et levant la tête vers l'horizon vide, où nul être vivant n'apparaît. L'uniforme autrichien, les terrains délayés semblent indiquer que le Mincio n'est pas loin et que la nuit prochaine va s'abaisser sur la journée qui a vu la lutte de Solferino. C'est glacial. La coloration grisâtre, tachetée de blanc et de brun, est d'un effet triste qui s'harmonise bien avec le sujet, le fait valoir et en double l'expression. C'est là une bonne toile et un excellent commentaire de la guerre, mais on peut reprocher à l'artiste d'avoir donné une expression presque humaine au regard de son cheval. Le *Haras en Valachie* rappelle les *Chevaux de poste* que M. Schreyer a exposés en 1863 ; c'est le même effet de neige chassée par une bourrasque de vent du nord, le même tassement d'animaux se pressant les uns contre les autres, le même aspect lugubre et désolé. Les chevaux sont en plus grand nombre et de dimensions plus petites, c'est la seule différence, et le second tableau a trop l'air de n'être que la répétition du premier. Ces hasards de rapprochement ne sont pas rares dans l'œuvre des peintres, et les constater ce n'est point infliger un blâme. Nous ne pouvons qu'approuver M. Schreyer d'être revenu au genre de peinture qui lui a valu ses premiers et légitimes succès ;

c'est une grande science de ne pas outre-passer ses forces et de développer imperturbablement ses facultés spéciales sans vouloir acquérir celles qui souvent sont incompatibles avec le tempérament. L'expérience que M. Schreyer avait tentée l'année dernière a suffi pour lui ouvrir les yeux ; celle que M. Belly fait aujourd'hui aura-t-elle un résultat aussi heureux ? Je le désire.

La Fontaine a dit :

> Ne forçons pas notre talent,
> Nous ne ferions rien avec grâce.

Si M. Belly s'était rappelé ces deux vers si connus qu'ils sont un lieu commun, il est probable qu'il n'eût point exécuté son grand tableau : il aurait compris qu'il ne suffit pas d'être un agréable paysagiste pour devenir tout à coup, par inspiration foudroyante, un peintre d'histoire. J'ai rouvert et consulté trois fois le livret avant d'être convaincu que c'était bien M. Belly qui avait fait *les Sirènes*. Avec plus d'attention, j'aurais pu, dans les montagnes empruntées aux Calabres et qui forment le fond de la composition, reconnaître la manière habile dont M. Belly traite le terrain dans les paysages ; mais j'avoue que tout le reste du tableau, c'est-à-dire la partie importante, — tout le groupe de personnages, — m'a paru être l'œuvre d'un de ces peintres de la restauration qu'on appelait en plaisantant la queue de David. On connaît le sujet. Ulysse, attaché au mât de sa barque, est debout ; il regarde les sirènes qui s'ébattent dans la mer et chantent pour l'attirer ; il en est même une qui joue de

la lyre, ce qui tendrait à prouver que vers ce temps-là les cordes ne se détendaient pas dans l'eau. Il y a là dans cette toile ambitieuse une grande visée qui n'aboutit pas et des prétentions excessives qui ne me semblent pas justifiées. La *figure* héroïque, grande comme nature, a des mystères que M. Belly n'a pas encore pénétrés et des difficultés d'exécution auxquelles il faut se rompre avant d'essayer de les aborder. Les artistes appellent une œuvre de cet ordre un grand effort; je la nommerai plus volontiers une profonde illusion, et c'est rendre service à M. Belly que de l'engager à déposer les ailes d'Icare qu'il vient courageusement, mais imprudemment, d'attacher à ses épaules. Sa tentative est honorable, mais il peut voir à la froideur qui l'accueille qu'elle n'a pas été des plus heureuses. La veine des succès recommandables n'est point tarie pour M. Belly; il peut facilement la rouvrir quand il voudra. Pour cela, que faut-il faire? Peu de chose, revenir aux inspirations plus modestes d'où est sorti ce joli *Désert de Nassoub* auquel nous avons applaudi en 1857.

M. Bida, lui, ne suit pas les feux follets décevants qui jettent le voyageur crédule hors de sa route et l'égarent dans des recherches vaines; il reste imperturbablement penché sur l'œuvre considérable qu'il a entreprise, dont rien ne le détourne, et que bientôt il aura menée à bonne fin. Son commentaire plastique des Évangiles sera certainement un des travaux les plus curieux et les plus consciencieux de ce temps-ci. Il aura restitué à ce livre admirable son intimité familiale et l'aura débarrassé de ce côté épique et théâtral, absolument contraire à la vé-

rité, dont la plupart des peintres l'avaient affublé en imitation des artistes païens de la renaissance. Les deux dessins qu'il expose aujourd'hui, *les Vierges folles* et *Hérodiade*, sont, comme ceux que nous avons signalés plusieurs fois, d'une vérité de type extraordinaire, et l'ouvrage d'un homme à qui l'Orient a dévoilé le secret de ses mœurs et de ses coutumes. Tous deux sont exécutés avec cette légèreté, cette précision, cette adresse sans pareille qu'on ne peut se lasser d'admirer. La grâce des attitudes, l'élégante réalité des architectures, la lumière mystérieuse qui éclaire les scènes habilement composées, donnent à ces dessins une valeur exceptionnelle et l'importance d'un tableau d'histoire.

III

Parmi les peintres de genre et de paysage, nous retrouvons presque tous les artistes dont plusieurs fois déjà nous avons entretenu le public. Sauf un Hollandais et un Anglais qui arrivent cette année avec des tableaux dont il conviendra de parler, je ne vois pas un nouveau-venu qui ait fait une œuvre importante. Le genre, mêlé au paysage ou indépendant de lui, semble être maintenant le fonds même de l'école française; elle a sous ce rapport beaucoup emprunté aux maîtres belges, elle a fortifié son coloris, serré sa manière, étudié la nature de plus près et abandonné pour toujours, j'espère, le côté *romance* et rococo où elle excellait jadis. C'est là un progrès considérable; on voit d'une façon plus simple, et par conséquent on fait plus juste, on se rapproche de

la vérité, et l'on n'est plus gêné par les liens tyranniques de ce qu'on appelait autrefois la convention. Les peintres voyageurs ont à leur insu beaucoup fait dans cet ordre d'idées ; par les documents positifs qu'ils rapportaient et qui étaient bien plus beaux, bien plus plastiques que les vieilles traditions dont on se nourrissait, ils ont à peu près tué le *poncif* et lui ont substitué la nature. Ils ont dégagé l'école de ses langes, lui ont rendu la liberté de ses mouvements, et lui ont appris que la vérité, même en art, est supérieure à la fiction. Il a suffi à Decamps de peindre et de montrer un Turc véritable pour faire évanouir à jamais le bonhomme barbu et toujours farouche, coiffé d'un turban surmonté d'un croissant, vêtu d'une veste décorée d'un soleil et invariablement armé d'un cimeterre orné de pierreries. Les artistes qui ont représenté nos paysans de France tels qu'ils sont, ou à peu près, ont donné le coup de mort aux pastourelles proprettes, aux bergers pommadés qui s'offraient mutuellement des colombes, et semblaient roucouler les poésies de Gessner. Ce qui donne aujourd'hui un intérêt tout particulier à la peinture de genre et de paysage, c'est qu'elle s'appuie sur une base solide, qui est l'observation de la nature. Si l'on y mêle le style, on est bien près de toucher au but que l'art se propose. Le style et la vérité se fortifient l'un l'autre, et M. Jules Breton nous le prouve encore aujourd'hui.

On peut lui reprocher de tourner dans un cercle trop restreint, de reproduire souvent les mêmes sujets et de ne point assez varier ses personnages. Serait-ce bien mérité? J'en doute. Il vaut mieux développer plusieurs

fois le même thème en l'améliorant, en lui donnant plus de force et plus d'intensité, que de risquer de s'égarer dans des domaines inconnus et peut-être dangereux. Depuis ses débuts, qui datent, si je ne me trompe, de 1849, M. Breton n'a cessé de faire des progrès. Chaque exposition a été pour lui une affirmation nouvelle. Je ne sais s'il a fait école, mais il a beaucoup d'imitateurs, et il reste encore incontestablement le premier dans le genre qu'il professe. A un certain moment, vers 1859, il a côtoyé le réalisme de bien près, et on a pu craindre qu'il ne se laissât entraîner par le mauvais exemple et tomber dans des exagérations inutiles et superficielles. Grâce à sa volonté de bien faire, à son esprit évidemment juste, il a évité l'écueil, et chaque jour maintenant il s'élève dans la compréhension de la nature. Il ne sait pas encore être complétement abstrait, et parfois il sacrifie au plaisir de rendre certains détails qui gâtent sa composition et lui enlèvent ce cachet de virilité supérieure qu'il cherche à lui donner. Il reproduit aujourd'hui dans *le Retour des champs* un effet quelque peu puéril qu'il avait déjà employé en 1857 dans *le Rappel des Glaneuses*. Je parle de cet essaim de mouches qui se détache sur le soleil couchant, et dont il a pour ainsi dire nimbé les têtes de ses femmes. Cela trouble l'œil, tache le ciel, n'ajoute rien à la composition, n'est d'aucune valeur plastique, ne sert pas au coloris, ne complète aucune ligne, n'est forcément qu'une indication à peine ébauchée, et n'aurait jamais dû tenter un artiste comme M. Breton, qui devrait toujours se tenir en garde contre les fantaisies inutiles. On me dira : Cela est vrai, je n'en doute pas ; mais

toute vérité n'est pas bonne à dire, et toute vérité n'est pas bonne à peindre. Stendhal, qu'on peut écouter quelquefois, a écrit avec raison : « On arrive à la petitesse dans les arts par l'abondance des détails. » La nature fournit des documents en masse, avec une abondance maternelle que rien ne peut tarir ; elle mêle tout indistinctement, le beau, le laid, le hideux, le sublime ; elle est impersonnelle et ne choisit pas : c'est à l'artiste de faire cette sélection sévère, de rejeter tous les éléments imparfaits ou insignifiants, de montrer les autres dans leur plus grande beauté possible et de repousser énergiquement tout ce qui ne peut pas aider à la grandeur, à la simplicité de son œuvre. Plus une composition est abstraite, c'est-à-dire plus elle est dégagée de tout détail qui n'y rentre pas forcément pour la faire valoir et la compléter, plus elle est près de l'art. Voilà de bien grands mots pour quelques moustiques qui volent dans l'éblouissement des derniers rayons du soleil ; mais je voudrais pouvoir les chasser et rendre toute sa pureté à ce ciel ardent sur lequel se détachent trois paysannes qui reviennent des champs et marchent sur un chemin ouvert entre des blés et des œillettes. Elles ont la réalité imposante des femmes accoutumées aux rudes travaux de la terre, et cependant développent une amplitude et une noblesse de mouvement que des caryatides n'auraient pas dédaignées. Il y a là du style et du meilleur. Le dessin très-correct, la couleur très-forte sans exagération, donnent à cette toile une valeur d'exécution qui va de pair avec l'ordonnance générale.

Il est assez difficile de porter un jugement définitif sur

la toile exposée par M. Knaus; elle n'a pas encore été vernie, et les *embus* sont tels qu'ils rendent la perspective incomplète, détruisent l'effet des glacis, donnent aux ombres une importance qu'elles n'ont pas réellement, diminuent la puissance des lumières et atténuent le relief du modelé. Telle qu'elle est cependant, on peut en dire qu'elle ne s'éloigne pas de la manière habituelle de M. Knaus. C'est toujours ce pinceau agréable, cherchant l'esprit, le trouvant parfois, exagérant un peu trop l'expression, procédant par plaques et abusant des tons bleuâtres, qui sont un souvenir encore trop direct de l'école de Dusseldorf. Les tableaux de M. Knaus sont plutôt une réunion de détails qu'un ensemble; l'œil s'égare volontiers à chercher ces petites têtes fines juxtaposées, ces aimables petits bonshommes naïfs, importants, rusés, timides ou hardis, envieux ou indifférents. La composition est un peu diffuse, elle va au hasard, ne s'arrêtant ni ici ni là, ne donnant aucun point de repère à l'attention et la laissant divaguer à son aise. *Son Altesse en voyage* est descendue de sa lourde berline, qu'on aperçoit dans le lointain cheminant au petit pas de quatre chevaux. Le haut personnage, coiffé de la casquette et revêtu de la capote prussiennes, va vite pour se dégourdir les jambes à l'air frais du matin; il est assez rogue, assez sec, ne paraît se soucier que fort médiocrement de ce qui se passe autour de lui, et marche suivi par deux aides de camp, dont l'un, jeune homme fort évaporé, ricane de la bonne tête des paysans qui se sont réunis en hâte pour saluer l'altesse au passage. Le bourgmestre, le maître d'école, sont là avec une bande de ga-

mins qui pleurent, rient ou admirent, selon leur impression, et braillent à tue-tête vive monseigneur ! Plus loin, près de quelques maisons, on aperçoit un groupe de jeunes filles en court jupon blanc, que la timidité a retenues loin de la route, mais que la curiosité a poussées hors de leurs chaumières. Pour qui connaît l'Allemagne, c'est une scène prise sur le fait. La bonhomie imposante des paysans, l'effarement des bambins, la raideur insouciante de l'altesse, la lourdeur bonasse de l'un des aides de camp, la gaieté de l'autre, la dignité transcendante du chasseur empanaché qui marche de loin derrière son maître, ont été saisis sur le vif de la nature. C'est une bonne satire, innocente, car elle est sans fiel, mais d'une observation juste et assez pénétrante. Le dessin de tous ces minuscules personnages est exact et soigné ; tout est exécuté avec un soin minutieux ; le sourire respectueux qui déride les visages, le bouton qui retient la bretelle en lisière, sont traités avec un soin égal. Le coloris doit être agréable, quoique un peu papillotant ; il est actuellement à l'état neutre et, pour apparaître dans la valeur que le peintre a voulu lui donner, il a besoin de la brosse du vernisseur. C'est en somme un bon tableau ; mais il me semble que la manière de M. Knaus s'est appauvrie, qu'il cherche la petite bête plus qu'il ne faudrait, que sa coloration manque d'unité, que ses dernières œuvres ne dépassent pas et ne font pas oublier *le Matin après une fête de village*, que nous avons vu en 1853.

Je serais tenté d'en dire autant à M. Bonnat. Certes, son *Ribeira dessinant à la porte d'Aracœli* est loin d'être

une toile médiocre ; cependant elle n'est pas meilleure que *les Pèlerins au pied de la statue de saint Pierre* du Salon de 1864, et c'est ce que je lui reproche. Quand on a reçu en naissant le don naturel du coloris, il faut être difficile pour soi-même et tâcher de faire un progrès à chaque pas. Dans le nouveau tableau de M. Bonnat, on retrouve ce coup de brosse sagement vigoureux, cette habile distribution de lumière, qui sont les qualités ordinaires de cet artiste ; il me semble pourtant qu'il a obéi à une inspiration mal raisonnée en plaçant au centre même de la toile un ton jaune qui n'a aucun rapport avec la coloration générale, qui détonne, tire l'œil et n'est pas justifié. Une grande muraille blanchâtre appuyée sur une large escalier, une grille ouverte par où sortent des moines encapuchonnés, des hommes du peuple qui sont groupés ou dorment étendus sur les degrés ; au milieu, contre un pilier, une petite fille, en pleine clarté, pose, pendant que Ribeira, le carton aux genoux, la dessine assis dans un coin. La tonalité est grise et brune, d'une couleur ferme et solide ; mais l'effet est compromis par la nuance jaune pâle du tablier du jeune modèle. Elle n'est pas en rapport avec la gamme donnée, elle est trop vive pour les bruns, trop sourde pour les gris ; en un mot, elle jure et brise une harmonie qui, sans elle, eût été excellente. Quant au portrait que M. Bonnat expose, il prouve qu'il doit rester dans la peinture de genre, ou du moins que, s'il en veut sortir, il ne pourra le faire qu'après de nouvelles, longues et sérieuses études. Il y a là des fautes de dessin manifestes, surtout dans la bouche et dans le bas du visage ; quant à l'exécution, elle

est fort lâchée. La robe de mousseline, le petit chien bichon semblent être en lilas blanc et auraient demandé une facture beaucoup plus serrée. J'ai peur que M. Bonnat ne s'en fie trop à son évidente facilité ; rien ne remplace le temps, et ce qui se fait sans lui court grand risque d'être incomplet.

M. Gustave Jacquet mérite qu'on parle de lui ; c'est un débutant, je crois, et ses deux tableaux indiquent des facultés de peintre peu communes qui, si elles sont développées par l'étude, pourront donner d'excellents résultats. Sa façon de colorer semble être un compromis entre la manière de M. Ricard et celle de M. Baudry. Elle a un côté maladif qui pourrait devenir dangereux, s'il était exagéré, ainsi que le prouve le triste exemple de M. Hébert ; mais, telle qu'elle est aujourd'hui, elle est pleine de charme et de promesses. La touche est légère, très-harmonieuse, et les nuances sont combinées avec un goût qui devient de plus en plus rare ; le dessin est loin d'être parfait, il a de regrettables faiblesses, et je signalerai spécialement à M. Jacquet l'exécution trop négligée des mains du *Portrait de Mlle F. M.* Le coloris sans la ligne peut produire des toiles agréables, mais ne donnera jamais ce qu'on appelle un bon tableau. Ingres disait : En matière de peinture, la ligne c'est la probité ; et il avait raison. M. Lebel aussi est un coloriste, ses deux petites toiles sont remarquables. Le sujet est insignifiant ; sa *Mendiante* représente une pauvre femme vêtue de noir, tenant un petit enfant dans ses bras et tournant une serinette ; le *Reliquaire* nous montre une paysanne italienne debout sur la pointe du pied et effleu-

rant de ses lèvres une châsse exposée sur un autel. Dans ces deux tableaux, la lumière est sourde ; ce n'est donc pas dans des oppositions d'ombre et de clarté que M. Lebel a cherché et obtenu son effet, qui est très-puissant. Il est dû tout entier à des colorations profondes, combinées avec une science rare, et juxtaposées sans la moindre fausse note. Malgré une certaine violence contenue de la brosse, c'est fort doux et tout à fait symphonique ; mais si M. Lebel avait à peindre un plat de chicorée au lait, le peindrait-il autrement que la muraille contre laquelle s'appuie sa mendiante ?

Puisque nous en sommes aux coloristes, je parlerai de M. Bischoff. C'est un Hollandais ; il y a dans son petit tableau du soleil et de la couleur à satisfaire les plus exigeants. L'an dernier, M. Bischoff avait exposé un *Rembrandt se rendant à la leçon d'anatomie* qui ne manquait pas de certaines bonnes qualités, mais qui était loin de valoir *le Jour de la Pentecôte,* que nous voyons aujourd'hui. Il y a un peu du procédé de Decamps dans cette façon d'opposer brusquement les parties lumineuses et les parties ombrées de la composition. Ce n'est certes pas ce qu'on pourrait appeler une peinture saine ; on a peut-être abusé de l'empâtement, des glacis, de l'os de seiche, du rasoir, des reliefs factices, des contours cernés, mais l'effet cherché est obtenu. Si les moyens sont douteux, le résultat est bon, et c'est ce qu'on doit constater. Une jeune fille en vieux costume frison de Hindeloopen est assise de profil perdu et lit une bible placée devant elle sur un meuble qui tient le milieu entre le prie-Dieu et le lutrin ; un rayon de soleil passant par la fenêtre jette une

clarté violente sur la scène et l'anime par le très-fort contraste d'ombres très-foncées, quoique transparentes, et de lumières excessivement aiguës. Les meubles rouge-vermillon, la jupe violet sombre, les manches de la chemise blanche semées de fleurs, le mouchoir varié qui entoure la tête de la jeune fille, son aumônière rehaussée de touches blanches enlevées en relief, la bible à laquelle une plume de paon sert de signet, un bouquet de tulipes, une petite vache en faïence faisant accessoires, tous les détails, en un mot, ressortent avec une vigueur extraordinaire et indiquent un coloriste-luminariste de premier ordre. L'abus des *ficelles* disparaît dans une facture à la fois très-large et très-serrée qui a su rassembler l'effet et lui donner une importance qu'on ne saurait trop louer. Non-seulement ce tableau est bon, plaisant à regarder, mais il est extrêmement original, et c'est là une qualité assez rare aujourd'hui pour qu'il ne soit pas superflu de le signaler particulièrement.

M. Jundt aussi mérite d'être loué sous ce rapport, quoique son originalité soit de moins bon aloi que celle de M. Bischoff, qu'elle soit un peu voulue et parfois trop manifestement travaillée. On risque bien souvent, en voulant à tout prix attirer les regards, de tomber dans le baroque et de cesser d'être intéressant à force d'essayer d'être singulier. La mesure est parfois difficile à garder, et les meilleurs esprits peuvent se laisser entraîner à des exagérations qui ne font que les compromettre sans rapporter aucun profit sérieux à leur talent et à leur réputation. Hâtons-nous de dire que ce n'est pas le cas de M. Jundt, et que son tableau intitulé *Parrain et mar-*

raine, souvenir des Alpes, n'a rien qui dépasse les justes limites où un artiste doit toujours se maintenir. C'est une symphonie en blanc majeur, comme dirait un poëte de notre temps. L'importance du sujet ne comportait peut-être pas des personnages grands comme nature, et la toile, je crois, n'aurait rien perdu à être diminuée d'un bon tiers; mais la marraine est si jolie, son compère est si naturellement empêtré, que le reproche a quelque peine à se formuler. A l'aube, dans le grand pays des montagnes, sous un ciel blanchissant et non loin des glaciers, une jeune femme et un vigoureux paysan sont partis pour porter à l'église l'enfant nouveau-né qu'ils vont tenir sur les fonts. La marraine marche devant, fraîche, pimpante et coquette, coiffée du chapeau de paille à quadruple retroussis, vêtue de sa belle robe de cérémonie où s'attache le large tablier blanc orné de rubans de toutes couleurs; elle se retourne pour voir si elle est suivie par le parrain, qui porte le petit enfant couché sur son oreiller, couvert de langes éblouissants et embéguiné du bonnet de velours rouge pailleté d'or. La pente est plus que rapide, c'est un escalier taillé dans le roc; le parrain serre l'enfant contre sa poitrine avec cette maladresse attentive de l'homme, qui n'a jamais su porter un nourrisson. Il regarde par-dessus son doux fardeau afin de voir où il va poser les pieds; il est penché en avant, sa tête disparaît sous l'immense chapeau tyrolien orné du gland d'or et des plumes de tétras traditionnelles; sa jambe solide est pressée dans un gros bas, et sa figure exprime une attention inquiète dont sa jeune

compagne, fraîche comme une aubépine en fleur, paraît se moquer en souriant. C'est extrêmement gracieux et d'une bonne facture, à laquelle on doit cependant reprocher certaines lourdeurs opaques qui lui donnent une apparence quelque peu pesante. Cela tient évidemment au procédé, à l'abus des *terres*, et souvent aussi à l'absence de glacis. Ce défaut, que je signale tout spécialement à l'attention de M. Jundt, est visible dans son autre toile intitulée *Après Sadowa*. Ce tableau ressemble à une gouache; on dirait qu'il a été peint sur un fond préparé au blanc d'Espagne, et que ce fond a repoussé. Tout y est d'un gris de souris singulier, dont on ne se rend pas compte, qui ternit le coloris général et attriste toute la composition. M. Jundt, qui a un talent réel, qui observe bien et rend juste, avec une pointe d'ironie, fera bien de corriger sa manière de cette légère imperfection. Rien n'est plus facile, et ses tableaux y gagneront.

Si le procédé de M. Jundt accuse parfois trop de pesanteur, celui de M. Eugène Fromentin se distingue par une légèreté sans égale. Il arrive à donner une intensité fort remarquable à sa coloration, tout en lui laissant une transparence qui paraît la rendre diaphane. Elle n'en est que plus agréable et plus douce aux yeux. C'est par le coloris que M. Fromentin conçoit ses tableaux, cela me paraît évident. Il entrevoit une combinaison de nuances, une gamme précieuse; il l'exécute, et les personnages ne sont plus pour lui qu'un prétexte à réaliser les tons qu'il a rêvés. Aussi ce qui domine toujours dans ses tableaux, c'est l'effet d'ensemble, qui est harmonieux comme un châle de cachemire. C'est là une qualité rare,

que M. Fromentin a développée chez lui avec un soin constant et qu'il possède au plus haut degré. En ce genre, les *Bateleurs nègres* sont excellents. Sous le ciel puissant de l'Afrique, dans un village du Sahara, village à maisons grises, basses, percées de fenêtres étroites, parfois garanties du soleil par un haillon tendu, une rue sert de théâtre à leurs exercices. La tête, les bras, le torse, les jambes nus, à peine couverts d'un caleçon rouge, tournant sur eux-mêmes, entre-choquant dans leurs mains les lourdes crotales de fer, ils dansent pendant que leurs compagnons frappent à coups redoublés sur le darabouck, et que des Arabes immobiles dans les larges plis de leur burnous, rangés à l'ombre contre une muraille, les contemplent en roulant leur chapelet entre leurs doigts. Quelques femmes, quelques enfants, se sont groupés çà et là et regardent les histrions, qui se démènent au milieu du bruit. Il est difficile de voir une toile plus plaisante et plus douce ; à force de science, la couleur arrive à une sorte de suavité qu'il n'est pas aisé de définir. Les petites têtes des enfants et des jeunes femmes curieuses, quoique un peu trop plates, sont très-fines et fort bien rendues. Quant à l'aspect général du pays, on sait à quel point M. Fromentin excelle à le traduire sur la toile ; c'est assez dire qu'il est exact et d'une vérité parfaite. C'est, je crois, dans les toiles de cette dimension que M. Eugène Fromentin doit continuer à chercher les succès qui déjà ont récompensé ses efforts et lui ont valu la juste réputation dont il jouit. La grandeur d'un tableau ne prouve rien, ni pour ni contre le talent de celui qui l'exécute, on le sait ; mais il semble

que M. Fromentin est plus maître de lui lorsque, concentrant tout son effet dans un cadre restreint, il n'est pas entraîné à grandir ses personnages, à substituer la ligne et le modelé à la couleur, et à atténuer ainsi ses principales et meilleures qualités. La *Caravane* de Marilhat vaut une toile de vingt pieds, et l'artiste aurait donné des proportions de nature à ses modèles qu'il n'aurait pas dit plus qu'il n'a dit. Dans un petit tableau, M. Fromentin excelle à grouper ses bonshommes, à éviter les *trous* dans la composition, à faire valoir son coloris par le rapprochement des nuances habilement choisies; dans les tableaux plus grands, ces qualités, qui sont précieuses, semblent s'amoindrir, se disperser et perdre de leur charme. M. Eugène Fromentin a la grâce, c'est un don à n'en pas vouloir d'autre, et peut-être risquerait-il de s'égarer encore, s'il cherchait la vigueur.

Du Sahara en Égypte, il n'y a pas très-loin, et nous irons avec M. Gérôme, qui, dans le *Marché d'esclaves* et dans le *Marchand d'habits*, nous montre deux bons souvenirs rapportés du Caire. Quand M. Gérôme se mêle d'être précis, il l'est plus que personne; mais pour cela il faut qu'il ait vu, il imagine mal et se rappelle très-bien. Il a saisi au passage avec un grand bonheur les différents types de l'Orient. L'Arabe, le Skipétar, le Turc, le Barabras, le Syrien, se reconnaissent au premier coup d'œil, et dans l'expression ethnographique de ses personnages il reste toujours vrai, à moins qu'il ne s'essaye à quelque plaisanterie, comme il l'a fait l'an dernier pour les têtes amassées à la *porte de la mosquée d'Ha-*

çanin. A ce point de vue, les deux tableaux qu'il a envoyés au Salon de cette année sont tout à fait sérieux. Le *Marché d'esclaves* est une scène prise sur le fait. Les djellabs, lorsqu'ils reviennent de leurs longs et pénibles voyages sur le Haut-Nil, installent leur marchandise humaine dans ces grands okels qui s'étendent au Caire du côté de la mosquée ruinée du kalife Hâkem ; c'est là qu'on va pour acheter une esclave, comme ici on va à la halle pour acheter un turbot. Assises sur des nattes, à l'ombre des galeries, les négresses nues, à peine protégées par une loque graisseuse, attendent les acheteurs en dormant ou en faisant les mille petites tresses qui composent leur coiffure. Les femmes d'un prix plus élevé, celles du plateau de Gondar et du pays de Choa, sont enfermées dans des chambres séparées, loin des yeux indiscrets. C'est une de ces femmes, une Abyssinienne, que M. Gérôme a pris comme personnage principal de sa composition. Elle est nue et montrée par le djellab, qui a une bonne tête de brigand habitué à tous les rapts et à toutes les violences ; l'idée de l'âme éternelle n'a pas dû souvent tourmenter un pareil bandit. La pauvre fille est debout, soumise, humble, résignée avec une passivité fataliste que le peintre a très-habilement rendue. Un homme l'examine, regarde ses dents comme on regarde celles d'un cheval, et apprécie la marchandise avec cet œil défiant qui est particulier aux Arabes. Deux ou trois personnages à beaux costumes complètent ce groupe principal. Dans les fonds fermés, on aperçoit des esclaves disséminées çà et là. Le *Marchand d'habits* est un de ces vieillards comme il en existe

beaucoup au Caire ; ils ont gardé les vieilles modes, refusent absolument d'endosser la tunique, de coiffer le tarbouch, restent fidèles à l'ancien turban de mousseline blanche, à la vaste robe à grands plis, semblent eux-mêmes une curiosité ambulante, et s'en vont par les rues, criant leur bric-à-brac. Quand ils rencontrent un Européen, ils s'arrêtent, et avec un sourire engageant ils lui disent, en lui présentant quelque hachette ou quelque vieux poignard : *Antica, Mameluck, bono, bono !* Celui de M. Gérôme, portant sur le bras de belles défroques roses, offre un sabre à un Arnaute, qui est bien près de se laisser tenter ; un groupe s'est formé auprès du marchand, et chacun donne son avis. Au fond, on aperçoit une boutique près de laquelle un chien roux est accroupi dans la pose du dieu Anubis, et l'on voit deux femmes enveloppées de manteaux blancs qui rentrent dans leur maison. Tout cela est exact et d'une observation très-juste. On peut reprocher à M. Gérôme d'avoir le trait un peu sec et la coloration souvent trop aiguë ; mais lorsque le temps aura mis sa patine puissante sur ses toiles, elles s'harmoniseront dans une teinte douce et profonde. De plus, elles auront cet avantage fort appréciable de ne pas perdre en vieillissant, car elles sont faites et poussées aussi loin que possible.

M. de Tournemine quitte aujourd'hui l'Asie-Mineure et les bords du Danube, il s'en va vers l'intérieur de l'Afrique et vers l'Amérique du Sud à la suite des voyageurs, qui sont parfois de bons conseillers. Les *Perroquets et Flamants*, les *Éléphants d'Afrique* sont deux jolies compositions pleines d'air, de coloris, où le peintre, ac-

cusant son modelé plus que d'habitude, a mis toutes les qualités qui lui sont familières. Les grands éléphants qui, les pieds dans l'eau, se détachent en vigueur sombre sur le soleil couchant, sont d'un effet réussi qui remet en mémoire une des toiles les plus singulières de Decamps. On peut reprocher au premier de ces tableaux d'avoir traité l'histoire naturelle avec trop de sans-façon, et je pense que M. Paul Marcay, sur le texte de qui M. de Tournemine s'est appuyé, n'a jamais vu au Pérou le kakatoès rose, qui ne vit qu'à la Nouvelle-Hollande, ni le kakatoès à huppe rouge, dont le vrai nom, *Psittacus moluciensis*, indique assez qu'il est originaire des Moluques. Ce genre de critique, je le sais, n'est guère admis par les artistes, mais il n'en est pas moins sérieux. Les documents que l'on peut consulter abondent, et intervertir la faune des pays, c'est commettre volontairement une erreur qu'il est facile d'éviter, et qui ne devrait jamais se rencontrer aujourd'hui.

M. Théodore Rousseau a fait un grand effort pour produire une œuvre originale, et je crains qu'il n'ait pas atteint le but qu'il se proposait. Sa *Vue du lac de Genève* (non inscrite au catalogue) a été conçue dans un parti pris trop manifeste. C'est très-fini, modelé ou plutôt pommelé avec un soin rare, mais que de coups de grattoir sur cette peinture pour l'amener à l'effet cherché ! A certaines places, la toile apparaît avec son grain régulier et semble de loin une ruine de ces ouvrages en brique que les Romains appelaient *opus reticulatum*. Le système de coloration est tout entier dans une dégradation de nuances qui, commençant au premier plan par

des tons d'un vert presque noir, aboutit par couches successives et presque insensibles aux blancheurs neigeuses de la chaîne des Alpes. L'effet saisit au premier abord, j'en conviens ; mais il faut s'en aller vite sur cette impression et ne pas la raisonner, car elle ne tarderait pas à s'évanouir. Ce tableau néanmoins est très-curieux à étudier, il dénonce une habileté de main, une ténacité dans l'emploi des procédés, une volonté de rendre une idée conçue, qui sont extraordinaires. Seulement on peut croire que l'effet obtenu eût été meilleur et plus durable si les moyens mis en usage avaient été plus simples et plus naïfs.

M. Mac-Callum est, je crois, un nouveau venu parmi nous ; son début est important, et ses tableaux, *Chênes dans la forêt de Sherwood* et *Entrée de la forêt de Windsor* (le livret a interposé les numéros), indiquent un artiste déjà maître de son talent. On reproche souvent aux paysagistes de faire des effets d'ombres chinoises ; M. Mac-Callum a procédé d'une façon diamétralement opposée, car dans sa *Forêt de Windsor* il a mis un paysage très-clair sur un fond très-sombre. Il a choisi un de ces moments si fréquents en Angleterre où les nuages chargés d'eau laissent glisser un rayon de soleil qui éclaire d'une lumière blafarde certaines parties de la nature, tandis que les autres restent dans l'ombre. Un ciel excessivement brumeux et tout à fait foncé, mais sur lequel se détache en tons plus accentués encore la lourde masse du château royal, sert de repoussoir à une lande jaunie, où s'élancent deux immenses chênes dépouillés qui sont, pour ainsi dire, l'avant-garde de la forêt qu'on

aperçoit au loin. La tonalité générale est jaunâtre, enlevée sur un fond teinte neutre. C'est un aspect exceptionnel de la nature, mais il est d'une grande vérité et frappera tous ceux qui connaissent l'Angleterre. Les arbres sont exécutés en manière de trompe-l'œil, et je suis persuadé qu'ils ont été copiés d'après une épreuve photographique. Toutes les rugosités, les nodosités, les rides, les inflexions, les mousses parasites, les verrues, les soulèvements d'écorce, sont rendus avec un précieux et un fini difficiles à concevoir. Ce tableau ressemble à une énorme agate arborisée. C'est un paysage traité comme Denner traitait les portraits. Le méticuleux dans l'art est-il bien utile? On peut en douter ; mais on doit reconnaître qu'il faut déjà un grand talent et une science sérieuse pour arriver à un si étrange résultat.

La *Vue prise dans l'île de Capri* par M. Hippolyte Lanoue n'est pas inférieure aux excellents tableaux qu'il avait exposés en 1865 et en 1866. La pureté de la ligne, la fermeté de la pâte, la solidité de la coloration, sont toujours aussi respectées. Heureux les artistes pour qui le succès est un encouragement au travail ! C'est presque un paysage historique que M. Lanoue a fait là : il n'avait qu'à mettre quelques habits rouges au premier plan, quelques habits bleus au dernier, un peu de fumée entre eux, et il aurait représenté la prise de Capri par les Français. En effet, ce fut de ces hautes montagnes d'Anacapri, dont M. Lanoue a si bien traduit l'imposante solennité et qui forment le fond de son paysage, que les Français, conduits par le général Lamarque, se sont laissé glisser au mois d'octobre 1808 pour aller attaquer

les Anglais, qui, sous les ordres d'Hudson Lowe, s'étaient réfugiés et fortifiés dans la petite ville de Capri, où verdoie ce palmier que l'artiste s'est plu à rendre dans sa position exacte. M. Lanoue a peint au premier plan un groupe d'oliviers qui est une excellente étude de ces arbres toujours en lutte contre le vent de la mer, auquel ils ne résistent que par un miracle sans cesse renouvelé de sève surabondante et de végétation tenace. La coloration est très-limpide, et rend bien l'aspect de ces beaux pays aimés du soleil.

Telles sont les œuvres qui, dans le Salon de 1867, m'ont paru dignes d'être signalées; elles tranchent par certaines qualités spéciales que j'ai essayé de faire ressortir sur l'ensemble terne et affaissé de l'exposition. Rien de considérable ne s'est produit, et, ainsi que nous le disions en commençant, la grande peinture a une tendance évidente à disparaître. Tout le talent de nos artistes s'est réfugié dans le genre et le paysage; l'art abstrait s'en va, il est remplacé par l'art relatif, c'est-à-dire par celui qui a pour but de plaire, de trouver un débouché et de satisfaire les goûts de la foule. L'avenir seul pourra dire si ce changement a été heureux; notre seule mission est de le constater en gémissant, car nous croyons qu'il est funeste. L'Europe artiste nous a envoyé ses œuvres, il est intéressant de les étudier et de dire quelle situation la France occupe encore dans le monde des arts; c'est ce que je vais essayer de faire dans un dernier chapitre.

LES BEAUX-ARTS

A

L'EXPOSITION UNIVERSELLE

En présence du concours énorme d'étrangers que l'Exposition universelle devait amener à Paris, nous étions fondés à croire que la commission impériale, prenant à cœur les gloires de notre pays, donnerait à l'exhibition des œuvres de l'art français un éclat sérieux, ou tout au moins une apparence convenable. Malheureusement il n'en est rien, et il faut que notre école soit singulièrement plus forte que toutes les autres pour conserver encore sa supériorité dans les déplorables conditions où elle est placée. Pendant que l'Angleterre, tirant un facile parti du local qui lui avait été accordé, créait à peu de frais une sorte de musée, tandis que la Suisse, la Belgique, la Hollande, la Bavière, se faisaient construire des annexes spécialement et intelligemment

disposées pour recevoir des tableaux, la France, tenant, sans doute par esprit d'hospitalité, à se diminuer volontairement elle-même, exposait ses toiles et ses statues avec une négligence qui, sans détruire la valeur des œuvres d'art, l'amoindrit et pourrait les faire paraître douteuses à des yeux non exercés. Les vastes galeries qui les contiennent, noyées de lumière, visitées par un incessant courant d'air, ressemblent à des salles de gymnastique. Le temps n'a point manqué cependant, ni l'argent, ni l'espace ; les 458,000 mètres carrés du Champ-de-Mars pouvaient donner place à de simples hangars en planches, de hauteur moyenne, éclairés par un jour d'atelier, appropriés à la destination spéciale qu'ils devaient recevoir et bien préférables sous tous les rapports à ces vastes granges où les murailles couvertes de tableaux ressemblent à des murs placardés d'affiches. Le sol est un béton que nulle natte ne garantit, qui s'effrite sous les pieds, répand une poussière permanente et qu'on est obligé d'arroser comme un trottoir; un calicot blanc et transparent forme plafond et laisse pénétrer un soleil criard, qui détruit l'effet des tableaux, leur donne d'insupportables *luisants*, fait saillir en relief le grain de la toile et peut compromettre la solidité des œuvres exposées. Les tableaux de la Belgique, de la Hollande, de la Bavière, de l'Angleterre, de la Suisse, sont défendus par une légère barrière contre les gestes indiscrets des visiteurs; chez nous, rien ne protége les toiles contre la maladresse des coups de coude. Quelques-uns de nos tableaux, de ceux que l'an dernier on avait jugés dignes d'être placés sur la cimaise, sont aujourd'hui

juchés sous la frise, à une telle élévation qu'ils perdent tout intérêt. L'art français ne manque pas d'importance cependant, et nous aurions dû mettre quelque coquetterie à le montrer dans tout son lustre à nos concurrents et à nos rivaux. Quant au catalogue, je n'en parle pas; il est plein de telles irrégularités qu'il paraît avoir été fait pour égarer et non pour renseigner le public.

Comment la commission impériale ne s'est-elle pas aperçue qu'il y a une certaine différence entre des œuvres d'art et des machines à vapeur, et que l'emplacement qui convient aux secondes n'est pas fait pour les premières? Pourquoi n'a-t-on pas fait cette réflexion, si simple qu'elle en est enfantine, qu'un local doit être modifié selon l'objet auquel on le réserve? Comment! nous avons des musées où le jour est ménagé avec soin, où les tableaux sont traités, si je puis dire, selon leur tempérament particulier; nous avons des bibliothèques silencieuses et recueillies où l'on peut étudier en paix; nous avons des théâtres commodes, éclairés, capitonnés, disposés pour l'acoustique et pour la vue, et l'on s'imagine que l'on peut, sans péril pour les intérêts de l'art, accrocher des tableaux dans une salle qui n'a même pas de portes battantes, presque en plein vent, presque en plein soleil? C'est à n'y pas croire! A qui donc l'idée viendrait-elle de faire une lecture dans un champ de foire ou d'exécuter une symphonie dans une usine en travail? Les autres peuples ont montré à l'égard de leurs artistes un souci qui devrait être pour nous une leçon et un exemple. Sans sortir de France, nous avons une preuve décisive du soin que le ministère de la mai-

son de l'empereur sait apporter à l'exhibition des objets dont il a la responsabilité directe. L'exposition combinée des manufactures de Sèvres et des Gobelins est un chef-d'œuvre de goût, d'ordonnance et d'harmonie. Fera-t-on moins pour des tableaux et des statues que pour des porcelaines, des faïences et des tapis? Jamais cependant les œuvres envoyées par les artistes n'avaient été moins nombreuses; 1,043 en tout, y compris les lithographies et les gravures. Ce chiffre restreint rendait l'aménagement facile et les conditions d'agencement bien aisées à obtenir. On devait aux artistes, on devait au public, qui paye et qui, comme tel, est en droit d'être exigeant, de faire une exposition, je ne dis pas luxueuse, mais convenable, en rapport avec la situation que nous avons dans le monde et avec notre amour-propre national, qu'un pareil état de choses froisse singulièrement. Quant à la sculpture, on l'a remisée dans le jardin central, qui devait contenir, disait-on, des plantes exotiques, mais qui ne contient que des rosiers et des chaises. Que sous le soleil et la pluie on ait dressé des marbres et des bronzes, cela peut encore se concevoir; mais qu'on ait exposé des modèles en plâtre, — le *Joueur de luth*, le *Narcisse* de M. Dubois, par exemple, — c'est ce qu'il est difficile d'imaginer et qui n'est que strictement vrai! De plus, les salles réservées à nos beaux-arts ne sont même pas respectées; le 30 avril, voulant aller voir la restauration de l'*Acropole d'Athènes* par M. Botte et les plans de *Korsabad* de M. Thomas, j'ai trouvé les portes barrées par une corde, gardées par des sergents de ville et interdites au public. En effet, les membres du

jury pour les instruments de musique s'étaient établis dans un des salons consacrés à l'architecture et y essayaient des trombones, des timbales et des ophycléides.

Que ceci serve donc de leçon aux artistes, et qu'ils comprennent enfin ce qu'on ne cesse de leur répéter depuis si longtemps. Ils perdent tout à n'être pas libres, à ne pas s'occuper eux-mêmes de leurs affaires, à ne pas préparer leur exposition selon leur goût, selon leur volonté, au besoin selon leur caprice. Qu'ils entrent dans les salles réservées à l'industrie, qu'ils regardent comme les Barbedienne, les Christophle, les Bapst, les Deck, les Touron, les Hachette ont arrangé leurs vitrines; ils comprendront alors que le premier devoir du producteur est de veiller lui-même sur le sort de ses produits, et que c'est les compromettre que de les confier aveuglément aux soins d'une administration quelconque, cette administration eût-elle les mains pleines de récompenses honorifiques et de fructueuses commandes. Voilà cent quatre-vingt-quatorze ans que la première exposition des beaux-arts a eu lieu à Paris, et depuis ce temps, depuis 1673, on n'a pas pu construire un local spécialement destiné à ces grandes fêtes de l'esprit et des yeux. Nous avons vu les *Salons* partout : au Louvre, aux Tuileries, au Palais-Royal, aux Menus-Plaisirs, à l'avenue Montaigne, aux Champs-Élysées; les voici au Champ-de-Mars, où ils n'ont jamais été plus mal. Les jeux de paume, les orangeries, le *Tattersall*, sont des espèces de palais, et le pays de Poussin, de Claude Le Lorrain, de Philippe de Champaigne, de Jean Goujon,

de Puget, de Watteau, de David, de Gros, d'Ingres, de Pradier, n'a même pas une galerie consacrée à l'exposition annuelle de ses œuvres d'art! Pourquoi les artistes ne se réunissent-ils pas pour en faire bâtir une à leurs frais et en avoir la libre disposition? Ce n'est point difficile, et qui s'y oppose? M. Courbet le fait bien pour lui-même, et M. Manet aussi, et M. Clesinger aussi. Si les artistes acceptent sans se plaindre la situation qui leur est créée, c'est leur affaire après tout, et nous ne voulons pas avoir le tort de nous montrer plus difficile pour eux qu'ils l'ont été eux-mêmes. Le jury, du reste, a trouvé immédiatement des compensations, car tous ses membres se sont mutuellement distribué des médailles d'honneur. On ne leur a pas permis, dit-on, de se mettre hors de concours, soit; ils n'avaient alors qu'à s'engager entre eux à ne voter pour aucun juré. L'exemple eût été donné, compris et approuvé. Puisqu'ils ont été juges et partie en matière de récompense, je regrette qu'ils ne l'aient pas été en matière d'aménagement.

Si nous nous sommes longuement étendu sur ce sujet, ce n'est point pour avoir le stérile plaisir de critiquer inutilement les actes de la commission impériale. Entre ses mains, l'exposition universelle paraît être une affaire à laquelle on veut faire produire tout le profit possible. Avec une telle préoccupation dominante, il n'est point extraordinaire qu'on se soit assez médiocrement soucié des beaux-arts; mais il était fort important de dire que si l'école française ne semble pas tenir au premier abord tout ce qu'elle promettait, la faute n'en remonte pas jusqu'à elle. On lui a infligé des conditions extérieures

si déplorables que les apparences, mais les apparences seules, sont contre elle. Quoique la plupart de ses œuvres soient sacrifiées, mal disposées, mal éclairées, elle reste encore la moins incomplète de toutes les écoles qui sont en présence au palais du Champ-de-Mars.

I

Quatre grandes écoles de peinture dérivant de la renaissance ont laissé une trace ineffaçable dans l'histoire de l'art : ce sont les écoles italienne, flamande, hollandaise et espagnole. La Belgique seule aujourd'hui semble avoir conservé en peinture un souvenir très-vif de ses propres origines; tous les autres peuples se sont, avec un accord qui a l'air d'être concerté, tant il est unanime, tournés vers l'imitation, souvent trop servile, des maîtres italiens. L'Angleterre cependant semble à l'abri de ce reproche; elle n'a point de passé. Si pendant quelque temps elle a suivi la tradition de Van Dyck prolongée par Reynolds, Laurence et Gainsboroug, elle est revenue aujourd'hui, à son grand dommage, vers cette originalité native, ce besoin d'*excentrick*, qui paraît une des conditions essentielles du peuple de la Grande-Bretagne. On pourrait croire que l'Espagne et l'Italie, fidèles aux grands exemples qui les ont illustrées jadis, s'étaient largement abreuvées aux sources même de l'art pur; il n'en est rien. Il ne conviendrait même pas de parler de l'Espagne, si M. Palmaroli et M. Rosales n'affirmaient par leurs tableaux que la patrie de Vélasquez et de Murillo peut encore produire quelques œuvres d'art recom-

mandables; mais le souvenir des maîtres qu'on admire au musée de Madrid ne s'y fait point sentir, et les deux artistes ne dénotent que des préoccupations italiennes. Le *Sermon à la chapelle Sixtine*, de M. Palmarolli, est une toile d'intérieur, où les colorations rouges sont d'un très-bon effet, que compromettent cependant deux ou trois nuances blanches trop accusées. Quant au tableau de M. Rosales, *Isabelle la Catholique dictant son testament*, il offre des qualités sérieuses d'ordonnance et de composition; mais la couleur en est assez froide, et le modelé, que dépare l'abus des touches plates, laisse singulièrement à désirer. C'est peu, et deux toiles qu'on trouve à citer ne donneront pas à l'Espagne un relief qui effacera les douloureuses misères de son gouvernement. Cependant, si restreinte qu'elle soit, cette exposition est supérieure à celle qu'elle nous avait montrée en 1855.

L'Italie, il faut le reconnaitre, a eu tout autre chose à faire depuis longtemps qu'à cultiver les beaux-arts, il n'est donc pas surprenant que sa peinture soit une image très-affaiblie des chefs-d'œuvre que chacun aujourd'hui tient à honneur de connaître et d'étudier. Ses artistes les meilleurs sont presque nôtres, ils sont connus dans nos expositions, qu'ils suivent régulièrement, et où ils ont souvent obtenu des récompenses méritées; ce sont eux jusqu'à présent qui jettent le plus vif éclat sur l'art moderne de l'Italie. M. Pazini, dont les progrès sont incessants depuis quelques années, continue cette exploration plastique de la Perse qu'il a commencée il y a déjà longtemps. *Le Schah parcourant les provinces de*

son royaume est une de ses bonnes toiles, vivante de ton, pleine d'air, d'un paysage grandiose habilement composé, et où la longue caravane des personnages se meut dans une atmosphère à la fois limpide et chaude. Peut-être, dans la coloration de certaines parties, retrouverait-on une réminiscence des effets familiers à Decamps, mais il est bien difficile de toucher à l'Orient véritable sans se rapprocher par quelques points du maître qui l'a si bien approfondi et si exactement rendu. M. Joseph Palizzi n'a rien perdu, même dans les tons gris et les gammes sourdes, des qualités de coloriste qui ont commencé et fortifié sa réputation. Ses *Bœufs en marche surpris par un ouragan dans les marais des Abruzzes citérieures* ont cette grasse fermeté qu'il possède à un degré supérieur. Comme tous ses compatriotes, il a le goût inné des couleurs voyantes et pourtant harmonieuses; mais il n'eût été, je crois, qu'un peintre agréable de nuances habilement choisies, si l'exemple de Troyon ne l'avait poussé à l'étude très-attentive de la nature. Il y a surpris une partie de la vérité, il s'est débarrassé du côté *poncif* et théâtral que l'école actuelle pousse en Italie aussi loin que possible, qui l'entraîne souvent hors du droit chemin et impose au public prévenu des admirations parfois inexplicables. La preuve de ce que nous venons d'avancer se trouve dans le tableau de M. Ussi. C'est une grande machine comme tout bon écolier peut en faire après dix ans d'apprentissage, mais où l'on ne rencontre ni originalité, ni dispositions nouvelles, ni tendances particulières. Cela sent l'école, le modèle, la pose, l'académie; cela ressemble à un bon

tableau comme le discours latin d'un élève de rhétorique ressemble aux Catilinaires de Cicéron, et cependant c'est à cette vaste et insignifiante toile qu'on a donné la médaille d'honneur. Pourquoi? Sans doute parce que déjà elle a été exposée à Milan et à Londres. Les tableaux de MM. Pazini et Palizzi semblaient plus dignes d'une récompense exceptionnelle que cette composition pompeuse où l'art entre pour une part extrêmement restreinte.

C'est aussi à la vieille Italie que la Russie a demandé des maîtres qui, jusqu'à présent, n'ont que faiblement répondu à l'appel. Le pays où la peinture religieuse est hiératique, où les saint Jean et les saint Serge qui peuplent les iconostases sont faits, comme les anciennes figurations égyptiennes, selon une formule liturgique et invariable, l'art individuel et imaginatif n'a pas grandes chances de se développer de lui-même. Au lieu d'imiter simplement la nature, il cherche à la voir à travers des œuvres célèbres et consacrées, et, ne trouvant pas autour de lui d'exemples dont il puisse s'inspirer, il va les chercher dans les pays où la tradition est restée vivante et respectée. En apercevant les tableaux de M. Reimers, il est facile de reconnaître que l'homme qui les a peints est un familier de l'Italie et qu'il a surtout été frappé par les maîtres coloristes. L'*Enterrement*, où l'artiste avait à lutter contre les difficultés d'avoisiner harmonieusement des blancs et des noirs, est une fort bonne toile, dont l'impression est d'abord donnée par le ton général, faculté plus rare qu'on ne pourrait le supposer et qui était éminente chez Eugène Delacroix.

Le coloris, habilement fondu sans mollesse, le dessin ferme sans être trop sec, prouvent que M. Reimers a des qualités sérieuses, mais elles ne prouvent rien pour l'école russe, car ce sont des qualités exclusivement surprises en Italie. J'en dirai autant de M. Alexandre Rizzoni, qui, dans ses tout petits tableaux représentant des *Synagogues*, va de réminiscence en réminiscence sans parvenir à dégager une originalité sérieuse. Le véritable élément russe me semble représenté à l'Exposition universelle par les aquarelles de M. Sokoloff : très-fraîches, très-hardies, largement touchées par un pinceau qui n'a point hésité, elles ont une apparence robuste qui rappelle le *Sir Biorn aux yeux étincelants* de Cattermole.

La Suède ne déchoit pas, et l'impression excellente qu'elle avait produite en 1855 ne s'est pas affaiblie. On n'a pas oublié le *Prêche dans une chapelle de la Laponie*, par M. Hockert, et le très-grand succès qu'il obtint ; aujourd'hui le même artiste expose l'*Intérieur d'une tente lapone*, qui déjà avait figuré en France au *Salon* de 1857, où il avait été remarqué. En dehors des qualités de peintre qui distinguent M. Hockert, de son coloris puissant, d'une touche très-ample et très-forte, de l'ordonnance généralement simple et sérieuse de ses toiles, il y a en lui une sorte de qualité morale particulière et qu'on pourrait appeler l'intimité. Ce dernier tableau excelle en ce point ; il est difficile de donner plus de sérénité, plus de recueillement, plus d'attention soutenue et naturelle à ses personnages. On sent qu'il a fallu vivre dans leur familiarité pour si bien les connaître et les

avoir étudiés *intus et in cute* pour les si bien rendre. C'est, je crois, dans les scènes de famille, dans les intérieurs moroses, obscurcis et résignés des hautes régions du Nord que M. Hockert doit concentrer les efforts de son talent. Lorsqu'il s'attaque à un sujet d'histoire, *Charles XII pendant l'incendie du palais de Stokholm*, il est moins à son aise, moins maître de lui ; des préoccupations le saisissent évidemment, on sent trop qu'il n'a pas vu et qu'il invente ; le souvenir des maîtres qu'il a admirés trouble son esprit et lui ôte quelque chose de sa lucidité ordinaire. C'est toujours une main fort habile et rompue aux difficultés du métier qui peint, mais on dirait que les figures historiques la déroutent un peu et ne lui laissent plus ce charme profond qu'elle sait si bien donner à des épisodes moins grandioses et plus contenus. En Norvége, il faut citer M. Tidemand, qui lui non plus n'est pas un nouveau venu parmi nous et qui prouve, par son *Combat singulier de l'ancien temps*, que l'expérience lui a profité, car il a perdu cette façon fâcheuse d'écarquiller outre mesure les yeux de ses personnages, mauvaise habitude qu'il avait jadis et qui, dans ses *Funérailles*, détruisait en partie l'effet de sa composition. Aujourd'hui il est plus sobre de geste et d'expression ; aussi, malgré la violence du sujet qu'il a choisi, il reste dans des données excellentes et qui méritent d'être signalées.

J'aurais voulu parler de la Suisse, qui, par la façon très-intelligente dont elle a organisé son exposition particulière, prouve qu'elle a le goût des œuvres d'art et qu'elle sait comment on doit les offrir aux regards du

public. Malheureusement ses deux artistes les plus remarquables, les seuls qui pouvaient lui donner une importance réelle, MM. Gleyre et Van Muyden, n'ont pas jugé à propos d'exposer. Il ne nous appartient pas d'apprécier les motifs, très-sérieux sans doute, qui ont déterminé leur abstention ; nous ne pouvons que la constater en regrettant qu'au jour du combat les capitaines n'aient point marché au feu les premiers. En Hollande, M. Bischoff s'impose à l'attention par des facultés de coloriste extrêmement remarquables. A voir certains tours de force d'exécution, qui sont beaucoup dans la peinture, mais qui sont loin d'être toute la peinture, il est à craindre qu'il ne sacrifie trop à la couleur. Il y a en M. Bischoff l'étoffe d'un artiste de premier ordre ; arrivera-t-il à dégager de sa gangue la pierre précieuse qu'il possède ? Il faut l'espérer, mais il n'y parviendra qu'à la condition de veiller attentivement sur lui, de serrer sa manière et de chercher l'expression, sans laquelle nulle œuvre ne subsiste. Dans *la Prière interrompue*, tout le talent du peintre est consacré à faire ressortir un ton rouge sur un fond noir. On devine trop facilement que la jeune fille, — de grandeur presque naturelle, — n'est là que comme un prétexte. Le but, le vrai but, le but poursuivi et atteint est un morceau d'étoffe d'une force de coloris extraordinairement harmonieuse ; mais on dirait que le visage a été peint par une autre main. Ce n'est plus la même facture ; au lieu de la fermeté et de la vigueur qui distinguent les accessoires, on ne retrouve plus que de l'indécision, de la mollesse ; en un mot, c'est lâché. Souvent et pour bien

des artistes, nous avons combattu la manie funeste qui les entraîne à augmenter sans motif les dimensions de leurs tableaux et à croire que les personnages agrandis constituaient la grande peinture; l'exemple de M. Paul Delaroche aurait cependant dû apprendre aux moins clairvoyants combien cette habitude est dangereuse. J'ai peur que M. Bischoff n'y cède aussi; il ne ferait qu'amoindrir des qualités éminentes et compromettre un avenir qui peut être glorieux. En art, il faut savoir se concentrer et craindre d'éparpiller inutilement ses forces. Au *Salon* de 1867, M. Bischoff nous a prouvé qu'il excellait dans les toiles restreintes, l'Exposition universelle montre qu'il pourrait échouer en cherchant des compositions plus vastes, pour lesquelles son talent ne paraît pas encore mûr. A côté de M. Bischoff, on doit nommer M. Alma-Tadéma, autour duquel on a essayé depuis quelques années de faire un peu de bruit. Ses tableaux sont étranges, il faut en convenir, ils attirent les regards par un côté précieux et par une prétention archéologique poussée aux dernières limites. Je prise peu, je l'avoue, ce genre d'archaïsme puéril qui consiste à rendre minutieusement des détails d'une exactitude au moins douteuse, qui n'ajoutent rien au mérite intrinsèque de l'œuvre, ne prouvent qu'une recherche exagérée des choses secondaires, et sacrifient forcément le sujet principal à l'accessoire. Ce n'est pas la roideur systématique des personnages, l'exécution en trompe-l'œil d'une broderie ou d'un bijou qui constituent la vérité historique; il est bon de tendre toujours vers la réalité des costumes et de l'architecture, mais à la

condition expresse de ne point lui subordonner le type humain, qui doit dominer tout et qui seul donne le vrai caractère des scènes représentées. L'art est plus large ; il s'inquiète médiocrement d'une boucle d'oreille, d'une sandale ou d'une cassette, pourvu que les attitudes soient humaines, vraies, normales et plastiques. Comme l'on dit vulgairement, M. Alma-Tadéma ne cherche que la petite bête; on peut reconnaître qu'il la trouve souvent, mais on aimerait que ses visées fussent plus hautes et que son talent se proposât un but plus élevé. L'*Éducation des petits-fils de Clotilde* est le seul de ses treize tableaux qui révèle des qualités recommandables ; il est moins tourmenté, moins surchargé, moins *voulu* que les autres, et c'est ce qui en fait la supériorité.

Il est un peuple qui se trouve écrasé sous l'iniquité de trois lourdes dominations et qui proteste par toutes sortes de moyens de son irrésistible vitalité. Par ses héroïques insurrections, par ses travaux littéraires, dont les lecteurs de la *Revue* ont pu souvent apprécier la haute saveur, par les cours professés dans nos écoles publiques, la Pologne affirme son existence que rien encore n'a pu diminuer. En peinture, l'école polonaise a une force peu commune, force de concentration, de coloris, de violence contenue. A l'Exposition universelle, malgré des classements arbitraires, elle est représentée par trois artistes d'un talent éprouvé, et qui semblent dire, comme leur vieille chanson nationale : « Tant que nous vivons, la Pologne n'est pas morte! » M. Henri Rodakowcki est connu depuis longtemps parmi nous. Son *Portrait du*

général Dembicki (1852) lui valut une première médaille d'or décernée par le suffrage de tous les artistes exposants. Depuis cette époque, une série d'excellents portraits, un tableau remarquable, ont confirmé la réputation que le jeune peintre avait acquise à son début. Il reste aujourd'hui un des meilleurs peintres de portraits que nous connaissions. Il est maître en cet art difficile; la pureté de son dessin et la fermeté de son coloris en font un artiste souvent en dehors de toute comparaison. M. Léon Kaplincki a aussi des qualités sérieuses, qu'il emploie à rappeler plastiquement les douleurs de sa patrie. A sa façon, il chante le *super flumina*, et l'on sent que sa pensée se reporte invariablement vers le pays des grandes plaines où l'on entend retentir le pas cadencé des soldats de l'Autriche, de la Prusse et de la Russie. Nous avons eu [1] l'occasion de dire ce que nous pensions du talent de M. Kaplincki; il ne s'est pas amoindri depuis cette époque, et il est aujourd'hui un des honneurs de la Pologne moderne. M. Matejko a débuté à Paris il y a deux ans; son *Skarga prêchant devant la diète de Cracovie en* 1592 avait des qualités et des défauts qui ont été signalés. Skarga prédisant aux nobles polonais la ruine de leur patrie, n'était que la préface du tableau que nous voyons aujourd'hui et qui est intitulé *la Diète de Varsovie en* 1773. En fait, c'est la scène lugubre qui vit s'accomplir l'acte de partage. Par la composition et par l'exécution, cette toile est importante, et il faut s'y arrêter. M. Matejko était libre de choisir son sujet et

[1]. Voyez le *Salon* de 1865.

de jeter le vieil anathème à la face de ses compatriotes. L'acte du 18 septembre est impardonnable, mais il a été accompli par des seigneurs féodaux qui ont traité de puissance à puissance avec les trois souverains spoliateurs et qui croyaient bien plutôt abandonner leurs domaines particuliers que livrer leur patrie. L'instant est peut-être mal choisi pour peindre un tel tableau. La terre est rouge encore du côté de la Lithuanie, la Sibérie seule peut savoir combien ses prisons et ses mines renferment de Polonais; c'est hier que l'on combattait; la nouvelle et glorieuse insurrection, si cruellement réprimée, aurait dû, il me semble, faire tomber la brosse des mains de M. Matejko. A côté de ce reproche tout moral, il en est un autre, matériel et visible, que mérite l'œuvre de M. Matejko. Je n'ai point de goût pour la diffamation historique, aussi je me garderai de citer les noms des personnages représentés par l'artiste; mais en voulant faire un tableau qui fût tout à la fois un tableau d'histoire et un tableau allégorique, il a tellement embrouillé son sujet, qu'il devient à peu près inintelligible. Je m'en rapporte simplement au livret, c'est *la Diète de Varsovie en 1773*. Soit, je l'admets, puisque je vois le généreux Reyten couché devant la porte, empêchant les députés de sortir, protestant contre l'infamie accomplie et refusant de quitter la salle des séances d'où bientôt il va être emporté, devenu subitement fou de douleur et destiné à mourir misérablement après avoir avalé un verre de vitre broyé; mais alors pourquoi nous montrer l'ambassadeur russe Repnin, qui abandonna Varsovie en 1770? pourquoi, à côté du maréchal de la diète, avoir placé ce

jeune S. P., qui à cette époque n'avait guère que huit ou neuf ans; pourquoi son père, *le terrible Wojewode* est-il là, puisqu'il était mort? Si le grand hetman de la couronne prend part à cette scène, nous sommes donc à la diète de Grodno en 1793? Je le croirais, puisque voilà le vice-chancelier qui y joua un rôle. Tout est confusion et chaos dans cette composition, que le peintre n'a pas su généraliser jusqu'à en faire une allégorie et qu'il a rendue extraordinairement obscure en voulant lui conserver le caractère d'un tableau historique. Il faut savoir choisir et ne pas mêler deux genres différents qui se contredisent l'un l'autre. De plus la confusion est encore augmentée par l'ordonnance générale, qui est tassée, ramassée, sans perspective explicable, sans air, sans espace. La salle où se meuvent les personnages est tellement resserrée qu'elle ne peut visiblement les contenir. Le dernier des *perspecteurs* aurait appris à M. Matejko à faire fuir les murailles, à reculer les fonds et à ne pas laisser croire qu'une diète convoquée pût tenir ses séances dans un local qui ressemble au cabinet particulier d'un restaurant; sous ce rapport l'effet, qui eût pu être considérable, est absolument manqué. La coloration générale est extrêmement vigoureuse, mais poussée vers les tons noirs avec un abus qui déjà avait été justement reproché au *Skarga*. Cela tient, je crois, aux couleurs particulières, aux *laques* allemandes que M. Matejko emploie et qui presque toujours outrepassent le ton que l'artiste a voulu obtenir. La touche fouettée fait moutonner la peinture, lui ôte toute simplicité et rend la facture beaucoup plus prétentieuse qu'il ne convient. La part des re-

proches une fois faite, nous devons dire que toute cette toile dénote un vif talent pour le portrait. Il y en a là quatre ou cinq qui sont remarquables; les personnages gagneraient singulièrement à être isolés et mis en cadre, la plupart sont de véritables créations que nul peintre ne répudierait. Je citerai entre autres le maréchal de la diète dans son costume rouge, le jeune S. P. portant le cordon bleu, le wojewode qu'on avait surnommé le roi de Ruthénie et qui se sauve en renversant un fauteuil, le primat de Pologne, qui regarde un médaillon impérial, le vieillard qui est assis près de lui et le faible Stanislas Auguste. Le personnage le moins bien réussi est le plus intéressant, c'est Reyten; celui-là on peut le nommer. Couché en travers de la porte, derrière laquelle on aperçoit les soldats russes immobiles, découvrant sa poitrine, il est dans une attitude indécise malgré ce qu'elle a de violent, et qui eût eu besoin d'être plus franchement déterminée. C'est à genoux qu'il fallait le mettre, s'accrochant à la porte, énergique, résumant en lui toutes les protestations futures et voulant à tout prix empêcher la diète de se dissoudre en la menaçant du bâton de maréchal qu'il avait enlevé, ainsi que M. Matejko ne l'ignore pas. Il eût été mieux ainsi, plus dans son rôle historique, plus vivant dans la composition, qu'en étant renversé à demi sur le dos, comme un possédé ou comme un homme ivre. Ce que M. Matejko a parfaitement rendu, c'est l'état ambigu de l'aristocratie polonaise à cette époque, ce mélange de respect pour les coutumes nationales et d'imitation pour les coutumes de France, de Russie et d'Allemagne, qui se traduit par les costumes

différents. Ce tableau est une œuvre importante et n'a certainement pas été fait par un artiste médiocre, mais s'il dénote des qualités sérieuses, il révèle aussi des défauts graves et dont l'auteur peut et doit se corriger. A voir les toiles de M. Matejko et surtout sa façon de comprendre l'histoire, il me semble que le peintre vit dans des horizons trop étroits, qu'il manque de points de comparaison et qu'il ferait bien d'entreprendre quelque voyage d'exploration en France et en Italie. Le soleil lui manque et aussi la vue des foules actives. Il veut, dans sa peinture, dire trop de choses à la fois, il arrive à manquer de cette clarté indispensable à toute œuvre d'art et que bien vite il apprendrait chez nous. En Italie, l'aspect seul des atmosphères limpides lui enseignerait à mettre plus d'air dans ses compositions, la vue des *Stanze* et du plafond de la chapelle Sixtine lui montrerait l'art de grouper les personnages en les faisant tous concourir à l'action commune. A ses facultés natives, qui sont grandes, M. Matejko pourrait facilement ajouter celles que donnent l'étude et l'observation réfléchie, il n'aurait alors plus rien à envier à personne et deviendrait réellement un artiste hors ligne. La voie est ouverte devant lui, il faut espérer qu'il aura le courage d'y marcher.

II

Les écoles dont nous venons de parler rapidement sont une suite ininterrompue de la tradition italienne du XVI° siècle, représentée aujourd'hui par l'enseignement français; aussi presque tous les peintres que nous avons

eu à nommer ont traversé les ateliers de Paris et y ont acquis une bonne partie de leur valeur. Avec l'Angleterre, nous trouvons une race nationale dans l'étroite acception du mot, car malgré les efforts souvent considérables qu'elle a faits pour s'assimiler la façon de l'ancienne Italie, la force de son tempérament l'a toujours emportée, et elle est restée imperturbablement anglaise. A ce point de vue, elle est singulièrement curieuse, et parfois même plus étrange qu'on ne voudrait. Elle a beau essayer de représenter des Turcs, des Grecs, des Romains, des Juifs, des Espagnols, la fille de Jephté, Déborah, Vénus ou Briséis, Agamemnon, Frédéric le Grand ou Marie-Antoinette, elle ne peint jamais que des visages anglais. C'est une école petite, minutieuse, aigrelette, aiguë, où l'œil et la main ont tout fait, où le cerveau ne s'affirme guère. Elle n'a rien de général, elle ne procède que par exceptions péniblement cherchées et qui ne sont pas toujours fort heureusement trouvées. La peinture d'histoire est réduite à la simple anecdote, ce sont des *illustrations* plutôt que des tableaux; la peinture de genre, à force de vouloir être expressive, devient grimacière et frise parfois la caricature de bien près (*le Payement du loyer, Tous deux embarrassés*, par M. Erstine Nicol). On dirait que l'unique but poursuivi par l'école anglaise est de fournir des sujets à la gravure, car, — c'est là son caractère distinctif et au moins singulier, — ses œuvres, sauf de très-rares exceptions, acquièrent sous le burin une valeur et une importance que le pinceau ne parvient jamais à leur donner. Pour être agréables aux yeux et captiver l'attention, il leur

faut la marge blanche, la douceur des hachures, l'opposition des teintes sombres et des teintes claires, qui peuvent laisser croire à un coloris habile. Tandis que la gravure n'arrive presque jamais à traduire l'œuvre des véritables maîtres, elle excelle à embellir celle des peintres anglais et à lui donner ce charme qu'elle est loin de posséder dans l'original. L'école du Royaume-Uni ne peut parvenir à se dégager de préoccupations puériles; elle ressemble à la vie de la société anglaise, tout y est prévu, réglé, mesuré d'avance; elle n'ose s'écarter des très-étroites limites qu'elle s'est imposées et où elle étouffe. Nul entrain, nulle hardiesse, nulle folie; une platitude bourgeoise proprette et bien peignée, regardant la nature par le petit bout de la lorgnette et cherchant à la rendre par l'inconcevable fini du détail. Ces tableaux paraissent vus avec des verres de presbyte; tout est rapetissé, diminué, étudié brin à brin et jamais dans l'ensemble.

L'école anglaise est manifestement inférieure en 1867 à ce qu'elle était en 1855. Du moins elle nous paraît telle. Est-ce parce que nous sommes moins surpris par sa singularité, est-ce parce qu'elle a envoyé des œuvres moins remarquables? Je ne sais; mais MM. Millais et Leslie ont aujourd'hui des tableaux qui sont loin de valoir ceux qu'ils nous ont montrés jadis. La tradition de Reynolds est tout à fait effacée et n'est plus représentée que par deux toiles peu importantes de M. Grant. Au lieu des beaux animaux que Landseer avait exposés, il n'apporte qu'une composition prétentieuse qui ne se rachète même pas par une bonne exécution. La plupart des

tableaux, poncés, fourbis, papillottants à force d'avoir voulu tout reproduire, ont l'air de grandes agates arborisées. Ce défaut est surtout remarquable chez les paysagistes. On dirait qu'ils se sont sérieusement proposé le but de reproduire la nature telle qu'elle est, dans tous ses détails, et de faire le portrait de chaque tige d'herbe. Le type en ce genre est *la Pièce d'orge* de M. Charles Lewis. C'est une œuvre de patience extraordinaire, semblable aux travaux que la reine Grognon imposait à la princesse Gracieuse; c'est un tour de force, mais à coup sûr ce n'est pas même un objet d'art. L'art est une synthèse et non point une analyse. Ce n'est pas rendre l'aspect d'un champ ni l'impression qu'il produit que de peindre chaque épi séparément et de dessiner une perdrix plume à plume. Dans la voie de l'imitation servile, la peinture échouera toujours, et la photographie lui est supérieure. Dans le *Paysage en Angleterre* de M. Robert Collinson, la même préoccupation amène les mêmes défauts. Au bord d'un ruisseau, chaque brin d'herbe, chaque feuille de myosotis, chaque tige de menthe est exécutée avec ses nervures et ses soulèvements d'épiderme. C'est de l'aberration. La même manie, la même minutie dans les détails, la même importance donnée à des accessoires superflus détruit absolument l'effet de la *Clarisse* de M. Leslie, où cependant se retrouvent quelques-unes des agréables qualités de cet artiste. Quant au *Satan semant l'ivraie* et à *la Veille de Sainte-Agnès* de M. Millais, ils sont loin, bien loin de l'*Ordre d'élargissement*, qui avait été fort remarqué à Paris en 1855. Un vieux proverbe dit : Qui veut trop prouver ne prouve

rien; c'est le fait de M. Millais. Il fatigue l'attention, il la disperse sur des objets inutiles, et, à force de vouloir être original, il tombe dans l'impossible, pour ne pas dire plus. *La Veille de Sainte-Agnès* représente une jeune fille qui se déshabille le soir sans lumière dans sa chambre, éclairée par la lune; les croisillons de la fenêtre apparaissent en ombre portée sur son jupon blanc et lui donnent l'air d'être dans une cage à barreaux irréguliers et indécis. La coloration teinte neutre de toute la toile est des plus désagréables et ne rachète guère la médiocrité de la composition. Le seul peintre remarquable qui, par la largeur de sa touche et l'ordonnance bien disposée de son tableau, s'éloigne des défauts que nous avons signalés chez ses compatriotes, est M. Henri Wels; ses *Volontaires au tir* sont dignes d'éloge en tout point. Chaque personnage est un portrait, cela est évident, et, sans les connaître, on peut, en voyant la diversité de leur attitude et de leur visage, affirmer qu'ils sont ressemblants. La scène est fort simple, car elle ne dépasse pas le titre qui la résume. La facture de cette toile est excellente, un peu plate dans le modelé, mais très-suffisante néanmoins à faire valoir les différents types qu'elle devait rendre. Il n'y a là ni petits moyens ni stérile besoin de causer de l'étonnement, c'est franc et sincère. Au milieu de l'exposition anglaise, ce tableau ressemble à un homme bien portant placé seul dans un groupe de malades. En revanche, les Anglais gardent d'une façon incontestable leur vieille supériorité dans l'aquarelle. Le *Page impertinent* de M. Catermole, le *Portrait du prince Albert*, le joueur de pibrock *William Ross*, de M. Kennet

Mac-Leay, la *Vallée de la désolation* de M. David Mac-Kewan, sont des œuvres exceptionnelles. On pourrait en dire autant de la *Famille d'Arabes errants* de M. Carl Haghe, si la nature avait été étudiée de plus près et si la fantaisie ne l'emportait beaucoup trop sur la réalité ; mais il faut reconnaître que toutes ces aquarelles sont traitées avec une solidité rare et une habileté extraordinaire. Pour leur donner plus de vigueur, les Anglais ne reculent pas devant l'emploi de la gouache, qui, je crois, devrait être sévèrement exclue de ce genre de peinture. Si la gouache permet de revenir sur les tons, de les modifier après qu'ils ont été obtenus une première fois et d'en tirer un grand parti pour la coloration, elle a l'inconvénient de les alourdir et d'enlever à l'aquarelle cette transparence, cette légèreté qu'il faut toujours rechercher dans ce genre de peinture. Malgré ce procédé douteux sur lequel nous devions insister, car il nous paraît dangereux, les Anglais restent maîtres de l'aquarelle ; en France, je ne vois guère que MM. Français, Baron et Harpignies qui pourraient approcher d'eux sous ce rapport.

Si l'école anglaise, affranchie de toute tradition, s'est enfermée volontairement dans de mesquines habitudes et semble avant tout tenir à honneur de ne reproduire que des types britanniques, nous trouverons dans l'école belge une école humaine, très-intelligente, suivant avec respect la tradition que ses maîtres lui ont léguée et qu'elle élargit tous les jours. Imperturbablement attachée aux glorieuses légendes de son histoire, elle aime à représenter les hauts faits qui ont affranchi la Belgique, la

résistance des communes, les actes de dévouement de ces bourgeois, de ces *gueux* qui devaient ébranler et singulièrement amoindrir le prestige d'une grande monarchie. Ses peintres les meilleurs, j'entends ceux qui ne sacrifient pas à la mode et ne recherchent pas des succès de boudoirs, sont restés fidèles à cette bonne coutume; ils croient avec raison que l'art ne doit pas seulement se contenter de réjouir les yeux, mais qu'il doit, s'il veut être élevé et fécond, s'adresser aux plus hautes facultés de l'esprit. En ce sens, les maîtres belges nous donnent un exemple dont nous ferions bien de profiter, car nous pourrions en retirer un sérieux profit. Le nombre des artistes éminents qui appartiennent à la Belgique n'est pas considérable, mais si restreint qu'il soit, il donne à cette école une valeur exceptionnelle. Tous les tableaux exposés ne sont pas des chefs-d'œuvre, tant s'en faut, mais ils ont été aménagés avec tant de soin, dans une galerie particulière si bien disposée, sous un jour si parfaitement distribué, qu'il est impossible de ne pas admirer ce simple et convenable arrangement, et de ne pas regretter avec amertume que nous n'ayons point su profiter de la leçon que nous donnaient nos libres voisins de la Belgique. Aussi, dès qu'on pénètre dans ce petit musée, on est saisi de recueillement, et l'on comprend que, pour faire valoir les beaux-arts, il faut les aimer, ce qui n'est point donné à tout le monde sur les bords de la Seine.

M. Henri Leys est un maître dans toute la haute acception du terme, car à une tradition qu'il vénère il mêle une originalité dont il a seul le secret et qui le

fait, au premier coup d'œil, reconnaître entre tous. Il est déjà célèbre parmi nous, et la grande médaille d'honneur qu'il a obtenue à l'Exposition universelle de 1855 lui a prouvé le cas que nous faisions de son talent. Ceux qui ont vu et admiré les *Trentaines de Bertal de Haze* n'ont point oublié cet excellent tableau. M. Leys est invinciblement attaché au passé, il en connaît les faits, les types, les costumes mieux que personne. Il y a toujours un peu d'archéologie dans ses compositions, mais il l'emploie sagement, de manière à donner à son œuvre plus de vérité, et il ne mérite en rien le reproche que nous adressions plus haut à M. Alma-Tadéma ; cependant, et tout en comprenant les motifs qui ont engagé le compatriote de Quentin Matzis à se consacrer presque exclusivement aux origines de son pays, je regrette qu'il n'ait pas essayé de rendre quelque sujet moderne et qu'il ne soit pas sorti du cercle dans lequel il tourne. Il me semble que la vie actuelle avait de quoi tenter un talent aussi sûr, aussi profond que celui de M. Henri Leys. J'aurais voulu le voir quitter le harnais du moyen âge, ne fût-ce que pour un instant, et se prendre corps à corps avec les difficultés du temps présent. M. Meissonier l'a fait, et ne s'en est pas mal trouvé, il y a acquis plus de flexibilité ; M. Leys ne pourrait que gagner à cette lutte.

Les onze tableaux qu'il expose aujourd'hui, et qui seuls sont de nature à donner une importance particulière à l'école de Belgique, ont tous, malgré une certaine similitude, des qualités supérieures. Nul ne sait grouper ses personnages comme M. Leys. Quoiqu'ils

aient cet air de ressemblance vague qui est le signe distinctif des hommes de même race, ils ont des physionomies différentes, modelées par leurs passions particulières et animées d'expressions diverses correspondant aux mobiles qui les font agir. Cela n'est pas un mince mérite, et il est assez rare pour devoir être spécialement remarqué. Dans *le Bourgmestre Van Ursel haranguant la garde bourgeoise*, cette qualité apparaît avec force. La même pensée agit évidemment sur tous les personnages, qui, par cela seul, se trouvent en communion directe les uns avec les autres; cependant chaque tempérament se fait jour, imprime un caractère particulier à chaque individu et suffit à ôter toute monotonie à la composition. On connaît la facture de M. Leys; elle est ample et nourrie; son dessin n'a point de sécheresse, et sa touche, qui est extrêmement grasse, parvient sans efforts apparents à un modelé d'une extrême solidité. Cependant un de ses derniers tableaux, *la Sortie de l'église*, me semble un peu lâché; je ne retrouve plus là cette facture serrée et forte que M. Leys a empruntée aux vieux maîtres de la Flandre et qui est une des meilleures parts de son talent. Cette toile est loin de valoir la *Promenade hors des murs* (1855) : or M. Leys sait parfaitement que le *fini* est une de ses qualités dominantes et qu'une œuvre d'art doit comporter toute la somme d'efforts dont un artiste est capable.

M. Ferdinand Pauwels marche sur les traces de M. Leys; il ne l'atteint pas, mais il le continue sans cependant l'imiter. Sa façon est plus dégagée que celle du maître; on dirait que M. Pauwels, tout flamand qu'il

est par ses conceptions plastiques, aimerait, par son exécution, à se rapprocher de la manière italienne. Ce n'est pas un reproche, loin de là. M. Leys peint les têtes dans leur brutale naïveté, il s'inquiète peu qu'elles soient belles, pourvu qu'elles soient dans la donnée probable, il cherche le portrait; M. Pauwels a au contraire une tendance manifeste à les idéaliser. Le style un peu roide de M. Leys ne lui convient pas, il s'y trouve mal à l'aise, il l'assouplit, le façonne à sa guise et l'amollit souvent. Les figures de M. Leys ont la rigidité de l'histoire, celles de M. Pauwels ont la grâce d'une fantaisie élevée où l'afféterie disparaît sous la recherche d'une noblesse à la fois pleine de charme et de sérieux. *La Veuve de van Arteveldt* est son meilleur tableau. L'artiste a su tirer un habile parti des oppositions de nuances; la coloration, quoique très-sobre, est d'une vigueur remarquable. La pose des personnages est excellente, surtout celle de la veuve et des enfants apportant les trésors de celui qui fut la victime de l'aveugle et violente absurdité du peuple qu'il sauvait. C'est la première fois, je crois, que M. Ferdinand Pauwels expose en France, il faut espérer que le succès très-légitime qui accueille son œuvre aujourd'hui l'engagera à tenter dorénavant la chance de nos *Salons* annuels; il serait intéressant de le comparer à M. Charles Comte, avec lequel il a plus d'un rapport.

Le *Saint Luc peignant la Madone*, de M. Albert de Vriendt, a d'agréables qualités de facture; mais le peintre, par un très-ingénieux détail de composition, a su donner un intérêt réel à son tableau. Saint Luc, à genoux devant son pupitre, fait le portrait de la Vierge, qui

tient le petit Jésus devant elle; des anges voltigeant écartent les rideaux de façon que le jour éclaire la mère de Dieu et le *bambino*. C'est là une excellente idée plastique, bien rendue et tout à fait en son lieu. Les peintres en sont généralement si avares qu'il est bon de les louer sans réserve lorsqu'ils sortent ainsi du banal et du rebattu. Cette introduction charmante de personnages imaginaires rappelle le *Baptême du Christ* que Giotto a peint à fresque dans la chapelle de l'Annunziata de Padoue. Pendant que Jésus est plongé à mi-corps dans le Jourdain, deux anges immobiles, placés sur la rive, attendent qu'il soit sorti de l'eau pour l'essuyer avec les draperies qu'ils tiennent respectueusement à la main. Les peintres, je le sais, dédaignent ces recherches intelligentes et ne font guère cas que du procédé matériel; en cela ils se trompent, prennent le métier pour l'art, et ne voient pas qu'une œuvre est tout près d'être bonne lorsque le but où elle tend cherche à s'élever au-dessus des conceptions vulgaires vers lesquelles chacun revient par paresse ou par stérilité.

L'absence d'imagination est en effet un défaut radical chez certains artistes et paralyse parfois une partie de leur talent. M. Florent Willems en est la preuve vivante. A force de se persuader que l'habileté du pinceau était la seule qualité que devait poursuivre un peintre, il en est arrivé, ou peu s'en faut, à ne plus peindre que des étoffes. Il y est passé maître, ceci n'est point douteux; le satin n'a plus de mystère pour lui et le velours lui a révélé tous ses secrets. Cela est bien, mais ce n'est pas assez, et sous ces robes à plis traînants, sous ces pour-

points en si jolis draps, on aimerait à sentir un corps humain prêt à se mouvoir. Ce sont de charmantes marionnettes, rien de plus. J'en excepte l'*Accouchée* cependant, où la femme est très-naturellement affaissée dans son lit, où le groupe de l'enfant et de la nourrice est très-habilement compris ; mais le défaut d'invention, qui est si manifeste chez M. Willems, se remarque surtout dans *la Visite,* trois personnes, trois profils, et dans l'*Anneau des fiançailles,* deux personnes, deux profils. La variété des attitudes fait cependant partie de la composition des tableaux, et si M. Willems avait étudié les maîtres, même les maîtres secondaires avec lesquels il a le plus d'affinité, tels que Terburg, Metzu et Pierre de Hoog, il aurait remarqué avec quel soin ils veillaient à éviter la monotonie que l'uniformité des poses inflige forcément à l'ordonnance d'une œuvre plastique. Une scène d'intérieur, si insignifiante qu'elle soit, doit être composée aussi bien que ce que l'on nomme prétentieusement une page d'histoire. Il suffit d'avoir vu les portraits peints par M. Ingres pour reconnaître avec quel respect de son art et du modèle il les composait. Par cette négligence ou ce dédain, M. Willems compromet un talent fort agréable et diminue l'intérêt que ses toiles pourraient inspirer.

Les mêmes reproches s'adressent à M. Alfred Stevens ; chez lui la stérilité d'invention dépasse toutes les bornes. Il peint des robes jaunes, des robes noires, des châles, des chapeaux ; par hasard il y a une femme dedans, mais elle sert à si peu de chose qu'on serait tenté de ne pas s'en apercevoir. Les accessoires sont toujours les mêmes,

l'expression est bien souvent nulle, et ces tableaux ressemblent à de belles gravures de modes. Le talent de M. Alfred Stevens est cependant recommandable, mais l'artiste ne se donne même pas la peine de chercher un sujet ; tout lui est prétexte à peinture : une femme qui met ses gants, une femme qui ôte son bracelet, une femme qui regarde par la fenêtre, une femme qui lit une lettre ; c'est la même femme ou peu s'en faut. C'est puéril, et il est vraiment douloureux de voir tirer un si pauvre parti de facultés qui devraient conduire beaucoup plus loin et beaucoup plus haut. Ce n'est cependant pas par ces mièvres tableaux que M. Alfred Stevens avait débuté. On eût dit à voir ses premières toiles, et entre autres *Ce qu'on appelle le vagabondage*, qu'il allait devenir un peintre violent, cherchant principalement ses sujets dans les scènes populaires. Sa manière dure et incorrecte rappelait la brutalité intentionnelle de M. Courbet ; la conception de ses toiles faisait penser que M. Alfred Stevens était animé du souffle qui poussait M. Charles Hübner à vouloir fonder en Allemagne une école de peinture socialiste ; on s'était trompé. M. Alfred Stevens est promptement revenu de ses erreurs ; il est aujourd'hui un peintre à la mode, rien de plus ; pour lui nous avions des ambitions meilleures, et nous persistons à croire qu'il ne tire pas de son talent tout le parti possible.

Autant l'école belge est restée intime et concentrée, autant l'école allemande a cherché avec prédilection les vastes compositions héroïques ; il est difficile de la juger d'après ce qu'elle nous a envoyé à Paris, car ses œuvres les plus considérables, celles qui lui donnent son carac-

tère et son originalité, sont des peintures murales qui décorent les grands palais de Munich et de Berlin. Ses deux principaux représentants sont morts; Owerbeck et Cornélius, qui avaient exposé leurs *cartons* en 1855, ont rejoint dans la postérité les maîtres à l'imitation desquels ils s'étaient consacrés. Le premier introduisit jusqu'à un certain point l'ascétisme dans la peinture; ses modèles furent fra Angelico et fra Bartholomeo, et à voir ses œuvres on eût pu croire que toute son esthétique consistait à réduire le corps à un minimum de densité afin qu'il ne nuisît pas à l'âme. L'autre, sorte de peintre apocalyptique, cherchant à dégager le symbolisme des mythes anciens, disciple des doctrines de Kreutzer, touchant à toutes les parties de l'histoire, jeta une clarté souvent bien confuse sur la Bible, Faust et les Niebelungen. Tous deux, ils grandirent sous l'inspiration de la Bavière et furent catholiques. Le seul grand maître qui reste aujourd'hui à l'Allemagne, c'est M. Kaulbach, et il est protestant, c'est là sa force et sa puissance. Les peintres ont été longtemps, comme l'écrivain A. Guillaume Schlegel. catholiques « par prédilection d'artiste; » Munich se crut devenue l'Athènes de l'Allemagne : « S'il y manque des Alcibiades, a dit H. Heine, les chiens du moins n'y manquent pas ! » Cette gloire est passée aujourd'hui; l'avénement de Frédéric-Guillaume IV détermina à Berlin un vif mouvement pour les arts; ce mouvement fut exclusivement protestant, et il est maintenant dirigé par M. Kaulbach. D'une façon secondaire, et surtout pour la peinture de genre, l'école de Dusseldorf lui donne la main.

La Bavière cependant, mue par un sentiment d'amour-propre national qu'il faut comprendre, a fait bande à part; elle a réclamé son autonomie, s'est fait construire une galerie particulière et veut absolument ne pas être confondue avec les autres nations de langue allemande. C'est là une question délicate que nous n'avons pas à juger; mais les grands travaux de M. Kaulbach ont été exécutés pour l'escalier et le vestibule du musée de Berlin; ils sont empreints d'un protestantisme manifeste; il nous est donc bien difficile de voir en lui le chef d'une école catholique à peu près disparue aujourd'hui, et, sans tenir compte des prétentions de telle ou telle capitale, nous diviserons simplement la peinture allemande en peinture de genre et en peinture d'histoire. Les hommes enthousiastes qui veulent l'unité de l'Allemagne, qui chantent la célèbre chanson d'Ernest Arndt: « Quelle est la patrie de l'Allemand? c'est tout pays où retentit le langage germain, où les chants célèbrent Dieu dans son ciel, » n'en seront pas fâchés.

M. Knaus (Wiesbaden) est le maître de la peinture de genre; s'il n'a pas su se débarrasser encore complétement de certains tons bleus qu'il tient de son éducation première, il n'en est pas moins arrivé à une science de composition rare, à une vérité remarquable dans les types et à une sorte d'ironie douce qui paraît être le caractère distinctif de son talent. C'est un familier de nos expositions, c'est en France que sa réputation a pris naissance et a grandi. L'Allemagne nous avait confié un élève, nous lui avons rendu un maître. On peut reprocher à M. Knaus de trop procéder par teintes plates et

de pousser parfois l'amour du détail jusqu'à l'excès ; le le tableau intitulé *Une petite paysanne cueillant des fleurs dans une prairie* est, sous ce double rapport, curieux à étudier ; c'est, je crois, un des derniers qui soient sortis de l'atelier du peintre, et il contient jusqu'à l'excès ses deux défauts principaux. C'est là un côté anglais du talent de M. Knaus, et sur lequel il fera bien de veiller. Il n'a pas la minutie d'exécution des artistes britanniques, et je ne lui ferai pas l'injure de comparer sa facture à celle MM. Sydney Cooper et Henry Wellis ; mais comme eux il ne peut se résigner à aucun sacrifice ; il suffit qu'il ait vu une chose pour qu'il veuille la représenter, il ignore la loi d'élimination, dont l'application cependant est rigoureuse dans les arts, et alors il surcharge sa composition d'une quantité d'accessoires inutiles. Un de ses meilleurs tableaux, *Saltimbanque*, où tout est bien à point, où l'ordonnance est bonne, où l'expression va de pair avec l'exécution, est cependant déparé et presque alourdi par l'excessif encombrement des détails qui, sollicitant l'attention aux quatre coins de la toile, ne lui laissent le loisir de se reposer nulle part. Tel qu'il est néanmoins, et malgré ces critiques, M. Knaus a dans les arts une importance qu'il serait injuste de ne pas reconnaître. Il est loin de posséder le talent de M. Meissonier et le style très-élevé de M. Jules Breton, mais il est supérieur à la plus grande partie de nos peintres de genre et comme tel il nous offre d'utiles enseignements.

M. Liezenmayer (Bavière) n'a pas les hautes qualités qui distinguent M. Knaus ; mais il a un coloris meilleur, plus franc, plus sincère, où l'on voit l'effort vers la na-

ture même ; il se tient dans des nuances blondes qui sont fort agréables et donnent un aspect charmant à son tableau intitulé *Marie-Thérèse nourrissant l'enfant d'une pauvre malade*. Le sujet par lui-même était de nature à donner motif à un beau tableau, car en peinture, comme en toutes choses où l'esprit a sa part, le choix du sujet ne laisse pas que d'être grave, et sans être à cet égard aussi exclusif que Diderot, on peut affirmer que certains sujets *portent* plus que certains autres. Nos peintres français ignorent trop cette loi fort simple de la composition où l'antithèse obtient naturellement des oppositions fort heureuses dans l'expression et dans les costumes, c'est-à-dire dans les lignes et dans le coloris. L'impératrice, très-richement vêtue, offrant son large sein blanc à un enfant chétif qui y boit la vie avec ardeur, tandis qu'une pauvre femme couverte de sombres haillons regarde cette scène avec une jalouse admiration, c'était là un thème fort heureux que le peintre a très-bien fait de choisir et dont il a su se tirer à son honneur. Les étoffes sont peut-être trop chiffonnées de parti pris, mais c'est là une incorrection sans gravité et qui disparaît vite devant l'impression générale, qui est profonde et durable.

Une impression semblable est produite par un tableau d'un tout autre ordre, mais où cependant les colorations blondes et sans violence préméditée dominent malgré le sujet, qui conviait à toutes sortes d'exagérations. *La route entre Solferino et Vallegio, le 24 juin* 1859, est un des bons tableaux de bataille qu'on puisse voir. L'auteur, M. Franz Adam (Bavière), n'a rien cherché d'épi-

que ni de *convenu;* il n'y a là ni lutte corps à corps, ni soldat mourant enveloppé du drapeau, ni général caracolant au milieu de la fumée, ni fantaisie, ni *fantasia*. Il y a mieux que cela : une action très-simple, parfaitement vraie, observée sur nature et rendue avec sincérité. On peut reprocher à M. Franz Adam quelques faiblesses dans le modelé; mais l'habileté de la composition, l'agencement des lignes, l'ordonnance très-bien comprise des groupes, la fermeté de l'aspect général et la précision de l'ensemble font vite oublier les petites maladresses de l'exécution. Tout ce qui est du métier s'apprend et devient absolument secondaire en présence d'une façon ingénieuse de comprendre les principes de l'art et de les expliquer. En Prusse, M. Menzel expose un grand tableau qui représente *Frédéric II dans la nuit du 14 octobre* 1798, à ce dur combat de Hochkirchen, où il donna de sa personne avec une constante et inutile intrépidité. On sent dans cette toile du mouvement et du dessin ; mais elle est placée si haut, dans des conditions de lumière si défavorables, qu'il est presque impossible d'en saisir les détails ; tout ce que nous pouvons dire, c'est que la confusion d'un combat de nuit est bien rendue, que le peintre a usé avec adresse des ressources de coloration que lui fournissait l'opposition d'un incendie lointain enlevé sur un ciel obscur, et que les soldats ont le diable au corps comme il convient. Nous devinons une certaine puissance dans cette composition, et nous regrettons de n'avoir pas pu l'étudier d'une façon plus certaine. *Le banquet des généraux de Wallenstein à Pilsen, en* 1634, est de M. Jules Schottz (Saxe), c'est un tableau

de genre-histoire dans lequel l'artiste a cherché par la coloration un effet gai et luisant qu'il a obtenu. Les nuances sont un peu tapageuses, mais l'habile distribution des groupes donne de l'air et de la vie à la composition, qui n'était pas sans difficultés et sans périls. Les physionomies ont été étudiées avec patience et tiennent une part sérieuse dans cette œuvre digne déloges. Dans le grand-duché de Bade, il faut citer de M. Kaller *la Mort de Philippe II, roi d'Espagne*, qui est un très-estimable tableau d'histoire, et de M. Saal une *Forêt de Fontainebleau au clair de lune*, dont nous avons déjà parlé en 1863.

Malgré les peintres que je viens de nommer et leurs œuvres, qui toutes se distinguent par des qualités spéciales, l'Allemagne artiste n'aurait qu'une importance secondaire à l'Exposition universelle, si M. Kaulbach n'avait envoyé un de ses magnifiques *cartons* aux galeries de la Bavière. M. Kaulbach est un des grands maîtres de la peinture moderne, car, par sa façon absolument neuve de comprendre les compositions historiques, il a introduit dans l'art un élément nouveau. Il est le premier qui ait appliqué avec une autorité si grande le synchronisme dans la peinture d'histoire. Il ne mêle pas, comme M. Matejko, la vérité et l'allégorie; il ne s'occupe des faits que pour en tirer une sorte de philosophie morale extrêmement élevée, sur laquelle son œuvre s'appuie avec une largeur de conception sans égale. Il résume une époque entière et excelle à en dégager l'âme, à laquelle il donne plastiquement un corps net, distinct, palpable. C'est là une qualité précieuse, très-rare, évidemment

obtenue par une culture intellectuelle très-avancée, qu'on peut facilement acquérir par l'étude et dont je voudrais voir les artistes français se préoccuper très-sérieusement. Nul parmi nous, il faut le reconnaître avec sincérité, ne pourrait rien faire qui ressemblât au *carton* que M. Kaulbach nous montre aujourd'hui. Il est intitulé *la Réformation*, et l'on pourrait le surnommer l'*Ecole d'Athènes* du protestantisme. Nous devons en parler avec quelques détails, car c'est le seul moyen de faire comprendre par quel procédé, à la fois simple et ingénieux, M. Kaulbach arrive à ordonner de si grandioses compositions.

La scène se passe dans une cathédrale allemande, cathédrale gothique, car le protestantisme fera pour le culte qu'il vient remplacer ce que ce dernier a fait jadis pour le paganisme ; il prendra ses demeures, les purifiera et y installera la foi nouvelle. Deux colonnes la soutiennent : ce sont les colonnes de la foi ; devant chacune d'elles se tient un roi guerrier et une reine, Gustave-Adolphe et Élisabeth d'Angleterre. Au fond du chœur semi-circulaire sont assis les précurseurs, ceux qui, ébranlant peu à peu l'autorité spirituelle et temporelle de la papauté, ont enfin permis aux peuples de substituer le dogme du libre examen à celui de l'autorité infaillible : ce sont Wiclef, Geiler de Kaisersberg, qui fut un des plus ardents fustigateurs du clergé de son temps, Jean Weissel, le théologien hollandais, Jean Huss, Pierre Wald, Arnaud de Brescia, Abailard, Savonarole et Taüler, un des plus rudes lutteurs du XIIIe siècle. Devant eux, debout, éle-

vant la bible allemande entre ses mains, Luther montre à l'humanité le grand précepte : « Aime ton prochain comme toi-même. » L'artiste l'a représenté jeune, vigoureux, plein d'enthousiasme et de foi, tel qu'il devait être à Worms quand il brûla solennellement la bulle. A sa droite se tient Zwingle, à sa gauche Juste Jonas ; près de de dernier, Bugenhagen, le réformateur poméranien, un calice à la main, se penche vers Jean de Saxe et Jean-Frédéric ; derrière ces deux personnages, on aperçoit Albert de Brandebourg et des conseillers des villes hanséatiques. A côté de Zwingle, Calvin, vieux, sec et anguleux, offre la communion à un groupe où l'on reconnaît des Suisses, des huguenots français, Coligny et Maurice de Saxe ; au-dessous d'eux se dressent Guillaume d'Orange et Barneveldt. C'est là le côté religieux et politique de la composition ; il est complété par les Anglais célèbres : Essex, Burleigh, Drake, Cranmer et Thomas Moore, qui suivent la reine Élisabeth. Au centre même du tableau, M. Kaulbach a placé les hommes qui représentent ce qu'on pourrait appeler l'alliance de la paix, âmes douces et indulgentes qui ont tout fait pour calmer les esprits, pour amener des concessions mutuelles et pour arriver enfin au compromis satisfaisant de la confession d'Augsbourg ; ce sont Mélanchthon, Éberhardt de Tann, qui, conseiller de Saxe, mit à l'apaisement général une ardeur extraordinaire, et enfin Ulrich Zase, qui, comme diplomate, fut un des agents les plus actifs de la pacification. Au-dessous d'eux et symbolisant la démocratie intelligente, travailleuse, honnête et préoccupée de l'Allemagne, je vois Hans Sachs, le cordonnier poëte, qui fut, comme

chacun sait, un des hommes les plus étranges de son temps.

Ce n'est pas tout, car il y a eu à l'époque de la réformation d'autres hommes que des théologiens, des diplomates et des soldats. Il y a eu un mouvement pacifique qui a bouleversé le monde par des découvertes dans les lettres, les sciences et les arts. M. Kaulbach s'est gardé de l'oublier, et il l'a représenté avec une largeur de pensée extraordinaire. Le premier groupe, placé à la droite du spectateur, comprend les humanistes, les poëtes, les orateurs, les historiens : Jacques Balde, le jésuite poëte, Pétrarque, l'Espagnol Vivès, le philologue Ficin, Pic de la Mirandole, Campanella, Machiavel; à leur tête semblent marcher les deux hommes qu'on appelait de leur vivant les deux yeux de l'Allemagne, Érasme et Reuchlin; puis viennent Shakespeare, Cervantes, le jurisconsulte français Dumoulin, le cardinal Krebs, qui changea son nom barbare en celui de Cusa, sa ville natale, le poëte Celtes; près d'eux voici Ulrich de Hutten, un des ardents promoteurs du protestantisme, et le prédicateur Kuhhom, qui latinisa son nom et en fit Bucerus. Au-dessus d'eux, Guttenberg montre avec orgueil la première feuille sortie de sa presse; à ses côtés se tient Laurent Koster, que la Hollande regarde comme l'indiscutable inventeur de l'imprimerie. Ensuite voici les artistes, le graveur Pierre Vischer, Léonard, Raphaël, Michel-Ange, et tout en haut, le dernier ou le premier, Albert Dürer, dont le broyeur de couleurs est M. Kaulbach lui-même. De l'autre côté, à la gauche du spectateur, l'artiste a placé ceux que, faute d'un mot

français, je nommerai les *découvreurs*, ceux qui en fouillant la nature ont puissamment aidé l'humanité à se dégager des ténèbres du moyen âge, des fictions dangereuses et des superstitions de la magie. Le plus grand de tous, le plus sombre, car sa vie fut dure, Colomb apparaît, posant sa main enchaînée sur le globe terrestre, auquel il a ajouté un monde; il est, pour ainsi dire, le centre vers lequel se tournent le géographe Behaim, le grammairien Sébastien Munster, Bacon, Harvey, André Vésale, Franck, qui écrivit l'histoire du monde, Paracelse et le botaniste Léonard Fuchs; au-dessus d'eux, Giordano Bruno, Cardan, Tycho-Brahé, Képler, puis Galilée et enfin Copernic.

Tel est l'ensemble de cette immense composition qui, dans une description écrite, peut paraître confuse, mais où le peintre a répandu une lucidité extraordinaire. La division des groupes est si bien observée, le rayonnement des idées consécutives autour de l'idée mère est si nettement formulé, l'action des personnages est si simple et en même temps si précise, que cet énorme dessin se lit et se comprend d'un coup d'œil; il se passe de commentaire, on peut facilement saisir tout ce que l'auteur a voulu dire. Cette clarté dans l'allégorie positive de l'histoire est une des qualités les plus remarquables de M. Kaulbach; elle suffirait déjà à lui donner un rang enviable parmi les peintres, si son admirable talent de dessinateur n'en faisait le premier artiste de l'Allemagne. C'est beaucoup d'avoir de bonnes idées et de vouloir faire entrer la philosophie historique dans l'art: nous avons eu en France des hommes qui ont tenté cette

haute aventure et qui ont échoué dans leur œuvre parce qu'ils n'avaient eu que la conception et qu'ils ne pouvaient, comme M. Kaulbach, exécuter eux-mêmes et d'une façon irréprochable les compositions palingénésiaques qu'ils avaient imaginées. C'est là la véritable originalité et la force réelle de M. Kaulbach, sa main va de pair avec son cerveau; on peut lui appliquer la vieille définition de l'homme : c'est une intelligence servie par des organes. Pour lui, l'art est l'expression plastique d'une pensée toujours élevée; il est loin, comme on le voit, des peintres qui s'imaginent qu'il suffit de rendre un morceau d'étoffe, de chiffonner un pli de draperie pour être un artiste. M. Kaulbach n'est pas seulement grandiose; son très-riche clavier est loin d'avoir une note unique, son *Reineke Fuchs* montre les côtés ironiques, railleurs, de son talent multiple, et dans ses illustrations de l'œuvre de Gœthe il est arrivé à une émotion profonde, à un sentiment exquis. *Lotte distribuant des tartines aux enfants*, le *Jardin de Lili*, *Gretchen à la fontaine*, *Gœthe patinant*, sont des chefs-d'œuvre. *Claire appelant le peuple aux armes* est égal dans son genre à la musique de Beethoven sur le même sujet. Quant à sa façon de peindre, elle est un peu sèche, ainsi qu'on peut le voir dans les galeries réservées à la Prusse et où M. Kaulbach a mis plusieurs portraits, mais elle est précise, franche d'allure et sans mièvreries; elle tient une sorte de juste milieu très-raisonnable entre les empâtements excessifs auxquels nous sacrifions trop souvent en France, et la dureté des peintres anglais. On voit qu'entre les mains de l'artiste la couleur est un moyen

et non pas un but. Quant il a suffisamment rendu sa pensée, il passe outre et fait bien. Nous comprenons qu'en Allemagne M. Kaulbach soit un maître vénéré et que Berlin ait fait quelques sacrifices pour l'enlever à Munich; les peuples intelligents sont ceux qui savent attirer et retenir les grands artistes.

III

L'école française est décapitée, et cependant elle offre encore un groupe d'hommes et un ensemble d'œuvres qui lui assurent la supériorité sur les écoles des autres pays. En 1855, à l'Exposition universelle, nous nous étions montrés avec un éclat qu'on n'a point oublié et qui avait dû singulièrement frapper les autres nations, car c'est surtout de ce moment que les peintres étrangers sont venus étudier dans nos ateliers et prendre leur part de nos enseignements et de nos récompenses. Depuis ce temps, la mort a été cruelle pour nous, elle a frappé sans relâche, abattant les meilleurs, tuant les généraux les uns après les autres, creusant des vides qui n'ont point été comblés et laissant notre armée d'artistes sans chefs, sans discipline. Tous ceux dont nous étions justement fiers, tous ceux qui, à des intervalles différents, avaient franchi les degrés de la maîtrise, ceux qui donnaient à notre pays une gloire sans pareille en Europe et que nous montrions avec orgueil au monde entier pour lui prouver que la France ne dégénérait pas, sont tombés depuis douze ans et ont, je le crains bien, em-

porté leur secret avec eux. Ingres a été rejoindre Flandrin, son élève chéri; Decamps a précédé Delacroix; Horace Vernet est parti en faisant signe à Bellangé, qui l'a suivi, et ce n'est point M. Yvon qui les a fait oublier; Ary Scheffer et Benouville ne sont plus; le maître des larges paysages où marchaient les troupeaux pacifiques, Troyon, s'en est allé tout jeune encore; Raffet est mort, et la sculpture, inopinément veuve de Pradier, a perdu encore Rude et David. C'est trop, et ces pertes-là ne sont point faciles à réparer. Il faut bien des années, bien des circonstances exceptionnellement favorables pour faire un grand artiste, et de nos jours elles ne se représentent guère. Ceux que l'art français n'a pas encore remplacés avaient reçu dans des temps plus heureux cette forte éducation morale découlant naturellement des libres institutions qui entretenaient parmi toutes les classes de la société, parmi tous les corps d'état, une émulation bienfaisante et féconde dont vainement nous cherchons la trace aujourd'hui. Le milieu a une influence prépondérante sur les arts, puisqu'ils ont le plus souvent pour mission d'en formuler l'expression figurée. Horace Vernet et Charlet sont les produits directs des passions politiques de la restauration, comme Eugène Delacroix et Ary Scheffer, tous deux, avec leur emportement, leur incorrection, leur recherche constante et souvent égarée, sont sortis des luttes littéraires de leur époque. Lorsque les esprits sommeillent et que les consciences se taisent, l'art est bien près de ne plus être. En matière d'art comme en matière de mode, nous donnons le ton à l'Europe; on nous imite sans nous

égaler, et nous n'avons pas trop le droit d'être fiers des élèves que nous faisons aujourd'hui.

L'école française, supérieure dans son ensemble aux autres écoles, est inférieure à elle-même et ne pourrait produire actuellement aucune des œuvres que le commencement du siècle a vu éclore. Qui peindrait aujourd'hui *les Pestiférés de Jaffa*, le *Portrait de M. Bertin* ou la symphonie en bleu majeur de *l'Entrée des croisés à Constantinople* ? Personne, assurément. Est-ce bien l'école française qu'il faut dire ? Je ne le crois pas. Le mot école implique l'idée d'un ensemble de doctrines professées par des maîtres et acceptées par des élèves ; or ce qui manque spécialement à nos artistes, c'est la doctrine et la direction. Si le gouvernement français a une école des beaux-arts et s'il a assumé sur lui la responsabilité de former des artistes, on pourrait l'ignorer. Qu'est-ce qui dicte les choix ? les besoins de l'art, ou les convenances administratives ? La récente nomination du nouveau directeur de la villa Médicis peut nous répondre; s'il a de l'influence sur les jeunes gens que la France envoie à Rome s'abreuver aux sources parfois dangereuses des traditions frelatées, nous verrons une exposition remplie d'œuvres maladives où le sentiment cèdera le pas à la sensiblerie. En art, comme en toute chose, nous estimons que la liberté est préférable aux systèmes qui, le plus souvent, ne servent qu'à donner quelques fonctionnaires de plus à l'État. Ce qui ressort de l'examen des salles réservées à la peinture française, c'est que l'enseignement, j'entends un enseignement rationnel et sérieux, fait défaut. Il n'y a plus de maître assez fort

pour s'imposer, faire admettre ses tendances et créer à côté de lui un atelier théorique où l'on pourrait apprendre les premières et indispensables notions de l'esthétique appliquée. Le dernier qui fit réellement école en France fut M. Ingres, et les trop rares élèves qui lui survivent sont les seuls qui savent voir la nature d'une certaine manière et l'approprier au grand art qu'ils cherchent toujours et trouvent quelquefois. En dehors d'eux il n'y a plus que confusion ; chacun va au hasard de sa fantaisie et de son intérêt ; la petite école des *Pompéistes* qui marchait, *non passibus œquis*, derrière M. Gérôme, s'est dispersée aussi, et nous restons en présence d'individualités remarquables, mais qui s'isolent et n'attirent personne vers elles. Cette indépendance absolue, ce mépris de toute règle, cette ambition excessive qui jette chacun dans une voie particulière, peuvent avoir un bon côté et faire surgir tout à coup une personnalité considérable ; mais jusqu'à présent le résultat le plus clair a été d'affaiblir singulièrement la masse générale des artistes qui luttent, sans pouvoir la vaincre, contre une médiocrité désespérante. De ce chaos sortira peut-être la lumière, je le souhaite avec ardeur; peut-être cependant serait-il imprudent d'y croire avec trop de confiance. Nous avons certainement des peintures remarquables à offrir aux regards des étrangers, elles eussent même acquis une valeur plus grande sans les déplorables conditions dont j'ai parlé en commençant; mais à toutes les toiles savantes, tapageuses ou régulières que j'aperçois, je préfère, comme disent les artistes, *un bout de dessin fait par Flandrin*, simple esquisse à peine

crayonnée, et qui représente une *Tête de Christ*. C'est de l'art au plus haut degré, et nul aujourd'hui ne pourrait plus, hélas! exécuter une pareille *étude*.

Si nous éprouvons quelque tristesse en comparant l'école française à ce qu'elle a été et à ce qu'elle devrait être, nous ne pouvons qu'être satisfait lorsque nous la voyons en regard des écoles étrangères : dans la peinture d'histoire et de genre, nous avons un groupe de dix ou douze artistes auxquels l'Europe ne peut opposer que deux ou trois individualités éparses en Allemagne et en Belgique. Ils sont tous différents les uns des autres, et si aucun d'eux n'est un maître complet, chacun d'eux a du moins des qualités de premier ordre. Nous ne nommerons que les meilleurs, ceux dont le nom, déjà populaire, a franchi les frontières de la France et s'impose au respect des étrangers. M. Meissonier a envoyé plusieurs toiles qui toutes, à divers degrés, ont une importance considérable. Celle que nous préférons est *le Renseignement*, car à l'exactitude minutieuse qui lui est familière le peintre a su ajouter une élévation de style qu'on ne saurait trop louer ; de plus, M. Meissonier sait mieux que personne faire circuler l'air dans les tableaux, grouper les figures avec habileté et les mettre en rapport fort judicieux avec le paysage. MM. Fromentin, Comte, Breton, nous montrent des tableaux connus, dont nous avons déjà parlé, et qui prouvent que la réputation de ces artistes n'a rien d'usurpé ; M. Gérôme a une exposition très-complète, où je regrette de ne pas revoir *Cléopâtre* et où je n'aurais pas voulu retrouver la *Phryné*. M. Cabanel, qui me paraît un esprit troublé et chercheur,

qui fait parfois des beaux portraits, qui, malgré son talent, a certains côtés maladifs qu'on dirait empruntés à M. Hébert, expose un *Adam et Eve chassés du Paradis* qui a des qualités remarquables de modelé et de coloris. C'est parmi les peintres d'histoire qu'il convient de placer M. Bida, quoiqu'il n'ait jamais manié que le crayon. Celui-là, nous pouvons le montrer à l'Europe entière, elle ne nous offrira point son égal. Son *Massacre des Mamelucks*, où toutes les victimes, tombées deux par deux comme les soldats de la légion thébaine, affirment en mourant l'affection qui unissait leur vie, est une œuvre hors ligne dont l'artiste a su se tirer avec un bonheur extraordinaire malgré les difficultés forcées de l'exactitude historique, qui imposait une composition en cascade. Si à ce dessin on ajoute ceux que M. Bida a faits pour son admirable Commentaire des Évangiles, et dont quelques-uns ont été si remarquablement gravés par MM. Edmond Hédouin et Flameng, on conviendra que l'artiste capable d'un tel et si beau travail est un juste sujet d'orgueil pour son pays.

Les hommes dont nous venons de parler appartenaient déjà en quelque sorte au passé, en ce sens que tous sans exception étaient connus avant l'Exposition universelle de 1855. Leur talent a pu s'accroître, mais il avait déjà fait ses preuves. Il est donc plus intéressant de voir quels sont les artistes qui, depuis douze ans, se sont imposés avec autorité et résument par conséquent l'avenir de la peinture française. Nous en reconnaissons trois qui, par leurs tendances, leurs efforts et leurs œuvres, pourront, tout en suivant les courants différents où les entraînent

leurs affinités, continuer notre supériorité en fait d'art. Ce sont M. Paul Baudry, Gustave Moreau et Émile Lévy. Le premier est né coloriste; il a été doué au berceau par la fée des jolies nuances. Il y a dans sa manière de choisir et d'associer les tons une distinction rare qui détermine son originalité. Malheureusement M. Paul Baudry a été gâté; son premier tableau exposé, *la Fortune et l'Enfant,* qui était une réminiscence beaucoup trop directe de *l'Amour sacré et l'Amour profane* de Titien, de la galerie Borghèse, lui a valu un tel succès de camaraderie que le jeune peintre s'est cru parvenu d'emblée au sommet de l'escalier qu'on ne gravit que lentement et avec une imperturbable constance d'efforts. Il a pensé qu'il lui suffisait de peindre au hasard, sans choix et sans étude, le premier modèle trouvé, et alors nous avons vu des *Lédas,* des *Madeleines* qui ne tenaient aucune des promesses faites au début. Se fiant à ses qualités innées, à une grande facilité de main, à une adresse extraordinaire de coloris, M. Baudry a négligé la ligne, pour laquelle il n'a visiblement qu'un goût très-médiocre; de plus, entraîné par une stérilité d'imagination manifeste, il n'a donné aucun soin à ses compositions et s'est contenté d'un à peu près perpétuel. Je crois qu'avec beaucoup de travail M. Baudry aurait pu devenir un peintre d'histoire remarquable; son ambition n'a pas été si loin, et il lui a paru satisfaisant d'être un agréable peintre décorateur, excellant aux dessus de porte et aux trumeaux. C'est une spécialité comme une autre, et elle n'est point à dédaigner; l'art est assez large pour y trouver son compte et payer en réputation l'artiste qui sait

représenter d'aimables Vénus, des amours badins, des nymphes endormies, au milieu des fanfreluches, des dorures, à côté des glaces encadrées de rocailles, sous l'éclat des lustres de cristal. Et cependant quelque chose me dit que l'auteur du *portrait de M. Beulé* et du *portrait de M. Jard Panvillier* (1857-1859) pouvait tenter une fortune plus haute, et que s'il eût eu le courage d'écouter certains critiques maussades qui lui disaient de déplaisantes vérités, il aurait pu devenir un maître au lieu de rester un très-bon élève qui donne encore des espérances.

M. Gustave Moreau est absolument le contraire de M. Paul Baudry; autant ce dernier a eu d'abandon et s'est fié à ses facultés natives, autant l'autre a dépensé d'énergie, de persistance, de ténacité pour se modifier et s'agrandir par l'étude. Il est parvenu ainsi à se faire un tempérament artiste qui déjà a donné des résultats considérables. **Œdipe et le Sphinx**, que nous regrettons vivement de ne pas voir au Champ-de-Mars, restera un des meilleurs tableaux de notre époque sous le triple rapport de la composition, de la ligne et du coloris. Aux efforts permanents que fait M. Gustave Moreau pour se perfectionner, on peut reconnaître à coup sûr que ses visées sont très-hautes et qu'il n'est jamais content de lui-même. C'est là le signe d'un esprit supérieur. Par la solidité de sa facture, par les ingénieuses recherches de sa coloration, par le style souvent un peu trop voulu de ses figures, par ses conceptions originales et son ordonnance toujours très-noble, M. Moreau affirme qu'il est un artiste convaincu, entêté dans la

voie du bien, et que rien ne lui coûtera pour saisir enfin son idéal corps à corps. Jusqu'à présent il est resté absolument insensible aux mauvaises suggestions de nos temps dépravés ; comme un ermite, il s'est enfermé face à face avec son Dieu, il l'adore, l'interroge et l'écoute. C'est lui qui, parmi les nouveau venus, nous semble appelé aux plus grandes choses. Une telle volonté, mise au service d'un talent déjà maître de soi, ne peut qu'arriver à produire des œuvres sérieuses. Nous espérons que son exemple, si excellent, si désintéressé, sera suivi par les artistes, et qu'ils comprendront enfin que l'habileté de la main n'est rien, absolument rien, si l'on n'y ajoute la culture intellectuelle.

On peut juger au Champ-de-Mars même des progrès que M. Émile Lévy a faits, des combats qu'il a dû se livrer à lui-même pour arriver à produire ce *Vertige* dont j'ai parlé plus haut [1]. En effet, toute son œuvre est exposée là, depuis son envoi de Rome *le Repas libre*, jusqu'à la *Mort d'Orphée* de 1866. Rien n'est plus touchant à reconnaître, rien n'est plus doux à constater que les efforts d'un talent indécis, tourmenté, qui finit par se dégager de ses langes et s'affirmer avec autorité. Ces efforts, on peut les suivre sur chacun des tableaux de M. Émile Lévy. Le modelé du *Repas libre* est plat, l'artiste le comprend ; il se serre trop, et arrive à la sécheresse dans le *Vercingétorix* ; cette sécheresse le choque, il l'adoucit singulièrement dans l'*Orphée*, où de premières tentatives de coloris apparaissent très-nette-

1. Voir le *Salon de* 1867.

ment. Je ne saurais dire combien je suis ému, — car le fait est bien rare, — lorsque je vois un artiste, reconnaissant lui-même ses défauts, les corriger, modifier les influences de son éducation première, oublier les traditions dont on l'a nourri, s'ouvrir une voie nouvelle et y marcher sans reculer. C'est le cas de M. Émile Lévy. Si, continuant sur lui-même ce travail d'élimination et d'assimilation qu'il a honorablement commencé, il ne s'arrête pas en chemin et tient toutes les promesses qu'il a faites cette année, nous aurons un très-bon peintre de plus et un artiste dont l'influence pourra être fort utile à notre école.

Il est superflu de dire que notre peinture de paysage est sans rivale au monde, c'est un fait de notoriété publique et qui depuis longtemps n'a plus besoin de démonstration; c'est en France que s'est faite la révolution que John Sell Cotman avait tentée en Angleterre vers 1814. Gros avait dans la peinture d'histoire substitué la nature mouvementée à l'imitation de la statuaire antique préconisée par David; dans le paysage, Decamps, Cabat, Marilhat, substituèrent la nature réelle à la nature de convention, que les paysagistes dits historiques conservaient avec un soin jaloux. L'impulsion donnée ne s'est pas arrêtée, et nous savons aujourd'hui à quels heureux résultats elle a amené nos peintres. A ne citer que les maîtres, MM. Français, Lanoue, Corot, Théodore Rousseau, Cabat, on peut affirmer qu'ils font école, et que tous les artistes des autres nations tâchent de voir et de reproduire la nature comme ils la voient et la reproduisent. M. Courbet doit être regardé aussi comme

un maître en fait de paysage. Dans ce genre de peinture, il développe des qualités qui disparaissent aussitôt qu'il s'attaque à la figure ; mais sa *Remise des chevreuils* du Salon de 1866 est un des bons tableaux qui soient sortis de notre école de paysagistes. L'étude assidue de la nature dans son intimité n'exclut pas le style. M. Français l'a surabondamment prouvé dans son *Orphée;* elle n'exclut pas non plus la rêverie et l'interprétation idéalisée, M. Corot, le maître nacré par excellence, le démontre tous les jours. Le public, dont l'éducation est lente en toutes choses et qui passe avec prédilection dans les chemins battus, n'a pas toujours été juste pour quelques-uns des artistes que je viens de nommer : M. Théodore Rousseau n'a pas encore été complètement adopté par lui et nous en sommes surpris. Les œuvres de ce peintre seront recherchées plus tard, comme le sont aujourd'hui celles d'Hobbéma, un inconnu de son temps. On a exposé récemment au cercle de la rue de Choiseul une centaine de toiles, esquisses, études et tableaux de M. Théodore Rousseau; il y avait là des chefs-d'œuvre, non-seulement comme facture, mais aussi comme impression, comme vigueur de sensation, comme intimité, comme franchise et comme sincérité; je regrette vivement que cette exposition n'ait point trouvé place au Champ-de-Mars, elle eût puissamment servi M. Théodore Rousseau et l'eût consacré maître au premier chef.

Ce que nous venons de dire pour le paysage, nous pourrons le répéter de la sculpture; ce grand art, cet art difficile par excellence est en France au-dessus de

toute comparaison : nous dominons les étrangers d'une façon très-glorieuse. La statuaire évite un des grands périls qui menacent sans cesse la peinture ; elle échappe forcément aux influences de la mode, elle reste impassible dans sa blancheur et sa rigidité. La nécessité du nu lui donne une solidité de principes que la peinture n'a pas. Elle doit rester noble ; si elle outre-passe la grâce, elle tombe dans l'afféterie, pour ne rien dire de plus, et devient révoltante. La liste est longue de ceux qu'on peut nommer et qui portent dignement l'héritage de nos maîtres morts ; MM. Cavelier, Thomas, Perraud, Carpeaux, Dubois, Maillet, Crauck, Ottin, Carrier-Belleuse, Guillaume, Barye, forment un groupe d'excellents artistes où chacun, selon ses aptitudes, combat pour l'honneur du drapeau. Le public paraît se préoccuper beaucoup de la sculpture italienne : il est attiré par un spectacle nouveau et s'y arrête avec complaisance. Il a tort ; il est dupe de ce qu'on appelle un *trompe-l'œil*. Ce qui le frappe dans les statues venues d'Italie, ce qui retient son attention, ce n'est point l'habile disposition des lignes, ni l'ordonnance générale, ni la beauté du type, ni même la grandeur du sujet, encore moins la grandeur de l'interprétation ; c'est l'exécution, l'exécution seule, c'est-à-dire l'œuvre du praticien, le travail de l'ouvrier et non pas la conception de l'artiste. Dans *le Dernier jour de Napoléon I^{er}* de M. Vela, le jabot, la robe de chambre, la couverture, sont exécutés merveilleusement, mais c'est à peu près tout : travail de râpe et de ciseau. Ce que nous disons de l'un peut s'appliquer à tous ; les colombes sont *pratiquées* plume à plume, les

fleurs pétale à pétale, la paille des chaises (*la leggitrice*) brin à brin, mais c'est l'outil qui a fait ces tours de force, la main y est pour peu de chose et le cerveau pour rien. A ces œuvres prétentieuses et qui sentent trop la substitution du métier à l'art, je préfère la façon simple, un peu froide, mais très-élevée dont nos sculpteurs comprennent la statuaire. En Italie, le principal mérite revient au praticien, chez nous il appartient à l'artiste.

Il est temps de conclure. L'exposition universelle des beaux-arts affirme et consacre la supériorité de notre pays. L'Allemagne et la Belgique nous opposent, il est vrai, M. Kaulbach et M. Leys. Il faut avouer que personne en France n'est capable d'ordonner une composition historique comme M. Kaulbach, et que M. Henry Leys a des qualités de facture et de vérité observée que nous n'avons pas ; mais par le nombre de nos artistes de talent, par la hauteur où s'est élevée notre école de paysagistes, par la force de nos sculpteurs, nous restons les maîtres. Il n'est peut-être pas modeste de le dire avec cette verdeur, mais le fait est tellement indiscutable qu'il serait puéril de chercher à l'atténuer. Néanmoins, si nous avons le droit d'être fiers en nous comparant aux autres, nous devons reconnaître que sur nous-mêmes, sur le grand mouvement qui s'est fait depuis le commencement du siècle, nous sommes en décadence, et c'est à quoi il faudrait remédier au plus vite. Il ne suffit pas d'être les plus forts, il faut être forts sans comparaison, au point de vue absolu. Un artiste qui concevrait comme M. Kaulbach et qui exécuterait comme M. Leys serait bien près de l'être. Est-ce donc impossible? Je ne le

crois pas, et cette ambition a de quoi tenter une âme élevée.

Que les artistes me permettent de le leur dire, au moment où je prends congé d'eux pour toujours : ils croient trop que l'art réside dans l'adresse de la main, et que l'étude des maîtres, c'est-à-dire l'étude de leur manière, peut les conduire à faire des œuvres importantes. C'est là une erreur. Le procédé n'est pas plus l'art que la calligraphie n'est la poésie. Michel-Ange disait qu'il était l'élève du torse, cela est vrai, mais il était avant tout et par-dessus tout l'élève des poëtes, des philosophes et des historiens; il résumait en lui la science de son temps, et c'est pour cela qu'il fut un homme exceptionnel. Vivant dans des camaraderies complaisantes, dédaignant toute critique et amoureux de tout éloge, les artistes s'étiolent à l'école de l'admiration mutuelle. Quand ils ont trouvé ce qu'ils appellent « une petite lumière » ou « un ton corsé, » ils s'imaginent avoir créé une œuvre. Ils n'ont rien créé du tout. Rien n'est plus douloureux, plus irritant que de voir de belles et précieuses facultés rester stériles parce que nul élément élevé ne vient les féconder. J'hésite à dire le mot, car il est bien dur, mais ce qui paralyse la plupart des artistes, c'est l'ignorance; leurs compositions le démontrent et le prouvent avec une inéluctable clarté; c'est à cela qu'il faut attribuer la stérilité de leur imagination, et je ne parle pas ici du choix du sujet, mais seulement de son ordonnance, qui est une des formes de l'art. La façon dont M. Maisiat a peint récemment un *Bouquet de roses* prouve qu'il a un esprit cultivé. La main a beau être habile, rapide, ingé-

nieuse, lorsqu'elle n'a rien à reproduire, elle flotte dans le vide et s'atrophie à représenter toujours le même paysan, toujours le même Bédouin, toujours le même Bas-Breton. Si l'habileté d'exécution suffit seule à faire un artiste, M. Blaize Desgoffes est le plus grand artiste qui ait jamais existé. Non, cela ne suffit pas, il faut autre chose; il faut que le cerveau commande à la main contrainte d'obéir, et le cerveau ne peut commander que lorsqu'il est incessamment développé. Que serait donc M. Kaulbach sans instruction? La meilleure partie de son talent est faite de ses lectures. MM. Gustave Moreau et Bid. prouvent par leurs œuvres qu'ils sont des lettrés, et c'est ce qui constitue peut-être leur valeur. L'adresse de la main fait les ouvriers habiles, la culture intellectuelle fait les artistes, surtout de nos jours, où la méthode expérimentale est appliquée à tout. J'insiste en terminant : le savoir et le caractère forment seuls les vrais artistes. Ces deux forces indispensables de l'esprit, il est facile de les acquérir avec de la persistance et de la volonté.

INDEX

A

Adam (Franz), 326, 327.
Alma-Tadéma, 304, 305, 317.
Ange (Michel), 14, 26, 40, 65, 105, 117, 241, 347.
Angelico (Fra), 117, 323.
Aizelin, 186.
Amaury-Duval, 64, 258, 260.
Apelle, 32.

B

Baron, 315.
Bartholomeo (Fra), 323.
Barye, 70, 345.
Baudry (Paul), 34, 35, 36, 37, 60, 153, 154, 205, 277, 340, 341.
Bellangé (Hippolyte), 192, 194, 335.
Bellin (Jean), 25.
Belly, 268, 269.
Benouville, 335.
Berchère, 226, 227, 228.
Bernin, 184, 245.
Biard, 248.
Bida, 133, 137, 138, 139, 140, 269, 339, 348.
Bischoff, 278, 279, 303, 304.
Blin, 52, 53.
Bologne (Jean de), 68.
Bonnat, 86, 87, 216, 217, 275, 276, 277.
Botte, 294.
Botticeli, 115.
Boucher, 3.
Boutibonne, 249.

Brest, 54.
Breton (Jules-Adolphe), 94, 95, 96, 163, 164, 165, 271, 272, 325.
Breughel, 83.
Brian, 70, 71, 118.
Buttura, 2.

C

Cabanel, 32, 33, 34, 37, 56, 60, 250, 338.
Cabat, 75, 78, 343.
Caïn, 67.
Callot, 83.
Callum (Mac), 287.
Carrache (les), 136.
Carrier-Belleuse, 184, 185, 245, 246, 247, 345.
Carpaccio (Vittore), 115.
Carpeaux, 42, 67, 315.
Catermole, 314.
Cavelier, 82, 345.
Cellini (Benvenuto), 152.
Champagne (Philippe de), 295.
Chappuy, 186.
Chasseriau, 107.
Charlet, 2, 335.
Cigoli, 34.
Claude (le Lorrain), 48, 75, 295.
Clère, 186, 187.
Clésinger, 38, 62, 63, 296.
Clingstet, 3.
Cogniet (Léon), 87, 199.
Collinson, 313.
Comte (Charles), 99, 100, 101, 215, 216, 319, 338.
Cooper (Sydney), 325.

Cornélius, 323.
Corot, 80, 81, 231, 343, 344.
Corrège, 30, 55.
Courbet, 219, 220, 221, 222, 264, 296, 322, 343.
Coustou, 68.
Cugnot (Léon), 242, 243.
Crauk, 64, 65, 66, 68, 345.

D

Dauban, 102.
Daubigny, 54.
David, 3, 4, 13, 57, 62, 108, 110, 180, 232, 268, 296, 335, 343.
David (d'Angers), 71, 117, 127, 245.
Decamps, 4, 75, 180, 205, 232, 271, 278, 286, 299, 335, 343.
Delacroix (Eugène), 4, 5, 92, 106, 107, 117, 180, 232, 248, 300, 335.
Delaroche (Paul), 8, 158, 159, 180, 200, 205, 221, 304.
Delaunay, 133, 135, 136.
Denner, 84, 288.
Desgoffe (Blaise), 11, 84, 113, 126, 224, 251, 348.
Diaz, 180.
Dominiquin, 136.
Donatello, 129.
Dubois (Paul), 39, 40, 128, 129, 130, 131, 294, 345.
Dyck (Van), 297.

E

Everdingen (Van), 52.

F

Falguières, 68, 69.
Flameng, 339.
Flandrin (Hippolyte), 27, 117, 121, 123, 180, 232, 259, 335, 337.
Fleury (Robert), 2, 99, 101.
Fleury (Tony-Robert), 196, 198, 199, 200.
Français, 47, 48, 50, 51, 52, 56, 78, 79, 80, 82, 171, 172, 315, 343, 344.

Francia (Francesco), 136.
Frémiet, 62, 125.
Fromentin (Eugène), 19, 20, 21, 22, 56, 87, 88, 89, 165, 166, 167, 168, 169, 196, 223, 224, 281, 282, 283, 338.

G

Gainsboroug, 297.
Gallait, 158, 159, 200.
Gérard, 4.
Géricault, 108, 180.
Gaume (Henri), 203.
Gérôme, 5, 6, 7, 8, 9, 10, 23, 56, 156, 201, 202, 203, 204, 205, 283, 284, 285, 337, 338.
Giotto, 320.
Giraud (E.), 37.
Gleyre, 2, 124, 303.
Goujon (Jean), 295.
Grant, 312.
Grootaers, 186.
Gros, 4, 17, 232, 296, 343.
Guerchin (le), 136.
Guide (le), 97, 136.
Guignet (A.), 2, 180.
Guillaume, 345.

H

Haghe (Carl), 315.
Hamon, 96, 97.
Harpignies, 172, 315.
Hébert, 5, 6, 7, 23, 196, 277, 339.
Hédouin (Edmond), 170, 232, 339.
Henner, 249.
Hobbéma, 344.
Hockert, 301.
Hoog (Pierre de), 12, 291.
Hübner (Charles), 322.
Huguet, 169, 170.
Huysum (Van), 85.

I

Ingres, 4, 5, 30, 32, 61, 78, 110, 136, 184, 232, 259, 277, 296, 321, 335, 337.
Isabey, 2, 256, 257, 258.

J

Jacquet (Gustave), 277.
Jouvenet, 108, 136.
Jundt, 279, 281.

K

Kaller, 328.
Kaplinscki, 159, 160, 161, 250, 306.
Kaulbach, 16, 323, 324, 328, 329, 330, 331, 332, 333, 334, 346, 348.
Knaus, 14, 118, 124, 230, 274, 275, 324, 325.
Kranack (Lucas), 115, 150.

L

Landseer, 312.
Lanoue (Hippolyte), 77, 225, 226, 288, 289, 343,
Lapierre, 172.
Laurence, 297.
Leay (Kennet Mac), 314.
Lebel, 277, 278.
Lecomte-Denouy, 156, 157.
Leharivel-Durocher, 62.
Lemud, 2.
Léonard, 14.
Leslie, 312, 313.
Lévy (Emile), 205, 208, 252, 253, 254, 255, 256, 340, 342, 343.
Lewis (Charles), 313.
Leys (Henri), 316, 317, 318, 319, 346.
Liezenmayer, 325.
Loison (Pierre), 186.
Lucas, 172.

M

Mac-Kewan (David), 315.
Magy, 92.
Maillet, 345.
Maisiat, 84, 85, 251, 232, 347.
Manet, 296.
Mantegna, 115.
Maratta (Carlo), 247.
Marilhat, 232, 283, 343.
Masaccio, 131.

Masure, 231.
Matéjko, 158, 159, 306, 307, 308, 309, 310, 328.
Matout, 27, 28, 56.
Matzis (Quentin), 317.
Meissonier, 2, 9, 99, 317, 325, 338.
Menzel, 327.
Metzu, 321.
Meyerheim (Paul), 230.
Miéris, 100.
Mignon, 85.
Millais, 312, 313, 314.
Moreau (François), 128, 131, 132.
Moreau (Gustave), 106, 107, 108, 110, 112, 113, 114, 115, 116, 117, 119, 124, 144, 146, 147, 148, 149, 150, 151, 152, 209, 210, 211, 212, 213, 214, 215, 253, 340, 341, 348.
Müller, 15, 158.
Murillo, 297.
Muyden (Van), 303.

N

Nicol (Erstine), 311.
Noël (Jules), 258.

O

Orcagna, 26.
Ostade (Van), 34.
Ottin, 345.
Owerbeck, 323.

P

Palizzi, 299, 300.
Palmaroli, 297, 298.
Papety, 2.
Pauwelz, 318, 319.
Pasini, 227, 228, 298, 300.
Perraud, 43, 44, 45, 47, 56, 345.
Pérugin, 146.
Pomey, 250.
Phidias, 65, 182.
Pollet, 154, 155.
Pordenone, 34.
Potter (Paul), 122.
Poussin, 3, 75, 295.

Pradier, 2, 38, 44, 62, 71, 117, 127, 232, 247, 296, 335.
Protais, 22, 23.
Protheau, 244.
Puget, 296.

R

Raffet, 335.
Raphaël, 30, 110, 125, 136, 146.
Raimondi (Marc-Antoine), 190.
Reimers, 300, 301.
Rembrandt, 114.
Reynolds, 297, 312.
Ribeira, 142, 218, 263, 264, 265.
Ribot, 142, 143, 217, 218, 263, 264, 265, 266.
Ricard, 277.
Rios (Ricardo de Los), 263.
Rizzoni, 301.
Rodakowcki, 124, 161, 250, 305.
Romain (Jules), 190.
Rosales, 297, 298.
Rougé (de), 68.
Rousseau (Théodore), 78, 286, 343, 344.
Roybet, 218, 261, 262, 263.
Rubens, 184.
Rude, 62, 117, 127, 233, 335.
Ruoppoli, 85.

S

Saal, 53, 328.
Scheffer (A.), 117, 232, 335.
Schenck, 232.
Schreyer, 90, 91, 92, 124, 161, 162, 163, 194, 195, 196, 266, 267, 268.
Schutzemberger, 228, 229, 230.
Sell Cotmann (John), 75, 343.

Schottz (Jules), 327.
Sokoloff, 301.
Soytoux, 188, 189.
Stevens (Alfred), 321, 322.

T

Teniers, 83.
Terburg, 13, 321.
Thomas (architecte), 294.
Thomas, 345.
Tidemand, 302.
Timbal, 208.
Titien, 15, 27, 29, 86, 117, 340.
Troyon, 122, 180, 299, 335.
Tournemine (de), 285, 286.

U

Ussi, 299.

V

Valentin, 142, 222.
Vela, 345.
Vélasquez, 297.
Vernet (Horace), 2, 4, 24, 192, 335.
Vinci (Léonard de), 105.
Vriendt (Albert de), 319.

W

Watteau, 3, 296.
Wellis (Henri), 325.
Willems (Florent), 320, 321.
Weis (Henri), 214.

Y

Yvon, 335.

FIN DE L'INDEX.

www.ingramcontent.com/pod-product-compliance
Lightning Source LLC
Chambersburg PA
CBHW071615220526
45469CB00002B/357